KB067156

혁신의 조건

혁신의 조건

톰 켈리, 조너선 리트먼 지음
범어디자인연구소 옮김

이노베이션의 10가지 얼굴

유엑스 리뷰

차례

3장 타화수분자 The Cross-Pollinator

4장 허들러 The Hurdler

5장 협력자 The Collaborator

6장 디렉터 The Director

7장 경험 건축가 The Experience Architect

8장 무대 연출가 The Set Designer

9장 케어기버 The Caregiver

10장 스토리텔러 The Storyteller

11장 종합적인 페르소나 The persona

이 책의 새로운 한국어판 서문에 몇 마디 쓸 수 있게 되어 매우 기쁘게 생각한다. 이 책의 첫 출간 이후, 나는 이 아이디어를 전 세계 클라이언트사들의 혁신 과제에 적용하는 데 많은 시간을 보냈고, 30여 개 국가에 있는 수백 명의 비즈니스 관계자들과 이야기를 나누었다. 독자들이 보내온 엄청난 양의 피드백은 사람들이 혁신가들이 다양한 선택권을 갖고 있다는 생각에 공감한다는 사실을 잘 알게 해주었다. 예전에는 내 주변 사람들이 혁신을 실현하는 소수의 "창의적 계층"이 배타적으로 존재한다고 생각했던 것 같지만, 독자들은 여러 부서에 아이디어를 구현할 다양한 유형의 혁신가들이 존재할 여지가 있음을 깨달았다고 말했다. 그러한 통찰은 우리가 "예/아니오"로 대답할 수밖에 없는 "나는 창의적입니까?"라는 질문을 던지던 것에서 벗어나 "나는 어떻게 창의적입니까?"라는, 보다 개방적으로 묻는 방식으로 생각을 바꾸도록 해준다. 여러분이 창조적 팀에 기여할 수 있는 방법은 생각보다 많다. 이 책은 그런 혁신가가 할 수 있는 10가지 핵심 역할을 정리하고 있다.

내가 이 책을 썼을 당시를 돌이켜보면, 여전히 기업 경영진 사이에선 창의성의 역할에 대한 회의감이 존재했다. 한 번은 아시아의 한 고객이 어느 날 나를 한쪽으로 데려가서, 인류학자나 스토리텔러 같은 사람들의 역할이 진지한 비즈니스의 세계에서 그저 "선택적 재미"만 준다고 생각하는지 물은 적도 있다. 그러나 이후 몇 년 동안 창의성은 기업 문화는 물론 목적과 수익의 원동력이라고 널리 인정받게 되었다.

이 책의 출간 이후 나는 여러 차례 서울을 방문해 대기업 사람들과 이야기를 나누었고, 우리 클라이언트사의 CEO들을 만날 기회가 있었다. 그렇게 한국에서 직접 경험했던 것과 캘리포니아에 살면서 느낀 한국 팝 문화의 강한 존재감을 생각해보면, 한국의 혁신가들이 최근 몇 년간 음악, 영화, TV 등의 분야에서 거둔 훌륭한 성공을 위해 어떻게 창의성을 발휘했는지 이해할 수 있다. 한류는 창의성과 스토리텔링이 그저 "선택적 재미"가 아니라 실제로 성장, 수익, 심지어 세계적인 영향력을 이끄는 주된 동력이 될 수 있음을 입증했다. 이 책은 창의성과 혁신의 가치가 전통적으로 창조 산업으로 여겨져 온 것을 훨씬 뛰어넘는다는 사실을 상기시켜 준다. 세계는 그 어느 때보다도 혁신적 사고를 필요로 한다. 여러분이 이 책에서 창조적 잠재력을 발휘하도록 돕는 몇 가지 아이디어를 찾길 바란다.

2022년 10월
캘리포니아 멘로 파크Menlo Park에서
톰 켈리

악마의 변호인을 물리치며

우리는 새로운 아이디어나 제안을 설명하는 중요한 회의에 자주 참석한다. 회의는 빠르게 진행되며 한 아이디어에 대한 지지가 높아지거나 가장 반응이 좋은 아이디어가 채택되려는 순간, 악마의 변호인을 자처하는 사람이 나타난다. "잠시 내가 악마의 변호인devil's advocate(의도적으로 반대 입장을 말하며 선의의 비판자 역할을 하는 사람)이 되어보겠습니다"라고 말하며, 한창이던 아이디어 회의장에 브레이크를 건다. 아이디어 채택이 코앞이던 당신의 눈앞에 장애물이 나타난 것이다.

악마의 변호인을 자청한 사람은 자유롭게 당신의 아이디어를 마구 공격한다. 그들은 "악마가 나한테 그렇게 하라고 시켰어요"라고 말하며 일대일 등식에서 슬쩍 비켜 나가거나 개인적 책임이라는 문제 또한 교묘하게 회피한 채 쉬지 않고 공격을 퍼붓는다.

그들의 그런 무차별적인 공격 때문에 낭신의 아이디어는 미처 피우지도 못한 채 목이 꺾인 꽃이 된다.

악마의 변호인이라는 존재가 불쾌하게 느껴질 수 있지만, 미국계 기업의 프로젝트 회의실이나 이사회실에서는 흔히 찾아볼 수 있는 풍경이다. 정말 놀라운 사실은 그 간단한 관용구에 많은 풍자적 의미가 들어있다는 것이다. 사실 악마의 변호인은 오늘날 미국에서 이노베이션을 가장 많이 죽인 도구 중 하나이다. 이 부정적인 페르소나 덕분에 매일 수천 건의 새로운 아이디어들이 제대로 펼쳐보지도 못한 채 사라졌다.

이 페르소나는 왜 이렇게 위협적일까? 왜냐하면 악마의 변호인은 제시된 아이디어에 가장 부정적인 관점을 취하도록 만들기 때문이다. 그는 나쁜 점, 문제점, 다가 올 이슈 따위만을 집요하게 들춰내어 시비를 건다. 일단 그에게 공격 받기 시작하면, 새로운 아이디어는 부정의 홍수에 떠밀려 사라지는 것이다.

왜 이것을 신경 써야 할까? 왜 이 문제가 그토록 중요한 것일까? 왜냐하면 이노베이션은 모든 기업의 혈관이며 악마의 변호인은 동맥경화를 일으키는 악성 독소이기 때문이다. 이것은 결코 사소한 문제가 아니다. 기업의 장래를 위해 이노베이션이 최고라는 데에는 아무런 이의가 없다. **심지어 침착하기로 소문난 영국의 〈이코노미스트〉조차도 최근에 이렇게 말했다. "그 어떤 현대 경제에서도 이노베이션은 가장 중요한 요소로 인정되고 있다."**

〈이코노미스트〉는 국가 경제 전반을 언급한 것이지만, 그 말은 기업에도 그대로 적용된다. 아이디오의 업무 처리를 다룬 나의 첫 책 《창의성의 법칙The Art of Innovation》의 출간 후 4년 동안, 나

는 전 세계적으로 그러니까 싱가포르에서 샌프란시스코를 거쳐 상파울루에 이르기까지 다양한 국가와 지역에 있는 여러 고객들과 함께 일해 왔다. 우리가 함께 일한 협력 범위는 건강보건 서비스, 소매업, 수송업, 금융 서비스, 소비자 포장품목, 식품과 음료 등 다양한 분야였다. 나는 거의 모든 기업과 시장에서 이노베이션이 핵심적인 경영관리 도구가 되었음을 직접 확인했다.

과거 우리 아이디오는 제품에 바탕을 둔 이노베이션 분야에 많은 공을 들여왔으나, 이제는 기업 문화의 전 분야를 변모시키는 도구로 이노베이션을 인식하게 되었다. 물론 기업이 성공하기 위해서는 경쟁력 있는 좋은 제품이 중요한 요소로 작용하는 것은 당연한 이치겠지만, 오늘날처럼 경쟁이 치열한 환경에서 성공하기를 바라는 회사들은 그 이상의 것이 필요하다. 컴퍼스compass(저자는 회사의 구내를 컴퍼스라고 부른다)의 어느 관점에서든, 다시 말해 기업과 팀원의 모든 측면에서 이노베이션을 필요로 하는 것이다. 적극적인 변화를 수용하는 환경과 창조성, 그리고 새롭게 태어나는 기업 문화를 구축하기 위해서는 이노베이션을 360도 전방위로 실천해야 한다. 이노베이션으로 성공하기를 바라는 회사는 새로운 통찰, 새로운 관점, 새로운 역할을 필요로 하는 것이다.

오늘날 세계 여러 기업들은 이노베이션의 문화를 실천하는 것이 경쟁 전략을 수립하거나 높은 마진을 유지하는 것 못지않게 중요하다는 생각을 가지고 있다. 최근 50여 개 국가와 각종 기업들을 조사 연구한 보스턴컨설팅그룹은, 10명의 선임 중역 중 9명으로부터 이노베이션을 통한 성장이 기업 성공의 필수

요소라고 생각한다는 답변을 받았다.

한때 세계 경제나 기업을 다루던 잡지들은 매출, 성장, 이익 등을 기준으로 회사의 서열을 매겼으나, 이제는 이노베이션 업적을 바탕으로 순위를 부여하고 있다. 기업 합병이 시너지 효과를 일으키고 리엔지니어링이 기업의 영업활동을 정비해줄 수는 있겠지만, 결국 장기 성장과 브랜드 개발에는 이노베이션이 궁극적인 동력으로 작용하게 된 것이다.

이미 영업과 금융 부문은 크게 확대되었다. 저가 공세가 판치는 세계 시장에서 경쟁력을 갖추기 위해서는 이노베이션을 통한 성장이 최고의 전략임을 널리 인식하고 있다.

나의 친구 톰 피터스가 지적했던 것처럼, 기업의 규모를 축소해서는 위대한 회사로 나아갈 수 없다. 국제 비즈니스는 치열한 경쟁의 장이 되었고 엄청난 압력이 가해지는 전쟁 같은 상황이 되었다. 여기서 당신이 할 수 있는 일은 이노베이션을 통해 승리하거나 아니면 게임에서 지는 것 밖에 없다. 오늘날 회사들은 현재 제공하는 제품보다는 새로운 어떤 것을 얻기 위해 변모하고 적응하며 상상하는 능력으로 더 크게 평가받는다. 당신의 회사가 소비자를 위한 전자제품을 판매하든 금융 서비스를 제공하든 관계없이, 회사 제품을 보다 신속하게 발전시키고 재충전하는 능력이 회사의 가치를 높이고 더 좋은 평가를 받을 수 있게 하는 것이다.

계속되는 이노베이션 성공 사례

내가 이 책의 집필을 거의 끝냈을 무렵 다시 돌아보니 이노베이션 성공 사례가 다양하게 나타났다. 세계 최대 검색 엔진 회사인 구글은 무서운 속도로 이노베이션을 해나갔고, 매달 새로운 서비스 제품과 인수합병 건을 발표하고 있다. 구글은 세계 각국의 다양한 책들을 검색하는 서비스부터, 특정 지역의 항공사진을 살펴보는 것, 지난밤 TV쇼에 나왔던 유행어를 검색하는 것에 이르기까지 정말 다양한 서비스를 제공하고 있다. 구글이 초기에 데스크톱 서치를 소개할 때까지만 해도 나는 그들을 앱검색을 도와주는 회사 정도로만 알고 있었다. 하지만 지금은 구글을 사용하여 내게 필요한 모든 데이터를 검색할 수 있게 되었다.

물론 이런 신속한 이노베이션을 이루어낸 회사가 구글만은 아니다. 다양한 사업 분야에서 많은 회사가 계속해서 이노베이터로 이름을 날리고 있다. 다음은 가장 먼저 생각나는 몇몇 사례들이다.

○ 숨 쉬는 고어텍스 천으로 유명한 W. L. 고어 앤 어소시에이츠는 폭넓은 분야의 제품(기타 줄에서 인공 혈관에 이르기까지)을 제조하는 회사로 유명하다. 뿐만 아니라 조직 내 평등한 수평 문화로도 잘 알려져 있다. 고어는 상급자와 직무 내용 설명서를 철폐하며 아이디어 친화적인 환경을 만들었고 그리하여 연속적인 이노베이션을 이룩한 곳이다. 고어는 최근에 '미국 내에서 가장 이노베이션을 잘하는 회사'로 평가되었고 독일, 이탈리아, 미국, 영국 등지에서도 가장 일하기 좋은 회사

로 신정되있다.

○ 질레트는 센서와 마하3 등, 성능 좋고 새로워진 면도기 제품들로 지난 몇 년 동안 엄청난 시장 점유율을 차지했다. 이 회사는 '잘 나가는 현재'에 만족하지 않았고, 모터가 달린 M3 레이저라는 새로운 프로젝트를 위해 상당한 자금을 투자했다. 그리하여 경쟁사들보다 한발 앞선 제품들을 여럿 내놓을 수 있게 되었으며 지금까지도 면도기 시장 안에서 상당한 점유율을 자랑하며 연속적인 이노베이션 문화를 창출했다.

○ 독특한 스타일의 독일계 소매상점인 치보Tchibo는 1950년대에 커피숍으로 처음 시작한 기업이다. 치보는 스타벅스와 브룩스톤을 뒤섞은 듯한 곳인데, 쉽게 말해 커피숍(스타벅스)에서 끊임없이 새로운 제품들을 내놓고 판매하는 회사(브룩스톤)라고 생각하면 된다. 현재는 국제적인 머천다이징 회사로 발전하였으며, 이 회사의 성공 전략 중 하나는 '매주 새로운 경험을' 할 수 있다는 것이다. 일주일 내내 매일 새로운 제품 라인(자전거에서 란제리에 이르는 모든 것)을 선보이며, 이 제품들은 엄청난 양으로 팔려나갔다. 이 회사는 1년에 52회씩 완전히 새로운 머천다이징 주제를 도입하여 유럽 전역에서 엄청난 매출을 올렸다.

인간적인 얼굴을 가진 이노베이션

이 책은 인간적인 얼굴을 가진 이노베이션을 다룬 책이다. 거대한 조직 내에 이노베이션이 시작될 수 있도록 노력한 개인과 팀들에 관한 이야기를 담았다. 사실 모든 위대한 역사의 시

작은 궁극적으로 인간의 노력과 열정이 바탕이 된다. 아르키메데스는 이렇게 말했다. "나에게 서 있을 장소와 충분히 긴 지렛대를 준다면 지구도 들어 올릴 수 있다."

다음 10장에 걸쳐 다루어질 이노베이션 페르소나persona(사람이 사회적 활동을 하기 위해 쓰고 다니는 사회적 가면)는 다양한 사람들을 다루고 있다. 각각의 페르소나는 그 자신만의 지렛대, 도구, 기술, 관점을 갖는다. 만약 누군가가 적당한 지렛대로 에너지와 지성을 종합할 수 있다면, 엄청난 힘을 창출할 수 있을 것이다. 그런 페르소나를 가지고 있는 사람이 당신의 팀에 들어온다면 생각 이상의 다양한 일들을 함께 해낼 수도 있을 것이다.

아이디오는 이노베이터들이 동사에 집중한다고 믿고 있다. 그들은 행동 지향적이고 열정적이다. 이노베이터는 새로운 아이디어를 창조하고, 실험하고, 영감을 일으키며, 구축한다. 때론 평범해 보이거나 이례적인 것처럼 보일지 모르지만, 그 결과는 실로 엄청날 것이다.

이노베이션을 제대로 정의하려면 아이디어와 행동, 불꽃과 불을 하나의 짝으로 놓고 보아야 한다. 이노베이터는 구름 위에 자신의 머리를 올려놓고 있는 사람도 아니고, 구름 위를 둥둥 떠다니는 사람은 더더욱 아니다. 그들은 땅 위에 발을 굳건히 딛고 서 있다.

3M은 이노베이션을 기업 브랜드의 핵심으로 받아들인 회사다. 이노베이션을 '행동 혹은 실천이 따르는 새로운 아이디어로써 발전, 소득, 이익을 결과적으로 가져오는 것'이라고 정의했다.

좋은 아이디어를 가지고 있는 것만으로는 충분하지 않다. 낭신이 '행동'하고 '실천'할 때 비로소 진짜 이노베이션이 이루어진다.

아이디어, 행동, 실천, 소득, 이익, 모두 좋은 말이지만 여기에 아직 한 가지 사항이 빠져 있다. 바로 '사람'이다. 나는 이노베이션 네트워크의 정의를 다음과 같이 내리고 싶다. "이노베이션이란 사람들이 새로운 아이디어를 실천함으로써 가치를 창조하는 것이다."

3M이 추구하는 이노베이션의 정의는 차량 범퍼 스티커에서 종종 보게 되는 "이노베이션은 어떻게 하다 보니 저절로 발생한다"라는 뜻으로 이해될 수도 있다. 그러나 아쉽게도 저절로 연소 되는 엔진이나 혼자의 힘으로 굴러가는 자동차는 없다. 이노베이션은 저절로 작동하거나 영속화될 수 있는 간단한 과정이 아니다. 상상력, 의지, 끈기를 통해 일구어내는 것이다. 팀 구성원이든, 그룹의 지도자든, 회사의 중역이든 그 지위를 불문하고 이노베이션으로 가는 실제적인 길은 사람을 통하는 것 뿐이다. 당신 혼자서는 해낼 수가 없다는 말이다.

이 책은 사람에 관해 다루고 있다. 더 구체적으로 말하면 그 사람들이 해낼 수 있는 역할, 그들이 쓸 수 있는 모자, 그들이 착용하는 페르소나에 관한 것들을 담고 있다. 토머스 에디슨 같은 발명왕이나, 스티브 잡스와 제프리 이멜트 같은 유명 CEO에 대해 이야기하는 책은 더더욱 아니다. 기업의 최전선에서 열심히 일하고 있는 평범한 영웅들, 날마다 이노베이션을 벌이는 무수한 사람과 팀들에 관한 이야기를 담고 있는 책이다.

이 책에서는 아이디오에서 개발된 사람 중심의 도구들을 보다 자세히 설명할 것이다. 그 도구를 이노베이션을 위한 재능, 역할, 혹은 페르소나라고 불러도 무방하다. 이러한 리스트들은 완전 포괄적인 것은 아니더라도 당신의 역량을 보다 크게 확장시켜 줄 수 있을 것이다. 이 책은 보다 폭넓고 창의적인 해결안을 만들어내는 데 도움이 될 것이다.

이런 이노베이션 페르소나를 몇 가지 개발하는 것 만으로도 당신은 악마의 변호인이 함부로 나서지 못하도록 미리 방어할 수 있게 된다. 가령 어떤 사람이 "제가 잠시 악마의 변호인이 되어보겠습니다"라고 말하면서 새로 제시된 아이디어의 취약한 부분을 들추며 부정의 끈으로 목 졸라 죽이려 할 때, 누군가 벌떡 일어나 이렇게 말하는 것이다.

"제가 잠시 문화 인류학자 노릇을 해보겠습니다. 이 문제로 고객들이 몇 달 동안 묵묵히 고통을 참아온 것을 직접 보았기 때문에 이 새로운 아이디어가 고객들을 도와주리라 확신합니다." 만약 이 사람의 목소리가 다른 사람들을 격려했다면 다른 어떤 사람이 일어나서 이렇게 말할 수도 있으리라.

"제가 잠시 실험자처럼 생각해 보겠습니다. 우리는 이 아이디어를 일주일 내에 프로토타이핑하여 정말 제대로 된 물건을 찾았는지 감 잡을 수 있을 겁니다."

아니면 또 다른 사람이 허들러를 자처하면서, 그 아이디어의 구체화를 위해 밑천이 되는 자본을 지원해 줄 수도 있을 것이다.

악마의 변호인은 사라지지 않겠지만 일진 좋은 날, 10명의 페

로소나가 그의 어깨를 찍어 눌러 제자리에 도로 앉힐 수 있을 것이다. 아니면 그에게 지옥에나 가라고 소리 지를 수도 있지 않을까.

하지만 한 가지 중요하게 집고 넘어가야 하는 사항이 있다. 지금까지 이야기해 온 악마의 변호인에 대한 내 느낌을 일종의 '예스맨 문화'에 대한 지지로 해석하지는 말아 달라는 것이다. 아이디오는 언제나 건설적인 비판과 자유 토론을 지향해 왔다. 팀 구성원들이 프로젝트를 조망하는 더 넓은 관점을 갖게 되는 것처럼, 이노베이션의 역할은 더욱 비판적인 사고방식을 유도한다. 이에 비해 악마의 변호인은 어떤 확고한 입장을 취하는 경우가 거의 없다. 그는 교활하게 타인의 아이디어를 헐뜯거나 비판하기를 좋아하고, 그 과정에서 악마의 변호인과 같은 부정적인 견해를 드러내기도 한다.

그렇다면 이 책에 등장하는 페르소나들은 무엇일까? 그중 상당수가 이미 대기업 내에 존재하고 있지만 종종 개발이 덜 되어 있거나 아예 인정조차 받지 못하고 있다. 그것은 조직의 잠재된 능력일 수도 있고 아니면 개발되기를 기다리는 에너지의 저수지일 수도 있다. 우리는 회사에 더 많은 기여를 하기 위해 노력하고 있는 똑똑하고 유능한 사람들을 많이 알고 있다. 이들은 '엔지니어', '마케팅 담당', '프로젝트 관리자' 등 기존의 카테고리로는 포섭되지 않는 사람들이다.

업무의 구분이 무색해지는 직종을 뛰어넘은 세계에서, 이 페르소나들의 역할은 새로운 세대의 이노베이터들에게 더 많은 힘을 실어줄 수 있을 것이다. 다음은 그 10개의 페르소나에 대한 간단한 설명이다.

학습하는 페르소나

개인이나 회사는 지식을 확대하고 성장하기 위해 새로운 정보들을 끊임없이 수집해야 한다. 이 책에서 처음 다룰 세 가지 페르소나는 '학습하는 역할'이다. 이들 페르소나는 현재 회사가 아무리 성공을 거두고 있다 하더라도 자만에 빠져서는 안 된다는 생각을 가지고 있다. 세상은 빠른 속도로 변하고 있기에, 오늘날의 멋진 아이디어도 내일의 시대착오로 둔갑할 수 있다. 이들은 당신의 팀이 우물 안 개구리가 되는 것을 막아주고, 회사가 현재 '알고 있는' 것에 지나치게 빠진 나머지 자만하지 않도록 일깨워준다. 학습 역할을 맡은 사람들은 대체로 겸손하며, 그들 자신의 세계관에 끊임없이 의문을 제기한다. 매일 새로운 통찰을 얻기 위해 마음을 활짝 열어두고 있다.

1. 문화 인류학자 The Anthropologist

조직에 새로운 학습과 통찰을 가져오는 역할. 그는 사람들의 행동을 관찰하며 제품, 서비스, 공간 등이 사람과 어떻게 상호작용하는지 깊이 있게 이해한다. 아이디오의 인적 요소 담당 직원이 외과수술을 받는 나이든 환자와 48시간 동안 병실에서 함께 보냈을 때 그 직원은 문화 인류학자의 역할을 수행한 것이고 그리하여 새로운 건강관리 서비스를 개발하는 데 도움이 되었다. 이 내용은 1장에서 다루고 있다.

2. 실험자 The Experimenter

새로운 아이디어를 끊임없이 프로토타이핑하고, 근거 있는

시행착오를 통해 학습 효과를 높이는 사람. 실험자는 '실천하는 실험'으로 성공을 거두기 위해 기꺼이 모험에 뛰어든다. BMW가 기존의 광고 채널을 모두 무시하고 bmwfilm.com에 올릴 수준 높은 단편 영화를 제작했을 때, 아무도 그 실험이 성공할 것이라고 예상하지 못했다. 이 영화의 폭발적인 성공은 기꺼이 모험에 뛰어든 실험자의 공로이며, 그 내용은 2장에 자세히 소개되어 있다.

3. 타화수분자 The Cross-Pollinator

다른 산업과 문화를 탐구하여 발견한 것들을 해당 기업에 접목시키는 역할. 열린 마음을 가진 어느 여성 사업가가 5,000마일을 여행한 뒤에 새 브랜드의 영감이 떠올랐고, 이는 바다 건너 일본이라는 섬나라에 약 10억 달러 규모의 소매 제국이 시작되는 초석이 되었다. 이 사례는 타화수분자의 지렛대 역할을 잘 보여주는 3장에 소개되어 있다.

조직하는 페르소나

그다음 이야기할 세 가지 페르소나는 '조직하는 역할'이다. 아이디어를 행동으로 옮겨나가는 조직의 반 직관적인 과정을 잘 아는 개인들이 펼치는 역할. 우리 아이디오는 아이디어가 스스로 발언한다고 믿고 있다. 좋은 아이디어라도 시간, 주의력, 자원 등을 두고서 다른 것들과 경쟁해야 한다. 이러한 역할을 맡은 사람들은 예산과 자원의 배경 과정을 '정치'나 '관료주의'라고 말하면서 물리치지 않는다. 그것을 복잡한 체스 게임으로 인

식하고 이기기 위한 플레이를 펼친다.

4. 허들러 The Hurdler

이노베이션으로 가는 길에 장애물이 많다는 사실을 깨닫고, 그
것을 극복, 제거하기 위해 기술을 개발하는 역할. 수십 년 전
스카치테이프를 발명한 3M 직원은 이 테이프를 구현하기 위한
아이디어를 냈다가 거절당했지만 포기하지 않았다. 그 직원
은 100달러 지불 한도 규정을 지키기 위해 여러 장의 99달
러 구매 지시서를 발행했고, 그를 통해 최초의 스카치테이프
를 제작하는 데 필요한 장비를 구입했다. 그의 집요한 끈기
덕분에 3M은 수십억 달러의 이익을 올릴 수 있었다. 열정적
인 허들러가 규칙을 살짝 우회할 수단을 발견했기 때문에 이
런 결과가 나온 것이다.

5. 협력자 The Collaborator

다양한 집단을 하나로 묶고 지휘하여 여러 기능들의 해결안
을 만드는 역할. 한 고객 서비스 매니저는 반신반의하는 구매
관을 설득하여 새로운 형태의 브레인스토밍을 하도록 했고,
거기서 나온 새 프로그램은 매출을 두 배나 올려주었다. 그
매니저는 아주 성공적인 협력자의 역할을 수행했다.

6. 디렉터 The Director

재주 있는 사람들을 하나로 모을 뿐만 아니라 그들이 자신의
재능을 충분히 꽃 피울 수 있도록 도와주는 역할. 마텔사의
한 임원은 '플라티푸스'라는 이름의 특별 임시 팀을 구성했
다. 새롭게 만들어진 이 팀은 석 달 만에 무려 1억 달러짜리

완구 플랫폼(일련의 완구 세식 틀)을 만들었다. 넉분에 이 여성 임원은 전 세계 어디서나 하나의 역할 모델이 되었다. 그녀의 이야기는 6장에서 다루어진다.

구축하는 페르소나

나머지 네 가지 페르소나는 학습을 통해 얻은 통찰을 적용하고, 조직 역할에 필요한 권한을 활용하여 이노베이션을 성사시키는 '구축 역할'이다. 구축하는 페르소나를 맡는 사람들은 소속된 회사에 깊은 인상을 남긴다. 이 역할을 담당하는 사람들은 자주 눈에 띄기 때문에 당신은 다른 어떤 페르소나보다 이들을 가장 많이 만나고 있을 것이다.

7. 경험 건축가 The Experience Architect

겉으로 보이는 기능성을 넘어 고객이 진심으로 원하는 욕구를 충족시키는 감동적인 경험을 만드는 디자이너. 아이스크림 가게에서 냉동 디저트를 준비하는 과정을 하나의 재미있는 경험으로 바꿔놓은 것은 고객의 경험을 성공적으로 디자인한 것이다. 그에 뒤따라오는 적정 가격과 상당한 시장 점유율은 경험 건축가의 역할을 충실히 수행한 데 따른 보상이다.

8. 무대 연출가 The Set Designer

이노베이션 팀원들이 최선을 다할 수 있는 무대를 마련해 주는 역할. 주로 물리적인 환경을 행동과 태도에 영향을 주는

강력한 도구로 바꿔놓음으로써 소기의 목적을 달성한다. 픽사나 인더스트리얼 라이트 앤 매직 같은 회사들은 사무실 환경이 업무 능력에 큰 영향을 미친다는 사실을 알고 있었다. 사무실 공간을 새롭게 바꾼 뒤 생산물이 두 배로 늘었고, 신설 구장으로 바꾼 뒤 스포츠 팀의 승률이 높아졌다는 사실은 무대 연출가의 가치를 입증하는 사례 중 하나다. 무대 연출가를 충분히 활용한 회사들은 상당한 수준의 업무실적을 올리는 경험을 하였다.

9. 케어기버 The Caregiver

보건 관리 전문가들이 단순한 서비스 차원을 넘어서는 고객 관리를 해주는 역할. 훌륭한 케어기버는 고객의 필요를 예상하고 그것을 즉각적으로 충족시킬 준비를 한다. 수요가 높은 서비스를 잘 살펴보면 그 중심에 그들이 있다. 고객들에게 잘난 척하지 않으면서 와인 맛을 즐기는 방법을 가르쳐 주는 맨해튼의 와인 가게는 이 역할을 충실히 수행하고 있다. 그러면서도 착실하게 수익을 올린다.

10. 스토리텔러 The Storyteller

인간의 기본 가치를 알려주고 특정 문화의 장점을 강조하는 감동적인 이야기를 통해, 내면의 사기와 외부의 인식을 높여 주는 역할. 델에서 스타벅스에 이르기까지 많은 회사가 자신들의 브랜드를 지지하고, 팀 내에서 동료 의식을 강화하는 다수의 기업 문화를 가지고 있다. 제품의 이노베이션과 고성장으로 유명한 메드트로닉은 가슴에서 우러나오는 이야기들을 가지고 기업 문화를 강화하고 있다. 그런 이야기를 통해

이 의료기 회사의 제품이 어떻게 환자들의 삶을 구제하고 변화시켰는지 말해주는 당사자의 고백담을 들을 수 있다.

페르소나의 매력은 우리의 현재에 통한다는 것이다. 이론만 말하거나 강의실에서만 다루는 것이 아니라 지금의 경쟁 시장에서 통한다는 말이다. 아이디오는 이노베이션을 이루어내기 위해 실제 세상이라는 실험실에서 그 페르소나들을 수천 번 사용해 왔다. 우리는 매년 수백 건의 이노베이션 프로젝트를 수행한다. 과거 아이디오 거래처의 상당수가 창업회사 혹은 기술회사였지만, 오늘날 우리에게 작업을 의뢰하는 고객들은 미국의 비즈니스 잡지 〈포천〉이 선정한 100대 기업에 들어가는 곳들이다. 이런 회사들은 단 한 건의 이노베이션이 아니라 다양한 이노베이션을 위해 우리와 접촉하고 있다. 그들은 우리를 찾아와서 타화수분자, 문화 인류학자, 실험자 등의 역할에 능숙한 재능 있는 팀의 통찰과 에너지를 얻어 가려고 한다.

변화하는 이노베이션

《혁신의 조건》은 이노베이션의 인간적인 요소를 기업 운영에 접목시키는 방법을 가르쳐 준다. 이노베이션에 얼굴을 부여했으므로 나는 성격 또한 부여해 보려고 한다. 나는 아이디오의 창업자인 데이비드의 도움을 받았고 또 수백 명의 재능 있는 아이디오의 디자이너, 엔지니어, 인적 요소 담당자로부터 도움을

받았다. 이들은 지난 수십 년 동안 회사의 발전에 기여한 사람들이다. 이 책이 이노베이션을 키우는 본질적인 접근 방법과 다양한 페르소나에 빛을 비추어 책을 집필하는 데 협력해준 아이디오 직원들의 노고를 높여줄 수 있기를 바란다.

《혁신의 조건》은 기업의 창조적인 발전을 도와주는 방법과 실천 과정을 심도 있게 다루고 있다. 성공하는 기업들은 기존의 영업 전략에 새로운 이노베이션 전략을 도입하며 꾸준히 성공을 거둔다. 그들은 1년 내내 회사의 전 분야에서 이노베이션을 실시한다. 팀을 이루는 창조적인 엔진이 고속으로 가동될 때, 그로부터 가속도와 시너지가 나오고 이것이 회사에 힘을 주어 불경기든 호경기든 앞으로 꾸준히 나아가도록 만드는 것이다.

오늘날 글로벌 시장의 경쟁이 치열해지고 있다. 이 책은 회사, 산업, 지역, 심지어 국가 등에서 이노베이션을 확장시키는 방법을 다루고 있다. 당신의 팀에 숨어 있는 페르소나들을 개발하여 그 영향력을 극대화할 수 있도록 노력해 보라. 적기에 수립된 적절한 이노베이션 프로젝트는 회사 전체에 긍정적인 움직임을 일으키고, 그 자체로 생명력을 가진 이노베이션 문화를 성장시킬 수 있을 것이다.

사람들이 말하듯이, 음식의 맛은 먹어봐야 안다. 이후 10개 장에서 당신은 이노베이션 문화가 가지고 있는 변화하는 힘에 대해 많은 사례를 만날 수 있을 것이다. 이노베이션의 목적이 새로운 제품이나 서비스를 창조하는 데 그치지 않는 회사들을 발견하게 될 것이다. 창조적인 과정 그 자체—일하고, 영감을 일으키고, 협력하는 방식—가 놀라운 에너지를 일으켜 막강한 추

진력을 제공하며 다양한 회사의 사례를 통해 이노베이션에 한 걸음 더 다가갈 수 있을 것이다.

이 책을 통해 10개의 페르소나에 대해 알아나가며 다음 사항을 유념하기 바란다. 그 페르소나들은 팀 내의 어느 한 사람에게만 영구히 작용하는 타고난 성격이나 특징 혹은 '타입'이 아니다. 이노베이터의 역할은 팀 내의 거의 모든 사람이 담당할 수 있는 것이고, 팀원들의 각기 다른 성격이나 재능을 감안하여 얼마든지 역할을 바꾸어 담당할 수 있다.

이처럼 상황에 따라 이 역할에서 저 역할로 건너뛰는 것이 복잡하게 보일지 모르지만, 당신 역시 이미 다양한 역할을 훌륭하게 수행하고 있다. 가령 나는 매일 남편, 아버지, 동생, 아이디오 직원, 저자, 연사, 멘토, 변화 팀원 등 대여섯 가지의 역할을 수행하고 있다. 회사에서 내 역할을 열심히 수행하고 있는데 아들로부터 긴급 전화가 걸려오면 나는 즉각 아버지 역할로 모드를 전환한다. 그렇게 하면서 태도, 어조, 인내, 심지어 사고의 패턴 수위를 조정한다. 환경이나 상황에 따라 다른 역할을 수행해야 함에도 불구하고, 어느 한 역할만 고집한다면 그것은 부적절하고 비효율적인 일이 된다. 더욱 중요한 것은 그로 인해 나의 인간관계와 심지어는 커리어까지 망칠 수 있다는 것이다. 하지만 필요한 때에 필요한 역할을 제대로 수행한다면 분명 멋진 보상으로 돌아온다.

이노베이터의 역할도 마찬가지이다. 문화 인류학자 같은 학

습 역할, 협력자 같은 조직 역할, 경험 건축가 같은 구축 역할을 수행해야 할 때 악마의 변호인 노릇을 하는 사람이 너무나 많다. 이노베이터의 역할은 당신이 성장할 수 있는 기회를 주고 적절한 도전에 맞서서 해당 역할을 잘 수행할 수 있도록 유연성을 부여하는 것이다. 이노베이터는 개인과 팀에 꼭 필요한 든든한 조력자가 되어 팀원들이 기업의 성공에 각자 기여할 수 있도록 돕는다.

새로운 역에 몰입하는 배우처럼, 새로운 페르소나로 걸어가는 것이 당신의 태도, 전망, 심지어 행동에까지 영향을 미친다는 사실을 깨닫게 될 것이다.

만약 그것이 당신에게 새로운 생각의 패턴을 열어준다면, 새로운 역할은 당신의 개인적인 성장은 물론이고 직업적인 성장까지 도와줄 것이다. 10가지 이노베이션 요소를 도구라기보다 **페르소나라고 생각하는 방식은 '이노베이션을 실천하기 위한 방식'이라기보다 '이노베이션 그 자체가 되는 것'**이다. 이런 10가지 역할 중 한두 가지를 동시에 수행한다는 것은 일상생활에서도 이노베이터가 되려는 의식적인 첫걸음이다.

당신이 팀장으로서 팀을 꾸리려고 할 때, 페르소나들을 어떻게 활용해야 하는지 정해진 공식 따위는 없다. 팀원들은 여러 가지 역할을 동시에 떠맡을 수도 있는데, 팀원 한 명을 어떤 역할 하나에 고정시킬 필요는 없다. 그렇게 해야 한다면 팀마다 각각의 페르소나를 담당하는 직원이 10명은 있어야 한다는 우스꽝스러운 이야기가 된다. 각 팀이 10가지 페르소나를 모두 필요로 할 것 같지도 않다. 반대로, 기업의 세계는 할리우드가 아

니기 때문에 아무도 정해신 고성 배역을 원하지 않는다. 당신은 이 프로젝트에서 저 프로젝트로 옮겨가면서 두세 개의 페르소나를 동시에 착용할 수도 있다.

그런 역할 중 어떤 것은 다른 것에 비해 당신의 적성에 더 잘 맞을 수 있다. 당신은 타고난 타화수분자 혹은 민첩한 실험자일 수 있다. 또 예상보다 더 뛰어난 문화 인류학자일 수도 있다. 이것은 각각의 이노베이터 역할 사이에 경쟁을 붙이자는 뜻은 아니다. 팀의 능력을 강화하여 회사의 전반적인 잠재력을 높이자는 것이다. 두세 가지 역할에서 당신의 기량을 높이는 것은 결정적인 차이를 만들어낸다.

《혁신의 조건》은 당신이라는 물감이 담긴 팔레트를 넓혀보라고 권장하는 책이다. 어쩌면 당신은 초록색과 파란색을 선호했던 사람일지 모른다. 하지만 이 책의 갈피를 넘기는 동안 보라색 붓질도 한번 해 보라. 당신은 틀림없이 놀라게 될 것이다. 그리고 그 붓질을 계속하면서 신나게 앞으로 나아가라.

캔버스는 당신을 기다리고 있다.

1장
문화 인류학자
The Anthropologist

1

"발견이란 다른 사람들이 이미 보았던 것을 보면서 그들이 생각하지 못한 것을 생각해 내는 것이다." 문화 인류학자는 과학적인 방법을 인간화하여 그것을 기업 세계에 적용시킨다. 그러나 신선한 눈으로 사물을 관찰한다는 것은 이노베이션을 시작할 때 가장 어려운 부분 중 하나이다. 당신의 오랜 경험이나 고정관념은 깨고, 회의적인 생각을 버리고, 어린애 같은 호기심과 열린 마음을 갖추어야 한다. 이런 마음가짐이 없다면 당신은 코앞에서 벌어지는 일을 볼 수는 있어도 꿰뚫어 보지는 못할 것이다.

진정한 발견 행위는 새로운 땅을 발견하는 것이 아니라 새로운 눈으로 사물을 보는 것이다.

– 마르셀 프루스트

하나의 페르소나를 고르라고 한다면 나는 문화 인류학자가 되고 싶다. 나는 이 역할에 특히 애정을 갖고 있는데, 그 까닭은 내가 초창기의 아이디오에 입사했을 때만 해도 문화 인류학자 역할은 없었기 때문이다. 당시 실험자는 있었고 소수의 타화수 분자들도 있었다. 그러나 우리 일의 초석이 된 문화 인류학자를 담당한 사람은 그 당시까지만 하더라도 없었다. 이후 아이디오의 업무에 인류학 개념을 최초로 적용시켰을 때, 나는 그 역할이 회사의 장래를 좌우하리라고 전망했다. 나는 그때 형 데이비드에게 이렇게 말했다.

"여기에 아주 멋진 일이 있어요. 박사 학위를 가진 저 똑똑한 사람들이 해야 할 일은 사람을 '관찰'하는 것이에요. 하지만 그들은 관찰을 한다면서 겨우 사진 몇 장 찍고, 한두 클립의 비디오를 촬영하고 회사로 돌아와 그것을 보고하는 게 고작이에요. 그렇게 해서는 일이 제대로 될 것 같지 않아요."

한편 우리의 엔지니어들은 CAD 앞에 웅크리고 앉아 4피트(약 123cm) 높이에서 콘크리트 위로 떨어뜨려도 깨지지 않는 전자 제품을 만들기 위해 애쓰고 있었다. 당시만 해도 이런 고민들이 진짜 일처럼 느껴졌다.

하지만 이후 여러 해가 흐른 뒤 나는 방향을 180도 바꿔 우리 회사의 문화 인류학자 역할을 크게 강조하게 되었다. 문화 인류학자의 역할은 아이디오 이노베이션의 가장 커다란 원천이다. 우리 클라이언트들의 상당수가 그러하듯이, 우리 회사도 많은 문제 해결자를 보유하고 있다. 그러나 문제를 해결하자면 먼저

문제가 무엇인지 바로 알아야 한다. 문화 인류학자 역할을 하는 사람은 현장에서의 경험을 바탕으로 문제의 틀을 새로운 방식으로 다시 짠다. 그런 적절한 해결안이 획기적인 제품을 탄생시키는 것이다.

그럼 무엇이 문화 인류학자를 그처럼 가치 있는 존재로 만드는 것일까? 아이디오에서 이 역할을 맡은 직원들은 주로 탄탄한 사회과학적 배경을 가진 사람들이다. 그들은 대부분 인지 심리학, 언어학, 문화인류학 등의 분야에서 석박사 학위를 받았다. 이들과 함께 일할 때 분명하게 느낀 것은, 학식이 많다는 사실보다는 근거 있는 직관 능력이 높다는 사실이다. 일찍이 하버드 경영대학원의 도로시 레너드 교수는 그런 능력을 가리켜 '딥 스마트Deep Smarts'라고 말한 바 있다. 아이디오의 문화 인류학자들은 나에게 아래와 같은 6가지 특징을 말해주었다. 어떤 것은 전술인 것인 반면 어떤 것은 전략적이다.

1. 문화 인류학자는 '초심자의 마음beginner's mind'이라는 선禪의 원칙을 실천한다

수준 높은 교육을 받았고, 거기에 풍부한 현장 경험을 갖고 있음에도 불구하고, 문화 인류학자의 역할을 맡은 사람들은 기꺼이 그들이 '알고 있는 것'을 옆으로 제쳐놓을 줄 안다. 과거의 전통이나 그들이 갖고 있는 고정관념도 과감히 내던진다. 그들은 진정 열린 마음을 가지고 사물을 관찰하는 지혜가 있다.

2. 문화 인류학자는 예측불가한 사람들의 행동을 포용한다

그들은 판단하는 것이 아니라 관찰하고 공감한다. 그들은 사람들을 관찰하고 그들과 대화를 나누는 것을 진심으로 좋아한다. 문화 인류학의 기량과 테크닉은 누구나 배울 수 있는 것이지만, 이 역할의 담당자는 그 일을 진짜 좋아하고 보람을 느끼는 사람들이다. 그것은 그들이 이 일을 사랑한다는 또 다른 증거이기도 하다.

3. 문화 인류학자는 자신의 직관에 귀 기울인다

유명 대학들의 경영대학원 커리큘럼과 세계 기업들의 현장 학습 지침은 좌뇌를 적극 활용하라고 가르친다. 분석적 기량을 갖춘 좌뇌는 우리의 연역추리 능력을 날카롭게 해준다. 가이 클랙스턴은 책 《거북이 마음이다 : 크게 보려면 느리게 생각하라Hare Brain, Tortoise Mind》에서 그것을 '디-브레인d-brain'이라고 불렀고, 다니엘 핑크는 《새로운 미래가 온다Whole New Mind》에서 '왼쪽 지향적인 사고방식'이라고 불렀다. 문화 인류학자는 관찰된 인간 행동의 정서적 기반에 대해 어떤 가설을 세울 때, 적극적으로 자신의 본능을 활용한다.

4. 문화 인류학자는 '뷔자데'의 감각을 통해 새로운 것들을 발견한다

데자뷔dejavu는 모든 사람이 잘 알고 있는 대로 전에 그런 경험이 없었는데도 어떤 것을 보았거나 경험했다고 착각하는 '기시감'을 말한다. '뷔자데Vujade'는 이것과는 정반대의 개념이다. 익숙하게 늘 보아왔던 것에서 갑자기 처음 보는 듯한 느낌을 갖는 것이다. 나는 이 개념을 나의 친구인 스탠퍼드 대

학의 밥 서턴 교수로부터 알게 되었다. 하지만 이 아이디어의 원조는 개그맨이자 영화배우인 조지 칼린이라고 한다. **문화 인류학자는 뮈자데의 원칙을 적용하여 오래전부터 주위에 있었으나 여태까지 보지 못했던 것을 '보는' 능력을 가진 사람이다.** 사람들이 익숙하고 당연하게 생각했던 것에서 전에 보이지 않던 새로운 것을 발견하는 것이다.

5. 문화 인류학자는 '버그 리스트'와 '아이디어 지갑'을 가지고 다닌다

문화 인류학자는 소설가나 개그맨과 비슷하게 일한다. 그들은 일상생활 속의 경험을 좋은 자료라고 생각하며 그들을 놀라게 한 다양한 조각 정보들을 적어놓는다. 특히 잘 연결되지 않는 부서진 조각들을 수집한다. 버그 리스트에는 문제가 있는 것 혹은 부정적인 것들을 적어놓고, 아이디어 지갑은 겨루어 볼 만한 이노베이션 콘셉트와 해결해야 할 필요가 있는 문제들을 담아놓는다. 아이디어 지갑이 PDA에 보관된 것이든 혹은 당신 뒷주머니에 들어있는 인덱스카드에 적힌 것이든 그것은 당신의 관찰 능력을 높여 문화 인류학자로서의 기술을 갈고 닦게 해주는 도구가 된다.

6. 문화 인류학자는 기꺼이 쓰레기통에서도 단서를 찾아낸다

문화 인류학자는 전혀 기대하지 않은 곳에서도 단서를 얻는다. 가령 고객이 도착하기 전이나 가버린 후에도 필요하다면 쓰레기통을 뒤질 의향도 있다. 그들은 뻔한 것을 넘어서서 아주 이례적인 곳에서 영감을 찾는다.

지난 여러 해 동안 아이디오는 문화 인류학자들을 위한 수

십 가지의 도구를 개발했다. 우리는 '방법 데크Methods Deck'라는 행동 지향적인 카드 안에 51가지의 도구를 문서화했다.

이렇게 만들어진 방법들은 다시 '물어보라', '관찰하라', '배우라', '시도하라'의 네 가지 카테고리로 분류된다. 무엇보다도 인류학에 대한 우리의 열정은 관찰로 시작된다. 우리는 프로젝트를 시작하고, 그것을 앞으로 움직여 나아가고, 프로젝트가 침체될 때면 팀에 생기를 불어넣기 위해 광범위한 현장작업을 진행한다. 그 과정은 탐구적인 과학자나 민속지학자가 취하는 과정과 아주 비슷하다. 우리는 사람들의 일상 속에서 그들의 행동을 관찰한다. 또한 고객 혹은 가능 고객이 제품이나 서비스와 상호작용하는 과정을 추적하기도 한다. 우리는 영감을 얻기 위해 현장에 나갈 때마다 새로운 눈으로 관찰하려고 애쓴다. 물론 초심자의 마음을 발휘한다는 것은 말하기는 쉽지만 행동하기는 어렵다. 하지만 그렇게 행동해야만 새롭고 신선한 관찰을 할 수 있고 많은 차이를 만들어낼 수 있다.

마거릿 미드는 원조 문화 인류학자의 전형적인 사례이다. 그녀는 남태평양 문화를 연구함으로써, 어린아이의 상상력과 소위 미개 사회의 한계상황이라는 고정관념에 도전하는 일련의 책자를 펴냈다. 미드는 현장으로 나가 직접 목격해야 한다고 믿었다. 그녀는 "현장작업을 하는 요령은 일이 끝날 때까지 물 밖으로 숨 쉬러 나와서는 안 된다는 것입니다"하고 말했다.

여러 위대한 인물들은 역사적 시대를 통해 이 기술을 권유해 왔다. 예를 들어 찰스 다윈은 타고난 관찰자였다. 그는 먼저 자기 자녀들을 관찰하기 시작했고 울면서 불편함을 호소하는

아이들의 사진을 그의 책《인간과 동물의 감성 표현he Expression of Emotionin Man and Animals.》에 집어넣었다. 더욱 중요한 사실은, 다윈이 HMS 비글호의 자연박물학자로 승선하여 2년 동안 동식물들을 열심히 관찰한 뒤 유명한 고전《종의 기원On the Origin of Species》을 집필했다는 것이다.

관찰자는 남들이 신경 쓰지 않는 사람들과도 즐겨 이야기를 나누고 또 먼 곳으로 훌쩍 여행을 나서기도 한다. 그들은 알베르트 센트죄르지의 이런 믿음에 적극 동의한다.

역사적 경험 법칙은 익숙한 사실과 과정들이 우리의 눈을 가려 늘 우리 앞에 있었던 것을 보지 못하게 한다고 가르친다. 제인 구달이 끈기와 용기를 발휘하여 침팬지를 연구하기 전까지는, 아무도 이 똑똑한 영장류가 도구를 만들고, 키스하고, 간지럼을 타고, 악수하고, 심지어 상대방의 등을 탁탁 쳐주는 인간의 능력을 공유한다는 사실을 알지 못했다. 진리는 늘 거기에 있으면서 누군가가 그것을 발견해 주기를 바라는 것이다.

우리 모두가 제인 구달처럼 될 수는 없을 것이다(우리는 마거릿 미드처럼 될 수도 없을 것이다). 회사에서 일하고 있는 우리가 꼭 그렇게 될 필요도 없다. 하지만 호기심을 가지고 현장 관찰에 임하는 것은 중요한 일이다. 그것은 엄청난 차이를 만들어내어 새로운 기회를 알아보게 하거나 기존의 문제에 해결안을 제시해 준다.

그렇다면 무엇이 능력 있는 문화 인류학자를 만드는 것일까? 미시간 대학에서 산업 디자인 학위를 딴 젊고 똑똑한 아이디오의 패트리스 마틴은 인적요소 전문가라는 직책을 통해 자

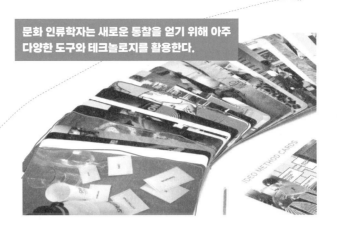

문화 인류학자는 새로운 통찰을 얻기 위해 아주 다양한 도구와 테크놀로지를 활용한다.

신의 진정한 소명의식을 발견했다. 패트리스는 사람들로 하여금 솔직한 이야기를 털어놓게 만드는 뛰어난 능력을 갖고 있다. 그녀는 실제 나이인 27세보다 더 젊어 보였고, 사람들과 금세 친해지는 화끈한 열정의 소유자이다. 그녀는 문제의 핵심에 재빨리 도달하기 때문에 언젠가 스타 기자로 명성을 날릴지 모른다.

그녀는 어떻게 뛰어난 관찰자가 되었을까? 그녀는 사람들을 만나서 이야기하는 것을 정말로 좋아한다. 날카로운 질문을 던져서 사람들이 스스로를 드러내도록 만든다. 그녀는 얼마든지 마음 놓고 이야기해도 될 것 같은, 무장해제할 수 있는 이미지를 가지고 있다. 누구든 마음 놓고 자신의 이야기를 털어 놓을 수 있게 하는 사람이며, 그것을 통해 사람들의 행동에서 결정적인 진실을 발견하는 탁월한 직관의 소유자이다.

예를 들어 패트리스는 최근에 건강 스낵 음식을 개발하는 프로젝트에 참가하게 되었다. 우리의 클라이언트는 의사와 환자들을 만나는 일련의 인터뷰를 주선해 주었다. 그것은 아주 합리적

인 접근 방법이었지만, 패트리스는 그보다 느슨한 방식을 취했다. 그녀는 여러 약국에 들러서 고객들과 직접 대화를 나누어도 좋다는 허가를 받았다. 그녀는 사람들에게 할인 쿠폰을 나누어주면서 건강 스낵에 대한 속내를 털어놓도록 유도했다. 그녀가 약국에서 만나 이야기를 나눈 사람들은 다이어트 식단에 많은 관심을 갖고 있었다. 한 중년 남성은 정력을 좋게 해주는 것을 찾고 있었고 그의 아내는 사우스 비치 다이어트(먹는 즐거움을 포기하지 않고 적정체중을 유지하자는 다이어트 방식)를 하고 있었다. 어떤 중년 여성은 다이어트를 위해 두 개의 건강 음료를 섞어 마시고 있었다. 자연식품을 먹고 있던 한 대학생은 영양 성분의 복잡함에 골머리를 앓고 있었다. 최근에 당뇨병 진단을 받은 한 여성은 어떤 음식이 좋은지 몰라 선택의 어려움을 겪고 있는 상태였다.

패트리스는 약국 현장작업에서 얻은 정보를 가지고 십여 군데의 가정을 직접 방문했다. 음식 준비와 식습관에 대해 더 많은 것을 알기 위해서였다. 집에서 함께 시간을 보냄으로써 그들을 편안하게 만들 뿐 아니라, 그 이면에 잠재된 것들을 살펴볼 수 있는 기회를 얻는 것이다. 예를 들어 패트리스가 현장 방문을 나간 어느 가정의 여성은 완벽한 가정주부, 완벽한 베티 크로커Betty Crocker인 것처럼 보였다. 패트리스가 그 집에 도착하는 시간에 맞춰 오븐에서는 구수한 냄새의 치킨이 구워지고 있었다. 싱싱해 보이는 초록색 샐러드와 야채도 이미 테이블 위에 놓여 있었다. 패트리스는 평소 습관대로 그런 발견사항들을 담기 위해 비디오카메라를 가지고 갔다. 그녀는 그 집의 풍경을 있는 그대로 테이프에 담았다. 만약 패트리스가 그 집에 잠시 머무르기만 했다면 그

집의 식습관이 어떤지 확인만 한 채—그렇지만 잘못된 정보를 가지고— 나섰을 것이다. 그러나 잠시 뒤 그 집의 자녀들이 학교에서 돌아왔고, 차려진 음식을 보더니 놀라는 표정을 지었다. "엄마, 정말로 엄마가 요리한 거야?"

패트리스는 그 이야기를 해주면서 웃음을 터뜨렸다. "그 가정주부의 연기가 완전 들통이 난 겁니다. 나중에 우리는 재활용 쓰레기통에서 피자 박스와 냉동 스낵 용기를 발견했어요." 패트리스는 이 가정주부의 신통치 못한 음식 준비 기술을 폭로하려는 것이 아니라 단지 그녀와 그 가족들의 평소 식습관을 알고 싶었다. 그녀는 사람들의 진짜 이야기를 듣기 위해선 그들의 집에서 함께 시간을 보내는 것이 더 좋다는 걸 알았다.

패트리스는 바쁜 사커 맘soccer mom(아이들의 운동 경기에 열성적으로 참여하는 어머니)에게 그날 하루 먹은 음식 내역을 지도로 작성해달라고 요청했다. 그녀는 하루 세 끼를 꼬박 먹었고 건강 스낵을 두 번 먹었다고 적었다. 재차 확인하기 위해 패트리스는 그녀에게 다시 물었다. "다른 것은 먹지 않았나요?" 위압적으로 말하지 않았는데도 그 여자는 초콜릿 바 한두 개를 더 먹었다고 시인했다. 이런 식으로 뛰어난 문화 인류학자는 더 원만한 그림을 그려낸다. 우리는 완벽보다는 진정성을 추구하는 것이다.

패트리스가 자신의 문화 인류학 경험으로 우리에게 가르쳐주는 것은 "인생은 전형적이지 않다"라는 것이다. 그녀는 "당신의 전형적인 식단은 무엇입니까?" 하고 일반적으로 묻지 않는다. 그런 일반화가 나오면 사람들은 사태를 이상화하려는 경향이 있는

데 그로 인해 관찰 목적 자체가 흐려진다. 예를 들어 이 프로젝트의 경우 패트리스는 사람들에게 오늘 아침, 혹은 어제 저녁에는 무엇을 먹었느냐고 물어보며 자연스럽게 그들의 이야기를 끄집어낸다.

"사람들이 '오늘은 아주 이상했어'라고 자주 말하는 것을 들으면 놀라워요." 오늘은 언제나 약간 이상한 것이다. 인생은 마케팅 브로슈어에 기술되어 있는 것보다 훨씬 혼란스럽다.

패트리스는 사람들의 여행을 추적한다. 그녀는 '죄스러운', '건강한', '균형 잡힌', '답답한' 등의 형용사가 적힌 '감정 스티커'를 나누어주면서 그날의 음식 지도 위에 붙여달라고 요청했다. 그 스티커는 사람들이 좋아서 선택한 음식이 그들에게 어떤 느낌을 주었는지 표현하도록 하려는 것이었다. 사람들이 실제로 먹은 음식을 적어 넣는 공간에는 마음속으로 먹고 싶었으나 먹지 않은 음식을 적어 넣는 공간도 마련했다. 그녀는 사람들에게 하루 종일 버티기 위해 필요한 칼로리를 계산하라고 요청하기도 했다. 이러한 과정은 풍성한 음식 여행을 유도해냈고, 사람들이 일상생활 중에 먹는 것 혹은 먹고 싶은 것을 정서적으로 파악할 수 있도록 해주었다.

자, 어떻게 하면 신선한 영감을 불러일으킬 수 있을까? 열정적인 문화 인류학자는 사람들의 경험을 진지하게 관찰하는 재주 있고 호기심 많은 사람이다. 패트리스는 진정한 식습관을 이해하려 했기 때문에 사람들과 인터뷰를 나누는 것만으로는 만족하지 않았다. 그녀는 쇼핑 나온 소비자들과 접촉했고, 직접 카메

라를 들고 사람들의 집을 찾아갔다. 패트리스는 자신이 작성한 음식 지도가 무미건조한 차트나 통계 수치 이상의 것이 될 수 있도록 최선을 다해 노력했다. 그 지도에는 정서적 지표와 함께 사람들이 실제로 먹고 싶어했던 음식 목록이 들어있다. 그녀의 차트는 일상생활에서 음식이 차지하는 역할을 더욱 깊게 이해하도록 도와주고 있다.

현장 관찰을 나가려고 한다면 이런 점을 기억하라. 정서를 나눌 수록 그 결과는 더 좋아진다. 인간의 욕구와 욕망을 더 많이 발굴할수록, 경험을 통한 이해가 깊이를 더할수록 새로운 기회가 나타날 가능성은 높아진다.

사람을 감동시키는 인간적인 요소를 찾다

문화 인류학자는 따분한 일상에 빠지지 않는다. 관찰할 것들을 수집하고 지표와 함께 발견할 때마다 신선함을 느낀다. 한번쯤 '인적 요소라는 사회과학 전문 용어를 들어보았을 것이다. 이는 사람들을 관찰하여 경쟁의 우위를 차지하게 해주는 요소를 가리킨다. 하지만 이 용어는 수동적이거나 학습적으로 들리기 때문에 오해를 불러일으킬 수도 있다. 인적 요소에 열광하는 사람들은 행동 지향적이기 때문에 그동안 무시되었거나 오해받고 있던 것들을 잘 찾아낸다.

만약 신선하고 통찰력 깊은 정보를 원한다면, 그런 사항들을 수집하는 장소와 방법이 창의적이어야 한다. 가령 복잡한 대

형 병원에서 환자의 편의를 위해 개선할 점을 찾고 있다고 생각해 보자. 의사와 간호사에게 무엇을 물어볼 것인가? 여러 환자들과 이야기를 나눌 것인가? 완벽하게 준비된 설문 조사서를 돌릴 것인가? 이 모든 방법이 그럴듯해 보이지만 아이디오 직원인 로시 그베치는 보다 파격적인 방법을 선택했다. 그녀는 그것을 '극단적인 인적 요소Extreme Human Factor'라고 불렀다. ESPN에서 보는 극단적인 스포츠처럼 과격한 것은 아니지만 그래도 마음이 약한 사람은 쉽게 선택할 수 있는 방법이 아니었다. 영화와 뉴 미디어를 전공한 로시는 비디오카메라를 들고 직접 병실을 찾아갔다. 환자와 병원의 허락을 받은 뒤 고관절 대체 수술을 받는 여성 환자의 48시간을 기록하기로 했다. 그녀는 병실한쪽 구석에 몇 분 단위로 몇 초씩만 작동하는 타임 랩스 비디오카메라를 설치했다. 로시는 직접 병실을 경험해 보기 위해 그곳에 이틀 동안 머물렀고 병상 옆의 간이 의자에서 잠깐씩 선잠을 잤다. 마거릿 미드의 조언대로 그녀는 "일이 끝날 때까지 물밖으로 숨 쉬러 나오지 않았다."

　그래서 48시간의 진실 카메라는 무엇을 포착했을까? 타임랩스 카메라는 환자의 병실과 병원 내에서 일어나는 일들을 끊임없이 기록했다. 불이 켜졌다 꺼지고, 문이 열렸다 닫히고, 복도에서 소음이 들리고, 간호사들이 병실을 돌아다니는 모습 등을 화면에 잡았다. 무엇보다도 놀라운 점은 생각보다 많은 사람이 병실을 출입하였다는 사실이다. 로시의 비디오는 몰래카메라 혹은 MTV의 '리얼 월드'에 나오는 에피소드를 보는 것과 비슷했다. 그녀의 비디오는 병원 직원들이 환자의 편의를 위해 병

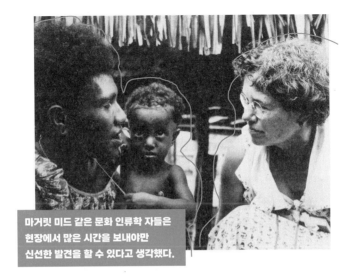

마거릿 미드 같은 문화 인류학 자들은 현장에서 많은 시간을 보내야만 신선한 발견을 할 수 있다고 생각했다.

원 규정—가령 병실에 들어올 수 있는 방문객의 인원 규정이나 면회 시간 제한—을 살짝 위반하는 것도 포착했다. 또 환자들이 낮 동안에는 잠은커녕 쉴 시간조차 없음을 보여주기도 했다. 로시는 48시간 타임 랩스 테이프를 보기 좋은 5분 분량으로 편집했다. 그리고 그것은 병원에서 발생하는 문제점을 보완하고 개선할 수 있는 강력한 도구가 되었다.

그 비디오를 보고 로시와 이야기를 나눈 뒤, 나는 우리가 새로운 기술을 이제 겨우 시작했다는 것을 확신했다. 지난 몇 년 동안 디지털 비디오 기술은 크게 발전하여, 전문 지식이 깊지 않은 사람들도 다양한 기능을 어렵지 않게 활용할 수 있게 되었다. 비록 로시는 미디어 분야에서 훈련을 받았기 때문에 타임 랩스 필름을 구상하고 촬영하여 편집까지 할 수 있었지만, 그렇다고

해서 이런 시시적인 미니 비디오를 만들기 위해서 당신의 팀에 반드시 스티븐 스필버그 같은 존재가 있어야 할 필요는 없다.

나는 당신에게 비디오카메라 촬영에 조금이라도 소질이 있는 직원에게 이 일을 한번 맡겨보라고 권하고 싶다. 소매상, 로비, 공장, 사무실 등의 움직임을 포착하기 위해 그곳에 카메라를 설치해보면 어떨까? 사무실에 카메라를 설치하라고 해서 당신 직원들을 감시하라는 말이 아니라, 당신의 고객과 사업의 흐름을 보다 정확하게 파악하기 위해 그것이 필요하다는 이야기이다.

포커스 그룹을 조직하는 대신에 실제 고객들에게 카메라 렌즈를 들이대어 관찰해 보면 어떨까? 그리하여 그들이 당신의 제품, 서비스, 당신의 작업 공간과 어떻게 상호 작용하는지 더 깊이 있게 관찰해 보면 어떨까? 신체 언어는 많은 것을 말한다. 당신 회사의 24시간 활동 리듬 혹은 고객들과의 상호접촉 등을 이미지로 담아보면 어떤 결과가 나올지 한번 상상해 보라. 고객을 감동시키는 인간적인 요소를 얻기 위해서는 어떤 것들을 발견하고, 어떤 것들을 개선해야 하는지 생각하라.

사소한 발견이 놀라운 효과를 발휘한다

고객의 미세한 뉘앙스를 놓치지 않고 발견하는 것은 때로 커다란 기회를 가져오기도 한다. 최근 시카고의 음식 마켓 연구소 회의에서 연설한 적이 있었다. 연설 직후 네 명의 덩치 큰 폴란드인들이 나에게 다가왔는데 뭔가 할 말이 있는 듯했다. 나는 그들 중 한 명이 먼저 농담을 하기 전까지는 약간 겁먹은 상

태였다. 알고 보니 그들은 모두 바르샤바의 한 청량음료 회사에서 근무하는 직원들이었다. 그들은 자신들의 이노베이션 성공 사례를 내게 말해주고 싶어서 그렇게 다가온 것이었다. 몇 년 전 그들은 ABC 나이트라인의 '딥 다이브The Deep Dive' 사례 연구를 보고 현장 관찰을 함으로써 고객들을 통해 배우는 아이디오의 테크닉을 알게 되었다. 그 후 그들은 "우리도 저렇게 해볼 수 있지 않을까?" 하고 생각했다. 그래서 바르샤바의 기차역으로 나가 다음 열차를 기다리고 있는 승객들에게 어떻게 하면 더 많은 청량음료를 팔 수 있는지 단서를 찾아보기 시작했다.

그들은 사람들을 관찰하면서 반복적인 패턴을 발견할 수 있었다. 기차가 들어오기 몇 분 전, 사람들은 플랫폼에 서서 고개 너머로 음료수 매점을 바라보고, 손목시계를 확인했다가 이어 기차가 들어오는지 살폈다. 아무 관심 없는 사람이 이 장면을 보았더라면 사람들의 행동에 어떤 의미가 숨어 있는지 놓치고 지나갔을 것이다. 하지만 이 소질 있는 문화 인류학자들은 승객들이 뭔가 마실 것을 사고 싶은 욕망과, 기차를 놓치고 싶지 않다는 마음 사이에서 갈등한다는 것을 알아낼 수 있었다.

그들은 어떻게 행동했을까? 아주 커다란 시계가 달린 청량음료 판매대를 세웠다. 승객들은 시계도 보고 동시에 음료도 구입할 수 있었다. 그 결과 바르샤바 역 구내의 음료 매출이 급상승했다. 대형 시계는 승객들에게 차가운 청량음료를 마실 시간이 충분하다고 알려주었던 것이다. 이 간단한 성공을 통해 그 폴란드인들은 이노베이션의 지지자가 되었다. 30분짜리 TV 쇼를 통해 얻은 아이디어로 고객의 마음을 사로잡게 된 것이다.

우리는 오랫동안 현장 관찰과 재빠른 프로토타이핑을 지지해 왔다. 획기적인 제품이 만들어지는 순간은 자그마한 발견에서 시작된다. 손목시계와 청량음료 판매점을 번갈아 바라보던 기차 승객들의 마음을 알아차리고, 그 관찰을 통해 개선 방향을 찾아 행동한 것이야 말로 작은 발견 하나가 만들어낸 엄청난 차이다. 끈기 있는 관찰과 재빠른 프로토타이핑을 당신이 하고 있는 이노베이션의 일부로 만들라. 그러면 당신은 그 결과에 놀라게 될 것이다.

와플 만들기로 제품의 아이디어를 얻다

아이디오가 매년 여름마다 선발하는 인턴사원들은 회사의 중요한 자산이다. 어떤 사람들은 우리 회사가 자비심을 베풀어 필요 이상의 인턴들을 뽑는다고 생각하지만, 실제 회사 직원들은 그런 것이 아니라는 사정을 잘 알고 있다. 인턴 프로그램은 장래 신입사원 채용에 발판이 되고 새로운 아이디어와 젊은 문화를 지속적으로 접할 수 있기 때문에 시대 흐름을 놓치지 않게 해준다.

예를 들어 새로운 인턴사원 중 한 명인 미셸 리는 스탠퍼드 대학의 제품 디자인 프로그램 석사 프로젝트의 일환으로 할머니와 손녀가 함께 만드는 요리를 몇 달 동안 관찰했다. 세대를 뛰어넘는 믿음이라는 말을 이미 들어보았을 것이다. 이 경우는 부엌에서 벌어지는 세대 간의 사례였다. 자신이 스스로 디자인한 문화 인류학 프로그램 속에서, 미셸은 할머니 세대와 손자

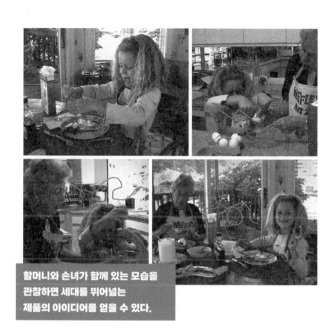

할머니와 손녀가 함께 있는 모습을
관찰하면 세대를 뛰어넘는
제품의 아이디어를 얻을 수 있다.

세대가 그 중간에 끼인 베이비붐 세대보다 공통점이 더 많다는 것을 발견했다. 그들은 나중에 무엇을 할 것인가를 걱정하지 않고 지금 현재를 산다. 그들은 충분한 시간을 들여 모든 감각을 사용해 요리를 즐기고 있었다. 요리 재료들의 결을 느껴보고, 각각 재료의 냄새를 맡아보고, 그중에서도 맛 보기를 가장 많이 하며 이 프로젝트에 참여했다. 할머니와 손녀는 무거운 그릇이나 밀가루 부대는 다루기 힘들어했으나 부엌의 동료가 날카로운 칼 같은 것을 다룰 때는 세심하게 신경 썼다.

손녀가 할머니를 위해 대신 해주는 경우도 있었고, 그 반대의 경우도 있었다. 할머니는 손녀보다 요리에 더 많은 지식을 갖고 있었고 손녀는 섬세하고 날카로운 눈을 갖고 있었다. 미셸이

문화 인류학자 모드를 가동해 보다 중심직으로 살펴본 것은 요리 프로젝트에서 네 살짜리 손자와 여덟 살짜리 손녀와 함께 요리를 만드는 할머니였다. 요리 지침서를 읽을 때가 되자 할머니는 작은 글자 읽는 것을 힘들어 했고 네 살짜리는 아예 글을 읽지 못했다. 그러자 여덟 살 짜리가 도와주겠다고 나섰다.

리서치가 계속되면서 미셀은 대부분 아이들이 좋아하는 와플 만들기에 집중했다. 그 결과 와플을 재미있게 만드는 일련의 제작 아이디어가 생각났다. 예를 들어 아이들은 달걀을 깨트리는 것은 재미있어 했으나 제대로 깨트리는 방법을 몰라 어려워했다. 달걀 껍질을 반죽기에 빠트리지 않게 해주는, 아주 다루기쉬운 달걀 분쇄기가 있다면 이들이 지금 당장이라도 구입할 것같았다. 이런 아이디어는 다양한 연령으로 구성된 가족 대상 서비스를 놓고 볼 때 빙산의 일각에 지나지 않는다. 그 잠재시장은 엄청나게 크다. 노부모와 손자 손녀가 함께 요리를 하는, 소중한 시간을 보람되게 보내기 위해 아낌없이 그런 물건을 사들일 것이 분명하다. 그러니 새로운 시장에 기회를 가져다줄 자그마한 단서를 찾기 위해 항상 눈을 크게 뜨고 있어야 한다. 이 같은 발견을 한 인턴사원의 힘을 과소평가할 수 없다.

케이트가 아이를 다루는 7가지 요령

우리는 어린아이들을 관찰하고 대화를 나누는 것을 아주 중요하게 생각했다. 아이들을 통해 다른 데서 발견할 수 없는 신선한 통찰력을 깨닫기 때문이다. 그들은 어른들이 무심히 건

너뛴 것을 본다. 우리가 기억하는 어린 시절에 대한 지각, 어린이 세계에 대한 견해 등은 여러 해를 살아오면서 다양한 기억에 의해 여과되고 어른의 렌즈로 재조정되었다. "어린아이들은 어른과는 달리 일종의 육감을 가지고 있다고 생각됩니다." 아이디오의 제로20 그룹—0세에서 20세까지의 고객들을 상대로 한다는 의미에서 이런 그룹명이 나왔다—에서 직장생활을 시작한 디자이너인 케이트는 이렇게 말했다. 그리고 케이트는 각 세대의 세계는 저마다 독특하다고 말했다. "내가 여덟 살이었을 때의 세상은 오늘날의 여덟 살짜리가 바라보는 세상과는 전혀 달랐어요. 지금의 아이들에게는 새로운 기회가 주어졌지만 그에 따른 새로운 스트레스가 있습니다."

고정된 기회들

주위를 잘 돌아보면 똑똑한 사람들이 현대판 해결사 노릇을 하고 있음을 발견할 수 있을 것이다. 우리는 복사기에 붙여진 자그마한 지시사항이 들어있는 포스트잇이나, 리셉션 데스크에 테이프로 붙여둔 손으로 쓴 쪽지의 도움을 받은 적이 있다.

규칙이 통하지 않을 때 교과서적으로 일 처리를 하지 않는, 영리한 세일즈 맨이나 고객 관리 담당 직원의 서비스를 받아본 적이 있을 것이다. 사람들은 일이 광고된 대로 돌아가지 않을 때 교묘해지고 유연해진다. 그들은 테크놀로지와 시스템을 자기의 필요에 맞게 융통하는 것이다. 우리는 현장에서 이런 인간적인 측면을 찾아다닌다. 세상의 날카로운 모서리를 부드럽게 하여 사람들에게 도움의 손길을 내밀려고 하는, 이런 대중적인 노력을 높이 평가한다. 그것은 어떤 제품이나 서비스가 불완전하다는 표시이지만 동시에 미래의 이노베이션을 위한 기회이기도 하다.

어떤 기회들은 다른 것들보다 쉽게 눈에 띄기도 한다. 당신의 주위에 얼마나 많은 기회가 있는지 살펴보고 싶다면 한번 이렇게 해보라. 당신의 직장, 집, 시내에서 본 것들 중에서 다시 손을 봐야 한다고 생각하는 것이 있다면 모두 적어보라. 테이프를 붙였거나 볼트를 부착한 것들을 살펴보라. 무엇이 고장났거나 기계를 어떻게 작동해야 한다고 알려주는 추가 표시들이 있다면 살펴보라. 생각보다 당신 주변에 그런 것들이 아주 많다는 사실을 알고 놀랄 것이다. 가령 대도시에서 택시를 한번 타보라. 그러면 하루 종일 차 안에서 일하는 운전기사들이 택시 내부에 사소한 변형을 많이 가했다는 것을 알게 될 것이다. 이렇게 변경 사항과 '해결해야 할 사항'을 찾아다니는 것은 결코 한가한 일이 아니다. 그런 것들에 진지하게 주의를 기울이면 현재 나와 있는 물건들에 생각보다 하자가 많다는 것을 깨닫게 된다. 잘 나가는 제품이 있다면 왜 잘 나가고 인기가 있는지 더 잘 이해하게 된다. 또 어떤 제품이나 그 제품의 전 카테고리가 절실하게 개선되어야 한다는 사실도 파악하게 되는 것이다.

케이트는 아이들을 상대로 아주 자연스럽게 그리고 부담 없이 일한다. 그녀가 일하는 모습을 보면 하나도 힘들지 않은 것처럼 보이기까지 한다. 그녀의 비결은 무엇일까? "상식을 잘 활용하는 겁니다" 하고 그녀는 말한다. 하지만 내 경험으로 볼 때 아이들을 상대로 일하는 그녀의 능력은 결코 흔한 것이 아니다. 그녀는 잠시 생각하더니 자기가 사용하는 7가지 요령을 다음과 같이 설명해 주었다.

1. 아이들에게 구두에 대해 물어보라

대부분의 아이들은 구두에 대해 각자 다른 의견을 갖고 있다. 어른과 아이의 커다란 키 차이는 의사소통의 장애물이 된다. 훌륭한 문화 인류학자는 가능한 한 많은 것을 알기를 원한다. 그들의 수준에 맞춰 대화를 나누어라.

2. 당신에 대해 말하라

아이들에게 당신의 하루 일과와 요즘 관심 있는 것은 무엇인지, 특히 당신의 부족한 점은 무엇인지 말하라. 그것은 당신을 더욱 친근하고 인간적으로 느끼게 만들 것이며 새로운 의사소통 라인을 가설하는 데 도움을 줄 것이다.

3. 아이들에게 가장 친한 친구들을 데려오라고 하라

심지어 수줍음을 많이 타는 아이도 친한 친구 앞에서는 가슴을 열고, 서로의 스토리텔링을 자극한다. 때때로 가장 친한 친구들과 해당 주제에 대해 재미있게 이야기 나누는 것에 정신이 팔려 당신의 존재 따위는 까맣게 잊어버리기도 할 것이다. 그런 모습은 문화 인류학을 하고 있는 당신에게 아주 좋은 일이다.

4. 이 프로젝트를 '비밀'이라고 알려라(정말 비밀이어야 한다)

어머니나 친한 친구와의 사이에서 비밀을 잘 지키지 못하는 아이일지라도 당신과의 대화에서 비밀을 강조하면 드라마처럼 긴박성을 부여할 수 있다. 당신이 아이들의 아이디어를 소중하게 여긴다는 사실을 강조할 수 있으며, 우리는 실제로도 아이들의 의견과 아이디어를 소중하게 생각한다.

5. 집 안내를 부탁하라

아이들이 좋아하고 싫어하는 장난감과 물건들에 대해 새로운 정보를 얻기 위해서는 아이들의 집에서 인터뷰하라. 부모님이 승낙했다면, 아이들은 기꺼이 당신에게 집 이곳저곳을 소개할 것이다. 집을 모두 소개하고 난 뒤에는 방에 있는 아주 자그마한 물건들까지 소개할 것이다. 그렇게 집 구경을 통해 어린이의 세계로 들어갈 수 있다.

6. 아이들에게 돈이 있다면 무엇을 살 것인지 물어보라

이 질문은 아이들에게 어떤 것이 인기 있는 상품이고 또 어떤 것이 인기 없는 상품인지 알아보는 가장 효과적인 방법이다. 10대 소년들에게 요즘 유행하는 제품이 무엇인가 하고 물어보면 그들은 오히려 방어적인 자세를 취할 수 있다. 하지만 그들에게 충분한 돈이 있다면 무엇을 할 것인가 물어보면 진짜 그들이 원하는 게 무엇인지 답을 얻을 수 있다. 그들이 사고 싶어 하는 것이 현재 가장 유행하는, 가장 가지고 싶은, 지금 아이들의 마음을 사로잡고 있는 것이다.

7. 그들을 웃겨라

재미있게 놀 줄 아는 아이가 할 말도 많다. 진지하게 인터뷰를 하게 되면 아이들은 정색을 하면서 당신이 듣고 싶어 하는 이야기만 할 것이다. 하지만 당신이 그 아이들과 어울리면서 아이들을 웃기면 진짜 자기가 느낀 것을 말하거나, 좋아하는 것을 알려줄 것이며, 심지어는 개인적인 이야기까지 들려줄지도 모른다. 아이들은 어른과는 달라서 스스로 편집하는 경향이 덜하다. 바로 그 때문에 아이들을 인터뷰하면 진

정성 있는 많은 정보를 얻게 된다. 아이들로부터 배울 점은 너무나 많다.

책과 잡지가 있는 곳으로 가라

능력 있는 문화 인류학자도 때로는 관찰을 위한 시간이나 자원이 부족할 때가 있다. 새로운 아이디어와 신선한 이미지를 얻기 위해, 세상에 무슨 일이 벌어지고 있는지 보다 쉽게 파악하기 위해 무엇이 필요할까?

우리 아이디오는 잡지와 신간 서적에서 얻을 수 있는 도발 의식과 정보 가치를 높게 평가하고 있다. 실제로 회사 사무실 벽 전면에는 최신 유행잡지들이 가득 진열되어 있어서 직원들이 자유롭게 읽을 수 있다. 〈비즈니스위크〉와 〈패스트 컴퍼니〉에서 〈드웰〉, 〈스터프〉, 〈줌〉 등에 이르기까지 다양한 잡지들이 갖추어져 있다. 이런 잡지들은 정적인 스타일의 기업 도서관에서는 찾아볼 수 없는 것들이다. 아이디오에는 가장 통행량이 많은 메인 통로 바로 옆 커다란 방에 다양한 종류의 책과 잡지가 비치되어 있어 모든 직원들이 편하게 사용한다. 우리는 이런 신간 잡지들을 그냥 들춰 보는 것도 이노베이션에 관심이 있는 회사로서는 아주 진지하면서도 생산적인 업무의 하나라고 생각한다.

우리 아이디오의 소비자 경험 디자인 그룹은 팀원들의 영감을 보다 극대화시키기 위하여 〈생각 폭탄Thought Bombs〉이라는 소책자를 발간하고 있다. 생각 폭탄은 최근의 출판 자료를 바탕

으로 각종 트렌드, 콘셉트, 도발적 아이디어를 흥미롭게 수집해 놓은 것이다.

잡지들이 뿜어내는 에너지를 아직 제대로 느껴보지 못한 사람들에게 이런 제안을 해보고 싶다. 뉴욕시 8번가에 있는 유니버설 뉴스 앤드 카페에 한번 들려보라. 이곳은 너무 크지도 작지도 않은 중간 크기의 서점과 비슷하다. 하지만 벽을 가득 채운 것은 단행본이 아닌 7,000종에 육박하는 화려한 잡지들이다. 수천 종에 달하는 잡지의 화려한 표지 사진과 헤드라인은 너무나 자극적이고 또 너무 방대해서 한번 방문하는 것만으로 모든 분야를 골고루 볼 수 없다. 어느 한 분야만 본다고 하더라도 각 카테고리의 잡지 수는 보통 서점이나 마켓에서 판매하는 전체 잡지의 수보다 더 많다. 과학 분야 하나만 해도 바닥에서 천장까지 이르는 열이 무려 7개나 된다. 자동차 관련 잡지는 160종이며, 예술과 디자인 분야는 150종 이상이다. 외국어 간행물 코너는 별도로 마련되어 있었는데 프랑스어, 독일어, 이탈리아어, 스페인어 잡지들이 수십 종 비치되어 있었고, 아프리카를 다룬 전문 잡지들만 해도 한 열을 가득 채우고 있었다.

유니버설 뉴스 앤드 카페는 수많은 정보가 넘쳐 흘렀으며 7,000종의 잡지가 뿜어내는 종합적인 이미지는 너무나 매혹적이어서 그 상점을 금방 나오기가 쉽지 않았다. 이 상점에 들어가 몇 시간만 보낸다면—한쪽에는 카페도 있어 다량의 음식과 음료를 제공한다—당신이 연구 조사하는 주제가 어떤 것이든 관련 트렌드와 함께 다양한 정보를 많이 얻을 수 있을 것이다. 출입 시간도 넉넉한 편이다. 오전 5시부터 자정까지 문을 열어놓기 때문에 원하는 시간 만큼 충분히 즐길 수 있다.

만약 8번가에 갈 수 있는 시간적 여유가 없다면 어떻게 할까? 대부분의 주요 도시에는 유니버설 뉴스 앤드 카페 정도의 규모는 아니더라도 접근 방식이 비슷한 상점이 있기 마련이다. 시카고의 시티 뉴스 스탠드에는 전시 된 잡지가 약 6,000종을 헤아린다. 마이애미의 사우스 비치에도 뉴스 카페가 있다. 대형 서점들도 나쁘지는 않다. 최고로 큰 서점에서는 1,000종이 넘는 잡지를 판매하고 있다.

설령 당신이 잡지를 보는 시간이 1시간을 넘지 않는다 하더라도—우리는 그렇게 오래 보면 안 된다고 교육받았다—단 5분간의 독서로도 충분히 아이디어를 얻을 수 있는 방법이 하나 있다. 그것은 바로 수많은 잡지들의 표지를 살펴보는 것과, 단 몇 장이라도 넘겨보며 가볍게 훑어보는 것이다. 그러다 시간이 되면 읽어보기도 하라. 당신은 그 안에서 생각지도 못한 몇몇 새로운 아이디어를 발견하게 될지도 모른다. 그러다 보면 오늘 당장 잡지 몇 권을 정기 구독하게 될지도 모른다.

다양한 분야의 잡지를 볼 수 있는 이 가게는 새로운 아이디어와 최신의 트렌드를 얻을 수 있는 흥미로운 장소다.

열린 눈과 마음으로 사람들의
삶을 들여다보라

중역들은 그들의 회사가 고객의 의견을 잘 받아들인다고 즐겨 말한다. 남의 말을 잘 듣는다는 것은 언제나 개선의 여지가 있다는 긍정적인 자세다. 하지만 그것은 미래를 예측하기보다는 현재를 평가하는데 더 알맞은 기능이다. 그래서 자세한 설문지가 고객의 만족도를 평가하는 데에는 유익할지 몰라도, 설문지를 통해 획기적인 이노베이션이 시작된다고는 볼 수 없다.

대부분의 고객들은 기존의 제품을 큰 무리 없이 사용하지만 더 빠르고, 더 값싸고, 더 사용하기 좋은 제품을 선호한다. 하지만 보통의 고객들은 전에 없던 완전히 새로운 형태의 서비스를 계획하는 데에는 큰 도움을 주지 못한다. 또 새로운 비즈니스 형태를 창출하는 데에도 이렇다 할 단서를 제공하지도 못한다. 그들에게 서비스 강화 방법을 물어보는 것은, 거리의 행인을 붙들고 미우주항공국이 우주왕복선을 퇴출시킨 다음에는 무슨 일을 해야 하느냐고 물어보는 것과 비슷하다. 앞으로 10년 동안 고객들의 생활을 변화시킬 제품으로 현재 시장에 나와 있지 않은 물건이 무엇이냐고 묻는 것처럼 어리석은 질문은 없을 것이다. 고객들은 단절적 이노베이션disruptive innovation(마차에서 자동차로, 기존의 전통을 단절하면서 나오는 이노베이션)을 만들어내는 방법을 당신에게 제시하지 못한다.

이런 고객들을 통해 생각하지 못한 아이디어나 놀라운 정보를 얻고 싶다면 어떻게 해야할까? 고객들과 함께 하루를 보내면

서 무슨 일이 벌어지는지 살펴보라. 그들의 삶 속에서 분명 답을 찾을 수 있을 것이다. 새롭고 더 좋은 물건을 만들 생각이 있다면, 먼저 사람들이 어느 부분에서 불편을 느끼고 좌절하는지 살펴보아야 한다. 가게 입구가 눈에 띄지 않아서 그냥 지나가는 사람은 없는지 살펴보라. 고객들이 경쟁 회사의 제품을 더 선호한다면 왜 그것을 더 선호하는지 생각하라. 새로운 기회를 가져다주는 강력한 단서들은, 늘 변화하는 세상에 빠르게 맞춰 살아가는 사람들의 변덕과 습관 속에서 발견된다. 그들이 새로운 환경에 반응하는 방식, 기이한 상황을 이용하는 방식, 물건을 그들의 필요에 맞추는 방식—종종 그 물건을 만들어낸 사람이 예상하지 않았던 방식—등이 그런 단서의 바탕이 된다.

사람들이 이렇게 똑똑하게 물건을 고쳐 쓰는 것은 의식적일 수도 있고 무의식적일 수도 있다. 아이디오의 인적 요소 작업에 생각의 실마리를 제공하는 리더인 제인 풀턴 수리는 이렇게 흉내 내고 반응하는 행태를 '생각 없는 행동'이라고 부른다. 그녀는 이런 행동들을 수집하여 책자로 펴냈고 제목도 그렇게 붙였다. 이런 행동들을 관찰하면서 얻은 정보들은 특별한 의미 없이 끝나기도 하지만, 때로는 많은 이익을 가져다주는 잠재적 욕구의 발견으로 이어지기도 한다. 만약 당신이 열린 마음을 갖고 있다면 이런 '행동들'은 당신의 아이디어에 불꽃을 일으킬 수 있다. 그리하여 좀 더 새롭고 사람들에게 진짜 필요했던 것을 만들 수 있도록 돕는 기준이 될지 모른다.

익숙한 불편에 주의를 기울여라

제인은 나에게 인류학적 현장작업이 어떻게 이노베이션의 원천이 될 수 있는지 보여주었다. 왜 이런 방법을 활용하는 회사가 많지 않을까? 아마도 영감을 그저 영감으로 느낄 뿐 그것을 실천하지 않기 때문일 것이다. 관찰은 아주 간단하게 보이지만, 실제로는 일상적인 상황에서 벗어나 새로운 눈으로 사물을 바라보는 훈련을 필요로 한다. 간단한 관찰이 사업 기회를 제고하기도 하고 비용 절감을 가져올 수 있다는 걸 명확하게 인식한다면, 보다 많은 회사가 팀원들을 현장으로 내보낼 것이다.

내가 제인과 여러 성실한 문화 인류학자들을 보며 느낀 것은 이런 일을 하자면 호기심이 많아야 한다는 것이다. 어떻게하면 관찰을 잘하게 될까? 먼저 당신의 흥미를 이끌어내는 분야를 발견해야 한다. 나에게는 여행이 그랬다. 나는 여행을 아주 많이 다니는데, 어떤 아이디어가 성공하고 실패하는지에 대한 문제에 집중함으로써 다양한 분야에 걸쳐서 관찰을 더 잘 할 수 있게 되었다.

예를 들어 얼마 전에 대서양 건너편으로 비행기를 타고 가다가 말 그대로 우연한 기회와 마주하게 되었다. 나는 파리 근교에서 연설을 하게 되었는데, 빛의 도시를 방문하는 대부분의 여행자들과 마찬가지로 샤를드골국제공항에 내렸다. 내가 가지고 있던 여행 안내서에는 공항과 파리 지하철을 이어주는 도심 기차를 타고 시내로 들어가라고 적혀 있었다. 기차는 아주 멋졌으나 첫인상은 고통스러웠다. 7.5유로를 내고 기차표를 끊은 다음, 기차역에서 처음으로 한 것은 안으로 들어가기 위해 출입구를

통과하는 일이었다. 그런데 그곳에 문제가 있었다.

건축사나 엔지니어들이 왜 이러한 사실을 간과했을까? 국제선으로 도착하는 거의 모든 승객들은 커다란 짐 가방을 들고 있었다. 그러나 기차 출입구는 무거운 여행용 가방을 들고 오는 사람들은 고려하지 않은 것 같았다. 그 광경이 너무 우스꽝스러워서 나는 여행자들이 낑낑거리는 모습을 한동안 지켜보았다. 물론 그들이 고생하는 것을 고소하게 생각한다는 뜻은 절대 아니고(나 또한 여행자로서 그들의 곤경에 동정하는 입장이므로), 인간이 위기에 어떻게 대처하며 문제를 풀어나가는지 살펴보기 위해서였다.

역에 들어가기 위해서는 먼저 비좁은 출입구를 지나야 한다. 그 깔때기같이 생긴 공간은 표준 크기의 가방 두 개는커녕 단 한 개도 휴대한 상태로는 통과할 수 없을 만큼 비좁았다. 나는 가벼운 복장으로 여행하기 때문에 20인치 크기의 휴대용 여행가방과 그 위에 서류가방을 얹어놓은 상태로 예상치 못한 기

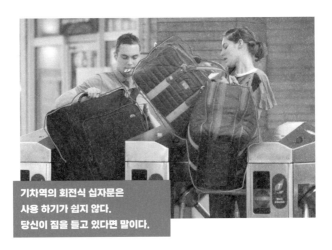

기차역의 회전식 십자문은 사용하기가 쉽지 않다. 당신이 짐을 들고 있다면 말이다.

차역의 장애물 코스를 통과할 수 있었다. 그러나 스테인리스 회전식 십자문은 고난이도 장애물 코스여서 커다란 짐 가방을 든 사람은 쉽게 통과할 수 없어 보였다. 무거운 여행용 가방 두 개를 들고 있다면 아주 난처한 입장이 되고 만다. 짐 하나는 가슴 앞쪽 어깨 높이로 들고 나머지 하나는 등에 진 채 보라색 기차표를 게이트 앞쪽 구멍에 밀어 넣어야 하는 것이다. 그리고 더욱 힘든 것은 회전식 십자문을 통과하는 순간 몸을 돌려 다시 그 기차표를 뽑아 들어야 한다는 것이다.

대부분의 승객들은 이런 현실에 한순간 멍한 표정이되었다. 그러나 그들은 뒤에서 기다리는 사람들의 행렬과 어서 파리로 들어가고 싶다는 욕망이 동기부여가 되어 용기를 냈다. 나는 건너편의 아내에게 짐을 넘겨주는 한 남편에게서 '팀워크 해결방식'을 배울 수 있었다. 나는 사람들이 장애물 위로 여행 가방을 던진 다음 게이트를 통과하는 모습도 보았다. 나는 그들이 플라잉 왈렌다스Flying Wallendas(공중 곡예를 하는 서커스 단원의 이름)처럼 균형을 잘 잡는 것도 보았다. 그러나 두 개의 여행용 가방을 든 사람이 1차 시도에서 부드럽게 게이트를 통과하는 모습은 보지 못했다.

이런 문제에 대해 훌륭한 건축사, 엔지니어, 디자이너, 기계공이라면 아주 간단한 해결안을 제시할 수 있을 것이다. 하지만 그렇게 하자면 먼저 시간을 내어 문제를 관찰할 수 있어야 한다. 나는 공항에 단 5분 동안 앉아 있으면서 그 상황을 관찰할 수 있었지만, 그 회전문 근처에서 하루 수시간씩 일하고 있는 사람들은 그걸 발견하지 못했다. 아마 그들은 여행자의 불편을 수백 번 관찰했을 것이다. 그러면서 "저건 원래 저래"라고 생각했을지도

모른다. 또는 앞으로 10년 후에 역을 확장하거나 새로운 전자식 회전문이 도입될 때 고치면 된다고 안이하게 생각했을지도 모른다. 하지만 역을 처음 지을 때 간단한 프로토타입을 먼저 만들어 보았거나 국제선 여행자들이 여행용 가방을 들고 다닌다는 것을 감안더라면, 시간을 내어 사람들을 관찰하고 그들의 편의를 생각했다면, 그 많은 승객들이 불편을 겪지 않았을 것이다.

어린아이와 10대를 보면 미래를 알 수 있다

문화 인류학자는 당신에게 오늘의 일만 알려주는 것이 아니라 미래도 엿볼 수 있도록 돕는다. 곧 유행할 시장을 알아보고자 한다면 오늘날의 10대들을 살펴보자.

우리는 극단적인 인적 요소들에 대해서 이야기해 왔다. 이 방법의 핵심은 다른 사람들을 관찰하는 것이 큰 도움이 된다는 것이다. 그러니까 새로운 제품이나 서비스를 좋아하거나 싫어하는 사람들, 자신의 의견과 느낌을 거침없이 표현하는 사람들, 다시 말해 우리 주위의 10대를 관찰해야 한다.

10대들은 끊임없이 새로운 물건에 대한 접촉을 시도하고, 점검하고, 그걸 좋아하거나 배척한다. 이것이야말로 최적의 프로토타입이다. 아이들은 새로운 테크놀로지와 패션을 반긴다. 그들이 어떤 것을 적극적으로 좋아한다면 그것은 곧바로 히트 상품이 된다.

더 빨리 달리는 말

몇 년 전 우리 아이디오가 이노베이션과 관련하여 메이요 클리닉에서 작업했을 때, 의약부서에 자그마한 현장 사무실을 차려놓고 있었다. 나는 어느 날 그 사무실을 방문했는데 작업 팀이 사무실 벽에다 헨리 포드의 다음과 같은 말을 붙여놓은 것을 보았다. "만약 내가 고객들에게 그들이 원하는 것을 물었더라면 그들은 더 빠른 말이 필요하다고 대답했을 것이다." 포드의 말에는 일리가 있다. 고객들이 당신으로 하여금 미래를 내다볼 수 있게 도와줄 것이라고 기대하지 말라. 만약 그들에게 물어본다면, '더 빠른 말'을 요구하는 다수의 제안만 듣게 될 것이다.

포드는 20세기 초에 획기적인 제품을 많이 내놓았다. 자 여기서 당신이 VCR을 제작하는 전자제품 회사에 근무한다고 가정해보자. 만약 당신이 소비자들에게 VCR에서 개선할 사항을 물어본다면, 그들은 아주 빠른 되감기 기능이 포함된 제품을 제안하면서 이렇게 말할 것이다. "영화감상이 끝나면 재빨리 블록버스터로 돌아가고 싶어요. 그러니 더 빠른 되감기 기능을 만들어주세요!" 고객의 말에 귀를 기울이는데 어떻게 실패할 수 있을까? 당신은 이렇게 생각하며 세상에서 제일 빠른 되감기 기능을 가진 VCR을 만드는데 착수한다. 하지만 멋진 새 모델을 내놓는 순간, 최초의 DVD 플레이어의 등장으로 당신은 그만 뒷전으로 밀려나게 된다. 이 기계는 높은 이미지 해상도, 소리, 성능, 내구성은 물론이고 아예 되감기 기능이 필요 없는 제품이다. 그리고 지금은 수많은 이노베이션을 통해 VCR과 DVD를 넘어 언제든 원하는 영화나 TV프로그램을 시청할 수 있는 시대가 되었다. 전용 앱에 접속하기만 하면 별도의 다운로드조차 필요 없게 된 것이다.

물론 우수한 회사들은 아직도 고객의 말에 귀를 기울인다. 하지만 이런 고객 서비스와 획기적인 제품을 만들어내기 위한 정보

수집을 혼동해서는 안 된다. 그런 획기적인 제품은 고객들에게 무엇을 개선하고 무엇을 미세 조정해야 하는지 물어보는 방식으로는 만들어낼 수 없다. 신제품은 당신의 고객이 생각조차 하지 못하는 아주 새로운 것이 될 가능성이 높기 때문이다.

블로깅, 게이밍, SMS, MP3 파일 공유 등을 생각해 보라. 어린 10대들은 이런 트렌드를 밀어붙였고 지금 이 순간에도 그렇게 하고 있다. 그들의 장난감에 신경 써라. 그것은 나중에 성인이 될 그들을 사로잡는 제품의 아이디어를 제공할 것이다.

어린아이들은 아이디오에 낯선 존재가 아니다. 실제로, 우리 회사의 '전망' 공간은 샌프란시스코를 내려다보는 위치에 마련되어 있다. 거기에는 재미있는 읽을거리들과 늘 변화하는 그룹 테이블들이 있어서 때로는 유치원 교실 같은 느낌을 주기도 한다. 임원실 층의 휴게실에는 각종 흥미로운 물건들과 비디오 게임 옵션이 놓여 있어서 10대의 휴게실 같은 느낌을 준다. 우리는 2주마다 어린아이들을 이곳으로 초대하여 새로운 장난감과 교육 자료를 가지고 놀게 하면서 그들이 어떻게 반응하는지 살펴본다.

물론 아이디오 제로20의 완구개발 팀은 벌써 여러 해 동안 '어린이의 힘'을 빌어 수많은 완구 프로토타입을 테스트했다. 이 팀의 창설자인 브렌던 보일은 어느 날 아주 우연히 다음과 같은 사실을 알게 되었다. 프로토타입을 가지고 놀게하기 위해 약간의 시간당 사용료를 부과하면 더 많은 아이들이 정시에 도착했던 것이다. 그리고 아이의 부모들은 그 돈을 기꺼이 지불했다(그들을 돌보는 비용보다 저렴했기 때문이다). 그 수수료는 아이들이 일찍

현상에 노착하여 귀중한 시간을 허비하지 않게 만드는, 좋은 심리적 반응을 일으켰다.

왜 우리는 어린아이들과 10대를 관찰하고 그들에게서 배우려고 하는가? 그들은 신기한 아이디어를 그대로 흡수하지만 반대로 성인들은 종종 새로운 아이디어를 배척하면서 왜 그것이 안 되는지 이유를 대려고 한다. 가령 문자메시지를 가장 효과적인 통신 수단이라고는 할 수 없었다. 하지만 그것은 끊임없이 수다를 떨고 싶어하는 10대들의 욕구와 맞아떨어졌고 머지않아 성인들도 사용하게 되었다.

문화 인류학자가 어디선가 시작을 해야 한다면 젊은 사람들이 가장 적절한 대상이다. 당신이 무엇을 하든, 또 어떤 산업 분야에 있든 10대와 어린아이들을 관찰하고 또 그들과 대화를 나누도록 하라. 우리는 어린아이들이 우리의 정신을 젊게 한다는 것을 알고 있다. 또한 그들은 우리에게 앞으로 올 미래를 보여주기도 한다.

2장
실험자
The Experimenter

2

실험자는 누구보다 자유로운 사람들로, 놀이를 좋아하고 독특한 아이디어와 새로운 접근 방법으로 시도해 보기를 좋아한다. 그는 과학적인 방식 위에서 롤러스케이트를 탄다. 모든 것을 더 빠르고 저렴하고 더 재미있게 만들기 위해 애쓴다. 빠른 속도는 실험자의 가장 좋은 친구이다. 실험자는 발생할 가능성이 있는 커다란 실수들을 피하기 위해 초기 단계에 일어나는 작은 실수들을 기꺼이 받아들인다. 그는 각종 형태와 크기가 다른 다양한 팀들과 협력한다. 진행 중인 작업을 시험해 보기 위해 동료, 파트너, 고객, 투자자, 심지어 어린아이들까지도 기꺼이 실험에 참여시킨다. 프로토타입을 더 좋게 만드는 힌트를 얻기 위해서 관계 당사자는 그 누구라도 마다하지 않는다.

나는 실패하지 않았다. 나는 통하지 않는 방법 1만 가지를 발견했을 뿐이다.

－토머스 에디슨

실험자는 이노베이터가 맡게 되는 가장 전형적인 역할이라 할 수 있다. 실험자라고 하면 다빈치나 토마스 에디슨과 같은 위대한 발명가들이 머릿속에 떠오를지 모르지만 이노베이션을 하기 위한 문제라면 반드시 실험자가 '천재'여야 할 필요는 없다. 실험자의 공통적인 특징은 열정적이며, 호기심 많은 마음가짐, 우연한 발견에 대한 열린 마음을 가지고 있다는 것이다.

에디슨과 마찬가지로 실험자는 영감을 얻기 위해 다양한 노력을 하고 있지만 그렇다고 그러한 각고의 노력을 기피하지도 않는다. 우리는 라이트 형제가 키티 호크에서 거둔 성공적인 비행에 대해 잘 알고 있지만, 그들이 비행기를 만들기 위해 200개 이상의 날개 모형을 만들었고 7번 이상의 시험 비행에서 죽을 뻔 했다는 사실들은 간과한다.

분무 윤활제 WD-40의 이름이 어떻게 지어졌는지 아무도 깊이 생각하지 않는다. 이 제품을 만든 회사는 물을 완벽하게 대체할 수 있는 윤활제를 찾기 위해 39번의 실패 끝에 40번째에 겨우 성공을 거두었던 것이다. 영국의 고안가인 제임스 다이슨은 집진기集塵機의 프로토타입 만들기를 5,127번 실패한 끝에 드디어 성공하여 억대 부자가 될 수 있었다고 보고했다.

실험자는 정확히 어떤 사람들인가? 우리는 그들을 아이디어를 구체화하는 사람이라고 생각한다. 간단한 스케치를 그려, 마스킹 테이프와 스티로폼으로 대략적인 시제품을 만들어보고, 새로운 서비스 콘셉트에 특징과 형태를 부여하는 자, 이런 사람이 바로 실험자이다.

우리 디자인 세계에서 '실험하기'는 곧 프로토타이핑이며, 망

치가 목수의 필수 연장이듯이 프로토타이핑은 아이디오의 도구들 중 필수 품목이라 할 수 있다. 프로토타입 훈련 없이는 우리가 구상하는 많은 아이디어에 뼈와 살을 입히기가 어렵다. 우리는 프로토타이핑을 오랫동안 해왔기 때문에 그것은 숨쉬기만큼이나 자연스러운 일이 되었으며, 그런 만큼 지난 몇 년 동안 이 기술에 대해 더 많은 사항을 알게 되었다.

무엇보다도, 우리는 거의 모든 것에 대해 프로토타이핑을 할 수 있다. 오늘날에는 신규 제품뿐만 아니라 서비스에도 프로토타이핑을 한다. 사실상 아이디어 형성의 모든 단계가 가능하며, 개발 단계뿐만 아니라 마케팅, 물류, 심지어 판매 단계에서도 가능하다. 우리는 프로토타입을 너무 고급스럽게 준비할 필요가 없다는 것도 알게 되었으며, 공작소나 디자이너에게 찾아가서 생각하고 있는 샘플 제품을 제작해 올 필요가 없다는 것도 알게 되었다. 우리는 대부분의 프로토타입을 재활용하기 때문에 최초의 것들은 아주 조잡한 형태일 수도 있다.

지난 몇 년 동안 우리는 프로토타이핑할 수 있는 것들의 범위를 확대해 나갔고, 그것은 우리가 쓴 제안서의 사례가 되기도 했다. 우리는 우리가 내야 할 제안서까지도 프로토타이핑했다. 최근에 미국의 한 프로 스포츠 리그가 우리에게 제안서 제출을 요청했다. 우리는 표준 문서를 작성하여 제안서를 제출했으나 아무런 인상도 주지 못했던 것 같다. 그러자 우리 회사의 실험자는 완전히 새로운 것(혹은 모험적인 것)을 시도해볼 수 있는 가장 좋은 때는 더 이상 잃어버릴 것이 없는 때라는 것을 깨달았다. 우리의 1차 시도가 거부되자(사실 완전히 무시당했다), 시장 사정에

밝은 아이디오의 한 실험자는 이런 말을 했다. 무미건조하고 흑백으로 된 문서는 초기 단계의 느낌을 벗어날 수 없지만, 생생한 디지털 콘텐츠는 하나의 '바이러스'가 되어 사람들 사이로 들불처럼 퍼져나갈 수 있다는 것이다.

우리는 저해상도의 단편 비디오—주로 현재 사건들의 패러디를 담은 것—가 기업계의 입소문을 타고 널리 퍼진다는 사실에 집중했다. 우리는 제안서를 동영상이나 비디오로 만들어본 경험은 없었지만, 모두들 적극적으로 한번 해보자는 생각이었다. 우리는 그 프로 스포츠 리그를 위해서 스포츠에 대한 우리의 열정과 지지를 담은 30초 분량의 흥미로운 영상을 만들었다. 그 동영상을 촬영하는 데에는 많은 시간이 필요하지 않았으며 해상도가 낮아서 이메일로 바로 전송할 수 있었다. 그것은 아주 완벽한 분위기 타개 역할을 해주었다. 우리가 기대했던 대로 그 리그의 중역이 다른 동료들에게 우리의 영상을 공유했고 그들이 이어 또 다른 곳에 전송했다. 약 90분 만에 그 비디오는 리그 커미셔너에게까지 알려졌던 것이다. 저비용 실험은 효과를 발휘했고, 우리는 현재 그들의 협력 프로젝트에 참여하고 있으며 향후에도 적극 기여하기를 바라고 있다.

브렌던 보일과 그의 제로20 팀은, 회사 사업의 핵심적인 존재이며 타고난 실험자들이다. 브렌던의 팀은 아이들과 10대들을 위한 다양한 제품과 서비스를 개발하면서 해마다 수백 가지의 새로운 아이디어를 낸다. 이처럼 많은 프로토타입이 그들에게 가르쳐준 교훈은 이런 것이다. 프로토타입을 하나의 도구로

어기지 말고, 그 과정을 즐기라는 것이다. 때때로 당신은 신속하게 비디오 촬영을 해야 하기도 하고, 간단한 그림을 그릴 수도 있으며, 대략적인 스토리보드로 여러 단계의 중요 과정을 설명해야 할 수도 있을 것이다. 구체적으로 대상을 보여주어야 할 경우에는 입체 석판술stereolithography이나 레이저 신터링laser sintering같은 일련의 디지털 프로토타입을 활용할 수 있다. 또한 어떤 경우에는 컴퓨터 그래픽과 비디오의 도움으로 구성된, 색칠한 막대기 하나면 충분할 때도 있다.

실험자는 재빨리 콘셉트를 취하여 스케치하고, 시제품을 만들고, 결과적으로 성공적인 신제품을 내놓는 과정에서 기쁨을 느낀다. 어느 날 오전, 브렌던 팀은 날마다 하는 브레인스토밍을 하던 중 멋진 아이디어 하나를 떠올렸다. 아이들이 걸어가면서 음악적 균형을 잡을 수 있는 막대기를 만들어보면 어떨까? 그 아이디어는 단순하면서도 명쾌했다. 그들은 영화 〈빅〉에서 톰 행크스가 거대한 피아노 건반 위에 올라가 춤을 추던 장면을 떠올렸다. 그들은 세로 2인치 가로 6인치 크기의 판자를 가져다가 적당한 길이로 잘라 막대기로 만든 다음, 막대기에다 밝은 색깔을 칠해 '음표'를 표시했고, 마지막으로 어린이 지원자에게 막대기 위에서 가볍게 춤을 추도록 한 다음 그것을 비디오로 찍었다. 이어 컴퓨터 그래픽으로 그 비디오를 편집하여, 막대기 위에서 움직이는 아이의 발놀림과 일치되는 음악을 집어넣었다. 이렇게 하여 프로토타입이 완성되었다.

총 제작 시간은 막대기로 프로토타입을 만드는 데 몇 시간, 그리고 비디오를 만드는 데 하루 반이 전부였다. 브레인스토밍

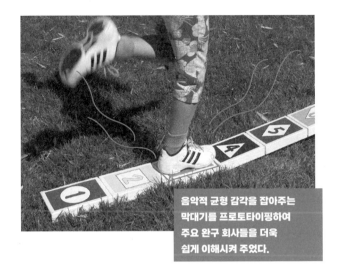

을 통해 그 아이디어가 나온 지 한 달도 채 되지 않아 어느 유명
한 대기업 완구 회사가 그 아이디어를 사들였고 시장에 제품을
출하할 준비를 갖추었다.

이런 실험 정신은 실험자의 마음속에 있다. 프로토타입은
아이디어를 가능한 한 빨리 구체적이고 가시적인 형태로 만들어
내는 것이다. 이와 관련하여 내가 말하고자 하는 바는, 다소 투
박한 프로토타입이라도 부담 없이 내놓을 수 있는 그런 자유로
운 분위기의 회사를 만들어야 한다는 것이다. 저품질의 프로토
타입을 상급자나 고객에게 내놓더라도 실무자의 자신감이 전제
되어야 한다. 이런 투박한 것을 내놓을 때에는 세련된 것을 소
개할 때보다 더 큰 용기가 필요하기 때문이다.

여기에 대한 좋은 사례가 하나 있다. 아이디오 시카고 지점

이 의료기 회사인 가이리스 ENT의 프로젝트를 맡은 첫 주에 생긴 일이다. 새로운 코 수술 기기의 이상적인 특징을 논의하기 위해 우리는 의료기 회사의 의료자문단과 회의를 갖게 되었다. 아이디오는 외과의사들과 동석하는 자리에서 아주 신중한 자세로 회의에 임했다. 하지만 우리 직원들은 아주 작은 아이디어라도 자유롭게 표현할 때에 이노베이션이 이루어진다는 것을 잘 알고 있었다. 그 회의에서는 머릿속에만 맴도는 제품에 대해 이야기 나누며 제스처와 손짓만으로 설명하고 의견을 나눴는데, 특별한 진전은 이루어지지 않았다.

그때 아이디오의 젊은 엔지니어 한 명은 영감이 떠올랐는지 갑자기 회의실 밖으로 빠져나갔다. 회의실 밖 사무실 일대를 둘러보던 그 엔지니어는 하얀 칠판 마커, 검은색 코닥필름 통, 오렌지색 빨래집게 등을 발견했다. 그는 스카치테이프로 필름 통과 마커를 연결시켰고, 필름 통 끝에다 빨래집게를 부착했다. 그 결과 새로운 외과 기기의 투박한 모델이 완성되었다. 그는 회의실에서 나간 지 5분 만에 다시 돌아와 외과의사들에게 유치원 수준의 프로토타입을 보여주면서 "이렇게 생긴 물건을 말씀하시는 겁니까?"하고 물었다. "그래, 바로 그렇게 생긴 겁니다!"라고 한 외과의사가 대답했다.

그 투박한 시제품 덕분에 프로젝트는 급 물살을 탈 수 있었다. 그렇게 해서 생겨난 세련된 모습의 디에고 서지컬 시스템 Deigo Surgical System은 오늘날 수천 곳의 수술실에서 사용되고 있으며 바로 이 엉성한 모델이 그 제품의 초기 모델이 되었다. 디에고 시스템의 맨 앞부분에는 회전하면서 조절이 가능한 고리

가 달려 있는데, 이것은 시제품에 동원되었던 하얀 칠판 마커의 뚜껑을 연상시킨다. 우리의 젊은 엔지니어가 "설익은 아이디어는 중요한 고객에게 꺼내지 말라"는 원칙을 지켰더라면, 그는 프로토타입의 첫 단계에서 커다란 도약을 이루어내지 못했을 것이다. 또한 외과의사들과 아이디어를 구체화시켜줄 기회를 잡지도 못했을 것이다. 저품질 프로토타입으로 모험을 했기 때문에 그는 프로젝트를 성공적으로 이끌어낼 수 있었다.

내가 가이러스 팀으로부터 얻은 교훈은, 프로토타이핑의 문턱을 낮추는 것이 중요하다는 사실이다. 초기 단계의 투박한 아이디어를 자랑스럽게 내놓을 수 있는 기업 문화를 조성한다면 생각했던 것보다 더 놀라운 아이디어들이 꽃피게 된다. 내가 이 투박한 프로토타입의 그림을 기업의 중역들에게 보여주면서 아이디어의 중요성에 대해 역설했더니, 댈러스에서 온 한 임원은 이렇게 물었다.

"회사 내에 그런 프로토타입을 만들 수 있는 창의적인 사람들이 없을 경우에는 어떻게 해야 합니까?"

나는 그 임원을 쳐다보며 이렇게 말했다.

"지금 농담하시는 것은 아니겠지요? 당신 회사의 직원들이 여기서 할 수 없는 게 도대체 뭐가 있습니까? 스카치테이프로 묶는 부분 입니까?"

이처럼 의견의 문턱을 낮추고 직원들이 자유롭게 아이디어를 낼 수 있는 환경을 만든다면 좋은 결과가 만들어진다. 사실상 회사 직원 누구라도 시안을 제출할 수 있으니 말이다.

나는 재능 있는 디자이너들과 함께 일한 적이 있다. 그들은

잡지 표지에 씨도 될 만한 정도의 수준 높은 밑그림을 제작했는데 사물을 사실적으로 그려 넣어 사진으로 착각할 정도였다. 하지만 내가 하얀 칠판 앞으로 다가가서 투박한 그림 실력으로 내 아이디어를 스케치했을 때 아무도 비웃지 않았다. 그들은 엉성한 그림이 아닌 그 이면의 아이디어를 본 것이다.

저품질 프로토타입에 대해 이렇게 열린 자세를 취하는 것은 좀 막연하고 이해되지 않는 측면도 있을 것이다. 아무튼 회사의 사회 생태학이 효율적으로 작동해야만 다양한 아이디어를 신속하게 소통할 수 있다. 창의적인 개인이 상급자나 동료들에게 아직 투박하지만 좋은 아이디어를 제시했을 때, 직원들은 그 다음에 벌어질 일에 면밀한 주의를 기울인다. 회사는 그 아이디어를 받아들여 앞으로 나아갈 것인가 아니면 그것을 비웃을 것인가? 경영진은 그 아이디어의 불완전함을 보는가 아니면 그 유망한 장래를 내다보는가?

나는 아이디오가 상담해 주는 회사의 중역들에게 약간 '곁눈질'을 하라고 조언한다. 표면의 세부사항을 보지 말고 아이디어의 전반적인 형태를 보라고 권한다. 비공식적인 의사소통 체계는 그러한 중역의 입장을 널리 퍼트려줄 것이다. 만약 회사의 '중요 인사들'이 이런 식으로 곁눈질할 줄 알게 된다면, 새로 발돋움하는 실험자들에게 새로운 것을 시도하는 것은 대환영이라는 메시지를 전달하게 된다. 프로토타입 문화를 권장하면, 당신은 많은 아이디어를 미리 만날 수 있을 것이다. 심지어 아직 제때를 만나지 못한 아이디어도 발견할 수 있다.

행동으로 옮기는 프로토타입

앞에서 나는 그 어떤 것이든 프로토타이핑할 수 있다고 말했다. 여기 한 가지 사례를 들어보자.

아이디오의 팀 중에는 병원에서 출산하는 산모들이 좀 더 편안한 환경을 누릴 수 있도록 병원 시스템을 개선시킨 경험도 있다. 이 병원의 문제점은 분만 병동과 분만 후 병동이 따로 떨어져 있다는 것이었다. 해마다 수천 명의 아이들이 이 병원에서 태어났지만, 두 병동은 같은 병원이 아닌 것처럼 느껴졌다.

우리는 산모와 남편이 어떤 환경 속에 놓여 있는지 직접 겪어볼 필요가 있다고 판단했다. 그래서 우리는 조사에 착수했다. 우리는 한 임산부(우연히도 우리에게 일을 맡겨온 클라이언트의 팀원)를 산부인과 병동에 입원시켰다. 그녀의 남편은 실험에 동원될 수 없었기에 아이디오 직원을 대신 합류시켰다. 놀랍게도 우리의 작전은 병원에 있는 동안에는 발각되지 않았다. 그 '커플'은 의사와 간호사를 만나는 최초의 미팅 과정도 무사히 넘어갔으며, 아무도 그들의 정체를 눈치채지 못했다. 우리는 실제 출산 과정은 생략했다. 그 여성이 출산하려면 앞으로 한 달 정도가 더 남아 있었기 때문이다.

우리는 분만 병동에서 분만 후 병동으로 이동하는 과정을 어떻게 하면 개선시킬 수 있는지 영감을 얻으려고 했다. 우리의 '작전 산모'는 바퀴가 달린 침대에 누워 산부인과 병동에서 나와 엘리베이터를 타고 몇 층 위에 있는 분만 후 병동으로 향했다. 아기의 '아버지'는 양팔에 플라스틱 인형을 안고 있었다.

믿어지지 않겠시만, 분만 후 병동의 간호사는 처음엔 아기의 아버지가 안고 있는 것이 인형임을 눈치채지 못했다! 가짜 임산부도 한동안 그 상태로 넘어갔다. 그러다가 간호사가 산모의 가운을 들추는 순간 당황한 표정을 지었다. "왜 속옷을 입고 있죠?"

우리의 작전 산모가 현재 실험 중이라고 설명하자 간호사는 안도의 한숨을 내쉬었다. "그렇군요. 당신 아이도 처음 보았을 때 너무 이상했어요."

우리의 작업은 일련의 서비스 프로토타입으로 이어졌다. 산모가 편안하게 이동하는 과정과 의사소통 그리고 분만 병동과 분만 후 병동 간의 '인계'를 더 좋게 하는 서비스 개선 방안이었다. 이런 파격적인 프로토타입은 프로젝트 진행에 놀라운 방향을 가져온다. 우리의 클라이언트는 실제로 분만 병동과 분만 후 병동으로 이동하는 과정을 직접 경험했다. 그녀는 침대 위에 누워서 환자가 된다는 게 어떤 것인지 느낄 수 있었다. 분만 병동은 그녀를 황급히 분만 후 병동으로 옮기려고 하는 것 같았다. 그녀는 두 병동이 따로 떨어져 있어서 의료 자원을 두고 서로 경쟁한다는 것을 알게 되었고, 병동 이동 과정에서 산모가 얼마나 취약하고 막막한 심정인지 직접 겪어보았다.

비판가들은 훌륭한 관찰자들이 한 번 보기만 하거나 또는 산모들과 대화를 나눔으로써 이 모든 사항을 살펴볼 수 있다고 말할 것이다. 하지만 이노베이션 프로젝트, 특히 서비스와 복잡한 경험이 수반되는 이노베이션 프로젝트는 협력과 실험이 없다면 제대로 수행될 수가 없다. 직접 침대 위에 누워서 실제 산모가 보고, 느끼고, 생각하는 것들을 그대로 경함할 수 있다면 그것은

수천 번의 인터뷰보다 더 가치가 있는 실험이 된다.

실험자는 관계 당사자들을 프로토타이핑 과정에 참여시킨다. 그러면서 진짜 유용하고 필요했던 관찰 정보를 내놓는다. 그는 오늘의 일상적인 일과 내일의 이노베이션 사이에 가로놓인 간격을 누구보다 잘 이어주는 역할을 하고 있다.

실험에 의한 실천

여러 곳에서 동시에 안정적인 서비스를 제공하는 것은 어떤 제품을 새롭게 디자인하는 것하고는 근본적으로 다르다. 컨베이어 벨트에서 똑같은 자동차를 뽑아내는 것처럼, 모든 도시와 마을에서 똑같이 새로운 서비스를 제공할 수는 없다. 성공한 프랜차이즈 사업을 보면서, 서비스도 결국 제품처럼 판매할 수 있는 것이 아닐까 하고 생각하기 쉽다. 가령 유명한 프랜차이즈 식당이 잘 운영되는 걸 보면서, "저 사람들도 저렇게 잘하는데 나라고 못 할 게 뭐야" 하고 생각하게 되는 것이다. 하지만 우리가 서비스 이노베이션의 최전선에서 알게 된 사실은 상상했던 것과는 많이 달랐다. 서비스 사업이란 결국 사람과 팀으로 만들어진다. 이들이 멋진 서비스를 해줄 수도 있지만 반대로 망쳐 놓을 수도 있기 때문에 직원과 팀의 역할이 무엇보다 중요하다.

한 가지 사례를 이야기해 보려 한다. 우리는 주요 병원 네트워크 '본부'와 협력 관계를 맺고 그 본부에서 여러 가지 서비스 이노베이션을 이루도록 해주었다. 전통적인 프랜차이즈 방식은

새로운 서비스를 새로 생긴 위성 지역에 일방적으로 밀어붙이는 것이었다. 하지만 클라이언트에게 이노베이션 문화를 전수하는 아이디오 변모 팀 팀장인 피터 코글란은 이렇게 지적했다.

"밀어붙이는 것이 군림하는 듯한 인상을 줍니다."

기존 시스템과 이노베이션은 원래 긴장 관계라고 할 수 있다. 우리는 서비스의 방법론이나 표준 절차가 중요하다는 것을 인정하지만 상당한 독립성을 가진 실체, 가령 대기업의 지사나 고급 호텔 체인망을 상대로 할 때는 새로운 아이디어를 일방적으로 밀어붙여서는 안 된다는 걸 알고 있다.

이 프로젝트와 기타 프로젝트를 통해서 우리는 본사 차원에서 개발된 이노베이션이 지사에 정착하려면 약간의 변형 과정이 필요하다는 사실을 깨달았다. 본사가 지사에게 "한 번 실험해 보라"고 권하며 새로운 서비스를 도입하는 것이 좋겠다고 조언했다. 그렇게 한 것은 인간의 차원과 조직의 차원에서 발생하는 변화가 약간씩 달라질 수 있음을 인정하기 때문이다. 만약 어떤 아이디어가 현지 시스템에서 발명되지 않았거나 적극적으로 수용되지 않는다면, 엄청난 반발이 일어날 수 있기 때문이다. 피터는 "각 지사를 연구 개발의 한 주체인 것처럼 대해야 합니다. 그렇게 하면서 그들이 새로운 문제에 직면했을 때 그들의 힘으로 해결안을 마련하도록 해주어야 합니다"라고 말했다.

사람들에게 외부 방식을 사용하도록 압박을 가하는 것은 적개심과 저항을 불러일으키기 쉽다. 그래서 우리는 지사들이 핵심 콘셉트를 프로토타이핑하도록 권유한다. 우리는 각각의 해결안에 대해 두세 가지 접근 방법을 프로토타이핑함으로써

단 하나의 해결안만 존재하는 것이 아님을 분명하게 밝힌다. 그들은 현지 팀의 뉘앙스에 맞추어 기본적인 아이디어를 내거나 일부를 수정하기도 하며 수용해 나간다. 더욱 중요한 것은, 새로운 변화를 그들의 것으로 변모시키는 시간과 공간을 부여해준다는 것이다. 지사의 사람들을 프로토타입 과정에서 고려하는 것이 중요하다. 우리는 그것을 '실험에 의한 실천'이라고 부른다. 그들은 독특한 환경과 상황 속에서 새로운 서비스를 현실화하려는 개인들인 것이다.

지속적인 실험을 서비스 창출의 필수 부분으로 만들려고 노력하라. 실험과 프로토타입을 적극적으로 수용하고 가급적이면 일방적인 밀어붙이기는 멀리하라. 조직 내의 어디든 불문하고 실험이 성공을 거두었으면 그로부터 적극적으로 배우라. 그러면 그 결과에 놀라게 될 것이다. 당신이 적극적으로 주도한 주장이 뿌리를 내릴 뿐만 아니라, 다른 여러 지역에서도 긍정적인 주장들이 쏟아질 것이다. 그러면 회사 전체의 이노베이션 가속도는 더욱 빨라진다.

빠른 반응과 신속한 전환으로 차별화하기

내가 함께 작업했던 회사들 중 실리콘 밸리의 텔미 네트워크처럼 '실험에 의한 실천'을 적극적으로 실행하는 회사는 없었다. 텔미는 고객들에게 인지도 높은 회사는 아니었기 때문에 이

회사의 이름을 들어보지 못한 사람도 많을 것이다. 하시만 아메리칸 에어라인으로 비행기 표를 예약해봤거나 음성으로 작동되는 전화 시스템을 사용한 적이 있다면 당신은 이미 텔미의 음성인식 소프트웨어를 사용해 본 것이다.

나는 지난해 친화적인 디자인 전문가인 돈 노먼과 함께 텔미를 방문했다. 방문 사흘 전에 돈은 음성인식 전화 예약 시스템으로 로스앤젤레스행 비행기표를 예약하면서 텔미의 소프트웨어를 점검했다. 당시 이 시스템이 로스앤젤레스의 보편적 약어인 LA를 인식하지 못하는 것을 발견하고서 텔미 담당자에게 즉각 해당 내용을 전달해 주었다. 그리고 사흘 뒤 우리가 텔미 사장인 마이크 맥큐와 만났을 때 돈이 말했다. "당신 회사의 시스템이 잘 작동되는 걸 보면서 크게 감명받았습니다. 하지만 LA를 인식하지 못하는 가벼운 문제점이 있더군요." "아, 그거요?" 맥큐가 약간 놀라는 어조로 물었다. "그건 이미 고쳤습니다." 나는 그 말을 믿을 수가 없었다. 전국을 대상으로 라이브 원격통신 네트워크를 운영하는, 거대한 리얼타임 시스템을 사흘 만에 고쳤다고? 그 소프트웨어를 수정 후 테스트하고, 다시 배포하는 시간만도 상당할 텐데 말이다.

"그건 아무것도 아닙니다." 텔미의 고객경험부서 부사장인 게리 클레이턴이 내게 말했다. "우린 그보다 더 빨리 고칠 수 있습니다." 그러면서 그는 텔미가 글로벌 발송 및 물류 회사인 UPS를 고객으로 맞기 위해 판촉활동을 벌이던 당시 UPS의 임원과 함께 했던 저녁 식사 일화를 들려주었다. 선댄스 마이닝 컴퍼니에서 고급 스테이크를 먹고 있던 중, UPS의 임원이 그들

회사가 이제 유나이티드 파슬 서비스가 아니라 간단히 UPS로 개명되었다고 말했다. "아마 당신 회사의 전화번호 안내에는 유나이티드 파슬 서비스UnitedParcel Services로 되어 있을 겁니다. 당신에겐 별로 중요한 내용이 아닐지도 모르지만 우리에겐 중요합니다." 게리는 잠시 뒤 자리에서 일어나 본사로 전화를 걸었다. 그들이 디저트를 다 먹어갈 무렵 게리는 UPS 임원에게 휴대폰을 건네주며 말했다. "한번 걸어보세요. 만족하실 겁니다." 메인 코스에서 디저트로 넘어가는 그 짧은 시간에, 텔미의 소프트웨어 직원이 소프트웨어를 업데이트하여 라이브 시스템에 집어넣음으로써 텔미의 네트워크 서비스에 UPS의 변경된 이름이 등재된 것이다. 이 일화를 바탕으로 UPS가 텔미의 고객이 된 것은 그리 놀라운 일도 아니다.

이 이야기가 주는 교훈은 금융업부터 제조업을 경유하여 소매업에 이르기까지 모든 회사에 적용된다. 만약 실험하기가 회사 문화의 일부라면, 몇 시간 내 혹은 며칠 내에 시장 변동이나 고객 요구에 반응하여 제품을 수정할 수 있어야 한다. 재빠른 반응과 신속한 방향 전환은 당신의 회사를 다른 회사들로부터 차별화시키는 특징이 될 것이다.

두려움과 실수를 씻어내는 방법

"더 빨리 성공하려면 자주 실패하라." 이것은 오래된 아이디오의 격언으로 우리의 실험 철학에 그 뿌리를 두고 있다. 우리의 문화 속에서 수많은 프로토타입 개념을 받아들인다면, 크고

작은 실수를 반복하더라도 그것은 성공으로 가는 길목의 중요한 단계가 된다.

불행하게도 몇몇 사람들과 회사들은 작은 실수를 너무 여러 번 저지른 나머지 실패에 대한 공포심을 갖고 있다. 그것은 스스로를 패배시키는 심리 상태이며, 공포는 실패를 앞당길 뿐만 아니라 실험을 거의 불가능하게 만들어 버린다.

그럼 어떻게 해야 할까? 몇 년 전 스탠퍼드 대학에서 시작된 포지티브 코칭 얼라이언스Positive Coaching Alliance라는 전국 규모의 그룹은 몇몇 아이들이 스포츠를 즐기지 못하는 이유가 실수에 대한 두려움 때문이라는 것을 알게 되었다. 실수에 대한 두려움을 이겨내는 방법을 가르치기 위해 얼라이언스는 소위 '실수 의식'이라는 것을 도입했다. 그것을 '성공 의식'이라고 표현해도 무방할 것이다. 그 의식은 그동안의 실수를 깨끗하게 없애주는 방법으로 성공의 발판을 만들자는 것이다.

포지티브 코칭 얼라이언스의 닥터 켄 래비자 이사는 최근에 그 의식을 칼 스테이트 풀러턴 학교에서 직접 실천해 보았다. 이 학교의 야구 팀인 타이탄스는 게임에 나가기만 하면 패배하여 최다 연패 기록을 갖고 있었다. 저명한 스포츠 심리학자이며 신체운동학 교수인 래비자는 타이탄스 선수들이 실수와 패배에 대해 갖고 있는 생각을 바꿔놓기 시작했다. 만약 선수가 타석에서 삼진을 당했거나 병살타를 쳤거나 사기가 꺾이는 실패를 했다면, 그는 더그아웃으로 돌아와서 손바닥 크기의, 진짜처럼 보이는 장난감 변기를 들고서 그 실수를 글자 그대로 '썼어냈다'. 타석에 들어선 선수들은 마음속에 소형 변기 이미지를 그렸다.

만약 헛스윙을 하면 타석에서 물러나 그 변기를 떠올리며 머릿속에서 방금의 실수를 씻어냈다.

그들은 집단의식도 치렀다. 힘들게 싸웠지만 경기에서 진 경우에는 빙 둘러서서 운동 셔츠를 찢어 바닥에 내던짐으로써 그 게임을 기억 속에서 지워버렸다. 미국 선수들의 특기인 심판 탓하기도 완전히 내던졌다. 말이 안 되는 판정을 내려도 새롭게 태어난 타이탄스 선수들은 심판에게 고개를 돌려 스트라이크 판정을 해주어서 고맙다는 표시를 했다.

그러고 나니 연패를 기록하던 타이탄스가 게임에서 승리하기 시작했다. 팀은 시즌 초반 15승 16패라는 기록을 '씻어 내고' 계속 이겨 나가더니 32승 22패의 기록을 달성했다. 그리고 대학부 월드 시리즈에서 전국 우승을 차지했다.

당신의 회사, 본부, 혹은 팀 내에서 일어나는 실수들을 전화위복으로 만드는 방법을 제안할 수 있겠는가? 그런 방식이 있다면 한번 시행해 보라. 당신의 팀을 우승팀으로 만들어줄 것이다.

종이로 만든 프로토타입

사람들은 프로토타입과 이노베이션을 대규모 협력 사업이라고 생각하는 경향이 있다. 그러나 좋은 프로토타입이 제 기능을 발휘하도록 하는 데에는 생각보다 큰 힘이 들지 않는다. 그 방법은 단 하나의 질문에 어떻게 대답할 것인가에 집중된다. 가령 어떻게 하면 고객의 생활 속으로 당신의 제품이나 서비스가

파고 들어갈 공간을 마련할 것인가? 42인치 PDP TV가 처음 나오던 때를 기억하는가? 이 TV 가격이 처음보다 하락했다는 사실은 많은 가정이 이 제품을 구매했다는 사실을 충분히 설명해주지 못한다. 이 TV가 처음 등장하던 당시, 소매상들은 또 다른 장애에 직면했다. 소비자들은 대형 TV가 너무 많은 공간을 차지한다고 생각했던 것이다.

전자제품을 판매하던 마케터들은 PDP TV와 구식 TV의 외형상 차이 때문에 제품 구매를 결정하는 의사결정 주도자가 바뀌고 있다고 말했다. 옛날 TV는 '테크놀로지'의 카테고리에 포함되어 남편의 영역으로 생각되었는데 반해, 날씬한 외관의 PDP TV는 인테리어의 영역으로 생각되어 아내가 결정권자가 되었다는 것이다. 하지만 그 신형 TV는 기존의 것과 너무 달라서 많은 가정에서는 이 TV를 집 안 어디에 두어야 할지 고민이었다.

더 굿 가이스 전자 소매상의 마케팅 및 홍보 책임자인 메리 돈은, 그 장애를 극복하기 위해 그녀가 벌인 멋진 실험 이야기를 들려주었다. 뉴욕 출장 도중, 그녀는 접었다 폈다 하는 세련된 'Z-카드' 지도를 보고서 하나의 영감을 떠올렸다. 접이식 지도의 개념을 TV 판매에 활용하면 도움이 되지 않을까.

그 영감의 결과는 굿 가이스가 만든 접이식 종이 형태의 TV 광고였다. 그 종이를 접으면 신문이나 잡지에 쏙 들어갈 정도로 작아졌고, 활짝 펴면 42인치 PDP TV 크기로 커졌다. 이 종이의 크기가 곧 실제 TV의 크기와 똑같았다. 나는 이 광고 종이를 보는 순간 TV 구입을 고민하던 여러 가정에서 종이처럼 얇은 PDP TV를 거실 벽 위에 부착하면서, "여보, TV를 여기에

두는 건 어떨까" 하고 말하는 모습을 상상했다.

실제로 많은 가정에서 그렇게 했다. 그 다음 달 굿 가이스의 PDP TV 판매량은 급등했다. 한 대리점의 매니저는 이런 보고를 하기도 했다. 어느 날 여섯 명 정도 되는 고객들이 매장을 찾아와 새 TV의 종이 버전을 이미 자신들의 집 벽에다 붙여놓았다는 것이다.

간단한 종이 프로토타입이 구체적인 시각 효과를 일으켰고, 새로운 가전제품을 집 안에 들여 놓을 공간이 있을까 고민하던 사람들 사이에 수요를 촉발시켰다. 내가 메리로부터 들은 재미있는 이야기는 이런 것이다. 베니스 비치에 사는 어느 소비자가 어느 날 집에 퇴근해 보니 아이들이 42인치 종이 TV 광고를 거실 벽에다 붙여놓고 말했다. "아빠, 올 크리스마스 선물로 저거 사줘." 그는 종이처럼 얇은 프로토타입 앞에서는 도저히 맥을 못 추겠더라고 말했다.

당신의 제품 혹은 서비스 아이디어를 소비자들이 더 잘 알아보게 하려면 어떻게 해야 할까? 그들(가망 소비자들)이 당신 회사의 충실한 신규 소비자가 되는 것을 막고 있는 장애물을 제거하기 위해 값싼 프로토타입을 만들어보면 어떨까?

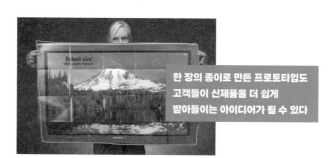

한 장의 종이로 만든 프로토타입도 고객들이 신제품을 더 쉽게 받아들이는 아이디어가 될 수 있다

프로토타입은 많을수록 좋다

실험자는 프로토타입의 가짓수가 많을수록 더 유리하다고 생각한다. 하나의 프로토타입은 단 한 마리의 토끼를 가지고 있는 것과 비슷하다. 물론 하나라도 가치는 있으나 둘은 더 흥미롭고 더 많은 프로토타입이 있다면 다양한 방향으로 나아갈 수 있다. 단 하나의 프로토타입만 있다면 이런 문제가 발생한다. 만약 당신이 누군가에게 단 하나의 멋진 제안을 내놓으면서 "어떻게 생각하십니까?"하고 물어본다면, 상대방의 대답은 당신과 갖는 개인적인 관계에 의해 좌우된다. 만약 그가 당신의 친구라면 그 아이디어의 장단점과는 상관없이 당신에게 격려의 말을 건넬 것이다. 만약 사이 나쁜 경쟁자라면 "그걸 아이디어라고 내놔!" 따위의 차가운 반응이 돌아올지도 모른다. 우리 아이디오는 이런 소득 없는 반응을 피하기 위해 한 가지 이상의 프로토타입을 만들기 위해 노력한다. 실험자는 이런 사실을 알고 있다. 다양한 옵션을 내놓으면, 가능한 아이디어의 찬반을 둘러싸고 보다 솔직하고 적극적으로 논의할 수 있다.

굳이 기업의 사례가 아니더라도 이것은 얼마든지 설명할 수 있다. 어느 날 밤, 저녁 식사 후에 아내가 내게 말했다. "여보, 나 오늘 새 옷 샀어요." 그러더니 옆방으로 그 옷을 입으러 갔다. 잠시 뒤 아내는 새 옷을 입고 나타났다. "어때요?" 물론 그 것은 긴장되는 질문이었다. 당연히 좋다고 말해야 되는 거 아닌가? 하지만 가격표가 아직 달려 있고 얼마든지 반품이 가능하므로 일종의 프로토타입이다. 하지만 그게 요지가 아니다. 그녀

는 그 드레스뿐만 아니라 그 옷을 입고 있는 자신에 대한 의견을 묻고 있는 것이다. 그녀는 그 옷을 골라서 입어보고 돈을 지불한 후 그것을 집으로 가져왔다. 이미 아내가 그 옷을 선택했으므로 나는 그것을 좋아할 수밖에 없다. 단 하나의 옵션만이 제시되어 있다면 나로서는 그녀 편이거나 아니거나 둘 중 하나인 것이다.

실험자는 여러 가지 프로토타입의 가치를 잘 알고 있다. 그것은 상황을 변화시킨다. 가령 단 한 벌의 드레스가 아니라, 아내가 백화점 탈의실을 들락거리며 입어본 일곱 벌의 드레스가 있다고 가정해 보자. 또 그녀가 탈의실에 들어가기 전에 내 의견을 물어본다고 하자. 이럴 경우, 나는 아내가 집에서 입어 본 바로 그 옷을 보며 "여보, 이건 당신에게 잘 어울리는 것 같지 않아"라고 말할 수 있다. 또 그 이유도 설명할 수 있으나 그렇게 할 필요조차 없다. 그 옷이 아내와 잘 어울리지 않지만, 다른 옷을 입으면 더 잘 어울릴 것 같다고 말하면 되니까. 다시 말해 옷과 아내를 한 패키지로 품평하지 않는 것이다. 그래서 당신의 의견을 솔직하게 말할 수 있다. 다시 말해 당신의 아내가 이미 확고한 결정을 내린 어떤 것에 대해 논평해야 하는 어려운 상황을 면제받는 것이다.

마찬가지로, 당신의 보스(혹은 고객)를 양자택일의 곤란한 입장으로 몰아붙이지 마라. 그것은 좋은 아이디어가 아니다. 좋거나 싫거나 하나만 골라야 하는 난처한 입장을 요구하지 마라. 고객들은 골라야 할 옵션이 단 하나밖에 없거나, 싫으면 그만두는 상황에 놓이는 법이 거의 없다. 그들은 이미 여러 개의 제품을

비교하고 있고 자신이 선호하는 것을 찾는 일에 익숙해져 있다.

당신의 예산과 시간이 허용하는 범위 내에서 가능한 한 많은 프로토타입을 제시하라. 그러면 어색한 대화를 피할 수 있으며 보다 솔직하고 진정한 피드백을 받을 수 있다. 또한 각각의 프로토타입으로부터 다양한 것을 알게 되어 최종 결과는 더욱 세련되고, 훌륭하며 성공적인 제품이 될 것이다.

일부 독자들은 틀림없이 이렇게 생각할 것이다. "그래, 우리도 더 많은 프로토타입을 만들어야 한다는 데 동의해. 하지만 그런 다수의 값비싼 실험을 할 형편이 못 돼." 바로 그 때문에 프로토타입의 문턱을 낮추어서, 좀 더 빨리, 좀 더 값싸게 시제품을 만들어야 한다는 것이다.

리스크를 나누면 방법이 보인다

서비스 혹은 경험을 판매하는 비즈니스에서 작은 실험들을 여러 번 반복하는 것은 특히 중요한 일이다. 보스턴에 있는 브리검 여성 전문 병원에서 우리는 하나의 정체 현상을 발견했다. 그것은 다른 대기업에서도 겪고 있는 문제였다. 점심시간마다 엘리베이터의 사용 인원이 폭증하여 많은 사람이 오래 기다려야만 했던 것이다. 대부분의 기업에서 엘리베이터 문제는 불편한 것, 비효율적인 것 정도로 여겨졌겠지만 병원에서는 정말 문제였다. 의료진은 말할 것도 없고 가족이나 친구들이 환자를 면회하는 데 불편함을 겪었다.

우리는 해결 방법을 찾기 위해 재빨리 브레인스토밍을 시작했다. 메인 엘리베이터에는 사람들이 넘쳐났지만, 환자와 장비를 수송하기 위한 서비스 엘리베이터는 많이 사용되지 않고 있었다. 이 서비스 엘리베이터 앞에 감시인을 두고 환자 수송에 피해를 입히지 않는 범위 내에서 일반 승객을 태우게 하면 어떨까? 이 아이디어를 실험하기 위해 브리검은 감시인 한 명을 두고 이틀 동안 그 업무를 시행해 보았다.

한편 우리 팀은 다른 각도에서 그 문제를 접근해 들어갔다. 사람들이 계단을 더 많이 사용할 수 있도록 해보면 어떨까? 직원들에게 일방적으로 계단 사용을 권하는 것은 큰 효과가 없을 것 같았다. 그래서 우리 팀은 어떻게 했을까? 그들은 계단 오르내리기 콘테스트를 후원했다.

포스터 입간판에는 "당신은 계단으로 걸어다닙니까?"라고 적혀 있었다. 미리 선정된 간호사, 의사, 보조원 등이 계단을 걸어 다닐 때마다 스티커를 발급받아 명찰 옆에 붙이고 다녔다. 그러자 생각보다 많은 간호사가 계단 걷기 운동에 동참했으며 점심시간 때 혼잡했던 엘리베이터가 훨씬 여유로워졌다. 이 콘테스트는 여러 차원에서 효과를 발휘하였으며 엘리베이터 사용에 대한 인식을 높여주었다. 팀원들에게는 각자 역할을 주어 단결하도록 했다. 더욱 중요한 사실은, 이런 작은 실험을 자주 실시하며 좋은 인식을 심어주었다는 것이다.

이것이 프로토타이핑하기 좋아하는 실험자의 장점이다. 런던에서 근무하는 아이디오 디자이너인 앨런 사우스는 이것을 가리켜 '리스크를 몇 개로 나누기'라고 표현했다. 커다란 문제를

여러 개의 삭은 문제로 나누어서 접근해 들어가다 보면 자기도 모르는 사이에 시스템 변화를 일으킬 수 있다는 것이다. 동시다 발적으로 실험해 나가면 힘을 모을 수 있다. 그렇게 하여 가속도 를 붙이면, 이런 다양한 접근 방법들이 개선의 방향을 가져온다 는 느낌을 갖게 된다.

복잡한 정체 현상에 부딪치게 된다면 이렇게 한번 해 보라. 리스크를 몇 개로 나누면 보다 큰 효과를 거둘 수 있다.

규칙을 깨면 달라지는 것들

암묵적으로 모두가 지키고 있는 규칙, 업계의 규칙이기도 하 고 불변의 지침이기도 한 것들이 우리 주위에 생각보다 많이 존 재한다. 이런 핵심 전제조건들에 도전함으로써 새로운 발견을 해야 하는 날이 실험자에게는 반드시 찾아온다.

몇 년 전 미니애폴리스에서 활동하는 홍보 대행사인 팰런 멕엘리고트는 BMW를 위해 TV 광고를 만들고 있었다. 이때 BMW는 30초 분량의 영상을 제작하여 방송 매체에 지속적으 로 광고하는 '업계의 규칙'을 깨트리고, 세계 유수의 독립영화 감 독 몇 명에게 8분 분량의 미니 영화 몇 편을 제작해 달라고 위 촉했다. 제목은 〈채용 The Hire〉이었다. 이 영화는 '유료 TV 광고 로 홍보하지 않음'으로써 기존 광고의 개념에 도전했다. 그렇다 면 BMW는 어떤 방법으로 일반 대중 앞에 등장했을까? 그들은 bmwfilms.com을 사용해 온라인으로 영상을 홍보하기 시작했

다. 표준 광고도 아니고 방송 매체 섭외도 없었다. BMW가 전세계 신문과 TV로부터 공짜 보도를 타는 동안 저절로 마케팅 활동이 이루어졌고, 자동차 열성 팬들은 URL을 통해 그 소식을 자신의 친구들에게 다시 알리면서 빠르게 퍼져나갔다. TV 광고 방송의 복잡한 세부 규정—'이것은 전문 레이서가 폐쇄 도로에서 운전한 것임' 등의 안내를 의무적으로 알려야 하는 일 따위—으로부터 자유롭게 된 BMW는 자동차의 높은 성능을 마음껏 과시할 수 있었다. BMW 미니 영화가 온라인에 출시되었을 때 아이디오의 네트워크는 며칠 동안 아주 천천히 움직였다. 회사 직원 350명이 그 영화를 보겠다고 달려들었기 때문이다.

이 영화는 BMW 웹사이트에서 수많은 조회수를 기록했다. 근 5,000만 명이 온라인으로 이 영화를 보았으며, 나는 기내오락 시스템에서도 그 영화가 상영되는 것을 보았다. 그 캠페인은 실험정신의 극치를 보여줬다. BMW는 모험을 기회로 받아들였고 그리하여 기록적인 판매고로 보상을 받았다.

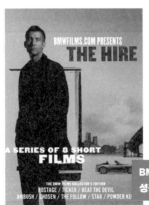

BMW는 과감한 실험을 통해 성공적인 광고 효과를 보았다.

판매에 물을 지핀 프로토타입 마케팅

오늘날은 새 제품을 구상하는 것만으로는 충분하지 않다. 그것을 어떻게 판매할 것인지도 함께 궁리해야 한다. 이것은 가장 중요한 프로토타입이다. 회사들은 제품과 서비스를 어떻게 구상하고 판매할 것인가 하는 문제를 놓고 점점 더 창의적으로 생각해야 한다. 세상이 빠르게 변하는 만큼 어제 통했던 것이 내일도 통하리라는 보장이 없기 때문이다.

인터넷 판매의 첫 선발주자 델의 직접 판매 방식, 아마존닷컴의 원 클릭 주문, 찰스 슈왑의 온라인 주식 거래 등은 많은 이노베이터를 만들어냈고 그들 중 일부는 아직도 성업 중이다. 오늘날 무보수의 '마케팅 요원'을 활용하는 것도 논의를 불러일으키고 있으나 현재까지는 성공적이다. 이것은 판매할 현지의 분위기를 잘 아는 사람이나, 새 유행을 정착시키는 사람 등을 활용하여 새로운 제품의 조기 판매를 유도하는 방식이다.

터퍼웨어의 사례를 한번 생각해 보자. 얼 터퍼는 듀폰에서 근무할 때 정유사업의 잔재물인 폴리에틸렌 찌꺼기를 활용하여 터퍼웨어 플라스틱 제품을 만들었다. 터퍼는 이것을 조금만 더 세련되게 가공시키면 다양한 크기의 실용적인 물건으로 변모시킬 수 있다고 생각했다. 하지만 그의 이노베이션을 판매하는 것은 생각보다 어려운 일이었다. 당시만 하더라도 플라스틱은 일반 대중들 사이에서 이미지가 좋지 않았기 때문이다. 이후 터퍼는 현대미술관에 전시될 정도로 우아한 플라스틱 주방 용품을 만들었으나, 판매는 부진했다. 무엇보다도 터퍼가 특허 받은 깨

지지 않는 제품임을 증명해 보이기가 쉽지 않았다.

우연히 한 친구가 브라우니 와이즈라는 여성에게 터퍼웨어 제품을 하나 선물했다. 와이즈는 그 용기를 바닥에 떨어뜨렸는데도 물이 새지 않는 것을 확인하고 감동받았다. 와이즈는 당시 다른 회사의 제품을 판매하고 있었으나, 터퍼웨어를 팔아보겠다고 자청하고 나섰다. 그녀의 새로운 아이디어는 무엇이었을까? 그녀는 자기 집에서 파티를 열고는 많은 사람을 초청하여 새 제품의 매력을 널리 홍보했다. 그 나머지는 이제 누구나 다 아는 이야기가 되었다. 와이즈는 곧 주당 1,000달러 이상의 매출을 올렸다. 얼 터퍼는 곧 사태 추이를 파악하고 자신의 가게를 처분한 후, 더 많은 브라우니 와이즈 대리인을 고용하여 터퍼웨어를 직접 소비자들에게 판매하는 방식으로 전환했다. 당연히 매출은 폭등했다.

지금은 수많은 기업이 여전히 이런 본질적인 질문에 직면해 있다. 초기 판매에 불을 지펴 소비자들의 관심을 이끌어내는 가장 좋은 방법은 무엇일까? 끊임없이 실험하고 회사의 메시지를 뚜렷하게 전달할 수 있는 올바른 수단을 찾아내는 것이 중요하다.

영상을 활용한 프로토타입

우리 아이디오는 구체적인 대상을 새롭게 창조하기보다는 경험의 세계를 프로토타이핑하는 쪽으로 방향을 잡아가고 있다. 기술, 건축, 사람을 동시에 등장시키는 복잡한 환경을 디자

인하는 쪽으로 움직여가고 있는 것이다. 얼마 전에 우리는 온천 시설을 구축하는 콘셉트를 만들어 달라는 요청을 받았다. 과거에는 이런 요청을 받으면 해당 업계를 조사하고 이어 클라이언트에게 아주 두꺼운 보고서를 제출하는게 전부였다.

하지만 오늘날에는 두꺼운 보고서 대신 비디오를 제출한다. 우리는 남녀 고객들을 찾아가 미용 제품과 온천에 관한 의견을 물었다. 이어서 전국의 온천 시설을 돌아다니면서 다양한 계층의 사용자들과 이야기를 나누었고 업계 전문가들의 의견을 구했다. 우리는 코네티컷에서 고급 와인 바와 비슷하게 온천 시설을 차려놓은 업주를 만나 그에게 많은 것을 물어보았다. 여성 고객들은 마치 사교 모임에 가듯 함께 모여서 이 온천을 찾았다. 여러 건의 인터뷰와 연구조사를 통해 많은 정보를 수집할 수 있었고, 이후 우리는 새 온천의 콘셉트를 어떻게 잡고 또 어떻게 운영해야 하는지 구상하기 시작했다.

우리는 이 프로토타입을 어떻게 만들었을까? 먼저 영상 프로토타입의 대본을 만들었다. 우선 간단한 스토리보드로 시작했고 프리랜서 작가를 초빙하여 짧은 대본의 문장들을 다듬도록 했다. 디자이너들은 컴퓨터 그래픽을 활용하여 지역 온천의 배경을 만들었다. 그 포맷은 생각보다 간단했다. 업주와 고객들과의 인터뷰를 주 내용으로 한 것이었다.

우리는 영상에 등장할 온천 시설 업주 역할을 할 배우를 섭외했으나 너무 연기하는 티가 나서 비디오 전문가인 크레이그 사이버슨에게 그 역할을 부탁했다. 그의 목소리, 머리카락, 태도 등이 배역에 맞게 적당해 보였다. 크레이그는 세련된 온천 시설

업주 같은 목소리로 권위 있게 말했다. 새로운 온천의 콘셉트는 어떠해야 하고 고객 봉사는 어떻게 해야 하는지 등등.

이 영상을 처음 보는 사람이라면 실제 새로 오픈한 온천 체인이 있다고 착각할지도 모를 정도였다. 그 비디오는 업계 종사자들을 관찰하고 인터뷰한 것을 바탕으로 만든 우리의 프로토타입이었다. 그것은 우리 클라이언트가 목표로 한 내용을 그대로 전달하는 것이었다. 우리는 클라이언트를 위해 대형 화면에 그 영상을 틀어 놓았고, 10여 장의 CD를 만들어서 나누어주었다.

비디오는 속도와 경제성이라는 이점이 있다. 물론 우리는 온천 시설 모형을 건설할 수도 있었지만 그렇게 하면 시간과 비용이 엄청나게 들어갈 터였다. 설사 그런 모델하우스를 만들었다고 하더라도 제대로 온천을 즐길 수 있는지는 의문이다. 영상 프로토타입은 온천이 어떤 외관과 어떤 느낌을 주어야 하는지 가시적으로 표현해 주는 간편하면서도 신속한 방법인 셈이다.

여러 대학에 음성작동 무선 통신 서비스를 제공하는 실리콘 밸리 회사인 보세라를 위해 만든 우리의 영상 프로토타입은 다양한 목적을 달성했다. 보세라는 새로운 제품과 서비스의 조합을 가시화했을 뿐만 아니라, 제품 디자인상을 수상하기도 했으며 더 나아가―사실 이것이 중요한 것이기는 하지만―새로운 투자자를 유치할 수 있었다.

이런 영상 프로토타입은 웬만한 회사라면 다 만들 수 있을 만큼 간단하다. 실험자 역할을 맡은 사람이 이 프로토타입에 접근하는 방식은 문화 인류학자의 접근 방식과는 사뭇 다르다. 실

험자 역할에게 영상 만들기는 자료 수집이나 정보를 입력하는 도구가 아니다. 어떤 아이디어를 정확하게 전달하려는, 정보 출력의 수단인 것이다. 문화 인류학자는 별다른 의제 없이 무언가를 발견하기 위해 카메라를 켜지만, 실험자는 고객에게 전달하기 위한 분명한 관점과 아이디어를 가지고 프로토타이핑한다. 그 때문에 때때로 대본을 작성하거나 영상에 들어갈 장면들을 스토리보드로 만들어보기도 한다.

기업 고객들의 주의력 지속 시간이 점점 짧아지는 것을 생각하면, 회사에서 만든 영상 시간을 6분 이내로 만들 것을 권한다(할 수만 있다면 3분 이내가 좋다). 6분 길이라면 1,000자(200자 원고지 15매) 이내의 대본으로도 충분할 것이다. 필요한 장면들을 포착한 다음에는 인정사정없이 편집하여 핵심 아이디어만 뚜렷하게 드러나도록 만들어라. 당신이 하는 일의 구체적인 세부사항을 잘 모르는 사람도 그 영상을 보면 금방 그 뜻을 알 수 있도록 하라. 그 영상이 회사의 높은 임원에게 전달될 가능성, 또는 운이 좋아서 유통 채널이나 고객 기반을 잘 알고 있는 '내부자'가 볼 가능성까지 충분히 고려하라. 비디오를 세련되게 다듬거나 편집할 필요는 없다(필요하다면 다음 단계에서 얼마든지 그렇게 할 수 있다). 하지만 비디오의 어조나 내용은 최상급자나 결정권이 있는 클라이언트에게 충분히 보여줄 수 있는 것으로 만들어라. 이렇게 보면 영상 프로토타입은 실험자의 공구함에 들어가는 도구와 같다. 실험자들은 영상을 활용하여 이노베이션 과정을 더욱 빠르게 발전시킨다.

아이들의 의견을 적극 활용하라

나는 앞에서 10대와 젊은이들을 신제품에 영감을 주는 존재라고 언급했다. 우리 아이디오와 고객들은 어린 세대의 감각이 무엇보다 중요하다는 사실을 알고 있다. 그 연령대를 겨냥한 제품뿐만 아니라 다른 제품을 만드는 데에도 커다란 도움을 주는 것이다. 우리는 많은 시간을 들여 클라이언트들에게 '트윈tween' 세대의 중요성을 설명한다. 〈뉴욕 타임스〉는 트윈을 구매력 있는 8세에서 12세 사이의 아이들이라고 정의한다. 우리는 이 트윈을 완전 별개의 그룹이라고 생각하며, 부모로부터 완전히 독립하고 싶으면서 동시에 부모와 아주 가까워지고 싶어 하는 상반되는 욕망의 소유자라는 것을 발견했다.

트윈과 10대들의 성향을 파악하기 위해서는 단순히 글을 읽는 것만으로는 충분하지 않았다. 우리 아이디오의 제로20 그룹은 이들을 다양한 실험 단계에 초대한다. 다양한 연령대의 아이들은 우리의 장난감과 제품을 테스트한다. 그리고 앞에서 언급한 것처럼 우리는 종종 그들의 집을 직접 방문하여 부모의 승인아래 아이들이 실제로 어떻게 놀고 행동하는지 관찰한다.

어린아이들이 자유롭게 의사 표현할 수 있도록 내버려 두면 생각보다 많은 것을 배울 수 있다. 수많은 책과 이야기, 영화를 통해서 우리는 이 기본적인 진실을 터득할 수 있었다. 가령 전형적인 어린이용 판타지 영화인 〈윌리 윙카와 초콜릿 공장〉을 한번 생각해 보라(이 작품은 2005년에 〈찰리와 초콜릿 공장〉으로 리메이크되었다). 이런 영화는 이노베이션을 믿는 사람들에게 시사하는

바가 많다. 윌리는 아이들을 초대하여 초콜릿을 마음껏 먹고 마음대로 만들어 보라고 말한다.

아이들이 자유롭게 의사를 표현하도록 하는 것은 공연한 장난질이 아니다. 아주 어린 고객들의 말에 귀를 기울이는 것은 나름대로 '보람'이 있다. 전 세계 아이스크림의 절반 정도가 자사에서 만든 성분을 사용하고 있다는, 덴마크의 제과 재벌 다니스코Danisco의 이야기를 살펴보자. 다니스코는 신제품을 출하하기 전에 아이들을 먼저 초대하여 신제품을 미리 맛보게 했다. 그러다 2001년 후반부터, 이 회사는 기존의 방식과는 완전히 다른 방향으로 제품 테스트를 하기 시작했다. 그러니까 윌리 웡카와 비슷하게, 한 무리의 아이들을 코펜하겐 공장에 초청하여 다량의 아이스크림과 다양한 재료들을 내어놓고 마음대로 아이스크림을 만들어 먹어보라고 한 것이다. 아이들은 독특한 모양의 아이스크림들을 만들어냈고, 그들의 아이디어는 대부분 황당무계한 것들이었다. 하지만 어느 순간 한 어린이가 이렇게 말했다. "얼린 젤리를 막대기에다 얹어 팔면 좋지 않을까요?"

다니스코 식품의 전문가들은 그 아이디어를 적극 수용했다. 다니스코는 통상적인 젤라틴 방식을 사용하지 않고, 천연 콩 제품에 응고제를 섞는 독특한 조합방식을 고안해냈다. 얼린 젤리 제품을 만들기 위해서는 먼저 가열한 다음 재료를 급속히 냉각시키는 방식이 필요했다. 이 제품의 프로토타입은 이탈리아의 한 자그마한 아이스크림 전문 회사에 의해서 만들어졌는데, 젤리의 자연스러운 맛을 더욱 완벽하게 가다듬는 방법이었다.

이렇게 만들어진 새로운 젤리 팝에는 한 가지 특징이 있었다.

때때로 아이들은 성공적인
실험의 촉매제가 된다.

그것은 젤리가 흐르지 않는다는 것이었다. 다니스코의 마케터들은 그것을 '흐르지 않는 젤리'라고 소개하여 소비자들과 유럽 언론의 관심을 끌었다.

나는 이렇게 큰 대기업이 어린아이들을 초청하여 과자 제품을 연구하고 고민했다는 것에 크게 놀랐으며, 그 겸손함과 현명함을 존경하지 않을 수 없었다. 또 이탈리아의 자그마한 아이스크림 업체에게 프로토타이핑을 맡겨 원래의 아이디어를 더욱 세련되게 만든 것도 존경스럽다. 그들은 그 과정에서 많은 재미를 느꼈을 것이다.

해커와 10대들의 수십억 달러 비즈니스 모델

아이들은 종종 부모나 회사가 무시한 것들을 특별한 것으로 만들어낸다. 가령 짧은 메시지 서비스인 SMS는 몇십 년 전에 만들어진 것이다. SMS는 휴대폰 문자 메시지를 보내는 시스

템으로 처음에는 업무를 위한 회사 내부용으로만 사용되었다. 초기 이동전화 회사들은 그것을 서비스 제품으로 판매할 수 없다고 생각했다. 암호가 많이 들어가 성가신 SMS는 문제 해결을 위해 네트워크 기술자들이 주로 사용했던 것이다.

그런데 못 말리는 해커들이 SMS를 발견했다. 그들은 메시지를 보내기 위해 그들 고유의 약식 코드를 발명했다. 세련된 10대들도 이 대열에 끼어들었고 'See you later'를 'C U 18ter'라고 쓰는 등, 새로운 무선 용어가 생겨나기 시작했다. 이 메시지의 매력은 어른들은 잘 이해하지 못한다는 것이다. 이동전화 회사는 그 기술이 비즈니스 모델이 아니었기 때문에 처음엔 SMS에 어떻게 요금을 청구할 것인지 알지 못했다.

유력한 이동전화 회사들도 SMS가 주류는 되지 못 할 것이라고 전망했다. 바로 그것 때문에 SMS는 엄청난 히트를 칠 수 있었다. 아이들은 과거 한때 워키토키를 좋아했던 것처럼, SMS에 빠져들었다. SMS의 인기는 점점 높아져서 주류 시장으로 이동했고, 나아가 모든 연령대의 사람들에게 사랑받았다.

이 새로운 서비스를 프로토타이핑하여 수십억 달러 규모의 국제적인 비즈니스 모델로 만든 실험자는 누구였을까? 바로 해커와 10대들이었다.

버진 모바일은 이러한 교훈을 놓치지 않았다. 그들은 10대의 감수성을 받아들였고 그 대상 범위를 20대까지 확대시켰다. 최근 〈뉴욕 타임스〉에 보도된 바와 같이, 버진은 젊은 고객들을 제품 개발 과정에서 필수적인 요소로 생각했다. 약 2,000명의 버진 내부자들에게 V7 플래셔 이동전화의 붉은색 버전과 하얀

색 버전에 대한 의견을 물었더니, 그들은 둘 다 거부하면서 내부가 은빛으로 처리된 파란색을 선호한다는 의견을 내놓았다. 버진은 젊은이들의 취향을 따랐다. 그 후 일부 내부자들이 프로토타입 이동전화 작업에 참여했을 때, 회사는 아이들이 휴대폰 앨범에 집어넣는 사진(회사가 많은 시간을 들여 개발한 것)보다는 그들의 개인 블로그에 사진을 업로드하는 방식을 더 좋아한다는 것을 깨달았다. 그런 뒤 업로딩 방식이 새롭게 추가되었다.

그들을 10대, 트윈세대, 나이가 좀 있는 어린아이 등 어떤 이름으로 불러도 상관없다. 그들은 당신 회사의 직원도 아니고 비즈니스 파트너도 아니다. 그들은 때때로 당신을 돌아버리게 만들지도 모른다. 하지만 그들의 말을 주의 깊게 들어보라. 그들은 당신에게 영감을 주어 당신이 상상조차 하지 못한 제품이나 서비스를 만들 수 있도록 도와줄 것이다.

인생을 실험처럼 살아보라

인생을 하나의 커다란 실험으로 생각하면 당신은 평생 배워야 해야 할지도 모른다. 학습 조직을 갖춘다는 것은 이노베이션 문화의 필수적인 부분을 갖추는 것과 같다. 실험자는 그 조직을 항상 열린 마음으로 유지하고 모험을 주저하지 않는다. 위대한 이노베이션의 역사를 살펴보면 당신은 실험자의 발자국을 보다 쉽게 발견하게 될 것이다.

물론 몇몇 운이 좋은 사람은 사과나무 밑에 그냥 앉아 있

다가 사과가 머리 위로 떨어지거나 아니면 생각지도 못한 상황에서 엄청난 영감을 얻기도 할 것이다. 하지만 대부분의 사람에게 실험은 아직 발견하지 못한 획기적인 제품으로 나아가는 가장 좋은 방법 중 하나일 것이다. 그러니 출발 선상에 서서 아직 뛰어보지도 못한 전체 코스를 짐작하려고 애쓰지 말라. 가벼운 마음으로 먼저 출발하여 이것저것 시도해 보라. 그 길에서 당신은 승리로 나아가는 새로운 길을 발견하게 될 것이다.

3장
타화수분자
The Cross-Pollinator

3

타화수분자는 연구실에서 사용하는 전문 용어를 누구나 이해할 수 있게 바꾸어 놓는 사람들이다. 그들은 업무와 즐거움을 위해 여러 곳을 여행하고, 여행에서 돌아와 그들이 본 것뿐만 아니라 배운 것도 사람들과 함께 나눈다. 그들은 현재의 트렌드와 주제를 잘 알기 위해 책, 잡지, 온라인 정보를 광범위하게 섭렵하는 사람들이다. 그들은 다양한 관심사를 지니고 있으며 그 덕분에 한 분야의 아이디어를 다른 분야로 접목시키는 데 필요한 많은 경험을 한다.

자주 가는 길을 때때로 벗어나 숲속으로 들어가 보라. 그렇게 할 때마다 당신은 전에 보지 못했던 것을 틀림없이 발견할 것이다.

– 알렉산더 그레이엄 벨

타화수분과 그것을 일으키는 사람들에게는 특별함이 있다. 타화수분자는 엉뚱해 보이는 아이디어와 콘셉트를 함께 엮어서 더 새로운 아이디어로 만들어낸다. 그는 한 산업 분야에서 획기적인 성과를 거두었던 방법을 다른 분야로 옮겨와 이노베이션을 일으킨다. 예를 들어 피아노 건반을 초창기 수동 타자기에 접목한 것도 타화수분자였다. 타자기는 그 후 계속 발전을 거듭하여 오늘날의 전자 키보드에 이르렀다. 강화 콘크리트는 원래 화분의 강도를 강화하기 위해 프랑스 정원사가 사용하던 것이었다. 하지만 토목 기사들은 그 아이디어를 활용하여 거대한 댐과 고속도로를 건설했고, 건축가들은 정원사의 실용적인 아이디어를 활용하여 낙수장Fallingwater(프랭크 로이드 라이트의 대표적 주택 건물)에서 시드니 오페라 하우스에 이르기까지 아름다운 건축물을 만들었다. 컴퓨터 엔지니어들은 IBM 펀치 카드의 아이디어와 디지털 컴퓨터의 기본 개념을 베틀 위에서 복잡한 실크 무늬를 짜내는 시스템으로부터 빌려왔다. 에스컬레이터는 코니아일랜드 유원지의 놀이기구에서 시작되었으나 사용 범위가 확대되어 10억 달러 규모의 산업으로 성장했다. 프리스비Frisbie를 사용하는 사람들은 이 놀이 기구의 기본 개념과 아이디어가 프리스비 제과 회사의 파이 접시에서 유래되었다는 것을 알지 못한다. 이러한 프리스비 금속접시는 100년 전 아이비리그 대학생들이 이리 저리 던지며 놀았던 기구였다.

역사적으로 살펴보면 호기심과 열린 마음을 통해 수많은 타화수분이 생겨났다. 예를 들어 음식 연구가 클래런스 버즈아이는 1915년, 캐나다 모피 무역 여행을 떠났다가 이누이트족 안

내인이 물고기를 차가운 실외에 내놓고 얼리는 것을 보았다. 그 물고기는 몇 달이 지나도 신선한 상태로 유지되었다. 이 간단한 기술을 현대의 음식 시장으로 옮겨왔고, 버즈아이는 냉동식품 제국을 건설할 수 있었다. 그의 이름은 아직까지도 회사 이름에 남아 있다.

오빌 라이트와 윌버 라이트는 신흥 자전거 산업의 자재들을 타화수분함으로써 최초의 동력 비행기를 만들 수 있었다. 그러나 100년이 지난 현재는 타화수분이 역방향으로 진행되어 티타늄이나 탄소 섬유 같은 고강도 항공 자재들을 자전거 제작에 사용한다. 좀 더 가볍고 좀 더 단단하며 경쟁력 높은 제품을 생산하는 것이다. 이노베이션의 역사에서 가장 위대한 타화수분자이자 본질적으로 '르네상스 인물'인 사람은 레오나르도 다빈치이다. 화가, 건축가, 엔지니어, 수학자, 그리고 철학자였던 그는 자신의 다양한 재능을 활용하여 놀라운 유산을 많이 남겼다.

가까이는 기업 안에서도 타화수분자 역할을 하는 사람들을

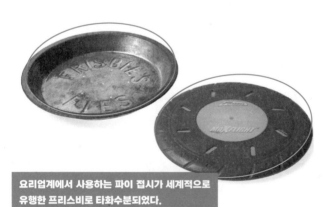

요리업계에서 사용하는 파이 접시가 세계적으로 유행한 프리스비로 타화수분되었다.

자주 발견할 수 있다. 그들은 보관용이나 남들에게 전달할 목적으로 자신이 발견한 사항들을 적어놓는다. 그들은 메모광으로서 자신들이 발견한 것들을 공책이나 전자 형태로 보관한다. 타화수분자는 다양한 절충적 배경을 갖고 있으며 장점과 관심사를 종합하여 뚜렷한 관점을 개발한다.

전혀 다른 분야 속에서 타화수분 아이디어를 찾다

내가 거래했던 대부분의 회사는 전사적인 타화수분과 '사일로silo(곡물, 석탄 등을 저장하는 탑 모양의 건축물로 여기서는 '부서의 고유 업무'라는 뜻) 폭파하기'에 관심이 많았지만 그것을 실제로 실행하는 회사는 그리 많지 않았다. 소비재 대기업인 프록터앤드갬블Proctor & Gamble(줄여서 P&G라고 함)은 A.G. 래플리가 새 CEO로 부임해 오면서 회사 내 팀들에게 타화수분 작업을 실시했다. 그들은 회사 바깥에서 발견한 멋진 아이디어를 실천에 옮겼을 뿐만 아니라, 회사 내 사일로 그룹들 사이에 더 많은 타화수분을 시도할 수 있도록 분주하게 움직였다.

예를 들어 그들은 세탁사업 부서의 안전 표백제와 구강 위생의 전문 지식을 종합하여 크레스트 화이트스트립스라는 치약을 만들었고 이를 통해 연간 2억 달러 이상의 매출을 올리고 있다. 그들은 PUR 부서의 물 정화 기술과 캐스케이드 세정제의 전문 지식을 종합하여 미스터 클린 오토드라이라는 '완벽한' 자

동차 세척 시스템을 만들어냈다. 전사직으로 기술과 통찰을 하나로 묶어 새로운 제품을 만들어 내는 사례들―그 중 일부는 이미 시장에 출시되어 있고 또 어떤 것은 준비 중이다―은 얼마든지 있다. 우리는 P&G가 만들어낸 타화수분 효과를 집 근처 마트의 선반 위에서도 찾아볼 수 있고, 몇 년 사이 두 배로 뛴 주가에서도 발견할 수 있다.

타화수분자는 얼핏 보면 현재 문제에는 전혀 관계없는 듯한 세계를 탐구함으로써 새로운 아이디어를 얻는다. 피터 코글란과 아이디오의 변모 팀은 클라이언트들과 함께 의도적으로 타화수분 과정에 참여함으로써 그들에게 새로운 서비스 방향을 제시한다. 그는 회사 대표들에게 현장 학습 참여를 권유하였고 그들의 업무 영역과는 전혀 다른 회사의 영업 방식을 살펴보게 했다. 한 클라이언트는 그들의 사업이 전통적인 분야라서 이노베이션할 게 없다고 생각했다. 그래서 우리는 그 회사의 사람들을 데리고, 진취적인 장의 업체를 방문했다. 그들은 전통 중의 전통이라 할 수 있는 이 장의업 분야에서도 이노베이션할 것이 많다는 것을 깨닫고 크게 놀랐다. 이 장의 업체는 커다란 프로젝션 스크린을 통해 유족들에게 주문 제작된 관을 보여주었고, 고인의 재를 멋진 다이아몬드 모양의 장식품으로 꾸며주는 것까지 다양한 이노베이션을 실행하고 있었던 것이다.

우리는 리모델링을 바라는 600병상 규모의 병원 관계자들을 데리고 뉴잉글랜드의 자그마한 여인숙을 보러 가기도 했다. 우리는 그 여인숙에서 일하는 종업원들을 보며 혼자서 일할 때보다 2인 1조로 일하는 것이 더 효율적이라는 것을 깨달았다.

둘이 한 조가 되어 즐겁게 일할 수 있었고, 또 서로 교차해서 확인하는 부분이 생겨 실수를 줄일 수 있었다. 여기서 영감을 얻은 병원 운영자는 혼자 일하던 청소부를 효율적인 소규모의 청소 팀으로 개편했다. 또 다른 병원 운영자는 잘 운영되고 있는 택시 회사를 방문한 끝에, 휠체어와 이동용 침대를 사용하여 환자를 이송하는 방식을 고안하게 되었다.

타화수분의 7가지 방법

아이디오의 역사는 타화수분의 역사라고 할 수 있다. 내가 아이디오에 처음 입사했을 당시, 사무실은 공작 기계, 구체적인 시제품, 기타 생산업체들의 물품들로 넘쳐났다. 당시에는 우리가 크라프트의 공급 체인망 개선이나 카이저 퍼머넌트 병원에서 근무하는 간호사들의 효율적인 3교대 방안과 같이 '추상적인' 업무를 하게 되리라고는 상상하지 못했다. 그러나 시간이 흘러가면서 당초 제품에만 적용되었던 '디자인 사고방식'이 서비스, 경험 심지어 문화에까지 확대 적용될 수 있다는 것을 깨달았다. 우리는 창업 초창기부터 타화수분자의 역할을 육성하려고 노력해 왔으며, 그런 만큼 타화수분을 도와주는 핵심적인 요소들을 한데 종합하려고 애썼다. 나는 타화수분의 7가지 방법을 아래와 같이 정리해 보았다. 편의상 다음과 같은 용어를 썼을 뿐이지 여기에 비밀 같은 것은 없다. 타화수분을 시도하려고 하거나 그 수준을 높이려고 하는 회사들은 이 방법들을 손쉽게 적용해 볼 수 있다.

1. 보여주며 말하라

아이디오의 팀들은 한자리에 모여 토론할 때면 아주 열성적으로 보여주며 말한다. 전 직원이 데이비드의 사무실에 모두 모일 수 있었던 회사 초창기에는 월요일 아침 회의에서 직접 보여주고 토론하며 새로운 기술을 상호 공유하는 시간을 가졌다. 그때 이후 회사는 훨씬 커졌지만(그리고 데이비드의 사무실은 훨씬 작아졌지만), 보여주며 말하기 방식은 소규모 디자인 팀 내에서 대면으로 이루어지거나 아니면 이메일 또는 사내 인터넷 공유 시스템을 통해 전자적으로 이루어지고 있다. 작업에 사용하기 위한 각종 기술적인 도구들을 모아놓은 아이디오 테크 박스는 우리가 아는 것을 수집하고 공유하기 위한 체계적인 접근 방법 중 하나이다. 보여주며 말하기는 때때로 우연한 발견으로 시작되기도 하는데, 현재 팀이 활발하게 작업하고 있는 프로젝트와는 크게 관계없는 상황에서 갑자기 생겨나기도 한다. 그것은 새로운 것 혹은 새롭게 발명된 것으로서, 회사의 사무 절차에 자연스럽게 흡수된다.

2. 다양한 배경을 가진 사람들을 많이 고용하라

우리는 '똑같은' 사람을 고용하겠다고 생각해 본 적 없다. 만약 신입 사원 채용이 '크리스와 똑같은 엔지니어'를 뽑는 것이라면 그 인터뷰는 어떤 특정 패턴을 인식하는 절차로 그치고 말 것이다. 우리는 다양한 지원자들 중에서 우리의 인재 풀을 넓혀주거나 회사의 능력을 높여줄 수 있는 사람을 찾는다.

3. 공간에 여유를 두라

이 문제는 무대 연출가를 다룬 장에서 자세히 언급되겠지만,

회사의 사무실 공간은 전략적 의제를 넓히는 데 아주 강력한 도구가 될 수 있다. 만약 어떤 한 분야에서 동지 의식을 강조하고자 한다면 비슷한 마음을 가진 사람들을 한 사무실 혹은 한 건물에 모아놓는 게 좋을 것이다. 하지만 우리 아이디오는 타화수분의 마법을 믿기 때문에 그 믿음을 공간의 적절한 활용으로 뒷받침한다. 우리는 여러 분야를 관통하는 프로젝트 실을 만들어서, 서로 다른 팀에 속한 사람들이 '우연하게' 혹은 '즉흥적으로' 만나도록 주선했다. 계단 층계를 넓게 만들어 다양한 사람들이 자연스럽게 '중간에서 만날 수 있게' 했다.

4. 문화와 국적을 뛰어넘어라

아이디오는 국제적인 감각이 적절하게 융합된 다국적 환경을 좋아한다. **당신이 어디 출신이든 애국심이 강한 사람이든 그렇지 않은 사람이든 그런 것과는 관계없이, 당신의 나라 내부보다는 외부에 더 많은 새로운 아이디어가 있음을 인정해야 한다.** 새로운 통찰을 받아들이는 것은 언제나 즐거운 일이다. 나는 우리 회사에 국적이 다른 사람들이 몇 명이나 있는지는 세어보지 않았다. 하지만 몇 년 전 보스턴 지사에 있을 때는 그저 재미 삼아 각 팀에게 팀원들의 국적을 알아볼 수 있게 각기 다른 국적의 깃발을 올리도록 지시했다. 지난번에 내가 그 사무실을 방문했을 때에는 18개의 깃발이 올려져 있었다. 직원 40명 규모의 지사치고는 꽤 인상적인 숫자였다. 잘 혼합된 국제 혼성 직원들은 다른 문화권으로부터 자연스럽게 타화수분해 올 것이다.

5. 주마다 '노하우' 연사를 초빙하라

매주 목요일마다, 세계적인 수준의 사상가들이 그들의 생각을 나눠주기 위해 우리를 찾아온다. 그들의 통찰은 꽤나 흥미진진하며, 말콤 글래드웰의 자동 판단Snap Judgment 이론, 하워드 레인골드의 스마트 몹Smart Mob 이론, 제프 호킨스의 인간 두뇌 이론 등 그 강연을 들은 아이디오 직원들은 활발하게 토론하며 생각을 교환한다. 이들의 노하우가 담긴 강연은 주마다 벌어지는 타화수분을 이루는 축제가 되었고 회사의 생각과 대화를 계속 신선하게 유지시킨다.

6. 새로운 만남을 통해 배워라

나의 업무 중 하나는 매해 먼 거리를 마다하고 우리 회사를 찾아오는 흥미로운 사람들과 만나는 것이다. 그들은 대부분 우리의 예비 클라이언트들로 우리 사무실에 한두 시간 머물면서 자신들의 산업 분야, 회사, 관점 등을 말해준다. 지난 몇 년 동안 나는 이런 만남을 1,000회 이상 경험했다. 그들과 만나고 나면 현재의 트렌드에 좀 더 다가가서 유행에 밝은 사람이 된 듯한 느낌이 든다. 또 감히 말하거니와 그런 경험으로 인해 좀 더 현명해진 기분이다.

7. 다양한 프로젝트를 추구하라

40년 경력이면 1년 배운 경험을 40회 반복한 것이라는 말이 있다. 하지만 아이디오나 평생 학습 문화를 보유한 회사에는 맞지 않는 말이다. 10여 개의 산업 분야에 걸쳐 있는 다양한 클라이언트들이 있기에 우리는 이 세계에서 저 세계로 자유롭게 타화수분할 수 있다.

타화수분을 위한 온실을 짓는 일은 로켓 과학처럼 어려운 일이 아니다. 위에서 언급한 사항들을 하나하나 놓고 볼 때 직접 실행하는 것이 크게 어렵지 않다. 7가지 사항들을 종합하고, 회사의 사회 생태학을 지탱하는 7가지 사소한 세부사항들의 도움을 받는다면, 타화수분의 좋은 결과가 있을 것이다. 그리하여 팀의 사기를 높이고 경쟁의 우위에 이르기까지 다양한 부분에서 경쟁력을 얻을 수 있다.

아이디어를 퍼트리다

타화수분자는 좋은 학생이자 동시에 좋은 교사로서 자신의 지식과 아이디어를 주위에 널리 퍼트린다. 전 아이디오 직원이었던 하이디 소워와인과 그녀의 남편인 데이비드는 실리콘 밸리에서 생활하며 다양한 지식과 문화를 수집하고 축적했다. 부부는 지난 10년 동안 네팔의 시골 지역에서 아이디오 스타일의 디자인을 전파하는 일에 전념해 왔다. 카트만두에 자리 잡은 부부의 회사인 에코시스템스는 네팔의 강 위에 수십 개의 곤돌라와 비슷한 철제 다리를 건설했다. 사장교斜張橋에 비해 훨씬 적은 건설비용이 들어간 이 다리 덕분에 수천 명의 아이들이 무사히 학교에 다닐 수 있었고, 마을 사람들은 안전하게 시장에 갈 수 있게 되었다. 하이디와 데이비드의 결과물은 인류를 이롭게 한 기술로 인정받아 테크 뮤지엄 상을 수상하기도 했다. 부부는 현재에도 계속하여 그들의 영향력을 넓혀나가고 있다.

타화수분자는 다른 사람이 보지 못하는 패턴을 알아보는

어린아이 같은 능력을 가지고 있다. 그리고 동시에 새로운 맥락에서 은밀한 차이점을 발견하고 적절히 적용하는 어른의 능력 또한 갖고 있다. 그는 비유의 방식으로 생각하며 남들이 보지 못하는 상관관계와 연결점을 꿰뚫어본다. 타화수분자는 종종 비상한 각도에서 문제에 접근해 들어간다. 때때로 '필수 요소 없이 일을 해내는 것'에도 익숙하다. 일반적으로 표준 혹은 필수라고 생각되는 핵심 요소 없이도 해결안을 생각해 내는 것이다.

타화수분자는 현재의 도전 사항을 뛰어넘어 앞과 뒤를 바라보기 때문에, 그들에게 과거와 미래는 모두 아이디어의 커다란 원천이 된다. 그는 역사학도로서 시대에 앞서가는 콘셉트, 혹은 다시 소생시킬 수 있는 과거의 물건들을 열심히 살핀다. 또한 상상하는 미래가 오늘날의 사업 환경에 유익한 정보를 제공할지도 모른다고 생각하며 공상과학 소설을 열심히 읽기도 한다.

우리 아이디오에서 가장 소중한 타화수분자들은 소위 말하는 T자형 인물임을 발견했다. 그들은 다양한 분야에서 폭넓은 지식을 쌓아 올렸지만 동시에 한 분야의 전문가 뺨칠 정도로 깊은 지식을 습득하고 있다. 나는 T자형 인물들과 많은 시간을 보냈는데, 내가 배운 한 가지 사항은 그들에 대해 성급한 결론을 내리지

THE T-SHAPED PERSON

Empathy across Disciplines

(Coupled with)

Deep Knowledge in Specific Areas

T자형 인간은 한 분야의 깊은 지식과 여러 분야에 걸친 다양 한 지식을 갖추고 있다.

말라는 것이었다. 어떤 사람이 어떤 일을 잘한다는 것을 알게 되면 그 정보를 바탕으로 고정관념이 생기기 쉽다. 하지만 T자형 인물은 전혀 예상치 못한 곳에서 예상치 못한 업적을 이루기 때문에 깜짝 놀라게 된다. 그들은 단순한 범주화를 훌쩍 뛰어넘는다. 만약 타화수분을 할 생각이 있다면 반드시 T자형 인물을 당신의 팀에 포진시키도록 하라.

아이디오에는 T자형 인물이 가득하다. 다음에 예로 드는 몇 명을 살펴보면 금방 감이 잡힐 것이다.

○ 크리스티안 심사리안

아이디오 샌프란시스코 지점의 직원이다. 대학에서 컴퓨터 과학을 전공했고 로봇 지각을 연구했으며, 에든버러 대학의 인공 지능학과에서도 잠시 공부했다. 이곳에 있을 때 민속지학과 엔지니어링 분야를 아우르는 그만의 독특한 과정을 연구했다. 이어 스웨덴으로 옮겨갔고 이곳에서 박사 학위를 따는 동안 유럽의 교사들을 위한 디지털 이야기 도구를 구축했다. 크리스티안은 스톡홀름의 스튜디오에서 즉흥 연극 그룹을 시작했고, 아이디오에 입사한 후에도 즉흥 연극을 아이디어 생성의 도구로 삼고 있다. 그는 인간과 컴퓨터의 상호작용, 학습 과정에 대한 폭넓은 관심, 즉흥 연극의 즉흥적인 언어 등에 소상한 1인 다기능 팀이다.

○ 서빈 보글러

독일인 아버지와 브라질계 어머니 사이에서 태어나 캘리포니아 지역의 다양한 경험과 문화적 영향력을 다채롭게 종합한

인물이다. 현재 뮌헨에서 근무하고 있으며, 세 대륙에서 거주한 경험을 바탕으로 자신의 혼성적인 종합 세계관을 활용하여 다양한 고객 경험을 창조하고 있다.

○ 오언 로저스

고객 경험 디자인 그룹에서 근무하고 있는 아주 열성적인 아이디오의 타화수분자이다. 그는 전에 기계공, 석수, 디스크자키 등으로 일했으며 '자신의 경력을 강조하여' 유서 깊은 왕립 미술대학에 들어가기도 했다. 그는 대규모 이노베이션과 브랜딩 프로그램에 전문 지식을 갖추고 있으며 동시에 자동차 공학에도 흥미를 가지고 있다. 이를 바탕으로 최근에는 고급 자동차 도구의 디자인을 의뢰한 고객과 일하고 있다.

○ 카라 존슨

전형적인 T자형 인물이다. 신소재 과학의 전문가이며, 스탠퍼드 대학에서 석사학위를 받고 케임브리지 대학에서 박사학위를 받았다. 그리고 이 분야에서 널리 호평을 받은 저서도 펴냈다. 이렇게 말하고 보면 그녀가 일차원적인 인물일지도 모른다고 생각하기 쉽지만 실은 그렇지 않다. 그녀는 다양한 디자인 분야에도 관심이 많으며 미시간의 유서 깊은 크랜브룩 아카데미에서 조각과 도예를 공부하기도 했다. 카라는 아이디오 입사 첫해에 50가지 이상의 프로젝트에 참여하여, 신소재 옵션에 관한 정보를 널리 알렸다. 그 결과 회사 내에 신소재에 대한 관심이 높아졌으며 대체 가능하고 지속적인 소재를 계속 추구하게 되었다.

모든 타화수분자가 이처럼 포괄적이고 다면적이지는 않겠지

만, 훌륭한 타화수분자라면 회사 밖에서 멋진 아이디어를 가져와 회사 전체에 긍정적인 파장을 던질 수 있다. 모든 타화수분자가 업계의 뛰어난 발명가나 거인일 필요는 없다. 작지만 날카로운 아이디어 하나만으로도 상당한 차이를 만들어낼 수 있는 것이다.

부족함을 느낄 때 이노베이션이 극대화된다

전 세계 이노베이터들은 모하메드 바 아바의 대중적이면서도 진취적인 제품으로부터 많은 영감을 받고 있다. 바 아바는 경영학 학사 학위를 받았으며 가난한 나이지리아 북부 지역에서 교사로 활동하고 있다. 바 아바는 아프리카의 뜨거운 날씨로 인해 금방 상하는 음식을 어떻게 하면 오랫동안 신선하게 보관할 수 있을까 궁리했다. 더운 날씨는 계속됐지만 그의 모든 이웃들이 냉장고를 마련한다는 것은 불가능한 일이었다. 바 아바는 과거로부터 타화수분하여 더 나은 미래를 창조하기로 했다.

도공 집안 출신인 그는 전통적인 진흙 도자기를 주물럭거리다가 놀라운 사실을 발견했다. 큰 도기 안에 작은 도기를 넣고, 도기와 도기 사이의 빈 공간을 젖은 모래로 채우면, 모래의 물이 안쪽 작은 도기의 겉 표면으로 증발하면서 도기 안의 야채를 냉각시켰다. 그는 2년 동안 진흙 '냉장고'를 연구하였고 젖은 천으로 도자기 표면을 감싸면 냉장효과가 더 높아진다는 것을 알게 되었다. 그의 냉장고는 에너지가 필요하지 않았고 일정한

증발주기를 맞추기 위해 정기적으로 모래를 물에 적셔주기만 하면 되는 것이었다.

그리하여 과거에는 며칠 만에 상해버리던 여러 식재료들을 이전보다 훨씬 더 오래 보관할 수 있게 되었다. 아프리카 시금치는 근 일주일 동안이나 보관하며 먹을 수 있었다. 바 아바는 실업 중인 도공들을 고용하여 수천 개의 진흙 도기 냉장고를 만들어냈고 개당 35센트에 판매했다. 이 간단한 이노베이션 하나로 오늘날 나이지리아의 수천 인구가 혜택을 보고 있다.

이 사례를 통해 우리가 눈여겨보아야 할 원칙 한 가지가 있다. 때때로 자원과 도구의 부족이 하나의 촉진 요소가 되어 새로운 발견을 하게 한다는 것이다. 그것은 '필요는 발명의 어머니'를 넘어선 아이디어이다. '통상적인 비즈니스'의 방법이 불가능한 상황에서, 자원부족과 여러 제약들이 새로운 경지를 개척하도록 강요하는 것이다. 집 차고에서 회사를 시작했다는 실리콘 밸리의 전설에는 본질적인 진리가 들어 있다. 자본과 직원이 없기 때문에 스스로 기지를 발휘할 수밖에 없는 것이다.

MIT 대학의 강사인 에이미 스미스는 이노베이터가 자원의 제약을 하나의 기회로 변모시키는 과정을 증명해 보였다. 스미스는 뉴잉글랜드 지역의 명문대학 학생들을 가난한 심리 상태로 전환시켜 값싸게 이노베이션하는 방법을 가르쳤다. 어떻게 그렇게 할 수 있었을까? 학기 중에 원하는 일주일 동안, 그녀의 학생들은 하루 2달러로 초절약 생활을 해야만 했다. 학생들은 굶주림을 경험해야 했고 다른 한편으로 그처럼 적은 돈으로 살아가기 위해서는 아주 창조적이 되어야 한다는 것을 깨달았다.

스미스의 프로그램은 저예산으로 신제품을 만들어내는 촉매제 역할을 했다. 짐바브웨에서 개발한 저렴한 값의 지뢰 제거 도구, 기존의 600달러짜리 기계 대신 플레이텍스 베이비 병으로 수질 검사를 하는 단 20달러짜리 도구, 먹을 수 없는 사탕수수를 사용하여 만든 목탄 연료 등이 그런 교육의 결과물이었다.

에이미 스미스의 MIT 과목은 나에게 많은 생각과 영감을 안겨주었다. 그동안 여러 기업들이 각종 자원들을 너무 당연시했기 때문에 많은 기회를 놓치고 있던 것은 아닐까. 새로운 것을 창조하기 위해서는 기존의 것을 비워야 할지도 모른다.

예를 들어 MTV는 '박탈 효과 연구'라는 것을 실시했다. 단골 시청자들이 30일 동안 MTV를 안 볼 경우, 그 시간에 대안으로 무엇을 하는지 알아보는 연구였다. 이제 당신만의 고유한 결핍 버전을 시행해 보라. 하루 날을 정해 놓고, 테크놀로지의 도움 없이 지내며 아이디어를 일으키고 전달하는 실험을 해 보라. 일상적인 도구 없이 프로토타이핑을 해 보라. 음율과 각운을 가지고 작업하는 시인들처럼 타화수분자는 제약 사항들을 피해 나가며 훌륭하게 일한다. 당신의 아이디어가 시시해 보인다면, 팀원에게 값싼 비용으로 뭔가 만드는 과제를 내보라. 그것만으로 훌륭한 이노베이션 연습이 될 수 있다.

마음을 열면 도약을 경험하게 된다

타화수분자는 언어학자와 비슷하다. 어떤 언어를 습득하게 되면 다음번에는 더욱 더 유창하게 그 언어를 말할 수 있게 된다.

그것이 타화수분의 비결 중 하나이다. 다양하고 흥미로운 프로젝트는 이노베이션 문화의 불꽃을 일으킬 수 있다. 당신의 팀에 다양성을 부여하라. 그러면 팀원들은 새로운 연결 관계의 테두리를 볼 것이고, 새로운 상상력으로 도약을 경험하게 될 것이다.

예를 들어 얼마 전에 우리는 한 주요 대학의 컴퓨터 공학 건물을 다시 디자인해 달라는 요청을 받았다. 보통 이런 의뢰가 들어오면 기존 대학들의 컴퓨터 공학 건물을 벤치마킹하여 영감을 얻는 것이 전통적인 방식이었다. 하지만 우리는 그 전통적인 모델을 버리고, 아이디오 샌프란시스코 지사의 팀원들을 픽사의 애니메이션 스튜디오로 데리고 갔다. 픽사도 대학교와 마찬가지로 상당히 많은 컴퓨터를 갖고 있었으나 그 배치 방식은 대학(혹은 기업)의 표준 컴퓨터실과는 아주 다르게 운영되고 있었다. 그 배치는 기술적인 자원과 인간적인 자원의 적절한 협력을 강조하는 것이었다. 일의 연관성을 중심으로 덩어리를 이루는 방식이었다. 픽사는 전자적인 흐름을 강조하는, 흥청거리는 도시 생활을 닮아 있었고 대학 실험실의 분위기와는 대조적이었다.

타화수분은 양쪽으로 작용한다. 대학들이 픽사 같은 회사로부터 배울 것이 있다면, 회사들 역시 스탠퍼드나 하버드로부터 배울 것이 있다. 만약 기업들이 그들의 터전에 뿌리 내릴 수 있는 아이디어나 콘셉트를 찾아 캠퍼스를 유심히 둘러본다면, 보다 많은 것을 배울 수 있을 것이다. 타화수분은 열린 마음이 핵심 요건이다. 다양한 접근 방법으로 마음을 활짝 열어놓는다면 당신 회사에 유익한 것들을 더 많이 쌓을 수 있다.

하늘을 나는 새로운 방법, 포스베리 플롭

타화수분자는 때때로 문제를 거꾸로 바라보며 해결한다. 창의력 전문가인 에드워드 드 보노는 그것을 '측면적 사고lateral thinking'라고 불렀다. 즉 전혀 다른 각도에서 문제를 바라보는 것이다. 우리는 때때로 오래된 문제를 전혀 새로운 방향으로 접근해 들어갈 필요가 있다. 어떤 문제를 정면 돌파하는 것이 아니라 뒤돌아서 접근하는 것이다.

내가 볼 때 '역방향' 이노베이션의 전형적인 사례는 '포스베리 플롭FosburyFlop'이라고 하는 높이뛰기 기술과 같다. 딕 포스베리는 오리건 주 메드퍼드 고등학교의 육상선수였다. 포스베리는 전통적인 가위뛰기 스타일을 선호했다. 가위뛰기는 테니스 경기에서 승리한 선수가 테니스 네트를 옆으로 뛰어넘는 스타일의 점프를 말한다. 가위뛰기는 높이가 낮은 테니스 네트를 뛸 때에는 별 문제가 없었으나, 높은 장애물에서는 효과적이지 않다고 판단하여 포스베리의 코치는 당시 유행하던 '스트래들straddle' 방식으로 뛸 것을 권했다. 이 방법은 '벨리 롤belly roll(배를 중심으로 구른다)'이라고도 하는데 한쪽 발을 먼저 차올린 뒤 다리, 허벅지, 배, 머리 순으로 가로막대를 통과한 후 맨 마지막으로 나머지 다리를 들어올리는 높이뛰기 스타일이다. 포스베리는 코치의 조언을 따랐고 훈련하는 동안 한 번도 5피트 4인치를 넘어보지 못했다. 열여섯 살 되던 해, 어느 육상 대회에서 포스베리는 성공 가능성이 없는 전통적인 방식에 반대하여 가위뛰기 스타일로 경기를 뛰었다. 그러자 예기치 않은 일이 벌어졌다. 당시

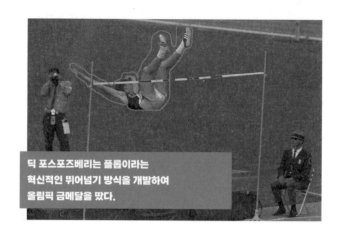

딕 포스포즈베리는 플롭이라는
혁신적인 뛰어넘기 방식을 개발하여
올림픽 금메달을 땄다.

의 상황을 "나는 점점 더 드러눕는 자세를 취하게 되었고 곧 내 등은 가로막대와 수평을 이루게 되었습니다"라고 그가 설명했다. 포스베리는 이때만 해도 플롭을 하지는 않았으나 대부분 뒤돌아선 상태로 장애물을 뛰어넘었다. 그리하여 그동안 한 번도 넘어 보지 못한 5피트 10인치(약 178cm)를 돌파할 수 있었고, 그것은 일찍이 세워본 적이 없는 기록이었다.

학교를 졸업한 뒤, 포스베리는 그의 등록상표인 '플롭'을 계속해서 구사하기 시작했다. 가로막대 앞까지 성큼성큼 달려와 마지막 순간에 몸을 비틀어 가로막대 앞에서 등을 돌린 뒤 몸을 활처럼 휘게 하면서 마치 공중제비를 하듯 장애물을 넘었다. 먼저 어깨가 가로막대를 통과하면 이어 무릎을 세워 올리고 맨 마지막으로 양발이 가로막대를 통과한다. 얼굴은 하늘을 보는 상태로 안전 쿠션 위로 떨어졌다. 짐을 가로막대 위로 집어던져 '털썩' 떨어지게 하는 스타일이었다. 그해 여름, 그는 6피트 7인치(약

200cm)를 뛰어넘어 전국대회에서 우승을 차지했다. 대학에 들어가자 그의 코치들은 또다시 그의 높이뛰기 스타일을 교정하려 했지만 그는 스트래들 방식으로는 5피트 10인치 이상을 뛰어넘지 못했다. 다행스럽게도 그의 코치는 그를 '삼단뛰기 선수'로 만드는 것을 포기했다.

포스베리는 그 후에도 계속 플롭 방식을 적용하여 올림픽 게임까지 출전했다. 1968년 멕시코시티 올림픽 때, 경기장 안에 모인 8만 관중은 그가 장애물을 뛰어넘을 때마다 입을 떡 벌리고 아무 말도 하지 못했다. 나도 그 당시 아버지와 함께 TV로 그 장면을 시청하고 있었는데 아버지는 이렇게 말했다. "너, 저걸 보았니? 저 친구가 뛰는 걸 좀 봐. 정말 괴상하기 짝이 없는 동작이야." **많은 획기적 제품이 그러하듯, 포스베리 플롭도 그것을 처음 보았을 땐 괴상해 보였다. 정말 괴상했다.**

전문가들은 포스베리가 곧 목이 부러질 것이라고 예언했다. 하지만 그가 깨뜨린 건 다른 것이었다. 7피트 4.25인치(약 224cm)로 미국 신기록과 올림픽 기록을 깨트리고 금메달을 땄던 것이다. 포스베리의 이노베이션이 육상계에 파급 효과를 미치는 데에는 근 10년이라는 시간이 걸렸다. 마침내 포스베리 플롭은 모든 올림픽 높이뛰기 선수들이 선택하는 스타일이 되었다. 포스베리가 개발한 이 스타일은 가위뛰기로 시작하여 지속적인 시행착오 끝에 완성된 기술이며 오늘날까지도 가장 사랑받는 높이뛰기 기술로 남아 있다. 그의 획기적인 높이뛰기 스타일은 가로막대 앞에서 속도를 줄이는 '스트래들'이 아니라 오히려 속도를 높이는 방식이었다. 수십 년 뒤 전문가들은 포스베리 플롭

자세를 분석하여 '각도상의 가속도'와 '공중제비 회전'의 우수성을 생체 역학적으로 입증했다.

오늘날의 관점에서 회고해 보면 스트래들 방식으로 뛰던 선수들은 낡은 기술을 가지고 경기를 했던 것이다. 진정으로 새로운 접근 방법을 만들어내려면 포스베리와 같은 독립적인 사상가가 있어야 한다. 하지만 포스베리가 갑자기 플롭을 알아낸 것은 아니었다. 그 획기적 방식은 수많은 도전과 실험 끝에 발견된 것이지, 여느 영화나 드라마처럼 '유레카'의 순간에 갑자기 찾아오지 않았다. 그는 문제가 많다고 생각되는 높이뛰기 스타일을 실험하고 자신의 생각을 첨가하여 서서히 그 기술을 완성시켰다. 그 과정에서 그는 자신이 성공의 길에 올라섰는지 아니면 막다른 골목으로 굴러 떨어지고 있는지 확신하지 못했다. 많은 분야의 이노베이션이 그러하듯이, 포스베리가 플롭을 완성시키기 전까지 사람들은 그의 기술을 보며 그 방법이 아주 비참하게 실패하고 말 것이라는 이야기를 자주 했다고 한다.

이노베이션에 관심 있는 사람이라면 포스베리의 이야기에 많은 힘을 얻을 것이다. 만일 누군가가 당신에게 '아무도 그렇게 하지 않았다. 이건 좀 황당한 아이디어다'라고 말한다면, 그들에게 혹시 포스베리 플롭의 이야기를 알고 있느냐고 물어보라.

타화수분자는 언제나 열린 마음을 유지한다. 그들은 성공이 아주 엉뚱한 방향에서 찾아온다는 것을 알고 있다.

독특한 배경을 가진 타화수분자들

타화수분은 사람들로부터 시작된다. 매사에 호기심이 넘치고 문제해결 능력을 꾸준히 키워온 사람들이 시작하는 것이다. 아이디오의 뛰어난 타화수분자들의 이력서를 보면 놀라움을 느끼게 될 것이다. 아이디오에서 타화수분자의 원천은 두 가지다. 하나는 대학을 갓 졸업한 절충적 경험과 신선한 사고의 소유자들을 선발하는 것이다. 이들의 강력한 호기심은 회사의 원동력이 되고 있다. 보다 최근에는 '부메랑' 직원들의 타화수분 잠재력을 많이 활용하고 있다. 부메랑 직원이란 과거에 우리 회사에서 일했던 경험이 있는 사람들로 퇴사 후 더 큰 세상에서 많은 경험을 쌓고 다시 되돌아온 사람들을 말한다.

스탠퍼드 대학원에서 제품 디자인을 전공한 밥 아담스가 그런 경우이다. 밥은 10년 전에 휼렛 패커드의 인도 지점에서 2년 정도 근무한 후 아이디오에 입사했다. 그리고 우리 회사에서 2년 정도 근무하다가 재즈 베이스 연주자로 활약하기 위해 퇴사했다. 그는 연주자로 활동하던 시절 조 패스, 리치 콜, 스탄 게츠 같은 유명 뮤지션과 함께 일하기도 했다. 한편 그는 실리콘 밸리의 싱크 탱크에서 근무하며 MIDI 컨트롤러가 디지털 인터페이스를 개선시키는 방안을 탐구하기도 했다. 그는 직접 전자 도구를 제작하기도 했고 스탠퍼드와 런던 왕립예술대학에서 강사 생활을 하기도 했다. 그러면서 데이비스 소재 캘리포니아 대학에서 포도 재배로 석사 학위를 땄고 새크라멘토 밸리의 자그마한 농장을 사들였다. 그는 자신을 '주말 농부'라고 자칭하기도

했다. 밥은 밀, 토마토, 올리브, 배, 복숭아 등을 재배했고, 농사와 동시에 트랙터와 기타 중장비를 직접 운전했다. 그의 포도원에서는 좋은 레드 와인이 생산됐다. 그는 21세기에 누리기 힘든 여러 행복을 만끽했는데, 그 중 하나는 자신이 직접 재배한 것들만 가지고서도 온전하게 한 끼 식사를 할 수 있다는 것이었다.

밥은 1년 전 우리 회사의 샌프란시스코 사무실에 재취업했고, 그와 동시에 새로운 프로젝트를 구상했다. 그는 지속적인 환경보호와 유지에 많은 관심을 가지고 있으며 그런 만큼 사무실 내에서도 보호와 유지를 위한 실무 절차를 도입할 것으로 보인다. 밥은 이 주제에 대해 깊이 연구했고 이 분야의 대표적인 사상가들과 폭넓게 교류했지만 그보다는 자신이 환경보호의 모델인 농장을 직접 운영해 봤다는 장점을 갖고 있다. 그는 유기농 재배가 어려운 이유와 농부들이 왜 살충제와 비료의 유혹에 빠지는지 잘 알고 있다. 그것을 직접 경험했기 때문이다. 이런 배경을 갖고 있기 때문에 그의 접근 방법은 관련 업계에서 성공을 거둘 가능성이 높다.

모든 기업은 기업 문화를 활성화하고 신선한 관점과 경험을 얻기 위해 여러 명의 훌륭한 타화수분자를 필요로 한다. 당신은 그들의 배경이 특이한 것을 보며 놀라움을 느낄 수도 있다. 하지만 그들에게 비옥한 토양을 발견할 수 있는 기회를 제공해준다면, 틀림없이 만족할 결과를 얻을 수 있을 것이다.

발견은 사소한 것에서 시작된다

자신들의 산업 범주 내에는 새로운 것이 없다고 불평하는 사람들에게 비행기를 타고 해외로 나가서 세상을 한번 둘러보라고 권하고 싶다. 자주 그리고 널리 여행하는 것은 더 나은 타화수분자가 되기 위한 가장 효과적인 방법 중 하나이다. 때때로 이노베이터가 되는 가장 빠른 길은 해외로 나가 그곳에서 발견한 사항을 번역하여 습득하는 것이다.

도쿄에서 내가 자주 가는 쇼핑 장소는 무지루시 료신無印食品이라고 하는 가게로 우리에게는 '무지'라는 이름으로 더 잘 알려져 있다. 이 이름을 번역하면 '브랜드는 없지만 좋은 상품'이라는 뜻이다. 나는 이 가게가 일본에서 시작된 브랜드인 줄 알았다. 하지만 이 독특한 소매 체인은 미국에서 처음 영감을 받았고, 번역을 통해 발견된 사례임이 밝혀졌다. 일본의 저가 백화점 체인인 세이유Seiyu는 새로운 '하우스 브랜드'를 만들기 위해 고민하고 있었다. 그들은 브랜드 작업의 일환으로 디자인 팀을 해외로 보내 새로운 아이디어를 찾아보도록 했다. 그중 한 팀이 미국으로 파견되었고, 그 여행 중에 가주코 코이케(나중에 유명한 미술 평론가가 된 인물)는 미국의 한 수퍼마켓에 들러 독특한 맥주 캔을 찾고 있었다. 맥주 캔만 수집하는, 친구의 부탁을 들어주기 위해 수퍼마켓에 들어선 그녀는 그때 브랜드 없는 제품의 일환인 '상표 없는' 맥주를 처음 발견했다고 한다. 그 맥주에는 당시 유행하던 흑백의 조잡한 레이블만 부착되어 있었다.

그녀는 그 간단한 그래픽과 일체의 장식이 없는 간결한 디

무지 제품들은 '브랜드 없이도
훌륭한 제품'이라는 가치를 얻었다.

자인이 마음에 들어서 그 아이디어를 일본으로 가져왔다. 그 후
세이유는 이 미국적 콘셉트를 일본 특유의 저가 디자인으로 바
꾸었고 '상표 없는 레이블의 본질'을 구현하게 되었다. 세이유에
서 판매하는 옷, 가정용품 등은 페인트칠을 하지 않은 알루미늄
이나 표백하지 않은 거친 종이 따위를 사용했고 색깔은 검정색,
흰색, 갈색, 회색 등으로 한정했다. 그 결과 '브랜드 없는' 무지 브
랜드는 엄청난 성공을 거두게 되었고, 몇 년 뒤 도쿄의 유행 중
심지인 아오야마에 최초의 단독 무지루시 가게를 발족시켰다.
오늘날 무지는 삿포로에서 런던에 이르기까지 약 300개의 지점
을 가지고 있으며 근 10억 달러의 매출을 올리고 있다.

바로 이것이 타화수분의 본질이다. 널리 여행하고 적극적으
로 상상력을 발휘하는 사람에게는 영감의 원천이 되는 것이다.
무지는 미국에서 찾은 간단한 아이디어를 바탕으로 일본에서 엄청
난 성공을 거두었다. 저기 저 바깥세상에는 당신을 기다리는 아이디

어가 얼마든지 있다.

미국의 보건 관리 회사들은 인도 마두라이에 있는 아라빈드 안과 병원으로부터 무엇을 배울 수 있을까? 이 병원은 약 10달러의 비용으로 100만 건의 백내장 수술을 실시한 경험이 있다. 브라질의 아사이나 일본의 에다마메 같은 지역 특색이 있는 식품들을 다른 대규모 시장에서 성공적으로 판매할 수 있는 방법은 없을까? 외국 문화의 콘셉트를 가져다가 적절히 번역하여 우리 시장에 알맞은 제품으로 바꾸어놓는 방법은 없을까? 그러니 기회가 있을 때마다 부지런히 여행하라. 아이디어를 찾아서 세상을 돌아다녀라. 아시아, 유럽, 혹은 미국의 환경에 어울리는 것들을 재발명하라. 여행을 통해 새로운 아이디어를 발견할 수 있을 것이다.

젊은 세대에게 배울 수 있는 것들

"거대한 참나무도 작은 도토리에서 자란다"라는 오래된 격언이 있다. 하지만 당신의 '도토리' 시절이 까마득히 먼 옛날이라면, 당신은 어떻게 성장할 것인가? 오늘날 '멘토'는 스승과 제자, 보호자와 피보호자, 전문직과 비전문직, 윗사람이 아랫사람에게 해주는 관행처럼 여겨졌다. 하지만 지금은 관리자들도, 전문가들도, 어른들도, 더 어리고 젊은 세대로부터 정보와 영감의 멘토링을 받아야 하는 시대가 되었다.

현명한 사람들은 스탠퍼드 대학의 밥 서턴 교수가 말한 대로 '지혜의 태도'를 갖추고 있다. 그들은 자신이 방향을 제대로

집있는지 알아보는 눈썰미와 함께, 다른 사람의 도움이 필요할 때 기꺼이 그것을 요구하는 자신감까지 갖추고 있다. 아이디오의 경험에 비추어볼 때 신선한 접근 방법을 열린 마음으로 대하는 것이 큰 도움이 된다. 당신의 경험상 전통적인 방식이 더 좋다고 생각될 때에도 말이다. 리버스 멘토링은 기존의 경험에만 의지하려는 회사의 구태의연한 자세를 보완하는 데 큰 도움을 준다. 오늘날 세상에서 벌어지고 있는 일들을 더욱 폭 넓게 알기 위해 통찰과 이니셔티브를 주는 젊은 멘토들의 말에 귀를 기울이자.

아이디오 직원인 크리스 플링크는 지난 몇 년 동안 나의 리버스 멘토였다. 물론 우리는 그런 공식적인 관계를 맺은 적은 없었다. 나는 시대의 흐름에 뒤떨어진다고 느낄 때면 여러 젊은 사람들을 찾아갔는데, 크리스도 그중 한 사람이었다. 예를 들어 2년 전 나는 대부분의 젊은이들이 더 이상 손목시계를 차고 다니지 않는다는 사실을 깨달았다. 내가 크리스에게 "어떻게 된 거야? 자네는 시간 약속이 많지 않나? 그런데 왜 손목시계가 없지?" 하고 묻자 그의 대답은 놀라웠다. "손목시계가 왜 필요합니까? 휴대폰이면 다 됩니다. 시간을 절약하기 위해 수동으로 조정해 놓을 필요도 없고요. 제가 새로운 시간대 지역으로 들어가면 휴대폰이 자동으로 즉각 조정해 주니까요." 나의 첫 번째 생각은 이런 것이었다. 나도 모르는 사이에 세상이 바뀌었구나. 두 번째 생각은 이렇다. 내가 타이맥스사라면 어떻게 되는 거지? 주 고객이 내 제품을 필요로 하지 않는 미래에 대비한 사업 전략은 무엇일까?

아직까지는 리버스 멘토링이 적극적으로 시행되지 않고 있다. 하지만 몇몇 회사들은 50대 중역이 20대 신입사원의 통찰과 열정을 받아들이는 것이 회사에 얼마나 많은 도움되는 일일지 이미 알고 있다. 나의 형 데이비드는 스탠퍼드 대학의 제품 디자인 프로그램 교수로서 이미 리버스 멘토링의 가치를 알고 있었다. 데이비드는 스탠퍼드 대학의 교수 활동에 상당한 열정을 기울였지만, 동시에 강의 활동을 하면서 큰 혜택을 얻기도 했다. 우선 똑똑하고 강력한 동기를 가지고 있는 젊은이들을 통해 신선한 아이디어와 그들의 열정을 마음껏 접할 수 있었다. 이 젊은이들은 산업 분야에서 평생을 일한 사람이라면 쉽게 따라갈 수 없는 최신 정보를 데이비드에게 전해 주었다.

데이비드는 빠르게 변하는 트렌드를 민감하게 받아들이고 있었다. 컴퓨터를 사용한 비디오 편집이 유행하기 훨씬 이전부터 그의 수업에서는 이러한 편집방법이 다루어졌다. 블로깅, 인스턴트 메시징, 기타 몇몇 테크놀로지들은 이미 그의 수업 중에 검토되었던 것들이었다. 데이비드는 패션, 음악, 비디오게임 등의 새로운 추세를 훤히 꿰뚫었고 시대의 흐름에 맞추어 나가거나 아니면 그보다 앞서 나갔다. 그가 수집한 정보와 지식은 문화와 연예 분야에만 한정된 것이 아니었다. 몇 년 전 데이비드는 세상을 바라보는 관점이 많이 달라졌다고 내게 말했다. 예전에는 "어떻게 하면 신제품을 내놓아서 부자가 될까?"였으나 이제는 "어떻게 하면 기업계에 사회적 양심을 도입할 수 있을까?"라고 생각한다는 것이다. 그는 그런 태도가 기업계에 실제로 나타나기 몇 년 전부터 학생들 사이에서 그러한 조짐이 일어나고 있

음을 발견했다. 학생 그룹들과 상호작용하는 과정에서 데이비드
는 그들이 사려는 것이 무엇이고 나아가 그들이 생각하는 것이
무엇인지 배우고 있었다.

당신도 리버스 멘토로부터 놀라운 아이디어를 얻을 수 있을
까? 또는 당신 자신이 리버스 멘토가 될 수 있을까? 이 타화수
분 기술의 좋은 점은 누구나 혜택을 누릴 수 있다는 것이다. 새
로운 의사소통의 창구를 만들어보자. 어린 직원들에게도 배울
수 있다는 열린 마음을 가져보라. 데이비드는 그걸 가리켜 달걀
도 때로는 닭을 가르칠 수 있다고 말했다.

마음을 담은 '선물'이 세상을 바꾼다

선물로 주기는 가장 극단적인 형태의 타화수분이라고 할 수
있다. 물론 돈을 벌기 위해 기업을 운영하고 있지만 관대한 마음
은 기업 운영에 도움이 되고 또한 당신 회사의 카르마에도 좋은
방향으로 작용할 수 있다. 나이키타운, 갭, 디스커버리 채널 상점
등은 고객들이 좋은 일에 돈을 쓰고 싶어 한다는 사실을 발견했
다. 나이키는 랜스 암스트롱이 암 연구 자금으로 3,300만 달러를
모금하는 일에 지원했고, 아마존닷컴은 아시아 지역의 쓰나미
희생자들을 위해 '원클릭 기부'를 실시함으로써 1,500만 달러를
모았다.

주는 것을 통해 느끼는 카르마는 강력하면서도. 영감 넘치
는 힘이 될 수 있다. 당신은 '선물을 주기' 전에는 생각해 보지

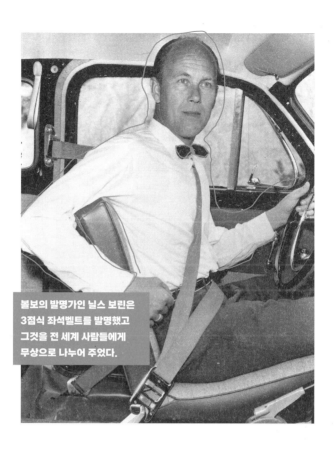

볼보의 발명가인 닐스 보린은 3점식 좌석벨트를 발명했고 그것을 전 세계 사람들에게 무상으로 나누어 주었다.

못했던 상태까지 수준을 높일 수 있다. 때때로 가장 전략적인 브랜드 전파의 행위는 당신이 가장 소중하게 여기는 보물을 주는 것이다. 단 한 명의 영감 넘치는 타화수분자가 커다란 차이를 만들어낼 수 있다.

닐스 보린Nills Bohlin의 이름을 알고 있는지 모르겠지만 그는 볼보의 성공을 이끌어낸 인물 중 하나이다. 보린은 스웨덴 항공

회사인 사브(SAAB)에서 일하며 사출 좌석을 전문적으로 연구했다. 이후에 그는 볼보의 안전 담당 수석 엔지니어가 되었다. 그당시에는 무릎 부분을 가로지르는 2점식 안전벨트가 최신식이었다. 게다가 그때만 하더라도 대부분의 미국 차에는 안전벨트가 부착되어 있지 않았다. 지난 수년간 비행기에서 사람들을 탈출시키는 업무를 맡아왔던 보린은, 반대로 사람들을 차 안에 안전하게 가두어두는 방법을 생각해 냈다. 그는 기존의 2점식 대신에 3점식 어깨 벨트를 고안해 냈으며 이것은 나아가 전 세계적으로 표준화된 안전벨트의 원조가 되었다.

이후 보린의 발명품은 볼보의 전 차량에 부착되었다. 여기서 나를 감동시킨 것은, 볼보가 많은 운전자의 안전을 지키기 위해 이 놀라운 발명품에 특허 출원을 하지 않았다는 것이다. 이런 핵심적인 선택, 수십 년에 걸친 차량 연구, 디자인 개발 등이 합쳐져서 볼보는 현재 안전의 대명사로 군림하게 되었다. 보린은 볼보를 위해 연구를 계속하여 '측면 보호 장치'를 발명했다. 그로부터 수십 년이 지난 지금 볼보의 슬로건인 "생명을 지키자"는 이 세상에서 가장 안전한 차량을 만들겠다는 회사의 원칙을 그대로 대변하고 있다.

타화수분자는 호박벌 같은 존재이다

타화수분을 실천하는 사람들은 그 어떤 페르소나보다 우연하게 일어나는 행운들이 어떤 역할을 하는지 잘 이해하고 있다. 타화수분자는 호박벌bumblebee과 비슷한 존재다. 많은 사람이

몸집은 크고 날개는 연약한 호박벌이 어떻게 날 수 있는지 의아해한다. 호박벌 자신도 그 이유는 모르지만 어쨌든 자유롭게 날아다닌다. 그 대답을 찾자면 부분의 합이 전체보다 크다는 명제에서 찾아볼 수 있지 않을까. 타화수분자도 호박벌과 비슷한 데가 있다. 업계에서 크게 칭송받지 못하는 존재이지만 이노베이션의 씨앗을 뿌리기 위해 열심히 노력하는 사람이라는 것이다.

이미 짐작했겠지만, 타화수분자는 여러 면에서 페르소나들의 집합체라고 할 수 있다. 부분적으로 문화 인류학자인가 하면, 부분적으로 실험자이고, 또 부분적으로 아직 당신이 만나지 못한 다른 여러 페르소나를 닮았다. 모든 조직에서 타화수분자를 필요로 한다. 어쩌면 호박벌과 마찬가지로 당신은 눈에 띄지 않는 영웅인지 모른다. 당신 또는 당신의 팀원 중 누군가가 폭넓은 관심, 줄기찬 호기심, 배움과 가르침의 능력을 갖고 있는가? 당신의 팀에는 이 역할을 잘하는 직원들이 있는가? 당신은 생각보다 날개가 더 빨리 움직이고 있다는 것을 발견하리라. 타화수분자는 이노베이션 생태계에서 꼭 필요한 사람들이다. 회사에서 혹은 팀 내에서 그들을 발견한다면 당신의 회사가 성공하는 데 도움을 줄 것이다.

4장
허들러
The Hurdler

4

우리는 허들러를 금방 알아볼 수 있다. 그는 너무나 자연스럽게 장애를 극복하여 마치 처음부터 장애가 없었던 것 같은 느낌을 주는 지칠 줄 모르는 문제 해결사다. 허들러는 전문적인 지식을 갖춘 상태로 모험을 시작하는 자이며, 당신 팀에서 가장 현실감각이 뛰어난 사람이기도 하다. 그는 자연스럽게 규칙을 깨트리기도 하고 제도 안에서 영리하게 일을 추진할 줄도 안다. 또한 조용하면서도 적극적인 결단을 내린다. 특히 역경과 마주쳤을 때 그 결단력이 더욱 돋보인다.

우리는 앞으로 10년 안에 달에 갈 것이며, 또 기타의 일들도 하기로 결정했습니다. 그런 일들이 쉬워서가 아니라 어렵기 때문에, 그 목표가 우리로 하여금 최선의 에너지와 기술을 발휘하도록 요구하기 때문에, 그것을 적극적으로 받아들이려는 도전, 미룰 수 없는 도전, 이기지 않으면 안 되는 도전이기 때문에 그런 결정을 내렸습니다.
- 존 F. 케네디, 1961년 5월 25일

허들러는 작은 힘으로 더 많은 일을 해낸다. 그는 전에 해본 적 없는 일에 강력한 자극을 느낀다. 린드버그는 1927년 뉴욕에서 파리까지 단독 비행에 성공하여 2만 5,000달러의 상금을 받았다. 그가 운전한 비행기는 무전기와 낙하산조차 없는 아주 간출한 비행기였다. 77년 뒤, 현대판 린드버그라고 할 수 있는 버트 루탄과 스페이스쉽원 팀은 온갖 장애를 극복하고 민간 우주 비행선을 발사하여 1,000만 달러의 상금을 받아냈다.

허들러는 어떤 문제에 대해 늘 정면 돌파만 하는 것이 아니라 측면 돌파도 할 줄 아는 사람이다. 예를 들어 1830년대 초에 악마의 변호인 노릇을 하던 철도 전문가들은 기관차가 무거운 짐을 싣고 언덕을 넘어가지 못할 것이라고 주장했다. 그러나 상상력 넘치는 철도 사업가는 지그재그 형태의 구불구불한 철로를 건설하여 기관차가 짐을 싣고도 충분히 언덕을 넘을 수 있도록 만들었고 그들의 주장이 잘못 되었음을 증명해 보였다. 바로 이것이 허들러의 적절한 비유이다. 그들은 전방에 있는 아주 험준해 보이는 도로를 응시하면서 새로운 각도에서 그 도로에 접근해 들어가는 사람이다.

허들러는 위기 속에서 더 빛난다

아이디오의 제로20 그룹은 허들러들을 업무에 투입시키고 있으며, 또 사람들에게서 허들러의 정신을 잘 이끌어낸다. 이 그룹은 높이 날아가는 에스테스 로켓부터 상대방의 허풍을 꿰

뚫어 보는 피브 파인더 게임에 이르기까지, 성공적인 수많은 장난감을 제작했다. 완구 사업은 무엇보다 속도가 빠른 분야다. 그들은 일 년에 수백 가지의 완구 콘셉트를 내놓았고 거의 매일 브레인스토밍을 했으면 끊임없이 새로운 아이디어를 스케치하고 프로토타이핑했다. 모든 완구가 성공하리라는 보장도 없었고, 언제나 예산은 빡빡했으며 마감일자는 더욱 촉박했다. 그들은 스스로를 한계까지 계속 밀어붙였다. 너무 자주 그렇게 하다 보니 늘 실패의 가장자리에서 서성거리는 것처럼 보였다. 하지만 이 그룹의 특징은 결코 아래를 내려다보지 않는다는 것이다. 심지어 높은 하늘에 걸린 외줄을 탈 때에도 마찬가지였다.

잠재적인 재앙에 어떻게 반응하는가에 따라 회복 속도가 달라지고, 성공의 가능성이 달라진다. 천성적으로 허들러인 사람은 운동선수들이 치열한 경쟁을 이겨내는 것과 비슷하게 문제를 해결한다. 제로20 그룹의 핵심 팀원인 제프 그랜트는 종종 허들러의 수완을 발휘했다. 몇 년 전, 그는 유명 완구 회사에서 중요한 프레젠테이션을 하기 위해 하루 전날 뉴욕으로 날아갔다. 맨해튼의 호텔에서 동료와 함께 늦은 저녁을 먹기 위해 자리에 앉은 제프는 마지막으로 프레젠테이션을 점검하기 위해 노트북 컴퓨터를 꺼냈다. 그런데 그 전까지 잘만 되던 노트북이 갑자기 고장이 나면서 부팅이 되질 않았다. 운영체계가 작동되지 않았던 것이다. 제프는 백업데이터를 가지고 있지 않았기 때문에 컴퓨터에 저장된 중요 자료에 접근할 길이 없었다.

그렇다고 넋 놓고 앉아 있을 수도 없었다. 내일 아침 일찍 진행되는 프레젠테이션에 필요한 새로운 운영체제 프로그램을

밤 11시에 찾아서 설치한다는 것은 결코 만만한 일이 아니었다. 머릿속에서 가능한 해결 방법을 생각하던 제프는 창밖을 내다보다가 컴퓨터 가게 하나를 발견했다. 그는 엘리베이터를 타고 급히 내려가 길 건너편 가게로 달려갔으나 가게 주인은 막 문을 닫은 상태였다. 보안문 뒤에 서 있던 가게 주인은 근처 서점으로 가보라고 말했다. 그는 급히 서점으로 향했고, 다행히 그때까지 서점 문은 열려 있었으나 윈도우즈 프로그램은 품절된 상태였다. 서점 통로에서 제프와 서점 직원의 대화를 엿듣고 있던, 덩치 좋은 어떤 남자가 자기 집에 윈도우즈 프로그램 한 부가 남아 있다고 말했다. 뉴욕에서 낯선 사람을 경계해야 한다는 것은 기본 중의 기본이었지만, 그 급박한 상황에서 제프는 개의치 않았다. 그는 그 덩치 좋은 남자의 집으로 가서 무려 네 시간에 걸쳐 작업한 끝에 어느 정도 운영체제를 복원할 수 있었다.

그렇다고 완벽하게 복원된 것은 아니었다. 오전 7시에 호텔 IT팀이 출근하자, 제프는 그들의 도움을 받아 나머지 파일을 다운로드 받을 수 있었다. 프레젠테이션 일보 직전인 7시 30분, 제프는 가까스로 관련 파일을 모두 자신의 컴퓨터에 띄울 수 있었다. 그는 회의에 참석하기 위해 급히 택시에 올랐다. 오전 8시, 피곤하긴 했지만 모든 파일을 복구한 제프 팀은 무사히 프레젠테이션을 진행할 수 있었고, '리얼 액션 복싱'이라는 장난감의 아이디어를 완구 회사에 판매할 수 있었다. 그 후 그는 호텔에 들어와 푹 쓰러졌다.

제프와 그의 팀이 겪은 이 이야기는 허들러의 '하면 된다'는 정신을 보여주는 대표적인 사례이다. 이런 허들러의 귀환을 환

영하고 축하하라. 그러면 팀원들이 스트레스 높은 프로젝트에서 덜 초조해할 것이고 그런 만큼 성공에 대한 자신감도 더욱 높아질 것이다.

예산 부족도 하나의 기회가 된다

허들러는 레몬을 레몬수로 만드는 것을 좋아한다. 그에게 각종 제약조건, 빡빡한 마감시간, 작은 예산을 제시하더라도 그는 그런 장애를 뚫고 성공할 가능성이 높다. 브렌던 보일은 몇 년 전 완구 박람회에 팀원 전원을 데리고 갔는데, 그때 허들러의 수완을 십분 발휘했다. 최근에 뉴욕에서 전근 온 또 다른 아이디오 직원인 폴 베넷은 자신이 완구 박람회장에서 두 블록 떨어진 곳에 넓은 원룸을 소유하고 있다고 말하면서 브렌던에게 그 집을 빌려주겠다고 제안했다. 처음 계획은 브렌던과 다른 팀원 한 명, 이렇게 둘이서만 박람회에 다녀올 예정이었다. 하지만 팀원 모두가 사용할 수 있는 넓은 원룸이 생겼으므로 그는 모든 팀을 데리고 박람회에 갈 수 있었다. 그들은 제트 블루 비행기를 타고 가서 폴의 원룸에 머물렀다. 브렌던이 비용을 계산해 보니 직원 두 명이 출장을 가서 좋은 호텔에 머무르며 매끼 외식을 하는 것보다 오히려 모든 팀원이 원룸에 머무르며 숙식을 해결하는 편이 훨씬 저렴했다.

그렇게 해서 그의 팀 전원이 완구 박람회를 구경하러 갔다. 그들은 원룸 바닥에 슬리핑백을 깔고 잤다. 식사는 원룸에서 직

섭 해먹었다. 저녁 후에는 모두 함께 모여 맹렬하게 브레인스토밍을 벌였다. 캠핑장 같은 분위기는 그 여행을 완벽한 지방 출장으로 만들어주었고 팀의 창의성을 충분히 발휘하도록 도와주었다. 호텔이 아니라 원룸에 묵은 것이 커다란 차이를 가져다준 셈이었다. 저녁 식사를 함께하기 위해 데리고 왔던 클라이언트들은 그 원룸이 세련되었다고 칭찬해 주었다. 8명의 팀원은 찰떡 팀워크를 자랑했다. 그들은 저예산이라는 장애를 독특한 기회로 바꾸어 놓았다.

위기와 기회 속에서 찾은 이노베이션

우리는 허들러가 레몬으로 레몬수를 만들고 장애가 때로는 기회나 성공을 가져온다는 것을 살펴보았다. 허들러의 추진력은 새로운 이노베이션을 만들어내는 데 중요한 역할을 하고 회사의 위기를 멋진 성공의 기회로 바꾸어놓는다.

최근 유행하는 봉지에 담긴 미리 세척한 샐러드(건강 편의 식품의 일종)는 역경 속에서 기지를 발휘한 상품이기도 하다. 나의 동창생인 마라 굿맨이 UC 버클리를 졸업하던 때만 하더라도 그런 제품 카테고리가 아예 존재하지도 않았다. 맨해튼의 부자 동네인 어퍼이스트사이드에서 성장한 그녀와 그녀의 남편은 몬터레이 근처의 카멜 계곡에 있는 자그마한 농장에 보금자리를 잡고 상추를 키워서 인근 카멜 계곡의 로이 그릴 식당에 판매했다.

굿맨 부부는 그들이 '어스바운드 팜'이라고 이름 지은 농장

에서 해가 뜰 때부터 질 때까지 농사를 지었다. 농장은 2.5에이 커(약 3060평)의 큰 규모였는데 하루 일과가 끝나면 너무나 피곤하여 샐러드를 만들어 먹을 힘조차 없었다. 그들은 매 주말이면 상추를 한아름 따다가 씻어 말린 뒤 플라스틱 지퍼락 봉지에 보관해 두었고, 주중에는 매일 그 봉지에서 상추를 꺼내 먹는 것으로 샐러드 문제를 해결했다. 그들은 봉지를 잘 밀봉하면 생각보다 더 오랜 시간 야채를 신선한 상태로 유지할 수 있다는 사실을 발견하고 놀랐다. 그들은 어느 날 이런 생각을 떠올렸다. "맨해튼에 사는 사람이 우리가 재배한 신선한 샐러드 봉지를 배달받을 수 있다면 좋지 않을까?"

하지만 그들에게 역경이 닥쳐왔다. 리오 그릴의 신임 주방장이 굿맨 부부의 상추를 구매하지 않기로 결정함으로써 그들은 느닷없이 유일한 거래처를 잃고 만 것이다. 갑자기 밭에 상추만 가득할 뿐 아무도 사려는 사람이 없는 상태가 되었다. 하지만 그들은 포기하지 않았다. 새로운 사업처를 찾아야만 했던 그들은 캘리포니아 농장과 뉴욕을 연결시키는 아이디어를 떠올렸다. 굿맨 부부는 미리 씻은 상추를 작은 봉지에 담아 미리 준비한 멋진 상표를 부착한 후, 하룻밤 사이에 맨해튼으로 배송했다. 몇 달 만에 부부는 자신들이 큰 사업 하나를 개척했음을 깨달았다. 그들은 현재 15억 달러 규모로 사업을 키웠고, 아이디어를 바탕으로 미리 씻은 샐러드를 판매하는 시장을 처음으로 선보였다. 이후 어스바운드 팜은 북 아메리카에서 유기농 제품을 가장 많이 경작하여 판매하는 농장이 되었다. 오늘날 인기 있는 유기농 브랜드가 되어 미국 식료품 가게에서 팔리는 10개의 유

기능 샐러드 중 7개가 어스바운드 팜에서 재배된 것이다. 물론 이들을 따라 많은 유사 농장들이 생겨났지만 그럼에도 어스바운드는 100여 가지의 유기농 샐러드, 과일, 야채 등으로 연간 2억 5,000만 달러의 매출을 올리고 있다. 그들이 소유한 농지도 당초의 2.5에이커에서 2만 4,500에이커로 크게 늘어났다. 유일한 고객을 잃어버린 사업자치고는 나쁘지 않은 성적이다.

이 사례가 음식 관련 회사들에게 주는 메시지는 분명하다. 소비자는 신선하고 맛있고 간편한 건강식품이라면 얼마든지 사 먹을 용의가 있다는 것이다. 하지만 더 큰 교훈도 있다. 이미 성숙하여 마진이 낮은 사업체들에게 발상을 전환하라고 권유하고 있는 것이다. 뉴욕 출신의 젊은 부부가 상추 같은 푸성귀를 고객들이 사랑하는—동시에 그들의 비만도를 관리해 주는—마진 높은 상품으로 전환시킨 것을 보면, 당신 회사도 얼마든지 새로운 기회를 만들 수 있다. 좀 더 값싸고 좀 더 빠르게 제품과 서비스의 질을 높일 수 있는 방법을 찾아보라. 고객들이 무엇을 중요하게 생각하는지 파악하고, 그에 따라 변화를 줄 수 있다면 틀림없이 고객들이 보답해 줄 것이다. 당신의 최초 사업 모델이 공격을 받는다고 해서 절망하지 마라. 좋은 이노베이션을 하나만 일으켜도 완전히 새롭고 높은 수익의 산업으로 변화할 수 있다.

어려움 속에도 역전의 기회는 있다

다른 회사의 중역들이 불경기로 인한 어려움을 호소하는 동안, 영국의 진취적인 기업가 리처드 브랜슨은 그런 상황을 자

신에게 유리하게 돌릴 수 있는 기회로 만들었다. 그는 승객 서
비스의 이노베이터라는 이미지를 높이기 위해 버진 항공기의
일반석 뒷자리 부분에 비디오 모니터를 설치할 계획을 갖고 있
었다. 그러나 브랜슨의 저서전인 《나의 처녀성 잃기Losing My
Virginity》에 의하면, 불경기 때문에 버진 항공기의 뒷자석 리모델
링에 필요한 자금 1,000만 달러를 빌려주겠다는 은행을 찾기 어
려웠다.

다른 사람이었다면 '불경기'를 한탄하며 그 계획을 포기했을
것이다. 하지만 브랜슨은 곤경에서 벗어나는 또 다른 방법을 생
각해 냈다. 그는 당시 보잉사의 CEO인 필 콘딧에게 전화를 걸
어 물어보았다. "내가 당신에게서 신규 항공기 10대를 구매한
다면 뒷좌석에 비디오 모니터를 설치해 줄 수 있겠습니까?" 당
시 비행기를 구입하는 회사가 별로 없었으므로, 보잉은 그 조건
을 기꺼이 받아들였다. 브랜슨은 이어 에이버스에게도 전화를
걸어 똑같은 제안을 했다. **비디오 시스템 설치에 들어갈 1,000만
달러를 빌리기도 힘든 상황에서, 브랜슨은 신규 비행기를 구입할
수 있는 자금 40억 달러를 빌릴 수 있었을 뿐만 아니라 비디오 시
스템까지 공짜로 챙겼다.**

더욱이 브랜슨은 그때 이전이나 이후에도 그보다 좋은 값으
로 비행기를 사들인 적이 없다고 말했다. 그는 자금 문제를 정
면으로 돌파했을 뿐만 아니라 다른 항공사들과 경쟁에서 앞서
나갈 수 있었다.

도요타의 렉서스도 이와 비슷한 상황으로 반전을 이루어냈
다. 렉서스는 초기에 발견한 문제를 브랜드 이미지를 키울 수 있

버진은 허들러 정신을 발휘해
비행기 뒷 자석에 들어갈
비디오 시스템을 얻었다.

는 기회로 역전시켰다. 도요타는 미국 내에서 새로운 렉서스 브
랜드를 출시한 직후, 리콜 사항에 해당할 수도 있는 품질상의
결함을 발견했다. 아직 시장에 이미지를 형성하지도 못한 시점
에서 리콜을 예상할 수 있는 상황이 벌어진다면 브랜드의 치명
타를 입을 것이 뻔했다. 아마도 '이성의 목소리'를 앞세우며 이
문제를 은폐하거나 쉬쉬하며 조용히 넘어가자고 말하는 사람들
도 있었을 것이다. 그러나 도요타는 그렇게 하지 않았다. 그들
은 모든 렉서스 소유자와 접촉하여 차에 약간의 문제점이 있음
을 통보했다. 이어 그들은 상황을 역전시키는 조치를 취했다. 새
고객들에게 미칠 불편함을 최소화하기 위해 그들은 기술자를
고객의 집이나 사무실로 보내 차량을 진단하고 필요하면 현장
에서 직접 수리했다. 차를 수리하는 동안 깨끗하게 청소해 두어

방문 전보다 차의 상태를 한결 아름답게 만든 것이다. 이러한 청소 과정은 이후 렉서스의 표준 절차가 되었다.

모든 렉서스 소유주의 집을 일일이 방문한다는 아이디어는 자동차 분야 역사상 전례 없는 고객 서비스였다. 고객들은 눈을 크게 뜨고 그에 주목했다. 그 점검 프로그램은 브랜드의 이미지를 훼손하기는커녕 모든 렉서스 소유주들에게 특별한 서비스를 자랑하는 계기가 되었다. 이 사례는 직접 시행하기에 돈이 많이 드는 아이디어일까? 아마 그럴 것이다. 하지만 그로 인해 렉서스는 고급 브랜드 이미지를 갖게 되었으며 소비자 만족도 1위로 제고시키는 데 핵심적인 역할을 했다. 돌이켜 보면 그것은 도요타의 지속적인 명성을 확립시키는 결정적인 투자였다.

관료주의 극복하기

이노베이션에 관한 속설 중 하나는, 획기적인 제품을 내놓는 회사들은 무조건 새로운 아이디어를 받아들이고 개인이 내는 독특한 아이디어와 프로젝트를 마음껏 추구하도록 권한을 준다고 믿는 것이다. 하지만 늘 그런 것은 아니다. 가령 픽사, 버진, 타겟 같은 회사들을 보면 이들 회사가 이노베이션을 높이 산다는 전제를 세울 수 있다. 하지만 회사마다 이노베이션을 받아들이는 허용치는 큰 차이를 보인다. 가령 가장 선진적인 기업도 때로는 이노베이션을 거부하기도 한다. 회사가 획기적인 신제품이나 서비스를 새로 선보이면 그 기업에 관한 신화가 퍼져

나간다. 이를테면 회사가 온화한 입장을 취하면서 그 신제품에 대한 아이디어를 낸 직원들을 관대하게 지원했다고 알려지는 것이다. 하지만 때때로 현실은 그 반대일 때도 있다. 이노베이션 팀은 선의의 회사 경영진이 제기하는 여러 장애들을 극복해야 하는 경우도 있는 것이다.

다음의 3M 이야기를 한번 살펴보자. 3M은 포스트잇과 기타 수천 가지 기발한 제품으로 명성이 높은 기업이다. 3M의 창의성은 아주 끈질기고 탐구적인 사람들의 노력으로 이루어진 것이다. 당신도 포스트잇에 관한 전설은 많이 들어봤을 것이다. 하지만 마스킹 테이프masking tape(페인트칠을 할 때 페인트가 묻는 것을 방지하기 위해 붙이는 테이프)와 스카치테이프가 어떻게 만들어졌는지에 대한 이야기는 생소할지도 모른다. 이것은 개인이 기업의 장애를 뛰어넘어 새로운 것을 창조해 낸 좋은 사례이다.

허들 1: 일의 경계를 넘어서면 달라지는 것들

1921년 리처드 드루는 3M의 실험실 기사 자격으로 입사했다. 그는 대학 중퇴자로 밤에는 댄스홀 밴드에서 밴조를 연주했고 낮에는 통신 강의를 들으며 엔지니어링을 공부했다. 드루의 업무 중 하나는 회사에서 만든 웨토드라이 사포砂布를 인근의 세인트폴 자동차 정비 공장에 가져다주는 것이었다. 드루는 어느 날 이 공장에 들렀다가 자동차 페인트공이 두 가지 색깔의 페인트를 칠하는 데 실패하고 난 뒤 투덜거리는 장면을 목격했다.

대부분의 실험실 기사들은 그 페인트공을 그저 불평 많은 사람정도로 생각했고, 주의 깊게 생각하지 않았다. 하지만 드루

는 그 페인트공의 말에 귀를 기울였다. 그때만 하더라도 두 가지 색으로 페인트를 칠하는 방식이 크게 유행하고 있었다. 그 작업 방식은 신문지, 풀, 포장지 등으로 나머지 부분을 가리고 페인트 끼리 서로 섞이지 않도록 칠해야 하는 아주 유치한 수준이었다. 한 색깔을 다른 색깔과 겹치지 않도록 완전 차단시켜주는 좋은 방법은 아직 개발되지 않은 상태였다. 3M이 테이프 제작에 아무런 경험이 없는 사포 제작회사였다는 것과 드루가 실험실의 하급 직원이라는 사실은 문제되지 않았다. 그는 3M이 이미 테이프 초기 작업을 진행하고 있는 것을 눈여겨보았다. 사포를 만들 때 거칠거칠한 부분을 제거하면, 접착제와 뒷면에 붙이는 종이가 저절로 확보되었다.

허들 2: 장애물은 뛰어넘거나 우회하는 것

이러한 통찰에 더하여, 자동차 페인트공의 어려움을 해결하겠다는 결의를 다진 드루는 접착제를 만들기 위해 식물 기름, 송진, 치클, 아마 씨, 글리세린 등을 가지고 실험에 나섰다. 마침내 회사의 사장까지도 드루가 하고 있는 작업 이야기를 듣게 되었다. 그는 드루에게 그 일을 그만두고 사포나 잘 만들라고 충고했다. 드루는 하루 정도 사장의 지시를 듣는 척했다. 여러 날이 지난 후, 사장은 드루가 다시 그 일을 진행하고 있다는 걸 알게 되었지만 이번엔 말리지 않았다. 마침내 그는 테이프에 들어갈 종이를 만드는 제지기製紙機를 구입하기 위해 회사에 자금 집행을 요청했지만 사장은 그 요청을 검토하더니 승인을 거부했다. 드루는 물러서지 않았다. 연구자였던 그는 100달러 이하의

물품은 주문할 수 있는 권한이 있었는데, 몰래 99달러짜리 물품 주문서를 여러 장 끊어 그것으로 필요한 기계를 주문했다. 결과는 어땠을까? 1925년 리처드 드루는 세계 최초의 마스킹 테이프를 성공적으로 개발했다. 2인치 너비의 강력한 접착테이프였다. 당연히 최초의 고객은 자동차 제작사들이었다. 그는 해고당하지 않았을 뿐만 아니라, 온갖 어려움을 극복해 가며 끈질기게 신제품을 연구함으로써 3M의 '하면 된다'는 정신을 절묘하게 구현해 냈다.

허들 3: 끈질긴 연구 끝에 발견하게 되는 것

몇 년 뒤, 어떤 보온시설회사가 3M에게 냉동 열차를 완전 밀봉시킬 수 있는 테이프 제작을 요청했다. 우연히도 그 시기는 듀퐁이 셀로판을 발명한 때 였다. 드루는 즉시 그 신소재에 접착제를 입히면 좋은 제품이 탄생하지 않을까 생각했다. 속이 훤히 비치는 투명한 테이프 시제품을 완성시키는 것은 결코 쉬운 일이 아니었다. 또 당초 제작 요청을 해왔던 회사에서는 방수 테이프에 대해 별다른 관심도 보이지 않고 있었다. 하지만 드루는 계획을 계속 진행시켜 나갔다.

물러서지 않고 끈질기게 연구한 덕분에 1930년에 최초의 스카치테이프가 만들어졌다. 그러나 출시 첫해의 매출은 고작 33달러에 불과했다. 또 다른 회사가 가열 밀봉이라는 경쟁력 있는 제품을 내놓았고, 제품 포장용 스카치테이프의 수요는 사라지는 듯했다. 점점 깊어지는 대공황과 불경기 역시 신제품을 내놓기에 좋은 상황이 아니었다. 하지만 역설적이게도 이 어려운

상황이 스카치테이프를 미국 모든 가정의 필수품으로 만들어주었다. 농부들은 터키알의 금 간 부분을 스카치테이프로 막았고, 찢어진 책의 페이지나 부서진 인형을 스카치테이프로 보수하기도 했다. 가열 밀봉 업체의 경쟁 압박에도 불구하고 많은 음식 포장 업체들이 스카치테이프를 이용하여 제품을 포장했다. 제2차 세계 대전 동안 이 테이프에 대한 수요가 너무 높아져서 이제 물건이 부족할 정도였다.

만약 드루가 규정을 곧이곧대로 지키는 사람이었다면 이런 일들은 벌어지지 않았을 것이다. 그는 본능적으로 새로운 제품에 마음이 끌렸고, 모험을 싫어하는 회사의 제도에 정면으로 부딪혔다. 그는 넓은 의미에서 볼 때 진정한 허들러였다. 그는 사람들의 말에 귀를 기울여 얻은 아이디어를 과감하게 밀고 나갔고, 그것으로 두 번이나 획기적인 제품을 만들 수 있었다. 경영진의 우려나 불확실한 시장성도 그의 앞을 가로막지 못했다.

그리하여 리처드 드루는 3M의 전설이 되었다. 그는 뛰어난 이노베이션을 상징하는 인물이 되었으며, 허들러 개인이 회사의 이노베이션 가치관을 바꾸는 데 엄청난 역할을 할 수 있음을 증명했다. 실제로 회사의 진정한 힘은 창의적이고 뚝심 있는 개인들의 야망과 상상력으로부터 나오는 것이다. 연속적으로 이노베이션을 일구어낸 드루는 이노베이션 문화에서 벼락이 두 번 칠 수 있음을 입증해 주었다.

진짜 허들 선수는 속도를 줄이지 않는다

육상 경기장에서 장애물 경주를 하는 진짜 허들 선수는 놀라운 영감의 원천이다. 왜냐하면 장애를 뛰어넘는 사람의 비유가 너무나 감동적이기 때문이다.

올림픽 당시 육상 경기장에서 벌어지는 장애물 경주를 본 적 있는가. 선수들이 경기하는 모습을 본 적 있다면 그들의 경주가 굉장하다는 걸 느끼게 된다. 훌륭한 선수는 허들이 아예 없는 평지를 달리는 것처럼 빨리 뛴다. 가령 육상 경기장에서 가장 어려운 종목 중 하나인 400미터 허들 경주를 생각해 보라. 이 경기를 잘 뛰려면 스피드, 균형, 완벽한 안무, 끈기, 배짱이 필요하다. 에드윈 모지스는 1970년대 중반에 이 분야를 완전히 석권했다. 당시 세계 정상급 허들 선수들이 3피트 높이의 허들 10개를 뛰어넘을 때, 한 허들에서 다음 허들까지 14걸음으

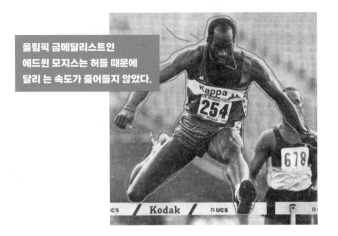

올림픽 금메달리스트인 에드윈 모지스는 허들 때문에 달리 는 속도가 줄어들지 않았다.

로 달렸다. 모지스는 일반적인 선수들과는 다르게 13걸음으로 달려 허들을 뛰어넘었다. 또한 그는 훈련과정에도 엄격하고 과학적인 요소를 도입했다. 그 결과는 환상적이었다. 1977년에서 1987년 사이에 모지스는 총 122회의 연속 우승을 기록했다. 그가 1983년에 세운 기록 47.02초는 역사상 두 번째로 빠른 기록이었다. 허들이 없는 400미터 트랙에서도 그는 약 45초로 달렸다. 달리 말해서 4분의 1마일 트랙에 설치된 10개의 허들을 통과하는 시간은 겨우 2초 정도에 불과하다는 것이다.

위대한 허들러는 장애를 만나도 속도를 멈추지 않을 뿐만 아니라 늦추는 것도 허용하지 않는다.

아무도 기대하지 않았던 블로그 마케팅

디에고 로드리게스는 아이디오의 부메랑 직원이다. 그는 하버드 MBA 학위를 취득하기 위해 아이디오를 떠났고, 이후 인투이트에 들어가 퀵북스 온라인의 브랜드 매니저로 근무했다. 인투이트의 마케팅 팀에서 근무하던 중 디에고는 온라인 서비스에 더 많은 관심을 불러 일으킬 수 있는 아이디어를 생각해 냈다. 디에고는 블로그의 위력을 깨닫고 그것을 자신의 제품 라인에 응용하고 싶었다. 그러나 마케팅 팀원 대부분은 블로그의 가능성을 높게 평가하지 않고 있었다. 한 세대 전의 사람들이 인터넷의 가치를 시원치 않게 여겼던 것처럼 그들은 디에고에게 시간 낭비라고 조언했다. 그들은 이렇게 말했다. "그건 우리의 '결정적 소수 항목'에 들어있지 않아" 그 말인 즉슥 '괜한 일에 헛

심 빼지 말라'는 뜻이었다.

블로그를 개설하고 유지하는 데에는 한 달에 13달러가 소요될 뿐이었다. 하지만 그 13달러는 상반되는 두 가지 이유 때문에 장애물이 되었다. 첫째, 인투이트는 어느 정도 성공한 규모 있는 회사였지만 아무리 소액이라도 정상적인 절차를 통해 결재를 얻어내기가 쉽지 않았다. "4/4분기였기 때문에 예산이 남아 있질 않았습니다." 둘째, 역설적이게도 너무 소액이라는 것이 장애였다. "마케팅에서 정말 중요한 부분을 차지하는데 한 달에 고작 13달러밖에 소요되지 않는다는 사실이 사람들을 납득시키기 어려웠습니다." 어느 금요일 점심, 디에고와 우호적인 관계를 맺고 있던 회사의 중역 한 분이 사비로 그 비용을 대주겠다고 말했다. 하지만 회사의 누구도 그가 정확히 무슨 일을 벌이고 있는지 아는 사람은 없었다. 디에고는 자신의 블로그에 들어갈 수십 가지 기재 사항을 준비했다. 그리고 프리랜서 그래픽 디자이너에게 전화를 걸어 토요일 저녁까지 간단한 그래픽을 준비해 달라고 부탁했다. 며칠 뒤 그는 자신이 좋아하는 퀵북스의 특징을 설명하고 그 책들을 활용하는 전문적인 조언을 해주는 블로그를 운영하기 시작했다. 디에고는 인투이트의 메인 웹사이트에 자신의 블로그를 연결시켜 놨는데, 운영 첫 이틀 동안 그의 블로그에는 1분에 1명씩 새로운 방문객이 다녀갔다. 그는 자신이 멋진 일을 시작했다는 사실을 깨달았지만, 너무 과감하게 일을 벌여 해고당할지도 모른다는 생각을 했다.

인투이트 본사의 마케팅 부서에서는 블로그를 운영하지 않을 것이라는 공문을 내보냈다. 회사에 이미 멋진 블로그가 만

들어져 있었지만 아무도 이 사실을 눈치채지 못하고 있었다. 2004년 당시만 해도 '블로고스피어blogosphere(블로그 하는 사람들의 공동체)'는 꽤 유대관계가 끈끈한 집단이었다. 블로그계의 유명인사인 로버트 스코블은 인투이트에 블로그가 만들어졌다는 것을 확인한 후 그 회사를 이노베이션의 리더라고 치켜세우며 자신의 사이트를 디에고의 사이트와 연결시켰다. 그 순간부터 디에고의 블로그는 스스로도 생명력을 갖추게 되었다.

점점 더 많은 고객이 그 사이트를 발견했고, 그곳에 긍정적인 덧글, 가령 "이건 너무 멋지군요" 따위의 말을 남겼다. 웹상의 수많은 회사들이 구글에 돈을 내고 유료검색 리스트에 회사 사이트를 올렸다. 인투이트도 같은 방법의 마케팅을 하고 있었다. 그런데 갑자기 회사의 구글 조회수가 평소보다 높아지기 시작한 것이다. 점점 더 많은 블로거와 사이트들이 디에고의 퀵북스 블로그에 연결해 왔기 때문이다. 인투이트의 경영진은 자신들도 모르는 사이 회사에 블로그가 설치되어 있다는 것을 알게 되었고 그 무렵, 그것은 이미 하나의 획기적인 현상이 되어 있었다. 물론 누구나 성공 사례를 좋아한다. 회사의 관리자들은 그의 튀는 행동을 우려하기는 했지만 블로그가 멋진 아이디어였다는 것을 인정하기에 이르렀다. 여기서 요점은, 디에고가 허들러 성향을 가진 사람이었다는 사실이다. 만약 그가 처음 거절 당했을 때 나가떨어졌거나 허들러의 심장을 갖고 있지 않았더라면 이런 일은 벌어지지 않았을 것이다. 허들러는 자신의 팀에 긍정적인 결과를 가져온다. 디에고의 이야기는 좋은 사례로 남았다.

레이더를 피해 앞으로 나가는 법

다음은 애플 컴퓨터에서 발생한 허들러 이야기다. 너무나 파격적이어서 실제로 보지 않았더라면 할리우드의 각본이라고 생각할 정도로 놀라운 내용일 수 있다.

론 아비처는 현재 자신의 회사를 운영하고 있다. 그러나 당시에는 애플의 소프트웨어 개발 계약직 사원이었다. 그는 작업 중이던 대형 프로젝트가 취소되어 일자리를 잃게 되었다. 그가 담당한 분야는 기하학 문제를 가시화하여 학생들이 쉽게 풀 수 있도록 하는 그래핑 계산기graphingcalculator였다. 그는 이 일을 너무 좋아한 나머지 비록 계약이 해지되었지만 계속 작업하기로 마음먹었다. 자신의 계약직 신분증으로 계약 해지 후에도 애플 본사 안으로 들어갈 수 있다는 것을 알게 된 아비처는 회사 내의 빈 공간에 책상을 가져다 놓고 1인 비밀 프로젝트를 계속 진행해 나갔다. 그 후 그의 친구이자 애플에서 계약직으로 일하고 있던 그레그 로빈스도 자신이 속해 있던 프로젝트가 무산되어 일 자리를 잃은 뒤 아비처의 작업에 합류했다. 두 사람은 하루 12시간 일주일 내내 일하면서 그래핑 계산기를 완성하기 위해 노력했다. **예산도 없고 공식 승인도 없는 상태였다. 아무런 권한도 없었지만 그들은 허들러 정신에 충실하면서 계속 일해 나갔다.** 꼬리가 길면 밟히는 법. 결국 그들은 발각되었다. 어느 날 총무부 직원이 빈 사무실 공간을 점검하러 나왔다가 아비처와 로빈스이 그 방을 사용하고 있는 것을 발견했다. 그 여직원은 즉시 경비를 불렀고, 그들의 신분증을 취소시킨 다음 건물에서 나가달라고 요구했다. 물론 그들은 건물 밖으로 나갈 수밖에 없었다.

하지만 그 다음날 허들러 정신을 발휘하여 진짜 직원들의 뒤에 바싹 따라붙어 보안문을 다시 통과했다.

이후 그들은 몇 주를 더 몰래 출근했다. 그리고 마침내 그들에게 감복한 애플 엔지니어들의 언더그라운드 네트워크로부터 도움을 받게 되었다. 그들은 쉽게 접할 수 없던 프로토타입 기계에 접근할 수 있었고 아직 출시되지 않은 애플의 파워PC에서 소프트웨어를 테스트할 수 있었다. 그들은 그래픽 디자인, 사용성 테스트, QA, 문서화 등에서 도움을 받았다. 이러한 아이템들이 특별하고 새로운 소프트웨어 제작에 기여했던 것이다.

그들은 그래핑 계산기를 시장에 출시하기 위해서라도 영원히 언더그라운드로 남아 있을 수는 없다는 것을 알고 있었다. 마침내 소수의 애플 관리자들을 상대로 제품 시범을 선보일 수 있게 되었고, 아비처는 애플 직원들의 도움을 받아 시범을 보인 당일 관리자들의 마음을 사로잡았다. 놀랍게도 그때까지도 그들에겐 공식 직함이 없는 상태였다. 그래서 아비처와 로빈스는

론 아비처는 최초로 그래핑 계산기를 디자인할 때 두둑한 배짱과 상상력을 완벽하게 발휘했다.

그 후에도 여러 주 동안 몰래 애플 건물에 출입해야만 했다. 그것을 불쌍하게 여긴 한 엔지니어가 그들에게 '납품업자' 신분증을 얻어주어 어려움을 덜 수 있었다.

마침내 여러 어려움과 장애를 극복한 후 완성된 그래핑 계산기가 2,000만 대의 매킨토시에 설치되었다. 아비처는 현재 퍼시픽 테크놀로지의 CEO로 근무하고 있다. 이 회사는 그래핑 계산기의 새 버전을 만드는 데 전력을 다하고 있으며 아비처는 이 기술을 애플에 라이센스를 주고 있다. 물론 더 이상 몰래 애플 건물을 드나들어야 할 필요도 없어졌다.

'예스'라고 말하기 위해 '노'라고 할 줄 알아야 한다

나는 허들러라고 하면 아주 뛰어난 유연성을 가진 사람, '노'를 대답으로 인정하지 않는 사람이 떠오른다. 하지만 그들도 때로는 '노'의 위력을 발휘해야 한다. 새로운 아이디어를 바탕으로 앞으로 나가기 위해서는 최초의 전략을 거부할 필요도 있는 것이다. 몇 년 전, 성공적인 젊은 인터넷 사업가인 케빈 맥커디가 아주 멋진 아이디어를 가지고 우리를 찾아왔다. 그는 소니 바이오 노트북 컴퓨터에 집어넣은 잡지를 보여주었다. 그는 간단하면서도 야심찬 목표를 갖고 있었다. 디지털 잡지 세계를 열어보겠다는 것이었다.

맥커디는 아이디오가 세계 최초의 전자책 중 하나인 '소프

트북'을 디자인했다는 것을 알고 있었다. 이미 단행본도 만들어 봤으니 잡지라고 만들지 못할 것이 없지 않겠나? 맥커디는 돈 많은 사업가였기 때문에 충분히 개발 자금을 댈 수 있었다.

우리는 프로토타이핑을 시작했다. 그러나 기술적으로 많은 문제가 있다는 것을 발견하게 되었다. 화면의 크기와 형태, 배터리의 수명, 사람들이 전자 잡지를 대하는 태도 등이 그런 것이었다. 우리 팀은 프로젝트를 진행해 나가면서 디지털 미디어의 여러 가지 장점을 알게 되었다. 잡지 출판사는 인쇄와 배포 비용을 부담할 필요가 없었고, 홍보 회사는 세련된 상호작용의 혜택을 누릴 수 있었다. 각 가정에서 여러 권의 잡지를 정기구독하고 있다는 사실 또한 시장의 존재를 확인할 수 있는 부분이었다.

하지만 전자 잡지의 하드웨어를 프로토타이핑해 보니, 그런 하드웨어에 '노'라고 대답할 수밖에 없었다. 우리는 맥커디에게 하드웨어 분야에 여러 험난한 문제가 도사리고 있다고 말해주었다. 전자 잡지 전용 하드웨어가 실패할 수밖에 없는 많은 이유가 있었다. 하드웨어를 만드는 것부터 그런 잡지 전용 하드웨어를 판매하는 데까지 첩첩산중이었다. 우리의 오랜 경험에 비추어 볼 때, 이 새로운 하드웨어의 장애는 생각보다 큰 것이었다. 우리는 신경지를 개척한, 펜으로 쓰는 컴퓨터를 여러 차례 개발해 오다가 마침내 팜 컴퓨팅과 손잡고 팜 V 제품을 내놓은 바 있었다. 물론 멋진 잡지 전용 하드웨어를 만들 수는 있다. 하지만 그것은 소프트북과 마찬가지로 너무 시대에 앞선 것이었다.

노련한 사업가인 맥커디는 실패의 가능성을 받아들이려고 하지 않았다. 하지만 그는 아주 유연한 인물이어서 어떻게 해야 성공

하는지 알고 있었다. 그는 조기 시제품의 상단섬을 환히 꿰뚫어 보았고, 현명하게도 그 제품이 실제 기회보다 좀 더 앞서나온 물건임을 알아보았다. 하지만 우리는 그의 비전을 완전히 포기하지는 않았다. 우리는 함께 온라인 잡지 정기구독을 위한 소프트웨어를 디자인했다. 그건 쉽지 않은 일이었다. 온라인 버전은 실제 잡지와 똑같은 느낌과 외양을 줄 수 있어야 했다.

더 시간이 흘러 그의 회사인 지니오는 웹사이트에서 서비스를 시작했다. 오늘날 지니오 리더는 업계에서 가장 좋은 제품 중 하나로 평가받는다. 지니오는 많은 경쟁사를 갖고 있으나 그럼에도 꾸준한 수익을 올리고 있었다. 지니오는 〈비즈니스위크〉에서 〈코스모폴리탄〉에 이르기까지 200여 종의 서로 다른 타이틀을 온라인에 올렸고, 독자들에게 2,600만 건의 디지털 잡지를 전송하고 있다. 온라인 잡지의 장점은 뚜렷하다. 이동 중에도 읽을 수 있고 검색과 보관이 아주 용이하다는 것이다. 현재 100여 개

지니오는 온갖 어려움을 헤치고 디지털 매거진을 만들어냈다.

이상의 국가에서 정기구독자들이 지니오 판 잡지를 읽고 있다.

이렇게 사업이 확장될 수 있었던 것은 맥커디의 공로가 크다. 그는 비전과 추진력을 동시에 갖고 있었다. 우리는 그에게 하드웨어 디자인은 불필요하다고 말해주는 배짱이 있었다. 그는 자신의 노선을 일부 수정하는 유연성과 판단력을 발휘했다.

이 에피소드의 교훈은 무엇일까? 때때로 예스라고 말하기 위해서는 먼저 노라고 말할 줄 알아야 한다는 것이다.

현금 대신 신용으로 만들어진 돈이 있다?

장애와 위기를 극복하는 현명한 이노베이션이 창업회사나 부티크 브랜드에만 국한된 것은 아니다. 가령 농업 관련 재벌인 카길 사는 세계적으로 10만 명 이상의 직원을 고용하고 있었다. 수년 전, 짐바브웨에서 금융 위기가 발생하자, 카길은 일찍이 겪어본 적 없는 난처한 문제를 겪게 되었다. 카길은 현지의 농부들에게 대금을 지불해야 했지만 충분한 현금이 없었던 것이다. 현금을 찾아서 백방으로 노력해 보았지만 성공하지 못하자, 카길은 자체 현금이라는 비상수단을 사용했다. 전문적으로 말하자면, 아름다운 도안이 인쇄된 카길 지폐는 액면 표시가 고정된 지참인불 수표fixed- denomination bearer checks였다. 당시는 인플레로 인해 공식 화폐가 유야무야 되어버렸기 때문에 카길의 지폐가 사실상의 법정 통화 역할을 대신하게 된 것이다. 카길 지폐(대략 액면가 1달러)를 발행한 지 며칠 되지도 않아 전국 도매상과 소매상에서 현금 거래에 사용되기 시작했다. 그 지폐는 공식적인

정부 발행 화폐는 아니었지만, 카길의 신용이 그것을 돈으로 만들어 주었던 것이다. 이 지참인불 수표 덕분에 농부들은 그들의 수확물에 대해 공정한 대가를 지불받을 수 있었다.

과거의 인프라도 쉽게 버릴 수 없다

이노베이션의 파도를 넘어본 사람들은 그것이 결코 불가능한 과정이 아니었다고 말한다. 하지만 모든 실험과 그 결과는 결코 확실하게 보장되는 사항이 아니었다. 그 때문에 실험이라고 말하는 것이다. 주위를 찬찬히 둘러보면서, 현재 진행하고 있는 사업이 계획 된 시간표보다 약간 앞서 달리고 있는지 자문해 보라.

간단한 예로 그런 사업들 중 하나는 청량음료용 알루미늄 깡통을 만드는 소규모 제철소이다(하지만 이 공장이 이처럼 성공하기까지는 상당히 오랜 시간이 걸렸다). 제철업계의 소규모 공장들은 계속 이노베이션을 하며 업계에서 성공을 거두게 되었다. 가령 뉴코 Nucor 같은 저비용 제철업자가 베들레헴 제철 같은 거대 기업으로부터 조금씩 시장 점유율을 빼앗고 있는 것이 그런 경우이다. 이제 알루미늄 산업에서도 새로운 기술이 똑같은 일을 저지르려 하고 있다.

카이저 알루미늄 회사의 개빈 와이엇 메이어와 돈 해링턴은 새로운 제작 과정을 개발했다. 이것은 기존의 14단계에 걸친 2주 생산 주기를 없애고 반나절로 단축시킨 마이크로-밀 프로세스 micro- mill process였다. 이것은 기존의 공장보다 건설비용이 절반

수준밖에 되지 않았고, 톤당 생산비가 훨씬 저렴했다. 또 규모가 작기 때문에 병 만드는 공장 옆에도 지을 수 있었다.

그렇다면 단점은 무엇인가? 카이저는 최초의 시범 공장을 지었지만, 알루미늄업계에서는 아직도 이 신기술을 수용하지 않고 있다. 획기적인 제품은 만드는 데 오랜 시간이 걸렸고, 또 시장에 나와서도 주목받기까지 어느 정도 기다려야 하기 때문이다. 언젠가는 이 기술이 성공하리라고 본다.

나는 1991년에 텍사스 인스트루먼츠(TI)를 방문하여 디지털 라이트 프로세싱기술(DLP: 당시는 디지털 미러 디바이스라고 칭함)을 처음 보았던 때를 기억한다. 원래 이 기술은 1977년 TI의 래리 혼벡이 개발했던 것인데 아주 느린 속도로 작업이 진행되다가 1996년에 가서야 완성되어 최초의 상업 제품으로 출시되었다. 느린 개발 과정이 무색할 만큼 현재 DLP는 컴퓨터 이미지를 투사하는 표준 절차가 되었다. 텍사스 인스트루먼츠는 이 기술과 관련하여 100여 가지의 특허를 가지고 있으며 500만 개의 DLP를 출시했다.

이 에피소드의 교훈은 무엇일까? 대규모의 새로운 아이디어가 기존의 상태를 뒤집는 데에는 시간이 걸린다는 것이다. 어떤 산업이 기존의 인프라에 대규모로 투자한 상태라면 그것이 낡은 경우이건 그렇지 않건 간에 한동안 기존 인프라에 의존한다는 것이다. 그렇게 해서 몇 년이 지나가야 새로운 이노베이션이 자리 잡게 된다.

차량 도난 사고를 유머로 마케팅하다

허들러의 역할 중 하나는 어두운 구름 속에서 밝은 부분을 찾아내는 것이다. 좌절은 문제가 아니라 기회이다. 이와 관련된 사례로 복고풍 초콜릿 청량음료를 만드는 뉴욕 유후회사의 이야기를 들 수 있다. 어느 날 유후 음료를 실은 차가 뉴욕 거리 한복판에서 도난을 당했다. 이처럼 절도를 당한 상황에서 어떻게 해야 좋은 결과를 이끌어낼 수 있을까? 기발한 생각을 잘하기로 알려진 유후의 직원들은 그들의 웹사이트에 전국적으로 지명수배를 내걸었다. 도난 차량을 찾게 해주는 사람에게는 2년치 유후 초콜릿을 제공한다는 푸짐한 상품을 약속한 것이다. 그러자 유후 웹사이트를 방문하여 지명 수배된 차량을 확인하려는 사람들로 사이트 방문자 숫자가 폭증했다. 그들은 평범하게 벌어진 사고를 하나의 거대한 마케팅 기회로 바꾸어 놓은 것이다. 며칠 뒤 뉴욕 경찰이 버려진 자동차를 발견하지 않았더라면 그 캠페인은 훨씬 더 오랫동안 지속 될 뻔했다.

나는 여러 회사들이 유후의 사례를 통해 많은 것을 배우리라고 생각한다. 문제가 생겼거나 일이 잘못되었을 때 회사가 유머 감각을 발휘하여 그에 대응한다면 더 좋은 결과를 얻을 수 있을 것이다. 회사 제품을 아예 홍보하지 않는 것보다는 약간의 홍보도 함께 하는 것이 좋다. 그러니 언제라도 일이 어그러지거나 문제가 발생했다면 그것을 당신 회사에 유리한 방향으로 극복해 보도록 하라.

끈기는 결정적인 순간에 힘을 발휘한다

허들러의 본질은 끈기이다. 나는 최근에 전 폴라로이드 직원인 버트 스워시로부터 귀감이 되는 끈기 이야기를 들었다. 버트는 폴라로이드 초창기에 그 회사에 근무한 적이 있었는데 당시 폴라로이드의 즉석 사진은 따끈따끈한 신기술이었다. 그때 버트의 동료 중에는 66세의 시드 휘티어라는 엔지니어가 있었다. 시드는 폴라로이드 주식을 갖고 있는 수백만 달러의 자산가였지만 괴상했고 항상 낡은 콤비 상의를 입고 출근했다.

시드는 폴라로이드의 신제품인 모델 150 카메라의 초기 디자인 작업 일부를 담당했다. 그는 창의적이면서도 정밀한 느낌의 새로운 셔터 시스템을 개발했다. 그는 자신의 아이디어가 아주 멋지다고 생각했지만, 제품 디자인 회의에서 젊은 엔지니어가 내놓은 디자인에 밀려 그의 디자인은 선택되지 않았다.

폴라로이드는 그 젊은 디자이너의 디자인을 가지고 실제 제작을 해 보았는데 여기서 여러 문제가 발견되었다. 몇 달 뒤 회사는 디자인 프로젝트를 다시 시작해야 할 상황에 직면했다. 생산이 지연되어 손해가 막심한 것은 말할 필요도 없었다. 폴라로이드의 중역들은 그 곤경에서 벗어날 방법을 궁리하느라 머리털이 다 빠질 지경이었다. 그 결정적인 순간에, 시드 휘티어가 책상 서랍을 열어서 원래의 셔터 콘셉트를 완벽하게 정리한 디자인을 꺼내 들었다. 시드는 자신의 아이디어를 백 퍼센트 확신했기 때문에 엄청난 자산가임에도 불구하고 밤낮없이 그 디자인을 수정하고 다듬었던 것이다. 회사가 공식적으로 그 디자인을

거부한 이후에도 말이다. 시드의 쓴기는 폴라로이드를 곤경에서 구했고 그들은 시드의 디자인으로 새 제품을 출시할 수 있었다.

모든 전문가가 옳은 소리만 하는 것은 아니다

내가 폴라로이드 에피소드에서 얻은 교훈은 이런 것이다. '더 잘 아는' 사람들이 거부했다고 하더라도 낙관적인 태도를 유지하는 것은 때로 도움이 된다는 것이다. 물론 이렇게 말한다고 해서 전문가의 의견을 무시하라는 말은 절대 아니다. 하지만 그 속성상 전문가들은 관습적인 지혜의 옹호자이다. 그들은 과거에 통했던 것들에 대한 믿음과 지식을 가지고 있으며 그 지식들은 유익한 것들이 상당히 많다. 하지만 새로운 아이디어, 방법, 간단한 환경 변화 등은 때때로 과거의 견해를 갑자기 낡은 것으로 만들어 버리기도 한다.

나와 형 데이비드는 고등학교 졸업반 시절, 많은 정보를 바탕으로 부정적인 의견만 말하던 '전문가'를 극복한 경험이 있다. 우리는 성공 가능성이 불확실한 조금 독특한 대학에 지원했다. 우리에게 조언한 '전문가'는 우리에게 눈높이를 낮추라고 권유했다. 데이비드의 진학 상담사는 카네기 멜런 대학은 "진학이 까다롭고 너무 멀리 떨어져 있다"고 말했다. 4년 뒤, 나의 진학 상담사는 오벌린 대학은 '시골 마을 출신의 아이를 산 채로 잡아먹을 것'이라며 "안전하게 나가라"고 조언했다. 그 말의 속뜻은 이

런 것이었다. "집 가까운 곳에 있는 대학으로 가라. 너무 희망을 높게 가지지 마라." 이렇게 말하는 전문가들은 대체로 옳다. 그들은 보통 사람에 비해 더 많은 데이터를 가지고 있으며 그들은 '세상의 물정'을 훤히 꿰차고 있기 때문이다.

카네기 멜런은 정말 까다로운 대학이었고 데이비드는 입학 첫날부터 수학과 물리학 때문에 애를 먹어야 했다. 오벌린은 베이글과 중국 음식을 먹어본 적 없고, 이반 일리치나 헨리 데이비드 소로를 읽지 않은 학생의 눈을 번쩍 뜨이게 하는 경험을 하게 해주었다. 우리 젊은이다운 열정에 제동을 걸면서, 결코 해내지 못하리라고 말한 '전문가'들은 부끄러워해야 한다. 우리가 그들의 말을 듣지 않은 것은 정말 잘한 일이었다. 데이비드는 아이디오를 창업한 것 이외에 스탠퍼드 대학의 교수가 되었다. 오벌린은 나에게 학문에 대한 욕구와 글쓰기에 대한 사랑을 가르쳐주었고 그것은 내 인생을 헤쳐나가는 데 큰 힘이 되었기 때문이다.

그러니 당신도 허들러들을 키우고 그들을 소중하게 여기라. 그들은 때때로 고집스럽게 보일 때도 있다. 그들은 전문가의 말을 귀 기울여 듣지만, 자신의 생각, 커리어, 생활 등에 관해 전문가에게 최종 선택에 대한 발언권을 주지 않는다. 전문가의 말을 무시하라. 그러면 때때로 눈 앞의 벽이 문으로 바뀌는 것을 경험하게 될 것이다. 그때 비로소 당신만의 길을 발견하게 될 것이다.

5장

협력자

The Collaborator

5

협력자는 사람들을 끌어모을 줄 안다. 그는 행동 지향적인 교차 트레이너로서 조직이 겪고 있는 장애를 기꺼이 뛰어넘으려고 하며 실제로도 그렇게 행동한다. 각 부서의 틀 안에 갇혀 있는 사람들을 밖으로 나올 수 있게 돕고, 다기능적인 노력을 할 수 있도록 유도한다. 그는 다면적인 태스크 포스를 꿈꾸고 그것이 일을 잘 해낼 수 있도록 지원한다. 팀에서는 주로 중간자 역할을 맡고 있으며, 능숙한 외교적 수완을 발휘하여 분열하거나 해체되려는 팀이 다시 잘 단합될 수 있도록 돕는다. 팀의 사기가 위축될 때 협력자보다 더 뛰어난 응원군도 없다.

인류와 동물의 긴 역사에서 가장 효율적으로 협력하고 임기응변할 줄 아는 자만이 번성했다.

- 찰스 다윈

토머스 에디슨은 미국의 가장 위대한 발명왕으로 역사에 기록되어 있다. 에디슨은 타고난 협력자로서, 다양한 발명품과 이노베이션을 연속적으로 만들어내는 재주 많은 협동 팀을 누구보다 잘 옹호하고 격려해 왔다. 마찬가지로 영국은 제2차 세계대전 중 독일의 암호기인 에니그마를 해독하려고 했을 때 과학자, 수학자, 엔지니어 등을 블레츨리 파크에 집결시켜 일종의 두뇌 재단을 설립하였다. 그리고 그 덕분에 전쟁 중의 가장 어려운 문제 하나를 풀 수 있었다.

아이디오도 비상한 협력을 통해 만들어진 회사다. 내가 회사에 입사했을 때만 하더라도 회사의 이름은 데이비드 켈리 디자인이었다. 나의 형 데이비드가 창립한, 소규모 엔지니어링을 지향하는 회사였다. 우리는 세상을 바꾸고 싶었다. 비록 소규모였지만 그 당시에는 그런 꿈을 달성하려면 좀 더 다기능적인 형태의 회사를 만들어야 한다는 결정을 내렸다. 그래서 우리는 빌 모그리지사와 아이디 투(샌프란시스코와 런던에 위치), 그리고 마이크 너털의 매트릭스 프로덕트 디자인과 3자 간 협력 관계를 맺었다. 우리 세 회사는 긍정적인 협력 관계를 유지하면서 60가지 이상의 프로젝트에서 함께 일했다. 때때로 경쟁 관계인 세 회사가 이처럼 협력한다는 것은 당시 꽤 파격적인 아이디어였다. 하지만 걱정과 달리 그 협력 관계는 처음부터 원만하게 진행되었다. 수십 건의 협력 프로젝트를 통해 다져진 협력 정신은 원활한 국면 전환의 길을 열었다.

지난 수십 년 동안 지켜본 아이디오의 뚜렷한 특징이라고 한다면 많은 기업, 다양한 조직과 기꺼이 협력하는 능력을 들

수 있다. 우리는 병원 내에서 환자의 편의를 높일 수 있는 작업을 도왔으며, 비행기, 기차, 자동차의 디자인을 미세한 부분까지 조정해주었고 대학이 학습 과정을 혁신하는 작업을 도왔다. 심지어 미국 국세청의 새로운 사고방식을 촉발시키기도 했다. 우리의 단골 클라이언트는 이렇게 말하기도 했다. "아이디오가 가장 잘하는 일은 협력이다."

하지만 아이디오의 그런 능력을 칭찬이라기보다는 모욕으로 생각하던 때도 있었다. 우리는 제품 디자인을 하는 회사이지만 때때로 좋은 해결안을 생각해 내서 클라이언트에게 전달하는 일을 하기도 한다. 오늘날 우리는 클라이언트들과 함께 일하면서 그들의 기업 문화에 영향을 미치고, 이노베이션 패턴에 변화를 일으키며 앞으로 나아가는 가속도의 힘을 높여주는 역할을 더 많이 하고 있다. 나는 경영 컨설팅을 한 적이 있는데 그경험으로부터 깨닫게 된 사실은 이렇다. 어떤 기업 내의 '항체'가 반발하면 아무리 '그럴듯한' 해결안도 소용이 없다는 것이다. 우리의 기여가 클라이언트 회사 내부 직원들의 기여와 구분이되지 않을 때 비로소 제대로 능력을 발휘한 것이다. 지난 몇 해동안 아이디오 프로젝트 팀을 위한 새로운 벤치마크 작업이 있었다. 우리가 성공을 거두었다는 궁극적인 증거는 고객 회사의 디자이너들이 승진하는 것이다.

그렇다면 누가 협력자인가? 그는 어떤 역할을 수행하는가? 그는 개인보다 팀을, 개인의 성취보다 프로젝트의 성취를 더 소중하게 생각하는 사람이다. 빡빡한 마감 일자를 맞추기 위해 잠시 자신의 일은 옆으로 미뤄두는 사람이다. 언제 어디서나 도움

을 요청하면 그는 적극적으로 뛰어든다.

협력자는 내부 회의론자들에게 강력히 맞서는 방어벽이 되어준다. 상명하달 방식은 때때로 회의적인 직원들의 저항을 불러일으킨다. **하지만 현명한 협력자는 은밀한 형태의 마술을 부려 저항하는 사람들을 긍정적으로 바꾸어놓는다.** 우리는 수십 건의 프로젝트에서 이런 일이 벌어지는 것을 직접 목격했다. 합동 프로젝트 팀의 한두 팀원이 그 프로젝트는 시간 낭비라고 말했다. 하지만 협력자가 이 회의론자들을 설득하고 나면, 그들은 최고로 좋은 친구가 되어 프로젝트에 참여했다. 그들은 개종자의 열정을 발휘하여 그 프로젝트는 물론이고 그 과정을 즐겁게 받아들였다. 이런 일은 생각보다 빈번하게 벌어지고 있으며 실제로도 그 효과가 아주 크다.

협력자는 경기의 승부가 배턴 터치에서 결정된다는 것을 알고 있다. 그는 부서와 팀원들 사이의 인수인계를 원활하게 도모한다. 만약 당신이 협력자를 만나게 된다면 금방 알아볼 수 있을 것이다. 아이디오의 나이 어린 직원인 마야 파우치는 좋은 협력자이다. 그녀와 입사 면접을 하던 도중 우리는 당장 그날 오후부터 그녀의 도움을 받아야 할 일이 있다는 것을 깨달았다. 그녀에게 우리의 일을 도와주겠느냐고 물었고, 그녀는 제안을 받아들여 즉시 팀에 합류해 함께 일하기 시작했다. 그녀의 두 달짜리 프로젝트는 라틴아메리카의 식습관을 관찰하면서 신제품 전략을 알려주는 것이었다. 마야는 신입사원이었지만, 프로토타입 물자를 수배하여 실제로 간단한 시제품을 만들어야 하는 책임까지 마다하지 않았다. 또한 프로젝트 팀의 필수 요원이기도 했다. 멕

시코에 내려가 현지 사정을 관찰해야 하는 담장자가 추가로 필요했을 때, 마야는 그 일에 자원했다. 멕시코시티의 고객에게 직접 프레젠테이션을 진행하는 아주 중요한 일도 맡았다. 그녀는 고교 시절에 배운 스페인어를 가다듬어 관련 당사자들의 이름을 정확히 발음했는지 신경 썼다. 그녀의 프레젠테이션은 대성공이었다. 이처럼 협력자는 팀이 곤경에 처했을 때 그것을 정면으로 돌파하는 사람이다.

벽을 허물면 새로운 방법을 찾을 수 있다

당신이 실리콘 밸리에 거주하고 있다면, 창의적인 기업 간 협력의 사례로서 대형 식품 회사와 식료품 체인이 좋은 파트너가 될 것이라고는 생각하지 못했을 것이다. 하지만 우리는 두 회사가 획기적인 프로세스 이노베이션을 성공시킨 것을 목격했다. 그렇게 할 수 있었던 것은 협력 정신 덕분이었다.

얼마 전까지만 해도 크라프트 푸드와 세이프웨이는 전형적인 납품업체와 소매상의 관계였다. 그래서 두 회사 사이에는 개선할 사항이 상당히 많았다. 크라프트의 연쇄점 담당 이사인 론 볼프는 두 회사의 집단 지식과 에너지를 가동할 수 있다면 여러 문제점들이 크게 호전될 수 있음을 깨달았다.

그가 안고 있는 문제는 전 세계의 수많은 연쇄점 담당 관리자가 하고 있는 문제와 비슷했다. 볼프의 하루는 가벼운 분쟁을 해결하고, 단기적인 전략 문제에 임기응변으로 대응하는 일로 정신

없었다. 가령 제때 도착하지 않는 트럭의 행방이나 선적 불품의 착오, 가격 문제 등을 해결하는 동안 하루가 다 갔다. 날마다 걸려오는 컴플레인 전화와 수백 건의 이메일을 해결하고 나면 어느덧 저녁이었다. 볼프에게는 새로운 장기 전략을 수립할 시간이나 자원이 없었다. 이때 그는 어떻게 이 문제를 해결했을까? 그는 이 노베이션을 실시할 기회를 잡았다고 생각했다.

볼프는 세이프웨이의 담당자인 린다 노그렌과 접촉하여 합동 이노베이션 프로젝트에 관심이 있느냐고 물었다. 양사의 장벽을 낮추어서 개선의 여지를 함께 찾아보자는 볼프의 말에 노그렌도 흥미를 보였다. 그렇지만 두 사람의 프로젝트는 자칫 성사되지 못할 위기에 처하기도 했다. 양사의 관련자들이 시간 약속을 미루거나 자꾸만 뒤로 빼는 바람에 회동이 두 번이나 연기되었던 것이다.

몇 달 동안 스케줄을 미루다가, 마침내 크라프트와 세이프웨이의 팀들은 아이디오 팰로앨토 사무실에 모일 수 있었다. 아이디오의 변모 기획팀인 피터 코글란과 일리아 프로코포프도 참석했다. 그날의 협력 의제는 크라프트의 납품업체 재고관리 VMI: Vendor Management Inventory 시스템을 어떻게 하면 세이프웨이에 잘 연결시킬 수 있는가 하는 것이었다.

VMI는 크라프트 같은 납품업체의 재고를 관리해 주고 그 회사의 제품이 세이프웨이의 물류 센터로 보내지도록 지시하는 시스템이었다. 이 시스템을 잘만 운영한다면 재고를 너무 많지도 또 너무 적지도 않게 관리할 수 있었다. 양사의 협력 관계에

대한 논의가 진행되면서 두 회사는 그 범위를 넓혀 나가기로 결정했다. 그들은 회의를 통해 VMI를 개선하는 것 이상의 일을 할 수 있다는 걸 깨닫게 되었다.

새로운 아이디어가 나오기도 전에 두 팀은 상대를 잘 알게 되었고 이것은 하이테크 원격통신의 시대에 결코 사소한 소득이 아니었다. 그 전만 해도 볼프는 세이프웨이 팀의 팀원들을 절반도 채 알지 못했으며, 세이프웨이 팀 또한 볼프 팀의 직원들에 대해 아는 것이 별로 없었다. 그들은 몇 개의 소그룹으로 나누어 다른 주제들을 각각 브레인스토밍했다. 갑자기 영감이 떠오른 팀원들은 관료주의 따위는 무시해버리고 포스트잇에다 아이디어를 휘갈겨 썼다. 그들은 약간 흥분하기까지 했다. 동그란 오레오 쿠키를 꺼내 기업의 차트로 대신 활용했고, 스펀지로 만든 손가락 모양의 로켓을 서로에게 던지면서 상대방에게 빨리 아이디어를 내놓으라고 자극하기도 했다. 그날 일과가 끝날 즈음에 그들은 약 133가지의 아이디어를 내놓았다. 그들은 5개의 주요 토픽을 다룰 크라프트 세이프웨이 공동 태스크 포스를 배정했다. 그들은 공동 목표를 정하고 전략, 판촉, 물류, 실시간 데이터 등에 공동으로 협력하기로 했다.

협력의 콘셉트는 다수의 프로토타입을 재빨리 개발한다는 것이었다. 물론 그것은 용두사미로 끝날 수도 있었다. 첫 회의는 그럴듯하게 끝났지만, 각 팀이 소속 회사로 돌아간 뒤에는 그 열정이 서서히 식어버릴 수도 있었다. 하지만 볼프는 간단하면서도 강력한 조치를 취했다. 그는 모든 사람의 이메일 주소를 확보했다. 그런 개방적인 태도는 세이프웨이의 큰 장점이었는데,

대부분 회사들은 그런 교차 통신을 허용하시 않을 것이기 때문이다. 1차 회의의 열광과 흥분이 가신 뒤, 볼프는 일련의 이메일을 발송하여 공동 태스크 포스 팀에게 주별 진전 상황을 요구함으로써 작업을 독려했다. 일부 팀은 뒤처졌지만, 일부 팀은 계속 앞으로 나아갔다.

한편 아이디오는 영업 환경을 솔직하게 평가하기 위해 크라프트와 세이프웨이의 '경험 감사'를 실시했다. 물품 공급 라인을 정비하는 획기적인 방식으로 업계에서 '교차 선적'으로 알려진 방안이 제시되었다. 물품 대부분이 세이프웨이의 중앙 창고로 선적되었고 그곳에서 다시 분류되어 필요에 따라 각 소매처로 발송되는 방식인 반면에, 크라프트와 세이프웨이는 직접 세이프웨이 소매점의 트럭에 물품을 실어 소매점으로 나가는 방식을 고안했다. 교차 선적은 물품 취급 비용을 줄이고, 공급 라인을 단축시켜 재고 회전율을 높였다. 이처럼 공급 라인을 정비함으로써 두 회사는 인건비와 운송비를 크게 줄일 수 있었다.

새로운 방법의 물류 전략을 더욱 가다듬기 위해 크라프트는 제품을 팰릿(화물 받침대) 위에 올려놓는 방식으로 바꾸었다. 새 팰릿은 선반에 올려놓거나 보관할 필요 없이 그 상태 그대로 직접 판매할 수 있었다. 크라프트와 세이프웨이는 이 방법을 적용할 첫 번째 제품으로 청량음료를 선택했다. 몇 주 지나지 않아 이 제품은 팰릿 상태 그대로 날개 돋친 듯이 팔려나갔다. 매출이 솟구쳐 올라 167퍼센트까지 늘어났다. 이 음료는 세이프웨이가 달성한, 가장 좋은 성적의 카프리 썬 판촉 활동으로 기록되었다. 두 회사는 그 결과에 크게 만족했다. 혹시 이것이 '단발

적인 성공'이 아닐까 생각되어 그들은 크라프트의 주요 제품인 마카로니와 치즈 식품을 가지고 동일 절차를 반복해 보았고, 역시 놀라운 성과가 나타났다. 그 뒤 크라프트는 세이프웨이 내에서 가장 인기 있는 납품업체가 되었다.

머리를 맞대고 생각함으로써 두 회사는 취급 비용을 줄일 수 있었고, 즉시 판매 가능한 전시 시스템을 실천할 수 있었다. 높은 판매고는 좋은 반향을 불러왔다. 갑자기 두 회사가 협력 작업에 더욱 열광하게 된 것이다. 우리는 이러한 성공에 힘입어 두 회사가 어느 정도까지 잘 협력할 수 있는지 파악해 보고 싶었다. 그들은 그 시스템을 더 잘 추적할 수 있는 계량적 수치를 원했다. 첫해가 끝나갈 즈음, 그들은 소매처가 크라프트의 실적을 잘 평가할 수 있도록 합동 스코어카드를 준비하기로 했다. 볼프의 팀은 최초의 프로토타입으로 대강의 수치를 매일 보고하는 이메일을 고안해 냈다. 두 달 사이에 크라프트와 세이프웨이는 회계 프로그램에 포함시킬 16개의 측정 기준에 합의했다. 크라프트가 그 기준의 일차 작업을 진행했고 세이프웨이가 다시 정교하게 가다듬어 공식화할 수 있었다.

이렇게 완성된 공급망 스코어카드는 세이프웨이가 크라프트의 실적을 쉽게 파악할 수 있는 강력한 도구가 되었다. 세이프웨이는 이 도구에 깊은 감명을 받았고 그것을 상위 25개 납품업체에 확대 적용했다. 크라프트는 '골드' 납품업체로 평가받았는데, 그보다 더 중요한 것은 진정한 파트너로 인정을 받았다는 점이다. 세이프웨이와 크라프트는 그 합동 노력을 사보에 자세히 보도했고 미국 식료품제조업체협회는 크라프트에게 CPG 상을

수여하여 제품 이노베이션과 업계의 공동 협력을 치하했다. 그 때부터 두 회사는 구매 지시서와 대금 청구서를 단순화시켰고 보고서에 사용하는 용어들까지 표준화했다. 오늘날 그들은 다 방면으로 협력하고 있으며, 그 주요 목적은 크라프트의 제품이 완전 품절되지 않도록 예방하는 것이다. 그렇게 약간의 사무 절차만 개선해도 몇백만 달러의 수익을 올릴 수 있다.

이 이야기는 납품업체와 거래 고객들 간의 전통적인 장애를 허물어트리는 데 협력이 얼마나 중요한지 잘 보여준다. 이것은 비즈니스 관계에서 아주 유익한 결과를 가져오는 접근 방법이다. 심지어 적대적인 경쟁 관계에 있는 회사들도 이런 협력을 도모할 수 있다면 상호 이익을 얻을 수 있을 것이다. 각 회사의 팀들을 갈라 놓고 있는 장벽을 조금만 허물어도 커다란 차이를 만들어낸다.

언포커스 그룹을 충분히 활용하라

포커스 그룹은 20세기 후반의 마케팅과 동의어라고 할 수 있다. 포커스 그룹은 전형적인 고객들을 모아 회사에 피드백을 제공하는 집단이다. 이 그룹은 제품 확인 단계에서는 중요할 수 있지만, 이노베이션에 대한 영감을 얻고자 한다면 그리 믿을 만한 그룹은 아니다. 이 세상에서 완전히 새로운 어떤 것을 창조하려고 할 때 '통상적으로 의심이 되는 사람들usual suspects'에게는 얻을 수 있는 것이 별로 없다.

우리는 언포커스 그룹을 운영하고 있는데, 현재 개발 중인 제품이나 서비스에 열광하는 사람들을 주로 초청한다. 그들은 디자이너와 프로젝트 리더를 위한 인간적인 바탕을 제공한다. 그리고 그들은 아주 구체적인 방식으로 사람들을 흥분시키고 자신들이 좋아하는 것들을 보여준다.

우리는 구두, 은행 업무, 소비자 전자제품, 자동차 등에 이르는 다양한 프로젝트에서 언포커스 그룹을 운영한다. 도린다 폰 슈트로하임은 이런 세션을 준비하는 우리 회사의 담당자이다. 그녀는 흥분을 잘하고 발랄하며 말을 잘하는 다소 괴짜인 참여자들을 기막히게 발굴하는 재주를 가지고 있다. 최근에 구두 제품과 관련하여 언포커스 그룹으로 초빙된 사람들은 페도라 모자에 번쩍거리는 운동화를 신은 라운지 가수, 허벅지까지 올라오는 화려한 부츠를 신은 아주머니, 샌들을 신고 불 위를 걸어가는 아저씨 등 그야말로 괴짜들이었다. 그들이 어떤 신발을 신고 나올지 우리가 어떻게 알겠는가? 도린다는 8명의 참여자들에게 구두를 두 켤레씩 가지고 오라고 요청했다. 아이디오 언포커스 그룹을 많이 운영해 본 수잔 기브스는 이것을 '숙제'라고 부르면서, 참석자들에게 미리 준비할 세션들을 일러두었다.

수잔은 아이디오의 샌프란시스코 지점에서 약 3시간 동안 행사를 진행했다. 맨 처음에는 간단한 창의성 훈련을 했고, 참여자들이 가지고 온 구두를 서로에게 보여주면서 그 착용감에 대한 이야기를 나누었다. 리무진 운전사를 겸업하고 있는 한 여성 예술가는 검은색 구두를 착용함으로써 전문적인 옷차림을 갖추는 동시에 자신의 개성을 표현한다고 말했다. 승객들은 그녀가 리무

진에서 내릴 때까지는 그녀의 독특한 개성을 눈치채지 못한다. 불 위를 걸어가는 남자는 발가락이 노출되는 샌들을 정말 좋아한다고 말했다. 수잔은 아이디오가 현재 진행 중인 프로젝트에서 나온 디자인의 주제인 편안함, 은밀함, 보이지 않음을 그들에게 소개했다. 그녀는 참여자들을 다시 몇 개의 소그룹으로 나누어서 이런 주제들 중 하나에 바탕을 둔 프로토타입을 제출해 줄 것을 요구했다.

이것은 언포커스 그룹과 전통적인 접근 방식 사이의 커다란 차이점이다. 우리는 극단적이고 이례적인 사람들에게 그들의 열정과 관심을 담은 프로토타입을 만들어줄 것을 요청한다. 이 프로젝트에서 우리는 건강과 편안함을 추구했다. 몇몇 참여자들은 발 건강과 관련된 의견, 가령 발뒤꿈치, 발가락, 발등의 편안함을 강조하는 구두의 시제품을 제시했다. 다른 사람들은 독특하면서도 가벼운 구두, 그러니까 은밀하면서도 개성적인 측면을 더욱 심도 있게 탐구했다. 한 팀은 발뒤꿈치 부분에 비밀 공간이 있는 검은색 펌프스pump(지퍼나 끈 등의 여밈 부분이 없고 발등이 패인 여성용 구두)를 프로토타입으로 내놓았다. 우리는 이런 시제품들을 통해서 사람들이 바라는 구두의 특징들을 감 잡을 수 있었다. 이런 시제품들과 참여 그룹의 날카로운 통찰력은 우리 디자이너들에게 좋은 영감과 자료가 되어주었다. 뉴질랜드 태생의 아이디오 직원인 조앤 올리버는 형태와 기능을 우아하게 강조하는 샌들을 몇 가지 콘셉트로 구상했다. 우리의 고객은 창의적인 스타일의 구두를 새롭게 디자인했고 전에는 실용성만 강조했던 브랜드에 패션 감각을 높여주었다.

언포커스 그룹은 디자인 주제와 매력적인 포인트들을 구체화한다. 그들은 관찰, 프로토타입, 브레인스토밍의 제반 요소들을 잘 뒤섞어서 좋은 결과를 만든다. 또 다른 프로젝트에서는 언포커스 그룹에게 여러 사람과 어울려야 하는 상황에서 어떻게 음식을 나누어 먹는지 말해 보라고 요청하지 않은 채, 여럿이 나누어 먹을 음식 패키지를 프로토타이핑해 보라고 요청했다. 은행 업무를 탐구할 때에는 각각의 사람들에게 금융 관련 업무를 어떻게 처리하는지 물어보았다. 그랬더니 단단한 바인더에 각종 서류를 보관하는 사람부터 구두 상자에 여러 서류를 대충 구겨 넣는 사람까지 각색의 여러 모습을 발견할 수 있었다. 젊은 층을 겨냥하는 자동차 업체를 위해 디자인할 때에는 다양한 사람들을 초청하여 그들의 차를 자랑하도록 했다. 성능을 좋게 만든 차, 이국적인 외제차, 거대한 SUV 등 자랑거리는 다양했다. 그들은 어느 날 밤 샌프란시스코 만에 인접한 아이디오 부두 창고 앞에 여러 대의 차를 주차시켰다. 우리는 그들의 차에 탐조등을 비추면서 일제히 엔진에 힘을 주어보라고 요청하기도 했다. 반려견 프로젝트를 진행할 때에는 보호자들에게 개를 데리고 우리 사무실로 찾아와 달라고 요청했다. 개들은 사무실에 들어와 서로 싸우기도 하고, 마룻바닥에 오줌을 싸기도 했다. 우리의 '전망 소파'에 앉은 어떤 부부는 그들이 잘 키워놓은 개를 자랑하기도 했고, 그렇게 하는 중에 커다란 개 한 마리가 그들의 무릎 근처에서 이리저리 뛰어다니기도 했다.

변덕스럽고, 재미나고, 때로는 놀랍기도 한 언포커스 그룹은 실제 사람들이 어떻게 상호작용하고, 그들이 좋아하는 제품

과 놀건늘을 어떻게 실험하는지 살펴볼 수 있는 기회를 제공해 주었다. 수잔은 그렇게 하는 것이 소비자들과 진정으로 어울리는 방법이라고 생각한다. 새로운 디자인을 테스트하거나 소비자들이 무엇을 좋아하는지 구체적으로 알고 싶다면, 언포커스 그룹을 운영해 볼 것을 권한다. 그러한 그룹에 다양한 사람들이 참여할 수 있도록 배려해야 한다. 열정적이고 독특한 관심 사항을 가진 사람이라면 더욱 좋다. 당신은 고객 혹은 고객 기반을 형성하는 사람들에 대해 더 깊은 목적의식을 갖게 될 것이다. 언포커스 그룹은 제품과 서비스의 심층 구조에 얼굴과 감정을 부여해 준다. 또한 그들은 이노베이션 과정에 인간적인 부분을 첨가해 주기도 한다.

회사 내 교류 시스템을 정비하라

다양한 회사들과 폭넓은 협력 관계를 유지하면서 우리는 기업 팀의 내부 구조에 대해 깊은 통찰을 얻게 되었다. 회사는 마케팅, 재무, 엔지니어링, 제조 등 각각 고유의 업무 영역을 가진 부서를 두고 있으며, 여러 기업이 기능별 혹은 지역별로 완전히 독립된 부서를 중심으로 구축되어 있다. 이런 성채 같은 기존 부서들에 유망한 이노베이션 프로젝트를 도입하더라도 360도 전방위 파노라마를 여러 조각으로 잘라서 자그마한 사진 프레임을 만드는 작업으로밖에 보일 수 없다는 것이다. 그렇게 해서는 새로운 이노베이션을 달성하기 어렵다. 몇몇 우량 기업의 경

우, 그들이 할 수 있는 일이라고는 회사가 추구하는 이상이나 현재의 발전 속도를 망치지 않는 범위 내에서 일련의 인계 업무를 잘하는 것뿐이었다. 만약 당신이 성공의 파도를 타고 나아가고 있다면, 한동안은 식으로 유지할 수 있을지도 모른다. 하지만 도그마에 바탕을 둔 경영 관리는 기업 환경이 바뀌면 곤경에 처하기 마련이다. 이런 기계적인 방식으로는 회사의 유연한 대응이나 이노베이션을 기대하기 어렵다.

예를 들어 건강관리 분야의 업체들은 새로운 규정과 경쟁 업체의 출현으로 인한 압박에 반응하여 끊임없이 변하고 적응해야 한다. 이것은 패션 소매업이나 교육 서비스 분야에서도 마찬가지 이야기이다. 기업이 박스 형태의 고유업무 부서로 엄격하게 구분된다면, 이런 사고방식이 획기적인 이노베이션에 커다란 장애로 등장하게 될 것이다. 시장에서는 이미 끊임없는 이노베이션을 요구하고 있는데도 말이다.

이러한 현상을 설명하기 위해 내가 몇 해 전 대형 문구 회사를 방문했을 때의 일을 이야기하려고 한다. 그 회사의 본사 건물을 둘러보던 중, 우리는 경쟁 회사의 제품들을 나란히 모아놓은 방에 들어가게 되었다. 선반 위에는 바닥부터 천장 높이까지 경쟁 회사의 카드와 기타 종이 제품들이 진열되어 있었다. 나는 그런 컬렉션을 무척 좋아한다. 그것은 회사 밖에서 벌어지는 다양한 이노베이션을 상기시켜 주며 오로지 나만이 좋은 아이디어를 독점했다는 환상을 갖지 못하도록 해준다. 예를 들어 아이디오 샌프란시스코 지점에도 포장 제품의 명예의 전당이 있는데, 그곳에는 기발하면서도 세련되고 또 여러 가지 생각을 불러

'포장제품의 명예의 전당'은 장소를 막론하고
영리한 아이디어가 전 세계 어디에서나
솟구친 다는 것을 보여 준다.

일으키는 샴푸 병, 소다수 깡통, 스낵 용기 등이 진열되어 있다.
그것들은 전 세계 각지에서 모아온 것들이다.

나는 이 문구 회사의 경쟁사가 내놓은 다양한 제품들을 보면
서 그 방의 큐레이터에게 한 가지 품목이 빠져 있다고 말했다. 거
기에는 일본 제품이 하나도 없었다. 나는 도쿄를 스무 번 이상 다
녀왔는데 그때마다 문구 가게 한두 곳은 꼭 둘러본다. 그들의 제
품은 창의적이고 훌륭했다. "그거 좋은 아이디어네요. 어떻게 하
면 구입할 수 있을까요?"라고 그 방의 큐레이터가 말했다.

나는 그녀에게 이렇게 대답했다. "나는 도쿄에 있는 친구에
게 전화를 걸어서 몇백 달러 한도 내로 시부야 지구의 도큐 핸
즈나 긴자의 이토야 문구 가게 물건을 구입해 보내 달라고 합니
다. 페덱스로 물건을 발송하기 때문에 며칠이면 새로운 컬렉션

을 손에 넣을 수 있죠." 그 관리자는 내 제안이 마음에 들었던지 그 일을 대신 해줄 수 있느냐고 말하려는 것 같았다. 그때 나를 안내하던 그날의 호스트가 나를 한쪽으로 데리고 가더니 은밀한 목소리로 말했다. "톰, 우린 이미 일본에 대형 사업본부가 있습니다."

나는 깜짝 놀랐다. 그 회사는 이미 일본에 수백 명의 직원을 두고 있었지만 본사의 큐레이터는 어떤 방식으로 누구에게 전화를 걸어야 하는지 모르고 있었던 것이다. 그것은 사일로 효과가 발목을 잡고 있는 대표적인 사례였다. 그들은 일본에 아주 풍부한 자원을 갖고 있었으면서도 그걸 어떻게 사용해야 하는지 모르고 있던 것이다.

물론 우리는 때때로 연결자의 역할도 하고 있다. 클라이언트 회사의 한 부분을 다른 부분에 연겨시켜 주는 것이다. 회사 내 교류 시스템이 완벽하다면 이런 도움을 필요로 하지 않겠지만, 우리 같은 연결자가 필요한 회사들이 생각보다 많다. 간혹 그 회사들은 부서간 협조를 촉진하기 위해 제3자의 도움을 받기도 한다.

우리가 서로 협력할 때 어떻게 하면 이런 전통적인 사일로 사고방식(텃밭 의식)을 극복할 수 있을까? 이때 우리는 교차 팀을 구성한다. 이는 다양한 부서의 사람들을 한 데 모으는 것으로 새로운 제품이나 서비스를 고안하려는 노력 이상의 일이다. 교차 기능 팀은 함께 일하기는커녕 대화조차 하지 않던 부서의 사람들을 조율하는 일을 맡는다. 물론 이것이 힘든 일이라는 사실은 부인하지 않겠다. 텃밭 의식뿐만 아니라 팀 내 자존심까

시 걸려 있으니 말이다. 하지만 아이디오 직원들은 모두 디자이너인 동시에 조언자 혹은 여행 안내자의 역할도 함께 수행한다. 우리는 테이블에 각 팀의 대표들만이 우르르 둘러앉아 있는 그룹이 아니라 하나의 통합된 팀을 만들려고 애쓰고 있다.

최근에 다기능 팀의 중요성에 대한 이야기가 많이 흘러나오고 있다. 하지만 각 팀에서 사람들을 골고루 차출하는 것만으로는 충분하지 않다. 우리에겐 그들을 결속시킬 접착제가 필요한데 바로 협력자가 그런 역할을 담당한다. 사람들을 설득하여 그들이 갇혀 있는 사고방식에서 빠져나와, 함께 발전하고 교류할수 있도록 돕는 것이다. 결코 쉬운 일은 아니지만 보람찬 목표이다. 그리고 협력자는 이 목표를 달성하기 위해 실제로 많은 시간을 투자한다. 각 팀마다 협력자가 한 명씩은 있어야 한다. 아니, 여러 명이 있다면 더욱 좋다.

협력을 통해 앞으로 나아가다

왜 협력자의 존재가 소중할까? 협력자를 파트너로 삼고, 함께 팀을 이루고, 목표를 향해 공동 작업을 하는 것이 왜 의미가 있을까? 지난 여러 해 동안 우리는 많은 회사와 협력 작업을 진행했고 또 많은 성공 사례를 기록했다. 마쓰시다 사는 일본인 디자이너를 아이디오 런던 스튜디오로 보내 몇 주 동안 함께 어울려 일하도록 했다. 마찬가지로 우리 아이디오 팀은 뮌헨 BMW 연구소에 들어가 1년을 함께 근무하기도 했다. 또한 코닥

이나 프록터앤드갬블 같은 회사들이 이노베이션 센터를 차리고 새로운 아이디어를 구상할 수 있도록 지원했다. 오래전에 있었던 한 협력 사업은 팀워크의 위력을 잘 보여주는 사례이다.

약 10여 년 전쯤 한국의 삼성은 아주 과감한 계획을 가지고 우리를 찾아왔다. 당시 삼성은 소비자 전자제품 회사로는 이류에 속하는 수준이었다. 그들은 튼튼하고 좋은 제품을 만들어내는 능력은 뛰어났지만 디자인을 잘한다는 평판은 얻지 못하고 있었다. 그들은 3년 동안 몇 명씩 돌아가면서 한국의 디자이너들을 아이디오 캘리포니아 지점으로 파견 보냈고 디자인 감각을 배워갔다. 우리는 그들과 함께 컴퓨터부터 TV에 이르는 다양한 제품의 27가지 새로운 프로젝트를 디자인했다.

삼성은 디자인 실력을 꾸준히 키워나갔다. 오래지 않아 그들의 혁신적인 디자인은 〈비즈니스위크〉 표지를 장식하게 되었다. 매출도 크게 늘었다. 한때 한국의 재벌들 사이에서도 뚜렷

삼성은 국제적인 동맹의 도움으로 매력적인 브랜드를 구축했다.

한 두각을 나타내지 못했던 삼성은 이제 현대나 LG를 완전히 앞서 확실한 선두의 자리를 확보하게 되었다. 인터브랜드는 최근 실시한 상위 브랜드 회사 연례조사에서 삼성을 세계에서 가장 빨리 성장한 브랜드 중 하나로 지목하기도 했다.

물론 아이디오는 그런 놀라운 성공을 가져온 작업에서 아주 작은 역할을 수행했을 뿐이다. 삼성은 R&D에 파격적으로 투자했고, 효율성 높은 제조업 분야를 꾸준히 개선시켜 나갔으며, 끊임없이 마케팅 능력을 향상시켰다. 아이디오는 우리의 공동 협력이 삼성 디자인의 힘을 공고히 하는데 일정한 기여를 했다고 확신한다. 최선의 협력 작업이 늘 그러하듯, 그 작업은 아직 끝나지 않았다. 내가 이 글을 쓰고 있는 지금도 삼성의 디자이너 한 명이 우리와 함께 일하고 있으니 말이다.

유대감을 높일 수 있는 창의적인 방법을 생각하라

요즘의 골프는 사업 지향적인 게임으로 인식되고 있다. 코스를 이동하는 동안에는 사업 이야기를 할 기회가 많고 그 후에는 19번 홀이 기다리고 있다. 하지만 당신이 진정한 유대관계를 맺고자 한다면 이제 골프 코스는 넘어서야 할 때라고 생각한다. 만약 팀원들과 좋은 시간을 보낼 색다른 방법을 찾고 있다면, 다양한 선택지가 있다. 아이디오 직원인 힐러리 호버는 맛 좋은 음식을 함께 만들어 먹는 것이 팀의 유대를 강화하는 좋은 방

법이라고 생각한다. G2마켓에서 근무하는 내 친구인 존 버거는 동료들과 함께 스쿠버 다이빙하기를 좋아한다. 상호 신뢰를 쌓고 경험을 공유하는 데에는 그만한 것이 없다는 것이다.

아이디오의 닐 그리머와 크리스 워는 파격적인 협력의 세계에서 파고들 틈새를 찾아냈다. 그들은 좋아하는 고객들과 함께 3종 경기를 하기로 했다. 그는 우리의 클라이언트 중 하나인 벤츠사의 어느 직원이 달리기를 좋아한다는 걸 알고 이 아이디어를 생각해 냈다. 게다가 벤츠사는 직원이 독일에서 열리는 3종 경기에 참여할 수 있도록 경비 지원(팀 티셔츠와 각종 장비)까지 해 주었다. 그렇게 해서 닐은 매일 아침 팀 회의를 하기 전에 벤츠의 매니저인 만프레드 돈과 함께 달리기를 했다. 벤츠사는 3종 경기가 있는 이틀 뒤로 최종 프레젠테이션을 미루는 등 두 직원을 각별히 배려해 주었다. 그 덕분에 두 회사의 직원은 경기에 무사히 참가할 수 있었고, 그것을 축하하기도 했다.

이제 그 아이디어는 스스로 생명력을 갖추게 되었다. 닐과 크리스는 매년마다 미니아폴리스에서 열리는 평생 건강 3종 경기에 참가한다. 이 경기는 우리의 고객사인 카길이 후원하는데 두 사람은 또한 카길 프로젝트에서 함께 일하고 있다. 지난해 경기에는 백여 명 이상의 카길 직원이 경기장에 나타났다(물론 그들 모두가 경기에 참가한 것은 아니었다). 이러한 공동 노력은 우리 두 회사 사이에 호감과 우정을 쌓는 좋은 계기가 되었다.

설사 당신이 스쿠버 다이빙이나 3종 경기에 참가하지 않는다 하더라도, 평범한 동지의식을 뛰어넘는 유대감을 창출하기 위해 좀 더 새롭고 창의적인 방법을 생각해 보라.

아이디어와 맥주를 물물교환하다

토머스 에디슨은 이런 말을 했다. "천재는 1퍼센트의 영감과 99퍼센트의 노력이다." 파격적인 협력의 가장 중요한 부분은, 무엇보다도 먼저 함께 일할 수 있는 방법을 찾아내는 것이다.

많은 회사가 첫눈에 별로 유망해 보이지 않는다는 이유로 좋은 파트너십 기회를 무심히 흘려보낸다. 당신이 일에 대한 창의성을 발휘해야 하는 것처럼, 협력 관계를 일으키기 위해서는 열린 마음을 갖고 있어야 한다.

몇 년 전 한 보스턴의 맥주 회사가 전통적으로 사용되던 탭(술통 꼭지) 손잡이를 개조하기 위해 우리를 찾아왔다. 그 회사는 무상으로 나눠주는 탭을 개선하려는 목적이었지만, 우리의 디자인 수수료가 상당한 부담으로 느껴질 것 같았다. 하지만 우리는 그 일에 흥미를 느꼈기에 샘 애덤스 보스턴 맥주 회사에 이례적인 조건을 제시했다. 우리의 수수료 중 일부를 맥주로 지불해도 좋다고 제안한 것이다.

샘 애덤스 팀은 아이디오의 보스턴 사무실에 방문할 때마다 맥주 여섯 박스 정도가 담긴 손수레를 끌고 왔다. 그 후 2년 동안 아이디오 보스턴 직원들이 주최하는 파티에는 반드시 샘 애덤스 맥주가 등장했다. 또 팀원들은 그 라거 맥주 여러 병을 집으로 가져가기도 했다.

탭 손잡이 개조 작업은 큰 수익을 올려주는 일은 아니었으나 확실히 재미있는 작업이었다. 우리는 그 일을 아이디오의 젊은 디자인 팀에 배정했다. 우리는 평소보다 더 열심히 현장 조사를 나

궁극적인 비즈니스 협력: 팀원들과 함께 3종 경기로 마무리짓기.

갔다. 바텐더가 손님이 좋아하는 브랜드(맥주)를 서빙하면서 탭을 무대 한가운데 가져다 놓는 마법의 순간인 '맥주의 극장'도 탐구했다. 우리는 대부분의 맥주 회사들이 전통을 강조하기 위해 19세기 영국의 선술집을 연상시키는, 바니스 칠을 한 나무 탭 손잡이를 사용하고 있다는 것도 알아냈다. 현대의 대규모 맥주 회사들이 양조업의 오랜 전통과 연결되고 싶은 마음에 그런 복고풍을 선호한다는 것은 자연스러운 일이었다. 하지만 우리는 샘 애덤스같이 지방색이 강한 맥주는 보다 현대적인 탭으로 따라 마셔야 한다는 논리를 세웠다.

우리는 새로운 탭 재료를 알아보면서 여러 가지 가능성을 살펴보았다. 탭 손잡이에 사출성형의 플라스틱을 사용하면 반투명의 전자 기술을 구사할 수 있었다. 우리는 브레인스토밍을 통해 내부의 광원에서 빛이 흘러나와 손잡이를 환히 밝히는 방식, 술통에서 따른 맥주의 잔 수를 세는 장치, 술을 따르는 동안 빛의 파동을 보여주는 소규모 쇼를 연출하는 방식 등을 생각해 냈

다. 심지어 라스베이거스의 슬롯머신을 흉내 내, 일정하게 공짜 맥주가 제공되는 잭 팟을 구상하기도 했다. 하지만 결국 좀 더 단순하고 경제적인 손잡이로 결정하게 되었다. 푸른색 반투명의 손잡이에 재료도 나무가 아닌 스테인리스 스틸로 하여 시중의 그 어떤 탭 손잡이와는 다른 차별화를 만들었다. 우리는 샘 애덤스 보스턴 라거 회사가 맥주 시장에서 새로운 역할을 할 수 있도록 지원했고, 앞으로 탭 손잡이의 아이콘이 진화하는 과정에서 나름대로 잠재력을 발휘하도록 해주었다. 이 협력 작업은 서로에게 이득이 되는 것이었다. 이후 이 보스턴 맥주 회사는 그들의 계절별 맥주를 가변 탭 손잡이로 강조하기로 결정하고 그 프로젝트를 우리에게 맡겨 주었다. 그리하여 다시 한번 아이디오 사무실의 냉장고는 다양한 맥주들로 가득 채워지게 되었다.

적절한 배턴 터치가 승패를 결정한다

육상 경기 중 400미터 계주는 함께 일하기의 중요성을 가장 잘 보여주는 스포츠 경기라고 할 수 있다. 계주를 직접 뛰어본 사람들은 이미 알겠지만, 각 개인의 달리기 실력보다는 주고받는 배턴 터치가 무엇보다 중요하다. 만약 이것을 망쳐버리면 게임은 끝난 것이나 다름없다. 올림픽 역사상 배턴을 놓치고 게임에서 이긴 팀은 단 한 팀도 없었다. 팀워크의 실패는 개인의 기록이 아무리 훌륭해도 그것을 십분 발휘할 수 없게 만든다.

육상 경기를 좋아하지 않는 사람들이 볼 때, 400미터 계주는 가장 빠른 선수 네 명을 뽑아서 시합에 내보내는 것 정도로

보일 것이다. 하지만 실제는 그보다 훨씬 더 복잡하다. 가장 훌륭한 팀은 재능과 자원을 잘 혼합한다. 1번 주자는 폭발적인 스타트를 할 수 있어야 한다. 중간 주자들은 배턴을 주고받는 데 세계적인 수준이어야 한다. 400미터 계주에서 각 주자는 100미터 구간을 완벽하게 소화하지만 실제로 뛰는 거리는 각각 다르다. 두 선수는 20미터 교환 구간 내에서 배턴 터치를 해야 하고 그렇게 하지 못한 경우에는 실격 처리된다.

물리적인 법칙상, 배턴 터치는 최소한의 감속 효과 내에서 물 흐르듯 자연스럽게 이루어져야 한다. 두 번째 주자가 충분히 가속한 후에 배턴을 넘겨받으면 달려오는 속도는 거의 감소하지 않는다. 바르셀로나 올림픽 때 미국의 400미터 계주 참가 선수는 마이크 마시, 르로이 버렐, 데니스 미첼, 그리고 전설적인 선수인 칼 루이스였다. 이 네 명의 선수들은 100미터를 거의 10초대에 주파하기 때문에 네 사람이 달린 시간을 모두 합치면 40초

우아한 배턴 터치를 하려면 스피드, 유연성, 긴밀한 협력이 있어야 한다.

정도가 나오지 않을까 생각하기 쉽다. 어쩌면 상당히 논리적인 예측일 것 같다. 그렇지만 이 네 사람은 배턴을 세 번 주고받으면서 이어 달려 37.4초라는 세계 신기록을 수립했다. 그들의 속도는 시속 26마일(약 41킬로미터)에 해당했다. 어떻게 이런 일이 가능했던 것일까? 1번 주자 마시가 2번 주자 버렐이 이미 최소 속도에 달한 시점에서 부드럽게 배턴을 넘겨주었기 때문이다. 그리고 칼 루이스가 마지막으로 배턴을 넘겨받고 전속력으로 달려 결승선을 통과했을 때는 시속 28마일(약 45킬로미터)로 달리고 있었다. 그렇게 하여 미국의 400미터 계주 팀은 금메달을 목에 걸 수 있었다.

계주는 배턴 터치에서 승패가 갈린다. 만약 배턴을 받아야 하는 선수가 너무 늦게 출발한다면 가속도가 떨어지게 된다. 또 너무 일찍 출발하면 교환 지역을 벗어나 실격할 위험도 있다. 우리는 육상 경기나 비즈니스 거래에서 배턴 터치가 제대로 이루어지지 않은 상황을 가끔 마주한다. 그렇게 된 것은 협조 조정과 의사소통이 제대로 이루어지지 않았기 때문이다.

배턴 터치 한 번이 성공과 실패를 좌우할 수 있다. 그리스 올림픽에서 미국의 남녀 400미터 계주 팀이 보여준 배턴 터치는 강력한 팀이 어떻게 무너지는지 잘 보여주는 사례였다. 멀리 뛰기 경기에 참가한 후 피곤한 상태로 400미터 여자 계주 팀에 새로 참가한 매리언 존스는 교환 지역 내에서의 배턴 터치에 실패하여 팀을 실격시키고 말았다. 한편 미국 남자 계주 팀은 단 한 번의 배턴 터치 실수로 영국 팀에 패했다.

베를린 올림픽처럼 배턴 터치의 중요성을 잘 보여준 경기도

없을 것이다. 히틀러는 독일의 여자 400미터 계주 팀이 우승하여 아리안족의 우수성을 입증해 주기를 바랐다. 마지막 한 바퀴를 남기고 독일 팀은 7미터 차이로 선두를 달리고 있었다. 우승은 따놓은 것이나 다름없었다. 하지만 독일의 마지막 주자가 배턴을 떨어트렸고, 미국 팀의 엘리자베스 로빈슨은 무사히 헬렌 스티븐스에게 배턴을 넘겨주어 올림픽 기록을 세우며 결승선을 통과했다.

현대의 기업에게 배턴 터치는 계주보다 훨씬 높은 위험성을 가지고 있다. 계주 경기와 기업의 변화 과정에서 배턴 터치는 둘 사이를 나타내는 정확한 비유일 것이다. 적절한 팀을 선정하여 그 팀에 적절한 역할을 부여할 때 성공과 가까워질 수 있다. 모든 참여자들(팀원들)은 팀의 성공을 중시하면서 개인적인 역량을 최대한 쏟아붓는다. 이처럼 팀원 각자가 업무 인계와 협조를 원만하게 진행할 때 가장 커다란 성공을 거둘 수 있다.

멀리 떨어져 있어도 충분한 협력은 가능하다

오늘날 글로벌 경제에서, 배턴 터치를 잘하려면 부서 간의 간극을 뛰어넘는 것은 물론이고 때로는 바다를 건너가야 할 때도 있다. 당신의 팀이 전 세계적으로 혹은 전국적으로 퍼져 있다면 팀들 사이 협력은 아주 까다로운 문제로 부상할 것이다. 현대의 비즈니스는 협력을 무엇보다 중요하게 생각하고 있다.

그 때문에 아이디오는 글로벌 역량을 강조하며 각 팀의 협력에 더욱 집중하고 있다.

한 가지 사례를 들어보겠다. 이 글을 쓰고 있는 현재, 나는 독일 귀테르즐로에 자리 잡은 베르텔스만을 위한 프로젝트를 캘리포니아에서 지원하고 있는 중이다. 회계 관리자는 아이디오 뮌헨에서 일하고 있는 브라질 사람이며, 프로젝트 리더는 캐나다 사람인데 아이디오 런던 지점에서 근무하고 있다. 이 프로젝트는 파리에서 수행되고 있는데, 진행자는 베이징 출신으로 3개 국어에 능통한 여성이다.

어떻게 하면 이런 국제적인 프로젝트를 매끄럽게 수행할 수 있을까? 먼저 서로 얼굴을 마주 보고 교류하는 시간을 가져야 한다. 여기서 말하는 교류는 화상 회의는 포함하지 않는다. 우선 동료들과 커피나 점심을 함께하면서 개인적인 친분을 쌓는 것이 중요하다. 이렇게 하면 동료 사이의 관계가 좋아지기 때문에 그가 바다 건너로 전근을 가더라도 급할 때 전화 한 통으로 긴급한 도움을 요청할 수 있다. 아무리 바쁜 현대인이라고 하지만 밥을 함께 먹으며 이야기를 나누고 정서를 나누는 것은 중요한 일이다.

일단 그렇게 인간관계를 맺으면 다양한 의사소통을 통해 친목을 유지할 수 있다. 이때 이메일만으로는 충분하지 않다. 우리 아이디오는 e-룸을 만들어 진행 중인 프로젝트를 회사 디지털 네트워크에 올려놓는다. 팀원들은 프로젝트와 관련된 위키 wiki(아주 유연한 형태의 웹 페이지)를 만들고 함께 기록한다. 우리는 종종 웹 회의를 진행하기도 하는데, 그럴 때면 모두 동일한 프레

젠테이션이나 문서를 볼 수 있어서 좋다. 우리는 어떤 하나의 테크놀로지를 편애하지 않으며 팀 간 상호작용의 폭을 넓힐 수 있는 도구라면 무엇이든 선택하여 사용한다.

그와 같은 시간을 가질 수 없는 상황이라면, 팀원들의 바이오 스케치bio sketch(개인 신상에 대한 스케치)나 취미 등을 살펴볼 수 있는 공간을 마련하는 것이 중요하다. 팀원들이 가까운 거리에서 함께 일하게 되면, 가령 "주말에는 뭐 했어?" 따위의 간단한 질문으로 서로의 정보를 얻을 수 있다. 팀의 분위기와 마음의 상태를 측정할 수 있는 여유 공간을 남겨 두라. 간단한 전화 통화 한 번이면 충분한 일을 두고, 이메일을 보내는 사람이 많다는 사실이 때로 놀랍다. 전화 통화를 하면 훨씬 매끄러운 인간관계를 유지할 수 있고 일 처리 또한 빨라진다. 글로벌 이노베이션으로 촉각을 다툴 때에는 이것이 더욱 중요해진다. 짧은 통화를 여러 번 하기 위해 일부러 시간을 내라. 얼굴을 보고 하기 어려운 이야기를 이메일로 대신 하지 마라. 일진이 나쁜 사람이 읽었을 때 오해할 수 있는 애매한 이메일은 보내지 않는 것이 좋다. 가능하다면, 이메일로 최초의 연락은 하지 않는 걸 추천한다.

홀 푸드 이야기

아이디오의 팰로앨토 캠퍼스가 있는 거리 바로 밑에 홀 푸드 슈퍼마켓이 있다. 그 덕분에 나는 지난 몇 년 동안 고급 식품 가게의 현상을 직접 그리고 빈번히 목격할 수 있었다. 홀 푸드는 사무실 근처에서 빨리 점심을 해결할 수 있고 또 나른한 오후에 초

콜릿 쿠키를 산난히 먹을 수 있는 곳이었나. 아이니오가 테드 코펠의 〈나이트라인〉을 위해 식료품 쇼핑 카트를 프로토타입할 때, 우리가 만든 쇼핑 카트를 '시장 테스트'한 첫 번째 장소가 바로 홀 푸드였다.

홀 푸드의 급성장은 웰빙과 건강식품의 높은 인기를 반영한 것이 큰 이유지만 그 이상의 의미를 갖고 있다. 노사관계에 대한 관습에 도전함으로써, 홀 푸드 체인은 급이 다른 식품을 판매하는 일 이상을 진행하고 있다. 이 회사는 노동집약적인 비즈니스를 관리하는 새로운 방식을 제시했다.

홀 푸드의 재정적 결과 또한 놀랍다. 면도날처럼 마진이 박한 소매업 분야에서, 이 회사는 지난 2년 동안 약 2억 달러에 달하는 수익을 올렸다. 반면에 홀 푸드보다 대리점 수가 7배나 많은 경쟁 회사는 그 정도의 수익을 올리지 못했으며, 다른 회사들은 경쟁이 치열한 시장에서 오히려 손해를 볼 정도였다. 홀 푸드의 성공 요인 중 하나는 회사 전체에서 시행 중인 협력 모델이다. 대규모 체인은 많은 관리자와 서기를 두고 있는데 비해, 홀 푸드는 보다 창의적이고 참여적이면서, 프로젝트 지향적인 팀을 운영하고 있었다. 각 가게에는 8개의 팀이 있고, 각 팀은 직원을 독자적으로 고용한다. 가령 제과 팀, 해산물 팀, 기타 팀이 직접 사람을 고용하는 것이다. 어떤 직원을 채용한 후 한 달이 지나면, 동료 직원들이 투표하여 3분의 2가 찬성해야만 계속 일할 수 있었다. 달리 말해서 직원 한 명 한 명이 영향력을 행사하는 것이다. 홀 푸드의 각 팀은 그들의 담당 구역에 어떤 물건을 들여놓을지, 그리고 식료품을 어떻게 진열할 것인지에 대해 강한

발언권을 갖는다.

전반적인 팀 정신에 더하여, 매장 관리에도 상당한 동등성과 투명성이 보장되어 있는데 이것은 다른 조직에서는 찾아보기 힘든 특징 중 하나이다. 예를 들어 아무리 회사의 중역이라고 해도 매장에서 가장 저임금을 받는 사람의 봉급 14배 이상이 되는 급여를 받을 수 없었다. 직원들은 전체 직원들의 급여 수준을 기록해 놓은 장부를 언제든 열람할 수 있다. 더욱 중요한 사실은, 회사가 판매, 재고, 재정 등에 대한 상세한 자료를 준비해 놓아 각 팀들이 정기적으로 회사의 실적을 확인할 수 있게 해준다는 것이다. 홀 푸드의 직원이라면 누구나 스톡옵션을 받을 자격이 있다. 회사의 '독립 선언'도 있는데, 식품과 고객들에 대한 회사의 접근 방법을 제시한 것 이외에, 직원들을 어떻게 생각하는지에 대해서도 분명하게 밝혀놓았다. 홀 푸드는 '우리 대 그들'의 사고방식 같은 것은 아예 존재하지 않는다고 주장한다. 적극적이고 광범위한 참여 정신이 회사의 지속적인 모토인 것이다. 회사가 그런 정신을 구현하는데 필요한 몇 가지 구체적인 방식을 여기서 언급해볼 가치가 있다.

○ 자율적으로 움직이는 팀들은 정기적으로 회의를 열어서 토론하고, 문제를 해결하며, 팀원의 기여도를 평가한다.

○ 팀원 포럼, 조언 그룹, 열린 책, 열린 문, 열린 사람 정책을 통해 의사소통이 원활하게 이루어지도록 한다.

○ 일과 놀이를 종합하여 직장을 재미있는 곳으로 만들고, 우호적인 경쟁을 통해 매장을 개선한다.

○ 회사의 가치, 식품, 영양, 업무 관련 기술 등에 대해 지속적인
학습 기회를 제공한다.

달리 말해서 회사 내 팀들은 홀 푸드의 척추인 셈이다. 회사
운영의 핵심은 협력이다. 만약 홀 푸드의 정규 직원들에게 물어
보면 그들은 비슷한 이야기를 해줄 것이다. 홀 푸드 직원들은
고객들이 제품을 찾는 일을 정성껏 도와주고 있으며, 생선 소스
부터 특정 요리를 만드는 방법에 이르기까지 모든 질문에 성실
하게 답변한다. 그들은 즐거운 마음으로 기꺼이 고객을 돕는다.
이것은 결코 놀랄 만한 일이 아니다. 그들은 긴밀한 유대관계를
맺고 있는 그룹의 일원이며, 승리하는 팀의 소속인 것이다. 이
에피소드가 협력자에게 주는 교훈은 분명하다. 당신 회사의 일
을, 팀이 이끄는 프로젝트로 변모시키라는 것이다. 팀원들에게
강력한 역할을 부여하라. 내 경험에 비추어볼 때, 반드시 좋은
결과를 얻을 수 있다. 우리는 오래전에 전문가들이 사양산업이
라고 진단했던 전통적인 비즈니스들을 이 방법을 통해 수익 사
업으로 바꿔놓았다.

팀워크 : 축구 모델

오늘날 미국의 젊은이들은 축구를 즐겨 한다. 오하이오에서
보낸 어린 시절, 나는 늦여름부터 초겨울에 이르기까지 우리 집
마당에서 미식축구를 자주 했다. 나는 대학에 다닐 때까지만 해

도 축구공이 어떻게 생겼는지 보지도 못했다. 그만큼 축구는 생소한 스포츠였는데, 지금은 사정이 달라졌다. 열 살짜리 내 아들이 과연 미식 축구의 회전 볼을 던질 수나 있을까 의문이지만, 그 애는 벌써 9개월 동안 축구공을 차면서 놀고 있다. 아들 세대에서는 미식축구가 아닌 발로 차는 '축구'가 가장 인기 있는 스포츠가 되었다(약 2,100만 명의 미국 소년들과 어른들이 축구를 하고 있다). 여기서 당신은 축구가 비즈니스 세계의 팀워크와 무슨 관계가 있는지 의심할지도 모른다.

축구는 가장 진정한 의미의 팀 스포츠이고, 모든 형태의 협력 사업에 대한 좋은 메타포가 된다. 최고의 축구 감독은 실전을 통해 사실상 지도자 역할을 한다. 샌프란시스코 대학 돈스 축구팀의 감독이던 네고스코는 544승의 기록을 세우고 은퇴했다. 이것은 대학 축구팀의 감독이 세운 기록으로는 최고이다. 게다가 그는 전국 규모 대회에서 팀을 네 번이나 우승시켰다. 네고스코의 비결은 무엇이었을까? 그는 축구 게임이 시작되기 전에 팀의 주장을 지목하고, 그 자신은 관중석에 앉아서 경기를 구경하기만 한다. 그는 전반 20분이 흘러가기 전까지는 행여 선수가 실수를 하더라도 섣불리 교체하지 않는다. 게임에서 이기는 것보다 선수들과 신뢰 관계를 쌓는 것이 더 중요하기 때문이다. 플레이가 부진한 선수가 있다면 중간 휴식 시간에 교체한다. 만약 경기 중에 부상을 당한 선수가 있다면 네고스코 감독이 아닌 주장이 먼저 교체 신호를 보낸다.

그의 놀라운 인내와 기강은 어떤 성과를 거두었을까? 그의 선수들은 감독이 어떤 생각을 갖고 있는지 알기 위해 눈치 보지

않는다. 그들은 팀에 대한 강한 책임감을 느끼며, 일단 신발로 뽑히면 놀라운 창의성, 기량, 협조 정신을 발휘하여 팀에 공헌했다. 네고스코는 선수들에게 강한 실전의식을 고취시켰기 때문에 실제 경기에 임하면 선수 개개인이 감독이 되어 운동장에서 벌어지는 문제에 적극적으로 대응했다. 그들은 모두 팀의 일원으로 뛰면서 팀 전체를 생각했다. 이렇게 모든 선수가 창의성, 기량, 협조 정신을 발휘할 수 있다면, 주어진 기회를 더욱 멋지게 활용할 수 있지 않을까?

축구팀은 회사 내의 팀과 비슷한 부분이 많다. 각 팀은 기본 기술을 터득해야 하고 끊임없이 '공'을 다루면서 경기장을 종횡무진 누벼야 한다. 훌륭한 팀은 크고 작은 선수, 빠르고 강력한 선수 등 다양한 특징을 가진 인원으로 구성되어 있다. 이들은 각자가 팀에 공헌하였으며 팀을 더욱 풍성하게 만들었다. 축구는 일련의 패스로 구성되는데, 이것은 프로젝트 팀의 업무 인

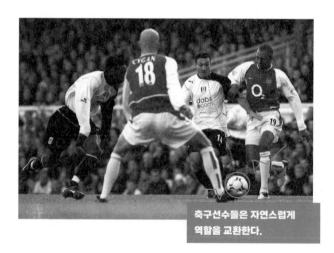

축구선수들은 자연스럽게 역할을 교환한다.

계와 비슷하다. 프로 축구 팀의 경기를 관람해 보면 선수들이 자유롭게 운동장을 누비면서 삼각편대를 구성하고 또 재구성하는 것을 알 수 있다. 그렇게 함으로써 공을 잡은 선수에게 좋은 슈팅 각도와 패스의 기회를 준다. 그것은 회사의 팀원들이 다양한 방식으로 프로젝트에 참여하는 것과 비슷하다.

미식축구에서는 어떤 특정 포지션의 기량 강화를 강조하지만, 축구는 오버래핑을 강조하면서 기량과 책임의 적절한 혼합을 요구한다. 우리 아이디오 역시 이와 유사한 사고방식을 가지고 일한다. 가령 어떤 직원이 대학에서 엔지니어링을 전공했다고 하여 그가 어떤 새로운 서비스에 대한 브레인스토밍을 할 때 기여하지 못한다고 생각하지 않는다. 반대로 우리의 디자이너들이 엔지니어링 해결안에 대한 아이디어를 내놓지 못할 것이라고 생각하지도 않는다. 좋은 팀은 팀원들에게 서로의 역할을 상호 보완하여 틈새를 메워주기를 바라는 것이다.

네덜란드 축구팀이 탄생시킨 '토탈 사커total soccer'라는 축구 전술은 아주 창의적이고 새로운 반향을 일으켰다. 축구 선수들은 상호 간에 의사소통을 활발하게 나누면서 여러 역할을 동시에 수행해야만 했다. 상대 팀의 포워드로부터 공을 빼앗은 수비수는 측면으로 공격하면서 포워드로 변신해야 한다. 또 미드필더는 상대방의 무서운 공격을 무력화시키기 위해 순간적으로 수비수로 오버래핑해야 한다. 보다 효율적인 팀워크는 더 큰 결속력을 가져다주고 그리하여 더 많은 골을 넣게 해준다. 이런 방법으로 축구 경기가 더욱 흥미진진해지고 그 팀은 더욱 강하게 나아가는 것이다.

이런 유연성과 벽 없는 의사소통은 프로젝트 접근 방법을 재창조하게 해줄 뿐만 아니라, '가시적인 결과'를 얻을 수 있게 해준다. 다음은 더 좋은 팀을 구축할 수 있는 몇 가지 방법을 제시해 본 것이다.

○ 더 많이 코치하고, 지시는 적게 하라

훌륭한 관리자는 직원들이 자신감과 기량을 충분히 개발할 수 있도록 영감을 주어 그들이 '큰 게임'에서 기회를 잡을 수 있도록 돕는다.

○ 패스를 강조하라

팀을 3~6개의 소그룹으로 나누어 팀원들이 아이디어와 책임을 원활하게 패스할 수 있는 여러 개의 3각 편대로 만들라.

○ 골고루 공을 만지게 하라

각 선수에게 한 가지 혹은 그 이상의 핵심 책임 사항을 부여하라. 팀원을 공을 거의 잡지 못하는 미식축구의 라인백 같은 존재로 만들지 말라.

○ 오버래핑 기술을 가르쳐라

팀원들이 비전통적인 역할을 맡고 계획을 잡을 수 있는 기회를 주어라. 기술자들을 브레인스토밍에 참석시켜 콘셉트나 아이디어를 내놓게 하고, 기술적인 배경이 없는 사람들도 테크놀로지에 관심 갖을 수 있도록 배려하라. 팀원들의 독특한 열정과 관심사를 발견하여 일에 적용시켜라.

○ 드리블을 적게 할수록 골이 많이 난다

아이디어와 계획을 널리 공유하도록 권장하라. 단독 드리블

은 프로젝트를 처음 떠올 때에는 중요하지만, 그 후 프로젝트를 완결시키기 위해서는 팀워크가 절대적으로 중요하다.

과정을 공유하면 감동은 배가 된다

협력 과정의 굴곡은 그 협력을 성공시키는 한 부분이기도 하다. 비즈니스 전문가인 게리 하멜은 "때때로 협력의 과정이 완성된 제품 그 자체보다 더 중요하다"라고 말했다. 이 점을 설명하기 위해 그는 영화의 메타포를 구사했다. 만약 당신이 휴 그랜트가 출연한 영화의 마지막 5분만 보게 되었다면, 그 장면에서 특별함을 찾지 못할 것이다. 잘생긴 남자가 매력적인 여배우의 품에 안겨 있고, 낭만적인 음악이 흐르고 있다. 영화의 전후 내용을 모른다면 당신은 이 사랑의 장면에서 그 어떤 감동도 느끼지 못한다. 하지만 온갖 우여곡절 끝에 만들어진 이 마지막 클라이맥스에서 이 장면이 만들어지기까지의 이야기를 알게 된다면 똑같은 마지막 장면을 보았을 때 느끼는 감동의 차이는 분명 다를 것이다. 어쩌면 당신은 눈물을 흘릴지도 모른다. 당신의 반응은 결과 때문에 나온 것이 아니다. 바로 그 과정, 그 여행, 그 공유된 경험 때문에 눈물을 흘리는 것이다.

비즈니스 협력 관계도 마찬가지이다. 비즈니스 과정을 함께 하다 보면 이해, 약속, 에너지, 가속도를 서서히 구축해 나가게 된다. 이렇게 말하긴 했지만, 비즈니스의 협력 관계는 영화 속에 묘사된 이야기처럼 원활하지는 않다. 비즈니스의 동업 관계가

좌초된 건수는 실제 부부들의 이혼 건수 못지않게 높다. 프로젝트가 이런 암초에 부딪혔을 때 당신은 어떻게 할 것인가? 약간 상식에 반하는 듯한 접근 방법을 한번 생각해 보라. 가령 당신의 비판자를 포용하는 것이다.

비판자를 포용하기

아이디오 런던 지점의 직원인 마우라 셰아의 다음 이야기를 한번 생각해 보자. 마우라는 미국 병원의 프로젝트에 배정되었고, 병원에 만들어진 새로운 공간들이 환자와 그 가족들을 잘 수용할 수 있도록 하는 창의적인 방식을 고안하게 되었다. 그것은 하나의 도전이었다. 많은 고위 직원들과 의사들은 새로운 '컨설턴트'가 병원 주위를 어슬렁거리는 것에 대해 지극히 회의적이었다(우리는 컨설턴트라는 말을 잘 쓰지 않는다). 마우라의 말에 의하면, 그들은 여러 계획들이 실패한 사례를 너무나 많이 봐왔기 때문에 어떤 변화가 가능하리라고 생각하지 않았다. 그들은 소위 '컨설턴트 피로증'을 겪고 있었다. 문제는 그런 사람들이 대부분 두 가지 일을 하고 있었다는 것이다. 그들은 고유 직무를 수행하면서 동시에 그 프로젝트에 참여하고 있었다. 솔직히 말해서 많은 사람이 이 일을 짜증을 내고 있었다.

특히 의사들은 아주 회의적이었다. 어느 날 마우라가 복도를 걸어 내려가고 있는데 한 의사가 여러 사람 앞에서 성난 목소리로 그녀에게 소리쳤다. "당신은 도대체 얼마나 받고 일합니

까?" 마우라는 입을 꾹 다물었다. 그 의사는 계속 말했다. "우리는 이곳의 환경이 바뀌기를 벌써 여러 해 동안 기다려왔어요! 이런 상황에서 당신네들이 어떻게 하겠다는 거죠?"

마우라는 여전히 침착함을 잃지 않았다. "나는 당신이 이 프로젝트에 동참하기를 바랍니다." 그녀가 의사에게 말했다. "당신들의 참여가 없으면 우리는 강력한 팀이 될 수 없습니다."

그런 평화 제안을 하는 데에는 상당한 힘과 자기 확신이 필요했다. 마우라는 진심으로 그렇게 말했다. 그 의사는 상당한 발언권을 갖고 있었고 어떻게 변화를 추진해야 하는지 그 방향에 대해서도 분명 명확한 의견을 갖고 있을 터였다. 마우라는 병원 내에서 그 의사를 뒤쫓아 다니며 그가 어떻게 일하고 직원들과 환자들을 어떻게 대하는지 관찰했다. 그는 여러 면에서 아주 훌륭한 관찰 대상이었다. 고집이 세고 스마트하며 프로젝트 관련 사항들 중 될 것과 안 될 것을 똑 부러지게 말했다.

그것은 반대 세력을 흡수하는 전형적인 사례였다. 그들의 주장을 기분 나쁘게 여길 것이 아니라, 그것을 경청하고 그들의 관심사에 적극적으로 반응하도록 하라. 그들은 종종 타당한 주장을 하며, 그들의 말에 귀 기울이는 효과는 상당하다. 팀의 사기를 높여주는 데 있어서 개종자의 확신처럼 강력한 것도 없다.

어떤 건축회사와 협력 프로젝트를 수행하는 도중, 그 회사의 고위직이 우리 팀의 노력은 시간 낭비일 뿐이라고 말했다. 우리는 그 고위직에게 기회를 달라고 말하면서 우리 팀에 합류해 달라고 요청했다. 그렇게 하여 그는 우리가 진행 중인 일에 참여하게 되었다. 그는 우리가 프로젝트를 한참 진행하던 중간에, 건

죽 잡지에 이 과정에 대한 사례 연구를 기고해도 좋겠느냐고 물어오기도 했다. 이런 식으로 한때 비판자였던 사람이 적극적인 지지자로 둔갑하기도 한다.

협력 사업을 하다 보면 때때로 반대 세력을 만나게 된다. 협력자의 역할을 하는 사람에게 해줄 수 있는 가장 좋은 충고는 인내심을 가지라는 것이다. 다음번에 당신의 노력이 어떤 진지한 반대자의 벽에 부딪히게 된다면 눈을 가늘게 뜨고 그 사람이 당신의 편에 서준다면 어떤 힘이 되어줄 수 있는지 상상해 보라. 그들의 관심사와 불평 사항에 귀 기울이다 보면 그들을 당신 편으로 끌어당기는 첫걸음을 내딛을 수 있을 것이다.

6장
디렉터
The Director

6

디렉터의 역할은 이노베이션 세계의 그 어떤 역할보다 복잡하고 미묘하다. 그런 만큼 디렉터에 대해 알기 위해서는 몇몇 기본 진리를 가지고 시작하는 것이 중요하다. 디렉터의 첫 번째 중요 과제는 목표의 전반적인 방향에 맞추어 생산을 독려하는 것이다. 디렉터는 영화를 만들든지, 서비스를 제공하든지, 고객 경험을 창조하든지 분야를 불문하고 비즈니스의 기본적인 진리를 명확하게 파악해야 한다. 디렉터는 오늘의 할 일에만 신경 쓰는 것이 아니라, 내일의 일까지 확실히 해두어야 할 필요가 있다. 새로운 프로젝트를 발생시키고, 이미 완성된 이노베이션을 대체하여 새로운 기회를 가져오는 등, 끊임없이 여러 개의 공을 공중에서 굴릴 줄 알아야 한다.

나는 생계를 위해서 꿈을 꾼다.

— 영화 감독, 스티븐 스필버그

《창의성의 법칙》을 발간한 이후 기업 세계에서 이노베이션이라는 어휘가 대중적인 트렌드가 된 사실을 알고 무척 기뻤다. 전 세계 수백 개의 회사들이 이노베이션의 중요성을 깨닫고 이노베이션 담당 부사장, 혹은 이노베이션 담당관 또는 이노베이션 최고책임자CIO: Chief Innovation Officer 직을 마련하였다. 이러한 직위와 직책은 CFO나 COO와 마찬가지로, 회사의 이노베이션을 위해 통합 조정하는 것이 회사의 장기적인 발전에 유익하다는 것을 암묵적으로 인정해 준 것이다.

우리는 한눈에 디렉터를 알아볼 수 있다. 디렉터는 생산의 범위를 정하고, 현장을 조직하며, 배우들로부터 최선의 연기를 이끌어낸다. 프로젝트 혹은 회사의 주제를 갈고 다듬어 결국 일을 완성하는 사람이다. 우리 회사는 재능 있는 디렉터인 아이비 로스와 일할 기회가 있었다. 그녀는 마텔 사가 '플라티푸스'라고 명명한 프로젝트에서 이노베이션을 위해 노력하고 있었다. 그녀는 회사 안에 상당한 규모의 프로젝트 공간을 확보하고 있었고 12주 동안 마텔의 디자이너와 프로젝트 리더들을 차출해 각종 프로토타입, 예리한 관찰, 기타 비상한 활동을 하도록 독려했다. 그들은 즉흥 그룹 세션에 참석하였는데 서로가 기발한 아이디어를 내놓을 수 있도록 독려했다. 그처럼 재미있게 회의하면서 프로젝트를 추진시키는 예리한 의견들을 수집했다.

11주차가 되자 마텔의 몇몇 중역들은 인내심을 잃기 시작했다. 하지만 플라티푸스 팀이 엘로라고 하는 새로운 여아용 완구의 시제품을 내놓자, 그동안의 회의적인 태도를 바꾸었다. 그 엘로 제품은 출시 첫해에만 1억 달러의 매출을 올렸다.

당신의 취향을 선택하라

아이디오에는 여러 스타일의 디렉터들이 있다. 소피아 코폴라처럼 침착한 자신감을 내뿜는 디렉터가 있는가 하면, 코엔 형제처럼 열광적인 에너지를 발산하는 디렉터도 있다. 예를 들어, 아이디오의 빌 모그리지는 그 자신만의 개인적인 스타일을 발휘하여 성공을 거두었다. 몇 년 전에 그는 노하우 강연 시리즈를 조직했다. 목요일 오후 회의 때마다 우리는 외부 강사를 초빙하여 연설을 듣는 시간을 가졌다. 아이디오 직원들은 빌을 너무나 좋아했고, 자발적으로 연사들을 초빙하는 일에 동참했다. 그리하여 말콤 글래드웰, 제프 호킨스, 스티븐 데닝 등이 차례로 아

이디오를 방문했다. 모그리지는 "사랑받기보다 두려움의 대상이 되는 것이 더 났다"라는 마키아벨리의 격언을 몸소 부인해 보였다. 그는 마음을 나누고 온정을 베푸는 일에 최선을 다했고 부하 직원들이 그를 위해 많은 일을 해주도록 유도했다.

나는 지난 수십 년 동안 아이디오에 근무하면서 나의 형 데이비드로부터 디렉터 역할에 대해 많은 것을 배웠다. 데이비드는 전염성 강하고 열정 넘치는 스타일이었다. 그는 사람들에게 근거 있는 모험을 시도하라고 독려하고, 또한 실패하더라도 회복할 수 있는 기회를 줬다. 그는 무수한 아이디오 직원들에게 영감을 주었고 현재는 스탠퍼드 대학에서도 그렇게 하고 있다. 이 대학에서 그는 새로운 디자인 학교를 창설했다(이 학교를 일부 인사들은 이미 d-school이라고 부르는데, 스탠퍼드의 유명한 경영대학원인 B-school을 빗대어 부른 이름이다).

영화 속에 등장하는 디자이너들은 자존심 강한 인물로 묘사되지만, 아이디오에서 자아가 강한 고집 센 직원들은 거의 찾아볼 수 없다. 왜냐하면 나의 형과 그의 후계자인 CEO 팀 브라운이 겸손함이라는 기업 문화를 창조했기 때문이다. 팀 브라운은 조용한 자신감을 내뿜는 경영자인데 그는 다른 디렉터들이 많은 실적을 올릴 수 있도록 충분한 여유 공간을 제공한다. 그는 이노베이션 과정을 새롭게 하여 시장 중심적으로 실천에 집중하도록 지도하고 있다.

지난 몇 년 동안 내가 만난 고객들 중에서 인상적인 디렉터는 클라우디아 코트치카였다. 그녀는 프록터앤드갬블(P&G)의 디자인, 이노베이션, 전략 담당 부사장인데 최근에 〈포천〉지를 통해 '미국 내의 가장 영향력 있는 디자인 담당 임원'이라는 평가를 받았다. CEO인 A. G. 래플리에게 직접 보고하는 클라우디아는 P&G의 새로운 성공을 일구어내는 비결의 한 부분인 셈이다. 그녀는 인류학자와 협력자의 역할도 잘하고 있지만, 진정한 직분은 디렉터이다.

디렉터 역할을 잘하는 사람들이 모두 다 그러하듯이, 클라우디아는 공식적인 권위에만 의존하지 않는다. 그녀는 자신의 개성을 충분히 발휘하면서 직원들을 격려하고, 위협하고, 회유하고, 교정하여 사물을 새로운 시각으로 바라볼 수 있게 돕는다. 다른 많은 이니셔티브 중에서도, 그녀는 기업 이노베이션 기금을 설정하여 전 세계에 나가 있는 P&G 부서의 관리자들에게 '해결할 만한 가치가 있는 문제들—가령 관리자들을 한밤중에 잠자다가 일어나게 하는 문제들—을 보고하도록 했다. 그렇게 하여 그녀는 집단적으로 추진해 나가야 할 프로젝트의 리스트

를 작성하게 되었다. 이로인해 P&G는 좋은 결과를 가져오는 이노베이션 위주의 전략을 수립하는 데 성공했다.

성공하는 디렉터의 5가지 특징

1. 그는 다른 사람들에게 중앙 무대를 양보한다

디렉터는 다른 사람들이 스포트라이트를 받을 수 있도록 양보하고 또 그렇게 하는 데 만족감을 느낀다. 그들의 막후 작업이 전체적으로 생산 작업을 결속시킨다는 것을 알고 있다(스크린에서는 프랭크 카프라를 보지 못하고 오스카상 시상식에서만 볼 수 있다).

2. 그는 새로운 프로젝트를 발견하는 것을 좋아한다

디렉터는 필요할 경우 적극적으로 나서서 지휘하고 팀의 화학 반응을 프로젝트 성공의 필수적인 부분으로 인식한다. 그는 자원이 허용하는 범위 내에서 가장 좋은 팀을 구성하기 위해 노력하고 적절한 팀원을 데려올 때까지 프로젝트를 연기시키거나 수정한다.

3. 그는 힘든 문제에 감연히 맞선다

영화 제작의 역사와 기업의 역사는 긴 작업 시간, 늘 부족한 예산, 빡빡한 마감 일자, 불가피한 좌절 등으로 가득하다는 공통점이 있다. 디렉터는 작업을 진행하는 동안 어려움을 예상하고 그것에 감연히 맞선다.

4. 그는 달을 향해 쏜다

디렉터는 어려워 보이거나 성취 불가능해 보이는 목표를 설정하고 그것을 향해 과감하게 나아간다. 그는 꿈을 현실로 만들기 위해 노력한다.

5. 그는 커다란 도구 통을 흔들어댄다

실시간으로 문제를 해결하기 위해 디렉터는 동원이 가능한 모든 종류의 테크닉, 전략, 자원을 활용한다. 디렉터는 예기치 못한 사항도 포용할 줄 안다.

할리우드에서 스티븐 스필버그는 배우와 스텝을 적절히 지휘하여 관객들의 상상력을 사로잡고, 기업에서는 스티브 잡스 같은 인물이 팀의 동기를 유발시켜 '아주 멋진' 어떤 것을 만들어내는 비상한 재능을 보였다. 이 두 명의 디렉터는 열정적인 태도로 팀이 가지고 있는 능력을 최대로 뽑아내는 지휘력을 보여주었다. 그로인해 그들은 개인들과 프로젝트 그룹이 뛰어난 성취를 이룩하도록 격려했다. 물론 지휘에서 가장 중요한 부분은 먼저 프로젝트를 발진시키는 것이다. 일을 진행시키고, 창의적인 문화를 만들고, 아이디어를 부화시키는 것이다. 디렉터의 일은 다른 페르소나와는 다르다. 사람들에게 영감을 주고 원활하게 지휘하며, 팀 내에서 좋은 화학 반응이 일어날 수 있게 하고, 전략적인 기회를 목표로 삼으며, 이노베이션의 가속도를 높여야 하기 때문이다.

할리우드에는 "디렉터의 역할이란 90퍼센트가 배역 결정이다"라는 말이 있다. 위대한 디렉터는 특별하게 지휘할 필요가 없는 사람들로 팀을 구성하고, 그 자신이 몸소 시범을 보이면서 지휘를 하는 사람이다. 그는 무에서 유를 창조할 수 있는 능력이 있으며 공식적인 권한이 없더라도 프로젝트 팀을 구성하고 팀원들에게 동기를 유발시킨다.

때론 과감한 모험도 필요하다

아이디오의 직원인 데이비드 헤이굿은 가끔 디렉터 역할을 맡는다. 일단 팀에 그를 영입하면 그는 스스로 에너지를 창출한다. 헤이굿은 이노베이션 프로젝트의 가장 중요한 촉매제는 핵심 팀원들과 서로 얼굴을 맞대는 시간이라고 믿는다. 그와 그의 팀은 대기업의 고위 중역들 앞에서 우리 회사를 보다 잘 소개하는 탁월한 능력을 갖고 있다. 물론 가장 좋은 협력관계와 파트너십은 핵심 팀원들이 한데 모여 자주 의논하는 것이다. 하지만 우리 모두가 알다시피 이런 회의를 자주 개최하기란 결코 쉬운 일이 아니다. 전통적인 접근 방식—가령 느닷 없이 전화를 하거나 이메일을 날리는 것—은 대개 성공을 거두지 못한다. 하지만 디렉터는 일이 성공할 수 있게 노력한다.

얼마 전 헤이굿은 자동차 회사의 고위 임원과 간단한 회사 소개 미팅을 한 적이 있었다. 미팅은 잘 진행되었고 그 회사는 아이디오를 고용하여 몇몇 새로운 인테리어 콘셉트에 대한 개척 프로젝트 작업을 요청했다. 회의 후 잠시 사담을 나누다가 헤이굿은 그 중역이 다음 주 자동차 회의에 참석하기 위해 라스베이거스로 간다는 사실을 알게 되었다. 그런 사소한 정보는 예리한 관찰자가 아니라면 한 귀로 듣고 한 귀로 흘릴 만한 성질의 내용이었다. 그러나 헤이굿은 거기서 하나의 기회를 감지했다.

그는 거래처의 중역이 우리 회사의 중역을 직접 만나 이야기하고 싶어 한다는 것을 눈치챘다. 하지만 그런 만남을 주선하려면 몇 달 전에 미리 약속을 잡아야만 했다. 헤이굿은 모험을

하기로 마음먹었다. 아이디오의 CEO인 팀 브라운에게 라스베이거스행 비행기를 함께 타고 갈 것을 제안했다. 정해진 약속도 없었고 확정된 계획도 없었다. 그는 자기 자신은 물론이고 회사의 사장까지도 난처하게 만들지도 모르는 다소 위험한 모험을 벌이고 있었다(나는 신입사원 시절 제너럴 일렉트릭의 상급자가 이런 일을 꾸몄다가 해고당하는 것을 본 적이 있었다). 사실 그 자동차 회의는 업계 관련자들만 참석하는 것이었으므로, 데이비드와 팀이 문전박대를 당할 가능성도 있었다.

하지만 행운과 끈기 덕분인지 헤이굿과 팀 브라운은 거래처의 중역을 무사히 만날 수 있었다. 그 중역은 회의장에서 나오던 길이었는데 헤이굿을 보더니 아주 기뻐하면서 회사의 손님 접대용 방으로 가서 술이나 한잔하자고 제안했다. 그 중역은 그 방이 어디 있는지 잘 몰랐기 때문에 아이러니하게도 데이비드 헤이굿이 그들을 안내했다. 깜짝 미팅은 훌륭하게 진행되었고 두 회사 간의 관계는 더욱 공고해졌다. 이 사례가 정상적인 절차를 밟은 비즈니스는 아니었으나, 수많은 멋진 프로젝트들이 이런 방식으로 뿌리를 내리는 것이다. 자동차 회사의 중역은 팀을 만나 프로젝트에 대한 설명을 직접 들을 수 있게 되어 기뻐했다.

물론 핵심 파트너를 우연히 만나기 위해 일부러 장거리 비행을 하라는 이야기는 아니다. 하지만 때로는 데이비드 헤이굿처럼 배짱을 부려서 모험을 해 볼 필요도 있다는 것이다. 공식적인 회사 소개서만 보낸다면 대부분의 일들이 성공하지 못한다는 사실은 누구나 알고 있다. 전통적인 입찰 요청서에 형식적으로 반응하는 것도 별로 효과를 거두지 못한다. 새로운 비즈니

스를 찾아다니거나 새로운 관계를 맺으려고 한다면, 핵심 요원들과 보람 있는 시간을 갖으며 문제에 좀 더 창의적으로 접근해 나가야 한다. 기회의 관점에서 생각하라. 나는 데이비드 헤이굿이 실패를 걱정하며 밤잠을 설쳤으리라고 생각하지 않는다. 그런 과감한 행동이야말로 멋진 첫인상을 만들어내는 첫걸음이며, 인간관계가 잘 형성되어 있을 수록 프로젝트를 성공시킬 가능성 또한 높아진다.

브레인스토밍으로 시작하기

유럽, 아시아, 미국 그 어디든 다양한 기업의 인사들에게 강연을 할 때면, 내가 이노베이션과 관련하여 가장 많이 받는 질문은 대부분 이런 것이다.

"우리는 어디서부터 시작해야 합니까?"

이노베이션의 문제는 때때로 너무나 복잡하고 모호해서 이를 처음 시작하려는 회사들도 때로 어려움을 겪는다. 당신의 입장이 공을 굴려야 하는 디렉터라면, 이노베이션의 효과를 빠르게 높일 수 있는 가장 좋은 방법은 회사 내에서 일련의 브레인스토밍을 실시하는 것이다.

왜 브레인스토밍인가? 그것은 높은 에너지를 분출하는 재미있는 작업이기 때문이다. 또 팀원들의 사기를 높여주고 그 어떤 테크닉 보다도 신속하게 결과를 얻을 수 있다. 최초의 진입 장벽을 낮게 설치하고 즉시 효과를 볼 수 있는 문제들부터 시작해보라. 브레인스토밍하는 문화를 구축하라. 그러면 이노베이션

문화를 구축하는 커다란 첫걸음을 내디딘 셋이나 다름없다.

자 여기 당신의 회사에 적용해 볼 수 있는 간단한 주제들이 있다. 고객이 기다리는 시간을 줄이는 문제부터 빈 사무실 공간을 보다 효율적으로 사용하는 문제에 이르기까지, 다양한 주제들에 대해 브레인스토밍을 실시해 보라. 처음에는 브레인스토밍 주제가 그리 중요하지 않다. 최초의 목적은 아이디어를 내놓는 비율을 높이려는 것이므로 어려운 주제들은 나중에 다루는 것이 좋다.

앞으로 6개월 동안, 일주일에 1회 정도로 점심시간이나 매주 주급을 지불할 때(사람들이 특히 기분이 좋을 때), 브레인스토밍을 실시하라. 그리고 각 세션 때마다 사회자를 정하라. 자신감과 에너지가 넘치는 사람을 선정하라. 이어서 5~10명의 관심 있는 사람들을 참여시켜라(각 세션마다 완전히 새로운 인물을 적어도 두 명 이상 참여시켜라). 다양한 배경을 가진 사람, 민첩한 마음과 외향적인 성격을 가진 사람이면 더 좋다. 피자나 샌드위치 같은 음식을 내놓고, 초콜릿이나 끝부분에 초콜릿이 발라진 과자를 내놓아라(나는 건강식품을 선호하는 사람이지만, 때로 브레인스토밍의 불을 붙이기 위해 신선한 쿠키를 내놓는다). 회의실에는 칠판용 마커, 포스트잇, 기타 자료들을 충분히 준비해 아이디어가 떠오를 때마다 언제든 기록할 수 있게 하라.

만약 당신이 팀장이거나 사장의 위치에 있다면 새 프로그램을 적극적으로 지원하겠다는 사실을 널리 알려라. 브레인스토밍의 주제가 소개되는 처음 5분 동안에는 당신도 직접 참가할 것을 권한다. 그리고는 회의장을 조용히 빠져나가라. 브레인스토

밍이 아직 초기 단계에 있을 때는 권위 있는 사람들이 자리를 비워주는 것이 무엇보다 중요하다. 물론 회의장에 그대로 머물러서 당신이 알고 있는 비즈니스 지식을 마음껏 알려주고 싶을 것이다. 하지만 나는 많은 경우에, 고위직 임원이나 CEO가 회의장에 함께 있을 경우 그 결과가 지극히 비생산적이라는 사실을 발견했다.

조직 내에서 당신의 직위가 어떤 위치에 있건, 내가 《창의성의 법칙》에서 자세히 다루었던 브레인스토밍의 원칙을 재빨리 살펴보라. 그리고 연습이 장인을 만든다는 사실을 기억하라. 처음에는 어려운 부분도 있을 것이다. 김이 빠지는 '정적이 감도는' 순간을 맞이하기도 할 것이다. 몇몇 전통적인 관리자들은 브레인스토밍을 잘 운영하지 못할 수도 있고 또 어떤 관리자들은 탁월한 재능을 발휘하기도 할 것이다. 당신은 서서히 누가 가장 좋은 아이디어를 이끌어내는지(또 누가 판단을 유보하는데 애를 먹는지) 발견하게 될 것이다. 두세 명의 훌륭한 사회자만 있어도, 회의를 할 때마다 좋은 아이디어들은 계속 쏟아져 나올 것이다.

새로운 브레인스토밍 프로그램으로 예기치 않은 소득을 거둘 수도 있다. 그 혜택은 회의에서 건져 올린 직접적인 아이디어의 수준 이상이다. 규칙적인 운동이 개인의 건강을 이롭게 하듯이 정기적인 브레인스토밍은 회사의 발전에 중요한 바탕이 된다.

그것은 기업환경에 잘 반응하고 창의적인 문화를 구축할 수 있도록 해준다. 스탠퍼드 대학의 밥 서턴 교수는 정기적인 브레인스토밍을 실시함으로써·얻을 수 있는 이점을 다음과 같이 3가지로 설명하고 있다.

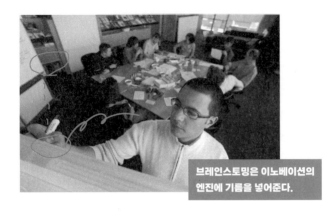

브레인스토밍은 이노베이션의
엔진에 기름을 넣어준다.

○ 브레인스토밍은 회사의 집단 기억력을
사용할 수 있게 해준다

필요할 때마다 회사 내에서 가장 유능하고 노련한 직원을 당
신의 프로젝트 팀에 데려올 수는 없다. 그렇지만 한 시간 정
도 브레인스토밍에 초빙하여, 조직에 대한 그들의 지식과 전
문적인 견해를 빌려볼 수는 있다. 브레인스토밍을 통해 그룹
은 과거, 현재, 미래의 가능한 해결안을 탐구할 수 있고, 그렇
게 하여 회사의 기억과 지능을 언제라도 자유롭게 활용할 수
있다. 브레인스토밍을 잘한다는 것은 반응 강도를 높이는 것
이고, 새로운 도전을 예상하고 또 그에 적응하는 능력을 높
이는 것이다.

○ 브레인스토밍은 지혜의 태도를 강화한다

3장에서 언급한 바와 같이, 지혜의 태도는 당신이 아는 것처
럼, 당신의 세계관에 도전해 오는 것(아이디어) 사이에서 적당
하게 균형을 잡는 것이다. 브레인스토밍에 참여하는 사람들
은 다른 창조적인 사람들의 생각을 참조하고, 그들로 인해

자신의 생각이 개선되었다는 것을 깨닫는다. 이러한 과정으로 인해 때때로 창피함을 느낄 수도 있겠지만 결국에는 당신을 더 현명하게 만든다.

○ **브레인스토밍은 개인의 브랜드를 높여준다**

창의적인 브레인스토밍 작업은 흥분되고 재미있을 뿐만 아니라 그 자유로운 분위기로 인해 참여자 전원이 자신을 빛낼 기회를 갖게 된다. 다양한 여러 분야와 관련된 브레인스토밍을 하면서 당신은 다른 사람들이 어떻게 행동하는지 자세히 살펴볼 수 있으며, 당신 자신의 존재를 뚜렷하게 드러낼 수도 있다. 브레인스토밍을 하며 뛰어난 활약을 하는 창의적인 사람들은, 다른 때 같았더라면 누릴 수 없는 주목을 받으며 실력을 인정받을 수도 있다. 브레인스토밍을 통해 당신은 개인의 브랜드를 한층 더 높일 수 있다.

브레인스토밍을 위한 7가지 방법

다음은 브레인스토밍을 잘할 수 있는 7가지 비결이다.

1. 초점을 분명하게 정하라

문제의 윤곽을 분명하게 정하고 시작하라. 처음은 결말 없는 질문으로 시작해야겠지만 그렇다고 너무 광범위한 질문은 곤란하다. 사람들이 원하는 구체적인 필요에 초점을 맞추어라. 사람들을 향해 한 걸음 내디디다 보면 아이디어 회의의 불꽃을 일으킬 수 있다. 예를 들어 "우리가 처음 만난 소비자들의 경험에 대해 더 깊은 통찰을 얻으려면 어떻게 해야 할까?" 같은 질문은 많은 회사들에게 유익한 브레인스토밍 주제가 될 수 있다.

2. 규칙에 신경 써라

우리는 회의실 벽 위에 브레인스토밍 규칙을 붙여놓는다. 품질을 지향하라, 황당한 아이디어를 권장하라, 시각적으로 나가라, 판단을 연기하라, 한 번에 한 가지 주제만 논하라 등, 규칙을 혐오하는 문화 안에서도 이런 기본적인 원칙들은 앞으로 나아가는 데 큰 도움이 된다.

3. 당신의 아이디어에 번호를 매겨라

아이디어에 번호를 매기는 것은 참여자들에게 동기 부여가 되고, 회의의 속도를 정해 주며, 일정한 구조를 형성할 수 있다. 1시간에 100가지의 아이디어가 나왔다는 것은 브레인스토밍을 훌륭하게 진행했다는 표시이다. 아이디어가 99개에 이르러 모두의 힘이 완전히 다 빠졌다고 하더라도, 그 상황에서 5~6가지의 아이디어를 더 내놓는 것이 인간이다.

4. 도약하여 구축하라

아무리 브레인스토밍을 잘해도 한계에 도달할 때가 있다. 처음에는 아이디어가 샘솟다가 곧바로 같은 이야기가 되풀이되거나 용두사미 격으로 흘러가기도 한다. 그때에는 기어를 변속할 필요가 있다. "이 아이디어를 이렇게 적용해 보면 어떨까?" 회의의 주제에 약간의 변화를 주거나 아이디어가 샘솟던 대화 초반부로 되돌아감으로써 가속도를 유지하라.

5. 공간 사용을 기억하라

브레인스토밍을 좀 더 효과적으로 만들기 위해서는 구체적인 공간을 활용해야 한다. 브레인스토밍이 구체적인 형태를 취하여 회의실 안을 채우도록 하라. 벽에 포스트잇을 붙여 그 위에 당신의 콘셉트를 적어보라. 누구나 공유할 수 있는 가시적인 로우테크 재질(너무 매끌매끌하고 고급자재를 쓴 벽면은 훼손의 염

려가 있어 망설이게 되므로 누구나 쉽게 사용할 수 있는 값싼 벽면을 가리키는 말.)로 당신의 아이디어를 포착해 보라. 공간 기억은 참여자들을 당신의 아이디어 쪽으로 끌어당기는 강력한 힘이 된다.

6. 먼저 스트레칭을 하라

참석자들에게 회의 하루 전날 집에서 약간의 숙제를 해 올 것을 요청하라. 정신을 맑게 하기 위한 단어게임을 하고, 기타 오락거리들은 잠시 옆으로 치워두어라 우리는 즉흥극의 세계에서 힌트를 얻어 자유연상 같은 워밍업을 한다. 가령 내가 어떤 단어나 아이디어를 내놓으면 다른 사람이 재빨리 거기에 덧붙여서 또 다른 사람에게 이야기를 이어가도록 하는 것이다. 운동선수들이 경기 전에 스트레칭을 하는 것처럼 브레인스토밍을 준바하는 사람도 준비 동작이 필요하다.

7. 구체적으로 나가라

우리 아이디오에서는 스티로폼 형태, 스펀지 튜브, 덕트 테이프, 풀을 쏘아대는 총, 기타 프로토타입 기본 물품을 갖추고서 모델을 스케치하거나, 도표를 작성하거나, 모델 시제품을 재빨리 만들 때 사용한다. 우리가 나누는 브레인스토밍은 이처럼 조잡한 시제품을 만들면서 이야기를 나눌 때 뚜렷한 아이디어가 솟구친다.

이름은 그것만으로도 상당한 힘을 갖는다

브레인스토밍은 디렉터의 도구함 속에 들어 있는 많은 도구들 중 하나이다. 이름은 그것만으로도 상당한 힘을 발휘하는데

보통 간과하거나 과소평가하기가 쉽다. 당신의 팀, 진행 중인 프로젝트, 만들고 있는 제품에, 능동적이면서도 화려한 이름을 부여하는 것은 그 제품의 판촉에 큰 영향을 줄 것이다. 멋진 프로젝트 이름은 그 작업의 기밀성을 보장해 줄 뿐만 아니라 프로젝트 팀이 든든하게 의지할 수 있는 아이콘이 되어준다. 가령 아이디오의 팜 V 프로젝트는 '레이저(면도날)'라는 코드명이 부여되었는데, 관련자들에게 우리가 날씬하면서도 우아한 어떤 것을 겨냥한다는 인상을 심어줄 수 있었다. 한 다국적 기업은 회사의 브랜드를 개선하기 위한 프로젝트에 '그린하우스'라는 명칭을 부여했다. 어느 일본 회사는 새로운 시장에 진입할 때 '하마치'라는 프로젝트 이름을 사용했다. 좋은 이름은 팀의 단결력을 높여주는 중요한 역할을 한다.

프로젝트 제품이나 책 등에 이름을 부여하는 과정은 순식간에 벌어지기도 한다. 어떤 때는 수십 개의 이름을 검토하다가 겨우 마음에 드는 것을 발견할 수도 있다. 때때로 실현시키고 싶은 경험의 본질에 대해 이야기하거나 글로 적어두고 그 이름이 그런 정신을 뒷받침하고 있는지 혹은 핵심 아이디어를 잘 드러내고 있는지 살펴보는 것도 도움이 된다.

멋진 이름은 판매에도 영향을 주는데 역사적으로도 그것을 증명할 수 있다. '후크 없는 고정 죔쇠'라는 말을 기억하는 사람은 아무도 없지만, 굿리치가 1920년대에 그것을 '지퍼'라고 명명하자 그 제품의 성공은 사실상 담보된 것이나 다름없게 되었다. 전해 내려오는 이야기에 의하면, 굿리치의 사장은 이렇게 말했다고 한다. "우린 행동어action word가 필요해. 물건이 꽉 채워지

는 방식을 극적으로 표현해줄 그런 말이 없을까? 이봐, 그걸 지 퍼라 고 부르면 어떨까?"

때때로 황당한 이름도 성공을 거둔다. 그 이름에 에너지가 넘쳐흐르고 있다면 말이다. 나의 고향 오하이오 마을에서 얼마 떨어지지 않은 곳에, 땅콩버터와 젤리로 유명한 J. M. 스머커라 는 가족 회사가 있었다. 이 대중적인 회사는 여러 해 동안 "스머 커Smaucker라는 이름을 갖고 있으니 좋은 회사임에 틀림없어"라 는 슬로건으로 꾸준하게 광고를 해왔다. 사실 그 이름에는 그럴 듯한 기발함이 있다. 뚜렷한 특성을 가진 이름인데다 의성어 효 과까지 가지고 있었기 때문이다. 땅콩버터가 입천장에 달라붙을 때 혀에서 나는 소리가 스머커와 비슷하게 느껴지기도 했다. 전 세계에서 땅콩버터를 가장 많이 먹는다는 미국 소비자들이 볼 때 그 이름은 어린 시절의 추억을 생각나게 하는 존재였다.

황당한 이름의 또 다른 사례로는 이런 것도 있다. 캘리포니 아에서는 매년 사이클 경주가 열렸는데, 20년 전만 해도 이 자 전거 경주(129마일을 달려야 하고 4개의 고개를 넘어가는 코스)는 험난한 지형에 도전하는 소수의 사람들에게만 알려져 있었다. 그러다 가 주최 측이 이 경주의 이름을 '죽음의 사이클링Death Ride'으로 바꾸면서 사람들이 몰려들기 시작했다. 분명, 그 음침한 이름 이 장거리 사이클 선수들의 도전 정신에 강력하게 어필했음이 틀림없다. 매년 2,600명만 참가할 수 있는 대회에 지금은 해마 다 6,000명의 지원자가 몰리고 있다. 누가 죽음으로 가는 사이 클링을 원하겠는가, 하지만 그 기발한 이름 때문에 사람들이 몰 려든 것만은 틀림없다. 그러니 당신 회사에 맞는 기발한 이름을

찾아내기 위해 시간과 돈을 투자해야 할 필요가 있다.

지난 몇 년 동안 나는 이름을 지어주면서 먹고사는 사람들을 여럿 만났다. 나는 그들의 일이 미묘하면서 매혹적이라는 사실을 깨달았다. 시나리오 작가이면서 시머라는 브랜딩 회사의 사주인 마크 허슨은 블랙베리, 스위퍼, 파워북, 펜티엄, 온스타, 스바루 아웃백 등의 브랜드 명을 붙인 렉시콘 회사 브랜딩 팀의 핵심 팀원이다. 내게도 몇 개의 이름을 지어준 적 있는 마크는 이렇게 말한다.

"이름이란 과학, 예술, 영감이 골고루 들어가야 나옵니다. 그건 즉흥 연주와 아주 짧은 시의 중간쯤 되는 것입니다."

여기서 이름만 멋진 의미를 풍기는 것이 아니라 이름 속의 개개 철자도 문화적으로 아주 구체적인 함의를 가지고 있다. 렉시콘의 창업주인 데이비드 플라섹의 말에 따르면 v나 z 같은 자음은 속도라는 함의를 갖고 있고, I, m, n 같은 알파벳 중간에 위치하는 철자는 느리면서도 느긋한 소리 효과를 낸다. **그래서 소비자들은 실물을 보지 않고 이름만 듣고서도 바이퍼viper가 루미나Lumina라는 이름의 차보다 훨씬 빠를 것이라고 생각하게 된다.**

새로운 제품이나 새로운 서비스를 시작할 땐 이름이 커다란 영향을 미친다. 우리가 지속적으로 작업해야 하는 것에는 이름을 붙일 만한 가치가 있다고 생각한다. 그래서 위에서 언급한 프로젝트 이름 이외에도 룩아웃Lookout이나 그래시 놀Grassy Knol 같은 아이디오의 장소나 노하우, 이노베이션 시드 펀드 같은 프로그램과 기타 역할에는 모두 이름이 있다. 아이디오는 지난 수십 년 동안 멋진 이름을 가진 제품들을 작업했는데, 가령 나이

키 마그네토 고성능 선글라스, 인간공학적 스틸케이스 립 의자, 스파이피시 리모컨 수중 카메라, 개발도상국에서 사용되는 머니 메이커라는 양수기 등이 그것이다.

훌륭한 디렉터는 팀이 진행 중인 프로젝트, 유망한 신규 서비스 등에 멋진 이름을 붙인다. 멋없고 단조로운 이름에 만족하지 마라. 특징이 뚜렷한 이름을 실험하고 프로토타입하라. 그런 이름을 지으면서 재미를 느끼고 무엇보다 에너지가 충만한 이름을 찾아내도록 하라. 심지어 오늘날에도 '후크 없는 고정 쬠쇠'라는 이름은 별로 통할 것 같지 않다. 그 대신 지퍼와 같은 이름을 찾아내도록 하라.

직원들이 가지고 있는 능력을 마음껏 발휘하게 하라

아이디오는 우리의 서비스를 바라는 수요가 항상 공급을 초과하는 시대에 살고 있었다. 그러나 수년 전 불경기를 시작으로 팰로앨토 사무실의 책임자인 팀 빌링은 팀원들에게 일이 줄어들고 있다고 통지했다. 팀은 팀원들에게 수주량의 부족을 알리면서 각자 도울 수 있는 방법이 있는지 살펴봐 달라고 주문했다. 그의 팀에서 일하던 24세의 엔지니어인 파스칼 소볼은 영업개발에 참여해 온 만큼 회사에 도움이 될 만한 일을 발견했다. 독일이 고향인 파스칼은 어느 날 점심에 다임러-크라이슬러의 북부 캘리포니아 기술연구 센터에 방문했다. 그 센터는 우리

의 펠로앨토 사무실에서 약 2마일 정도 떨어진 곳에 있다. 파스칼은 그 센터의 접수 담당자와 대화를 나누면서 자신이 슈투트가르트 출신이라고 말했다. 그는 다임러에 하룻밤 안에 독일까지 우편물을 보낼 수 있는 시스템이 있다는 것을 알고 있었는데, 그의 아버지가 과거에 다임러에서 일했기 때문에 알게 된 사실이었다. 그는 접수 담당자에게 아버지에게 보내는 자그마한 우편물을 함께 보내줄 수 있는지 물어보았다.

이렇게 즉흥적인 첫 번째 방문 후 두 번째로 그곳을 찾은 파스칼은 연구 센터의 사람들을 몇 명 더 사귀게 되었다. 빌링은 당시를 이렇게 회상했다. "파스칼이 어느 날 회사로 와서 이렇게 말하더군요. 다임러 벤츠사와 회의를 주선해 놓았어요." 우리는 그곳의 경영진에게 프레젠테이션을 했고 다임러의 소규모 프로젝트 2건을 맡게 되었다. 또 그것이 계기가 되어 이후 더 큰 작업을 함께 진행할 수 있었다. 이렇게 된 것은 대학을 갓 졸업한 신입사원이 자신의 독일 출신 배경을 십분 활용하여 좋은 연결 관계를 확립했기 때문이었다. 벤츠사와 회의를 진행하기까지 파스칼은 회사의 승낙을 미리 얻어 움직인 것이 아니었다. 그가 점심에 다임러를 찾아갔다는 사실을 팀 빌링이 알게 된 것은 그들과 회의를 주선해 놓았다고 보고했을 때였다. 매출 수십억 달러를 올리는 대규모 회사와의 미팅을 신입사원이 잡아 놓은 것이었다.

이미 많은 회사에는 파스칼 같은 신입사원이 있다. 문제는 당신 회사의 디렉터가 그들에게 그런 기질을 발휘할 기회를 제공하느냐는 것이다. 당신은 이니셔티브를 권장하는가? 생산적인 리

스크 감수를 장려하기 위해 당신은 어떤 조치를 취하고 있는가?

필요한 인재를 찾아 적재적소에 배치하는 일

우리 회사처럼 프로젝트를 중심으로 움직이는 조직에서 디렉터의 중요한 임무 중 하나는 프로젝트 팀에 적절한 인원을 배정하는 것이다. 인재들을 필요한 곳에 잘 배치하여 팀 내에서 좋은 화학 반응을 일으키는 것은 다소 까다로운 일이지만, 회사의 발전과 활기를 위해 이것보다 더 중요한 것은 없다. 회사와 개인에게는 인원이나 자원을 배치하는 미팅이 그들의 경력이 올라가느냐 그렇지 못하느냐를 결정하는 중요한 요소이다. 이런 회의를 통해 적재적소에 인재를 배치할 수 있다면 프로젝트는 순항할 것이다. 프로젝트를 진행하다 보면 좋은 아이디어들이 많이 나오는데, 인적 자본을 잘 배치해야만 이런 아이디어들을 현실로 바꿀 수 있다.

우리는 그것을 오래전에 깨달았으며, 주간 자원 미팅을 앞으로 진행해야 할 일의 하나라고 생각한다. 다음은 그 미팅을 좀 더 생산적으로 만들어주는 몇 가지 전략들이다.

첫째, 회의실 같은 딱딱한 곳은 피하고 탁 트인 장소에서 회의를 개최하라. 더 많은 사람이 회의에 참석할 수 있고 기업의 공식적인 분위기도 어느 정도 배제할 수 있다. 탁 트인 장소는 회의 과정에 투명성을 제공할 뿐만 아니라 팀원들 간의 긴장감

을 완화시키며 인원을 각 팀에 분배하는 결정에서도 폭넓은 지지를 받을 수 있다.

둘째, 두세 명의 지도자를 두면 회의 분위기가 곧 시들해지는 것을 막을 수 있다. 지도자가 둘이면 한 사람은 의제를 계속 유지하는 역할을 담당하고, 다른 한 사람은 인원 배정의 결정을 기록하는 조직책 역할을 맡을 수 있다.

셋째, 적극적인 정신을 장려하고 분쟁이 발생할 때 그것을 즉각 해결해 주는 심판관이 있으면 좋다.

프레젠테이션을 위해 다양한 수단을 동원하는 것도 중요하다. 우리는 상호 작용이 효과적인 환경을 조성하기 위해 하얀 칠판, 포스터, 게시판 등을 회의 전에 미리 준비해둔다. 장래에는 디지털 솔루션이 이런 것들을 대체(가령 영화 〈마이너리티 리포트〉에서 톰 크루즈가 거대한 스크린 위에서 자료를 정리하는 장면)하겠지만, 현재로서는 구체적인 도구와 컴퓨터 시스템을 적절히 활용하여 좀 더 가시적이고 그룹 지향적인 과정을 진행할 수 있다.

현명한 회사들은 인원을 배정할 때 직원들의 직무 범위에 제한을 두지 않는다. 많은 직원이 공식적인 직무 이외에도 다양한 재능과 기량을 자랑한다. 가능하면, 이처럼 직원마다 가지고 있는 2차적인 재능을 발견하고 잘 활용하는 것이 중요하다. 가령 어떤 직원의 취미가 사진이라면, 그를 이미지 데이터베이스를 필요로 하는 프로젝트 팀에 배치하여 그 팀의 관련 업무를 전개하는 데 도움이 되도록 하는 것이다. 어떤 직원이 뛰어난 사이클 선수라면 웰빙과 관련된 프로젝트 팀에 배정하는 것도 좋은 방법일 것이다.

모든 단계에서 우리는 그런 인원 배치가 직원 개인의 생활

은 물론이고 커리어에 긍정적인 영향을 미친다는 것을 알고 있다. 그리고 여기에 유념하면서 그 과정을 개성화하려고 노력했다. 우리는 그것이 빈자리에 인원을 채워 넣는 작업 이상이라고 생각하고 있다. 인적 자원 전문가인 리사 스펜서는 회사 인터넷에 들어 있는 직원들 사진을 마그넷에 올려놓음으로써, 하얀 칠판 위에 그려진 프로젝트 스케치 위에서 관련자의 이미지를 확인할 수 있도록 했다. 마그넷은 관련자의 사진 이외에 그들의 이름, 업무, 위치, 전화번호까지 제시하고 있었다. 이러한 사진들은 주간 인재 찾기 시장에서 또 다른 시각적인 영역을 제공했다. 팀에서는 화학 작용이 무엇보다 중요하다. 이러한 사진과 정보들을 통해서 당신은 현재 구성 중인 훌륭한 팀의 윤곽을 살펴볼 수 있다.

변모하는 조직 내에서는 인원 배치를 위한 미팅을 할 때마다 진행 상황이 달라진다. 어떤 회의는 잘 진행되고, 또 어떤 회의는 단 하나의 프로젝트를 두고서 주저앉아 버리기도 한다. 그 회의를 하나의 프로토타입으로 보면서 주기적으로 어떤 것은 통하고 어떤 것은 통하지 않는다는 것을 살펴보면 도움이 된다. 회사의 전체적인 이익을 감안하면서 개인의 커리어를 촉진시켜야 한다. 필요한 인재를 각 프로젝트에 잘 배치시키는 것이야 말로 결코 간단한 일이 아니다.

기대 사항을 미리 정하라

지속적인 이노베이션 프로그램에 착수하기 전에 기대 사항을 미리 정하는 것이 중요하다. 당신의 회사는 그 과정을 얼마나 진지하게 생각하고 있는가? 다음은 회사가 새로운 노력을 기울일 때 먼저 물어야 할 7가지 질문 사항이다. 이 질문에 어떻게 대답하느냐에 따라 어려운 일이 닥치더라도에 잘 대비할 수 있을 것이다.

- 당신의 회사는 성공적인 이노베이션 프로그램을 어떻게 정의하는가?
- 당신의 회사는 이노베이션 과정에 어떻게 자금 지원을 할 것인가?
- 당신의 노력을 지원하기 위해 회사의 어떤 자원(인력, 공간, 테크놀로지 등)이 배정될 것인가?
- 당신의 이노베이션 제안을 검토하기 위해 관련 그룹을 얼마나 자주 만나는가?
- 당신은 해마다 얼마나 많은 태스크 팀을 후원하는가?
- 그런 팀을 얼마나 자주 조직하는가?
- 당신의 직원들에게는 얼마나 많은 물자가 지원될 것인가? (정규 임무에서 떠나 있는 시간, 프로토타입 도구들, 행정 지원 등)
- 프로젝트에 참여한 직원들은 어떤 보상을 받는가?

당신이 이런 질문들에 어떻게 답변하는지 살펴보라. 만약 답변하기 곤란하다면, 당신의 이노베이션 프로그램은 회사의 후원이나 물자지원이 부족한 것이다. 훌륭한 디렉터는 이노베이션 팀에 가능한 한 편의를 제공하려고 애쓴다. 회사의 경영진에게 건의하여 이노베이션 팀에 충분한 재정적 지원과 후원이 돌아가도록 하라. 그리하여 이노베이션 프로그램이 성공을 거둘 수 있도록 노력하라.

올바르게 직시한다면 더 많은 것이 가능해진다

디렉터는 자원을 현명하게 배분한다. 사람들은 어떤 문제가 발생할 때면 그것이 팀이나 회사의 능력 밖의 일이라고 생각하는 경향이 있다. 그것은 이노베이션이라는 마법이 발휘되는 부분이기도 하다. 문제를 올바르게 직시한다면 당신의 투자를 더욱 극대화할 수 있다. 이를 통해 예상보다 더 많은 것이 가능하다.

다음과 같은 사례를 한번 생각해 보라. 브라질을 생각하면 멋진 해변, 뛰어난 축구 선수들, 광대무변한 정글 등이 먼저 떠오른다. 상업적으로 타당성 있는 과학기술이나 세계를 선도하는 과학 등은 이 생동감 넘치는 남미 국가를 생각할 때 연상되는 주제가 아니었다. 하지만 브라질 정부와 산업계가 힘을 합쳐 게놈 연구의 세계적 중심지가 되었다는 사실을 알고 있는 사람은 많지 않을 것이다. 브라질 정부는 초기 바이오테크 연구를 관리 가능한 중요한 문제에 집중시키기로 결정했다.

브라질의 연구자들은 최초의 타깃으로 오렌지를 선택했다. 그들은 오렌지 생산에 결정적인 피해를 입히는 비교적 간단한 박테리아의 게놈을 연구하기 시작했다. 이 박테리아는 이중적인 속성을 갖고 있었지만 유전자는 불과 3,000개에 지나지 않았다. 브라질은 포도피어슨병균이라는 박테리아의 염기 서열을 재빨리 해독하여 또 다른 획기적인 돌파구의 가능성을 열었다. 캘리포니아 와인 산업을 위협하는 또 다른 박테리아의 염기서열도 파악하게 된 것이다.

브라질은 이처럼 획기적인 연구 성과를 올리면서 대부분의 산업국가에서 시행하는 것과는 아주 다른 창의적인 디코딩 전략을 수립하게 되었다. 그 전략은 '오픈 리딩 프레임 익스프레시드-시퀀스 태그Open Reading Frame Expressed-Sequence Tags('열린 해독틀'이라고 번역되는데, DNA의 염기배열상에 임의의 해독틀을 부여하여 배열 순서를 표시한 것을 말한다)'라는 염기 서열 파악 방법이었다. 곧 브라질은 또 다른 국민적 작물인 사탕수수로부터 8만여 개의 DNA 순서를 해독했다. 뒤이어 연구자들은 커피콩의 염기서열 파악에 착수하기에 이르렀다.

커피 애호가들은 이미 들어서 알고 있겠지만, 브라질은 커피콩의 유전자 코드를 해독했다. "이것은 커피 게놈을 해독하는 경쟁에 있어서 20년을 앞서 나가는 쾌거입니다." 브라질의 농업장관이 당시 자랑스럽게 말했다. 그러면서 곧 슈퍼 커피가 탄생하여 세상을 휩쓸 것이라고 예언하기도 했다.

브라질에게는 엄청난 이노베이션일 것이다. 연간 33억 달러의 매출을 올리는 브라질의 커피 산업은 850만 명의 브라질인들을 고용하고 있다. 흥미롭게도 게놈 연구와 유전자 코드 해독에 열을 올리고 있는 브라질은 현재 유전자 변형 곡식의 재배와 판매는 금지하고 있다. 브라질은 향기, 카페인, 비타민, 맛 등을 결정하는 3만 5,000개의 커피 유전자를 해독함으로써, 커피 식물을 '타화수분'시켜 더 우수한 품종을 내놓을 것이다. 그리고 전 세계의 나머지 국가들보다 이 분야에서 앞서 나갈 것이다.

브라질은 오렌지와 포도 박테리아의 DNA를 해독하는 일을 먼저 시작함으로써 이 분야에서 결정적인 가속도를 얻게 되었

다. 이것은 탁월한 디렉터의 공로가 얼마나 중요한지 잘 보여주는 사례이다. 당신이 하고 있는 프로젝트에서도 새로운 도전이 시도되고 있는가? 당신으로 하여금 더 장기적인 목표를 성취하게 해주는, 지금 당장 관리 가능한 프로젝트는 무엇인가?

낮잠이 주는 힘을 믿어라

지난 수십 년 동안 아이디오에서 디렉터 역할을 맡아온 사람들은 오전에 실시하는 브레인스토밍이 가장 효과가 좋다는 사실을 알고 있다. 에너지와 창의성은 주로 오전 시간에 최고 상태로 오르게 된다. 최근에는 **일과 중에 간단히 낮잠을 자면 오전과 같은 상태를 오후에도 지속시킬 수 있다는 연구 결과가 주목받고 있다.** 우리는 아직 과학적인 실험은 해 보지 않았으나 명심해둘 필요가 있는 사항이었다. 역사적으로 생산을 많이 하고 창의적이었던 인물들은 낮잠을 즐겼다고 한다.

토머스 에디슨부터 윈스턴 처칠에 이르기까지 유명 인사들은 낮잠의 놀라움에 대해 증언했다. 처칠은 오전에 5시간을 근무했고, 그 중간에 푸짐한 점심 식사를 하고 이어서 낮잠을 잤다. 그런 다음 오후 일과에 돌입하여 새벽 2시까지 일을 하면서 회의를 주관했다. 알버트 아인슈타인은 낮잠이 '마음을 신선하게 해주고' 보다 창의적인 사람으로 만들어준다고 말했다. 브람스는 피아노 앞에서 자주 졸았고 다빈치는 붓질을 하는 사이사이에 잠들었다.

오늘날 대부분의 회사가 낮잠 자는 것이 관습과는 거리가 멀다고 생각하지만, 과학은 낮잠의 힘을 생생하게 증언하고 있다. 미항공우주국에서는 낮잠의 힘을 믿고 있으며, 최근의 연구들은 낮잠이 주는 놀라운 회복력을 증명한다. 하버드 대학의 한 연구에 따르면 낮잠은 '정보 과부하'를 완화시켜 주며, 다양한 업무를 배우고 기억을 강화하는 두뇌 능력을 개선시킨다는 것이다.

나는 낮잠의 힘을 믿는 사람이다. 아무 데서나 필요할 때마다 20분간 낮잠을 잘 수 있는 신진대사 능력을 갖고 있는 것을 다행스럽게 생각한다. 회사 내에서는 약 20분의 낮잠이 딱 좋은 시간인 것 같다. 멍하지 않고 산뜻하게 깨어날 수 있다.

낮잠의 효능에는 그에 따른 특징이 있다. 때때로 중요한 회의나 프레젠테이션을 잘할 수 있는 방법 중 하나로 낮잠을 자는 것을 추천한다. 유니온 퍼시픽에서는 낮잠을 '피로 관리'라고 부른다. 과거 철도 회사에서는 낮잠을 철저하게 금지했지만 이제는 사고를 줄이기 위한 전향적이고 창의적 방법의 하나로 직원들에게 낮잠을 권하고 있다.

몇 년 전, 코네티컷 주 브리스틀에 있는 야드 금속회사의 크

JFK, 버스민스터 플러, 토머스 에디슨은 모두 낮잠의 위력을 믿었다.

레이그 야드 사장은 330명의 직원들 중 몇몇이 자동차나 책상에서 낮잠을 자고 있는 모습을 발견했다. 하지만 야드는 그들에게 경고성 이메일을 보내거나 해고하는 일 따위는 하지 않았다. 그는 직원들에게 설문 조사서를 돌려서 낮잠을 잘 수 있는 편안한 장소를 원하느냐고 물었다. 직원들은 그렇다고 대답했고 이후 그들은 언제라도 사용 가능하며, 절반쯤 기대어 누울 수 있는 안락의자가 마련된 '낮잠용 방'을 갖게 되었다. 우리 아이디오는 아직 그 정도 수준까지는 되지 못했으나 얼마 전 회사 라운지를 리모델링할 때, 게임을 하고 TV를 보거나 낮잠을 잘 수 있는 휴식 장소를 직원들에게 마련해 주었다. 나는 바로 그 다음날 그곳에서 낮잠을 자는 아이디오 직원을 발견할 수 있었다.

내가 이 글을 쓰고 있는 지금 이 순간에도 여러 기업에서 낮잠의 필요성을 인식하고 있으며 뉴욕에는 낮 동안 성행하는 '수면실'까지 생겨났다. 낮잠 자기는 한때의 유행이 아니다. 생물학적인 관점에서 볼 때, 점심 식사 직후 인간의 신체는 다소 기능이 저하된다. 카페인으로 그런 나른함을 막아낼 수도 있겠지만 10~20분의 짧은 낮잠보다 더 좋은 것은 없다.

당신은 아직도 일과 시간의 낮잠이 괴상한 것이라고 생각하는가? 니콜라 테슬라는 밤에는 두 시간 정도만 자고 부족한 잠을 빈번한 낮잠으로 보충했다. 토머스 에디슨은 밤잠을 5시간 정도 자고 중간중간 낮잠을 잤다. 마거릿 대처, 존 F. 케네디, 버크민스터 풀러 등도 모두 낮잠 신봉자였다.

당신이 편견과 고정관념을 버린다면, 낮잠이 야심만만하고 창의적인 사람의 손에서 강력한 도구가 될 수 있음을 알아차릴

것이다. 기업의 입장에서 낮잠 문제를 어떻게 해결할 것인지 구체적인 해결안은 없지만, 창의적인 일을 시작하기 전 간단하게 낮잠을 자고 나면 정신이 더 맑아진다는 사실을 강조하고 싶다.

당신의 업무가 무엇이든 재능 있는 사람들로 한 팀을 이루는 것 이외에도 프로젝트의 성공을 위해 또 다른 요소도 감안해야 한다는 것을 기억하라. 당신의 팀이 에너지를 재충전할 수 있게 하라. 낮잠을 허용할 경우 회사가 부담해야 할 비용도 크지 않으며 무엇보다 생산성이 전보다 크게 증가하고 기타 긍정적인 결과도 함께 따라온다는 것을 잊지 말라. 창의적인 사람들은 일이 막힐 경우 낮잠을 자고 일어나 해결안을 생각해낼 수 있었다고 보고하고 있다. 나의 조언을 받아들여라. 문제를 베개삼아 잠깐 낮잠을 즐겨 보라.

완벽한 몰입을 위해 '철저한 분석'을 하라

아이디오를 제품 개발 회사로 생각하던 몇 년 전부터 우리 회사는 소위 '철저한 분석' 단계를 시작했다. 그 아이디어는 일단 프로젝트를 발진시키고 이어서 관찰, 브레인스토밍, 프로토타입에 우리 자신을 완전 몰입시켜 이노베이션 과정을 촉진하자는 것이었다. 철저한 분석 기간 동안, 팀은 다른 모든 문제들을 젖혀놓고 어떤 한 가지 문제에만 며칠 동안 집중적으로 매달렸다. 아이디오에서 했던 가장 유명한 '철저한 분석'은 테드 코펠의

ABC 뉴스에 나가 1,000만 명의 관객 앞에서 시연을 보인 일이었다. 당시 우리는 나흘 만에 쇼핑 카드를 디자인해야 했다.

오늘날 우리 회사의 디렉터들은 철저한 분석을 통해 또 다른 혜택을 얻고 있다는 사실을 알게 되었다. 그것은 어떤 문제에 에너지와 열정을 가지고 집중하는 유연성의 문제이다. 우리는 여러 기업들과 점점 더 많은 협력 관계를 맺으면서 또 다른 혜택에 눈뜨게 되었다. 그 집중적인 과정은 사람들을 단결시킨다. 런던 지점의 마우라 셰아가 말했듯이, 철저한 분석은 전반적인 합의를 구축시킨다. 물론 분석 기간 동안 좋은 아이디어에 살을 입힐 수 있다고 말하지만 그 보다 더 중요한 것은, 그런 집중적인 과정이 기업의 심리 상태를 바꾸어 놓는다는 것이다.

팀원들은 새로운 아이디어를 제일 먼저 경험한다. 그리고 그들은 디자인 과정에 몰입하여 제일 먼저 관찰하고 프로토타입을 테스트해 본다. 간단히 말해서 철저한 분석은 기업 내에서 좋은 아이디어들이 널리 퍼지게 하고 또 채택되도록 하는 기초 과정인 셈이다. 그것은 남을 설득해야 할 필요를 최소한으로 줄여 준다. 협력의 속도와 깊이는 '우리와 그들'이라는 이분법 구도를 극복하게 해준다. 팀원들은 환경과 문제를 새로운 시각으로 바라 보게 된다. 문제는 변할까 말까의 여부가 아니라 '어떻게' 변할 것인가이다.

디렉터는 이런 정서적인 연결 관계의 중요성을 직감적으로 알아본다. 새로운 아이디어를 탐구한다는 것은 단지 더 좋은 물건과 서비스를 만들어내는 데 그치지 않는다. 그것은 사람들의 행동과 태도를 변화시킨다. 그것이 이노베이션의 가장 중요한

발설음이다.

친밀한 관계를 통해 발전해 나갈 수 있다

나는 최근 미국 최대의 생명보험 회사인 메트라이프의 로버트 벤모시 회장을 만났다. 벤모시는 회사 내 의사소통 라인을 더 편리하게 만들기 위해 정기적으로 메트라이프의 직원들과 '실무자 미팅'을 나눴다. 카리스마 넘치는 벤모시 회장은 메트라이프 비즈니스 후원 그룹(나도 그 멤버의 일원임)에게 이렇게 말하기도 했다. "내가 당신들을 더 잘 알게 되면, 당신들은 좀 더 자유롭게 피드백을 제공할 것입니다. 심지어 비난의 말까지도 말입니다." 후원 그룹은 실제로 까다로운 질문을 쏟아내며 그에게 피드백을 제공했다. 기업의 CEO치고 자신의 시간을 많이 할애하여 실무자들로 하여금 비판할 수 있는 기회를 주는, 그런 자신감과 기질을 가진 사람이 얼마나 될까?

메트라이프의 경우, 그런 의사소통 방법이 순기능을 발휘하는 듯했다. 그는 취임 후 몇 해 동안은 판매 추이와 직원들의 사기를 개선하였고, 이후 회사를 일반에게 공개했다(2000년). 당시 주식시장이 약세였음에도 불구하고 회사의 주가는 두 배로 뛰었다. 누가 감히 벤모시에게 그것을 시간 낭비라고 말할 수 있겠는가? 벤모시는 팀원들과의 끈끈한 인간관계 구축이 장기적으로 손익계산서의 맨 밑줄에 영향을 미친다는 것을 알고 있었다.

당신의 회사에도 디렉터가 있는가? 일 년 내내 이노베이션

을 가동시키는 촉매자가 있는가? 회사의 전 직원이 이노베이션을 지지하는 한편, 소수의 인원에게 디렉터의 역할을 맡기는 것도 가치 있는 일이다.

당신이 회사 내에서 그런 역할을 맡을 수 있을까? 또는 당신의 프로젝트 팀에서 이노베이션 디렉터의 역할을 맡을 수 있을까? 그 역할은 공식적인 권위와는 크게 상관 없다. 만약 당신이 이노베이션에 대해 열정적이고 또 새로운 아이디어에 관심이 많다는 소문이 퍼진다면, 곧 당신은 적극적인 변화를 일으키기 위해 '반드시 상담해야 하는' 사람으로 부상하게 될 것이다.

7장
경험 건축가

The Experience Architect

7

홀륭한 경험 건축가는 제품, 서비스, 디지털 상호작용, 공간, 이벤트 등을 통해 그의 회사와 고객이 적극적으로 상호 작용할 수 있는 무대를 마련한다. 경험 건축가는 고객뿐만 아니라 직원들을 위해서도 디자인한다. 그가 창조하는 경험은 다른 것들과 뚜렷하게 구분된다. 그는 당신이 어떤 제품을 고를 때 오직 가격만이 비교 기준인 세계로 추락하는 것을 막아준다. 그는 당신의 촉각, 청각, 후각 등을 종합적으로 동원해야만 느낄 수 있는 다감각적인 경험을 제공한다.

규모가 크든 적든 대부분 회사의 '부가가치'는 제공되는 경험의 품질에서 나온다.

– 톰 피터스

리스본의 보다폰 사무실 로비를 걷다 보면, 유리창을 통해 빛을 반사하는 수영장을 볼 수 있다. 물 위에는 4미터짜리 대형 큐브(정육면체)가 둥실 떠 있다. 큐브의 각 면은 스크린으로 만들어져 있는데 스크린의 한 면에서 축구 경기를 중계하면 다른 한 면에서는 뉴스 프로그램을 방송한다. 당신이 갖고 있는 휴대폰을 사용해 적당한 키를 누르면 그 큐브 위에 글을 쓰거나, 그림을 그릴 수 있고, 비디오 게임도 할 수 있다.

만약에 당신이 몇 년 전 뉴욕 현대미술관의 '퍼스널 스카이스'를 둘러볼 기회가 있었다면 장거리 의사소통의 인간적인 경험이라는 새로운 콘셉트를 경험해 볼 수 있었을 것이다. 이 시설을 방문한 사람들은 미래지향적인 하얀 방 안으로 들어가게 된다. 그곳에서 전화번호를 누르면 전화를 받는 사람의 머리 위에 떠 있는 하늘과 똑같은 모습의 하늘이 천장에 나타난다. '어떤 사람의 하늘'을 볼 수 있다는 것은 것은 그 사람이 어떤 하루를 보내고 있는지 느낄 수 있도록 하여 서로 공감하도록 만든다.

'큐브'나 '퍼스널 스카이스'는 유능한 경험 건축가들이 만든 파격적인 창작품의 한두 사례에 지나지 않는다. 경험 건축가는 고객들에게 멋진 경험을 제공하기 위해 일하는 사람이다. 그는 다감각 디자인이 고객을 어떻게 사로잡는지 보여준다. 여기서 사용된 '건축가'라는 말은 광의의 뜻을 가지고 있다. 그가 창조하는 경험은 규모가 클 수도 있고 작을 수도 있으며 구체적인 물질이 될 수도 있고 디지털 비트도 될 수 있기 때문이다.

당신이 경험 건축가의 역할을 훌륭하게 수행하기 위해 반드시 패서디나 예술 센터의 산업 디자인 학위나 예일 대학 건축사

보다폰사에 있는 물에 뜬 큐브는
휴대폰을 가지고 통제 할 수 있는
디자인 된 경험이다.

석사 학위를 갖고 있어야 할 필요는 없다. 예를 들어, 우리 집 근
처에는 가족이 운영하는 유럽식 카페가 있다(독립 되어 있는 서점 바
로 옆에 붙어 있다). 현재 성업 중인 이 카페는 훌륭한 디자인 경험
을 많이 제공하여 고객들로 하여금 한결 편안함을 느끼게 한다.

카페 보로네는 탁 트인 주방에서 간단하고 맛있는 음식을
제공한다. 보로네의 젊은 직원들은 아주 능숙한 자세로 고객으
로 가득 찬 테이블 사이를 바쁘게 걸어다닌다. 거친 슬레이트
타일 위에 색깔 분필로 직접 적어 놓은 메뉴판은 주마다 바뀌기
때문에 늘 신선한 음식을 제공한다. 이 레스토랑은 시내 중심에
위치하고 있어 스탠퍼드 대학생부터 70대의 할아버지까지 다양
한 손님들이 찾아오고 있다. 그곳에는 다양한 목소리가 뒤섞여
있고 카페 안에서는 에스프레소 커피가 끓는 소리가 나며, 카페
밖에서는 분수 소리가 들려온다. 벽돌을 깔아놓은 광장은 캘리
포니아의 햇빛을 십분 활용하고 있다. 카페 보로네는 여러 사람
의 이목을 집중시킬 만큼 '핵심적인 매력'은 없지만 카페가 가지

고 있는 여러 분위기가 합쳐져서 안락함과 신선한 자극을 주고 있다. 나는 이 카페의 주인인 로즈와 로이 보로네 부부가 디자인 교육을 받은 사람들이라고 생각하지 않는다. 하지만 그들은 경험 건축가의 역할을 멋지게 수행하고 있다. 그 결과 나는 일요일 오후면, 그 어느 곳보다 이 카페에 앉아서 시간을 보내고 싶은 것이다.

아이디오에서 만든 베스트 디자인들은 때로 단발 고객을 위해 창조되기도 했다. 나는 특히 스냅-온 툴스의 디자인을 좋아한다. 기계공의 도구로만 생각하고 있었다면 드라마를 엮어낼 수 없었을 것이다. 그러나 폴 베넷, 오웬 로저스와 기타 팀원들은 거의 설치 예술에 근접한 디자인 개념을 만들어냈다. 우리는 그날 저녁 행사를 위해 버려진 자동차 정비소를 하룻밤 동안 임대했다. 그리고 정비소 주위를 아이디오의 개인 컬렉션에서 나온 고전풍 자동차들로 채웠다. 그 경험은 리셉션 구역(전에 자동차 정비소의 선반이 있던 곳)에서 시작되었다. 그 구역을 까맣게 칠한 다음, 커다란 글씨로 신념을 선언하게 함으로써, 나머지 공간을 여행하는 데 있어 미리 분위기를 잡았다. 이어 방과 방을 여행하면서 우리의 클라이언트는 석유 깡통 뒤에 놓인 각종 시제품들을 둘러보았다. 동시에 그런 도구들을 사랑하는 기계공들의 인터뷰를 찍은 비디오도 상영했다. 그런 종합적이고 멋진 퍼포먼스를 통해 그 클라이언트는 자신의 회사와 우리 아이디오의 앞날에 기대를 품으며 무척 흥분했다.

폴 베넷은 정말 재주 많은 경험 건축가이다. 그에 따르면 가장 강력한 경험은 뿌리 깊은 진정성을 갖고 있다고 한다. 경험

건축가의 핵심적인 역할은 사람들에게 특별한 경험을 나눠주는 것이며, 그 행위가 좋은 비즈니스일 뿐만 아니라 좋은 카르마임을 명심하는 것이다. 경험 건축가는 세상을 하나의 무대로 생각하며, 움직이는 향연을 믿기 때문에 서비스와 제품을 사람들 '가까이' 가져간다. 그는 서비스와 제품이 미리 준비가 가능한 것들이라고 생각한다. 그는 모든 것에서 경험을 발견하는 특이한 재능의 소유자다. 가장 평범해 보이는 제품을 통해서도 다양한 경험을 이끌어내는 것이다.

경험 건축가의 '영역' 안에 위치하고 있는 사람은 하나의 간단한 렌즈를 통해 세상을 바라본다. 부정적이거나 중립적인 현재 상황에서 경험의 요소를 추구하며, 그 요소를 좀 더 세련되게 가다듬을 수 있는 기회를 포착한다. 이 역할을 시작하는 한 가지 방법은 비즈니스의 모든 측면을 살펴보면서 이렇게 묻는 것이다. "이 부분은 평범한 상태인가 아니면 특별한 상태인가?" 경험 건축가는 평범한 것을 발견하면 그것을 물리치려고 애쓰며, 그의 소속팀이나 회사에 엔트로피나 상업화의 힘이 스며드는 것을 막아내려고 노력한다. 이런 질문을 던지는 것은 아주 간단하면서도 효과적인 방식이다.

고객 서비스 센터에 전화를 걸었을 때 무엇을 경험했는가? 우리에게 처음 찾아온 고객은 어떤 경험을 하였는가? 당신은 이 방법론을 회사 내부 시스템에도 적용시킬 수 있다. 당신의 프로젝트 팀이 정오 미팅을 할 때 먹는 음식은 얼마나 맛이 있는가? 훌륭한 식사였는가? 신입사원으로 보낸 첫날은 특별했는가? 경험 건축가는 이런 기회 지역을 파악하고 이어서 평범한 것을 특

별하게 바꿀 방법을 구상한다. 이렇게 행동하면 많은 돈이 들 것 같은 기분이 드는가? 반드시 그런 것도 아니다. 오히려 비용은 더 저렴하면서 얻을 수 있는 소득은 많다. 평범한 것을 털어버리고 특별한 방식을 채택하여 많은 소득을 올린 페덱스, 캘러웨이골프, 제트블루항공, 아메리칸걸, 기타 백여 개의 회사들을 한번 생각해 보라.

사소한 불편을 바꾸면 큰 이익으로 돌아온다

우리는 강의실을 개선하기 위해 대학과 함께 일했고, 출산의 고통을 조금이나마 덜어주기 위해 병원과 협력 관계를 맺기도 했다. 란제리 쇼핑부터 온라인 은행 개설에 이르기까지 수백 가지 제품과 서비스에서 고객 경험을 개선하기 위해 노력했다. 대부분이 아주 복잡한 프로젝트였고 그 결과 인간의 오감을 모두 동원시키는 다차원적인 경험을 제공할 수 있었다. 가령 여행과 여가에 대해 생각해 보라. 편안한 온천장에서 휴식을 취하거나 화끈한 나이트클럽에서 하룻밤을 보내는 것은 시각, 청각, 촉각뿐만 아니라 후각까지 총동원되는 오감을 통한 경험인 것이다.

하지만 디자인된 경험이 반드시 복잡하거나 고비용일 필요는 없다. 고객의 불편을 당신의 서비스나 제품으로 채워 넣기 위해서는 먼저 작은 행동을 실행하는 것부터 시작하라. 단 하나

의 요소만 바꾸어도 커다란 변화를 일으킬 수 있다. 가령 겨울철에 자동차의 라디에이터와 엔진을 얼지 않게 해주는 부동액을 한번 살펴보자. 동네 자동차 정비소에서 부동액은 에틸렌글리콜이라는 물질로 만든 화학제품에 지나지 않는다. 내가 사는 샌프란시스코 만 지역에서 이 플라스틱 통에 든 상품은 갤런당 7달러이며 자동차 부품 가게에서 파는 부동액은 플라스틱 병의 색깔과 상표 디자인을 빼놓고는 모두 똑같은 제품이다. 물론 당신의 차도 그런 차이점을 인식하지 못 할 것이다.

라디에이터의 부동액 수위가 한 쿼트쯤 낮아졌을 때 당신은 그것을 어떻게 보충할 것인가? 라디에이터에는 부동액을 100퍼센트로 채워 넣지는 않는다. 자동차는 공장에서 처음 출고될 때 물 50퍼센트에 부동액 50퍼센트의 비율로 출고되는데 이처럼 물과 부동액의 비율을 잘 맞춰 넣어야 한다. 일반적으로 라디에이터 뚜껑을 열고 부동액을 얼마나 넣어야 하는지 가늠하게 된다. 하지만 정확한 눈금이 없기 때문에 대략적인 느낌으로 에틸렌글리콜을 채워넣고 이어서 그 분량만큼의 물을 추가해 넣는다. 물을 넣을 때는 마당의 호스를 주로 사용하는데 자칫 비율 계산에 오차가 생겼거나 물을 더 많이 넣게 되면 미리 넣어 두었던 혼합액이 넘쳐 당신의 얼굴로 튀어 오르게 될지도 모른다.

이것은 그리 유쾌한 경험이 아니다. 하지만 몇 년 전 어느 창의적인 회사에서 이런 불편들을 바탕으로 하나의 상품을 만들어 시장에 내놓았다. 미리 물과 부동액을 비율에 맞게 혼합해 둔 것이다. 이것은 눈금을 측정할 필요도 없고 물과 부동액을 적절히 섞을 필요도 없다. 잘못 넣은 부동액이 당신의 얼굴로 튀

는 일도 없다. 바로 이런 곳에서 경험 건축가의 역할이 십분 수행된다. 미리 혼합해 놓은 부동액은 절반이 물이지만 가격은 여전히 7달러인 것이다. 달리 말하면 그 상품을 편리하게 쓸 수 있는 제품으로 변모시킴으로써, 내용물의 절반인 물값에도 3.5달러의 요금을 받게 된 것이다. 고객들은 그 지저분한 화학물질을 섞어야 하는 일을 면제받았으므로 제품 가격에 불만을 갖지 않는다. 물은 거의 비용이 들어가지 않으므로 이 제품의 마진은 아주 높아졌다. 이 새로운 부동액 제조업체는 고객의 불편을 미리 없애버림으로써 윈-윈 상황을 창조해냈다. 평소 고객들이 불편하게 생각하던 간단한 단계 하나를 면제시켜 주며 그들로부터 더 좋은 경험에 대한 보상을 받은 것이다.

당신이 진행 중인 비즈니스는 어떤 상품과 닮아 있는가? 당신이 생산하거나 제공하고 있는 것을 고객들이 더 편리하게 쓸 수 있도록 바꾸어놓을 수는 없는가? 경험을 개선하는 새로운 방법을 찾아내는 것은 뛰어난 효과를 발휘한다. 당신의 제품을 기존의 것들과 약간 다르게 만들 수 있다면 그것은 상품의 테두리를 벗어나 경험의 기회가 되는 것이다. 이렇게 하면 적은 것을 가지고도 더 많은 것을 얻을 수 있다.

고객의 편의 혹은 불편에 집중하라

현명한 경험 건축가는 자신의 에너지를 어떻게 사용해야 하는지 알고 있다. 만약 당신의 제품이나 서비스에 관한 모든 것을 개선하겠다고 나선다면 황금으로 도금된 제품을 만들어야 할지

도 모른다. 그렇게 심열을 기울여 만든 제품이라도 그것을 사용할 수 있는 능력이 있는 고객은 소수에 불과할지도 모른다. 또 매력적이지 않은 제품이 만들어졌다면 고객들은 흥미를 느끼지 못할 것이다. 따라서 대안은 작고, 비합리적이면서, 모호하고, 놀라운 어떤 제품을 내놓는 것이다. 그런 대안을 찾는 것이 성공의 핵심 요소이다. 그것들은 대부분 한두 가지 본질적인 요소들이며 우리는 그것을 '촉발점trigger point' 이라고 부른다.

예를 들어 일류 호텔 체인들은 지난 한 세기 동안 여러 경험을 쌓은 끝에 명백한 사실 한 가지를 발견했다. 그것은 호텔 객실의 침대가 편안해야 한다는 사실이다. 내 말을 오해하지 않기를 바란다. 나는 가족들과 여행할 때나 리조트에서 편안하게 휴식을 취할 때, 편의시설이 많은 일류 호텔에 투숙하기를 좋아한다. 하지만 저녁 7시에 호텔에 체크인하여 그 다음 날 오전 7시에 체크아웃을 해야 한다면, 호텔을 선택할 때 제일 중요하게 생각하는 것이 바로 침대이다. 많은 호텔 체인들이 이 점에 대해서는 변별력을 갖고 있지 않다. 대부분의 호텔은 비즈니스와 관련된 서비스를 지향하기 때문이다. 하지만 내가 최근에 경험했듯이, 5일 동안 서로 다른 4곳의 호텔에 투숙해야 할 때, 모든 호텔이 다 마음에 들었던 것은 아니다. 그중 어떤 곳은 정말 마음에 들지 않았다.

웨스틴호텔은 하룻밤 묵는 투숙객에게 침대가 가장 중요하다는 것을 깨닫게 해준 첫 번째 장소였다. 그들은 나에게 정말 멋진 침대를 제공해 주었는데 그 이름까지도 '천상의 침대'였다. 그 호텔에서는 여러 겹의 쿠션을 침대에 깔고 부드러운 베개도

많이 제공했으며 품질 좋은 목넌이불을 갖추고 있었다. 나는 천상의 침대에서 아주 편하게 잠을 잘 수 있었다. 그래서 그 나머지 소홀한 부분들이 보여도 눈감아 주게 되었다.

내가 이 이야기를 꺼내는 것은 때로는 작은 개선사항이 커다란 차이를 불러일으킨다는 것을 말하기 위해서이다. 나는 최근 신시내티에서 하룻밤을 묵은 적이 있는데 객실 벽지는 갈라지고 화장실 세면대에는 금이 가 있었다. 하지만 별로 신경 쓰이지 않았다. 나는 포근한 침대에 들어가 어린아이처럼 잠을 잤던 것이다. 물론 다른 호텔들도 이런 점을 깨닫기 시작했다. 다른 조건이 같다면, 나는 비즈니스호텔 중에서도 멋진 침대가 있는 곳을 고를 것이다. 이처럼 당신 회사의 핵심 촉발점 중 한두 가지를 찾아내어 그것을 경쟁 회사보다 더 매력적인 판매 포인트로 삼아라.

이제 침대 옆 테이블에 놓여 있는 자명종 시계를 한번 생각해 보자. 하룻밤을 묵는 투숙객들은 샤워 꼭지가 두 개 달린 화장실이나 비싼 편의시설보다는 자명종 시계에 더 많은 관심을 갖는다. 하지만 이런 투숙객들의 필요사항을 대부분의 미국 호텔들은 제대로 맞추지 못하는 듯하다(파리에서 1박에 700달러 정도 되는 호텔은 논외로 하자. 그곳에는 아예 시계조차 없다). 어쩌면 그것은 호텔 업주의 잘못이 아닐지도 모른다. 시계 제조업자들이 쓸데없는 기능을 많이 추가했기 때문에, 호텔에서 그 시계를 처음 보는 순간 어떻게 작동해야 하는지 난감했던 것이다. 그리고 대부분의 투숙객들에게 그 자명종 시계는 난생 처음 보는 형태였다. 그것은 사용자를 조금도 고려하지 않은 제품으로써 고객들은

그 복잡한 시계를 몇 분 동안 주물럭거린 후에 바로 사용을 포기해버린다(나는 이런 최악의 시나리오에 대비하여 자명종 두 개를 언제나 여행용 가방에 넣고 다닌다). 왜 호텔의 모닝콜 서비스가 아직까지 제공되고 있는지 생각해 보았는가? 고객들이 전통에 집착하기 때문에 그런 것은 아니다. 호텔의 자명종 시계가 신통치 않기 때문이다. 이처럼 좌절과 실망을 겪은 사람은 비단 나뿐만이 아니다.

햄튼 인 호텔의 직원들은 최근 그들의 객실에서 사용할 간단하고 기능적인 자명종 시계를 선정하기 위해 150개의 모델을 검토했으나 마음에 드는 것을 찾지 못했다. 그래서 그들은 시계를 직접 디자인하기로 결정했다. 호텔 체인이 이처럼 직접 자명종 시계를 디자인해야 한다는 것은, 소비자 전자 산업의 중대한 직무유기라고 보아야 할 것이다. 아무튼 그런 일이 실제로 벌어졌다.

햄튼 인은 2중 알림 장치 같은 복잡하고 쓸데없는 기능은 모두 빼버리고 정확하게 벨이 울리도록 시간을 맞출 수 있는 아주 단순한 시계를 만들었다. 그리고 라디오의 윗부분에 간단하고 분명한 설명서를 표시하여 현지 방송국의 이름을 모르더라도 록, 재즈, 고전 음악을 쉽게 들을 수 있도록 했다. 그 결과는 어땠을까? 고객들은 이 모델에 만족감을 표시했을 뿐만 아니라

햄튼 인은 시중에 나와 있는 시계에 불만을 느껴 자체적으로 시계를 제작했다.

일부는 집에서 사용힐 수 있도록 그 시계 라디오를 구입할 수 없느냐고 묻기까지 했다. 햄튼 인의 침대가 어느 정도인지 모르겠지만 그들이 또 다른 촉발점을 건드린 것은 틀림없다. 믿을 만한 자명종 시계가 있다면 나는 그 어떤 호텔에서도 더 편안안 마음으로 쉴 수 있을 것 같다. 아침에 너무 늦게 일어나 약속을 그르치지 않게 해준다면 나는 분명히 그 호텔을 다시 찾을 것이다.

고객의 편의나 불편에 집중한 한두 가지 촉발점을 갖게 된다면 반드시 경쟁의 우위를 차지할 수 있다. 이런 촉발점을 중심으로 문제를 해결하거나 좋은 경험을 디자인할 수 있다면 그 효과는 매우 클 것이다.

누구나 내 취향대로 섞을 수 있다

경험 건축가가 소매점의 재창업을 위해 하는 역할은 단 하나의 제품을 작업할 때보다 더 광범위하다. 하나의 결정적인 요소는 사람들의 마음을 움직이는 중요한 역할을 한다. 가령 사람들이 즐겨 가는 아이스크림 가게를 생각해 보라. 미국 전 지역에서 아이스크림 가게는 크게 주목받지 못한 비즈니스 모델이었다. 배스킨라빈스나 데어리 퀸 같은 대기업의 매출은 근년에 들어와 비교적 저조해졌다. 하지만 애리조나주 템프에 자리 잡고 있는 콜드 스톤 크림 회사는 사정이 다르다. 믹스인 아이스크림 가게를 프랜차이즈로 운영하고 있는 이 회사는 전국에 1,000개 이상의 매장을 운영하고 있다. 콜드 스톤은 아이스크림을 하나

아이스크림 경험은 이노베이션을 통해 마케팅 성장을 돕는다.

의 이벤트로 마케팅했고 이는 시장에서 큰 주목을 받았다. 이 회사는 자신의 경쟁 우위를 잘 인식하고 있으며 고객들에게 '새로운 아이스크림 경험' 서비스를 제공하고 있다고 주장한다.

만약 당신이 그 매장에 한 번 이라도 가본 적이 있다면 어떻게 운영되는지 알고 있을 것이다. 먼저 유리 진열장에 놓여 있는 신선한 아이스크림들 중 원하는 맛을 선택하고, 이어서 캔디, 너츠, 초콜릿 시럽 등 원하는 토핑(케이크 등의 표면 장식)을 추가로 선택한다. 두 개의 금속 주걱을 든 직원이 반들반들하게 얼린 돌판(콜드 스톤) 위에서 그 재료들을 잘 섞어 당신이 원하는 믹스인 아이스크림을 만들어낸다. 이 과정은 재미있으면서 약간의 최면 효과까지 있다. 해변의 보드워크(널판지 깐 산책로)에서 태피(땅콩 등을 넣은 캔디)를 만드는 기계를 볼 때와 똑같은 흥분을 느낀다.

어린아이와 그 부모들은 가볍고 재미있는 분위기 속에서 믹스인 작업에 참여하게 되고, 그 회사의 아이스크림 주걱은 때때로 흥겨운 음악 소리로 들리기도 한다. 수십 가지의 아이스크림과 토핑이 준비되어 있기 때문에 당신의 취향에 따라 수천 가지

의 아이스크림 만들기가 가능하나. "이곳에서 당신이 원하는 맛을 발견할 수 있습니다"라고 콜드 스톤은 말한다. "화강암 돌은 당신의 팔레트이고 당신은 화가가 되는 것입니다."

내가 매력적이라고 생각한 점은, 콜드 스톤은 각각의 매장들을 하나의 경험 장소로 판촉하고 있다는 사실이었다. 아이스크림도 중요하지만 이 브랜드의 홍행에 그 보다 더 결정적인 요소는 소비자들이 참여할 수 있다는 것이다. 회사는 그것을 가리켜 '아이스크림 이노베이션과 홍분'이라고 말했다. 이것은 좋은 경험 건축가가 남들과 똑같은 재료를 가지고 시작하지만 독창적이면서 인상적인 어떤 것을 첨가하여 새로운 경험으로 만들어낸다는 뜻이다. 물론 콜드 스톤 회사가 현재 상태로 완벽하다는 것은 아니다. 나는 화강암 석판이 좀 더 중앙 무대의 역할을 했으면 좋겠다고 생각한다. 가령 생선을 얇게 썰어서 하나의 창조물을 만들어내는 생선 초밥 주방장처럼 되었으면 더 좋았을 것이다. 하지만 콜드 스톤의 방법은 분명 효과적이었다. 그 아이디어는 디저트용 음식에만 적용되는 것이 아니었다. 나는 더 많은 프랜차이즈 매장과 식당들이 지금의 낡은 방식을 버리고 좀 더 새롭고 신선한 방법으로 바뀌길 바란다.

가령 아침 식사는 어떻게 개선할 수 있을까? 영양학자들에 따르면 아침이 가장 중요한 식사이기 때문에, 우리의 식사 습관을 대대적으로 개선할 필요가 있다. 여러 회사들이 브리토 burritos(고기, 치즈 등을 토르티야로 싸서 구운 멕시코 요리), 샌드위치 등으로 우리를 유혹하고 있으나, 나는 아직도 이노베이션의 여지가 많다고 생각한다. 아침 식사가 중요하다고 말하면서 왜 사람들

은 식사 시간에 겨우 6분만을 할애하고 있는가? 그 6분도 전적으로 아침 식사에 활용하지 않고 신문 읽기나 티브이 보기 등 다른 일과 함께 병행하고 있지는 않는가? 예를 들면 나는 아침 식사용 시리얼을 단 60초 만에 만들 수 있다. 그런데도 음식업계 전문가들은 시리얼이 '불편한 음식'이라고 말한다. 우선 들고 다니기 불편하며 걷거나 운전하면서 먹기가 어렵다는 것이다. 그건 분명 중요한 사실이다. 아무튼 사람들은 모닝 커피나 재미있는 아이스크림 경험을 위해 길게 줄을 설 용의가 있다. 그렇다면 아직 아침 식사를 이노베이션할 엄청난 기회가 개발되지 않고 있는 것이다. 만약 당신이 음식 업계에서 일하고 있다면 경험 건축가의 모자를 쓰고 아침 식사의 문제점을 깊이 생각해 보라. 멋진 경험을 만들어서 그것을 효율적으로 출시하는 회사에 큰 이익이 있을 것이다.

포장을 바꾸고 달라진 것들

관련 사업들이 현재 상태에 만족하고 있기 때문에 많은 제품과 서비스가 더 발전하지 못한 채 정체되고 있다. 이것은 이노베이션할 기회가 무르익었다는 뜻이고 누군가가 그 적체 현상을 시원하게 뚫어주기를 기다리고 있다는 뜻이기도 하다. 이때 업계가 필요로 하는 인물은, 새로운 것을 만들어내기 위해 앞을 내다볼 줄 아는 훌륭한 경험 건축가이다. 기억하라. 당신의 고객들이 제품의 하자에 주목하지 않는 것이 아니다. 단지 물건이

이렇게 나오는 것이려니 하고 그저 체념할 뿐이다.

가령 페인트 통을 살펴보자. 지난 수십 년 동안 페인트 통은 다루기 어려운 물건이었다. 열기가 번거롭고 사용하기 까다로우며 흘러내리기 쉽고 사용 후 뚜껑이 잘 닫히지도 않았다. 또 뚜껑은 녹이 잘 슬어서 갈변됐고 그로인해 통 안에 든 하얀색 페인트는 쉽게 변색되어 버린다. 솔직히 말해서 페인트 통은 영 세련되지 못한 물건이었다. 하지만 페인트 통이 발명된 1810년부터 지금까지 사용되고 있는 페인트통은 19세기적 초기 형태를 오랫동안 고수하고 있었다.

그러다가 지난 몇 년 동안 갑자기 두 회사가 페인트 통의 문제점에 대해 살펴보기 시작했다. 먼저 더치보이가 페인트 깡통을 다시 디자인하는 임무를 맡았다. 그들이 내놓은 플라스틱 용기는 큐브 형태로 되어 있어 사용하기 쉽고 저장하기도 용이하다. 또 가볍게 잡아서 뚜껑을 열고 페인트를 쏟을 수 있도록 뭉툭한 손잡이가 달려 있다(기존의 페인트 통에 달려 있는, 툭 하면 손바닥이 베이는 철사 손잡이와는 종류가 다르다). 용기 위에는 비틀어서 열고 닫는 마개가 있어서 여닫기가 쉽다(실제로 고객들은 절반쯤 남은 페인트를 버리지 않고 남겨두는 경우가 많았다). 마지막으로 페인트 주둥이가 안쪽에 달려 있어서 사용하기 편하며 페인트가 흘러내리는 것도 막을 수 있다. 이러한 이노베이션들은 고객들이 페인트를 직접 사용할 때 겪었던 불편 사항들을 효과적으로 개선시킨다. 이것이 로켓 과학처럼 복잡한 일일까? 결코 그렇지 않다. 하지만 더 나은 페인트 통을 준비하는 데에는 이니셔티브와 좋은 디자인이 필요했던 것이다.

이노베이션은 갑자기 이루어지기도 한다. 특히 오랜 균열이 있고 난 이후에 더 자주 발생한다. 한 업체가 제품을 획기적으로 개선시키면, 경쟁 업체들도 그에 영향을 받아 또 다른 분야를 혁신하는 것이다. 그런 점에서 나는 벤자민무어의 페인팅 이노베이션을 존경한다. 이 회사는 가정에서 페인트를 칠할 때의 불편한 점들을 파악한 뒤 틈새를 파고들었다. 페인트 샘플을 확인하기 위해 막대기에 몇 가지 페인트를 칠해서 집으로 가지고 오는 것은 별 도움이 되지 않았다. 따라서 색깔을 정확하게 비교하기 위해 여러 종류의 페인트를 1쿼트(약 0.95리터)씩 사게 된다. 이것은 비용도 많이 들어갈 뿐만 아니라 재료 낭비이다. 우리도 집 외벽에 페인트칠을 새로 하기 위해 이 과정을 거쳤고, 정확한 색깔을 확인하기까지 7쿼트의 페인트를 여벌로 사야만 했다. 그렇다고 필요 없게 된 6쿼트의 페인트를 쓰레기통에 그냥 내버릴 수도 없다. 그건 환경오염의 원인이 되기 때문이다. 그래서 그 쓸모없는 페인트들을 재활용 센터로 가져가야 했다.

바로 이때 벤자민무어는 아주 간단하면서도 유용한 이노베이션 제품을 내놓았다. 그들은 색깔 프로토타입 과정을 훨씬 쉽고 저렴하게 만들었다. 그들은 "2온스(약 56그램)짜리로 아주 간단하게 확인Tuo Ounces, Too Simple할 수 있습니다"라고 광고했다. 안이 훤히 들여다보이는 용기에 담긴 2온스짜리 페인트 샘플은 붓에 묻혀 한 번 발라보기에 딱 좋은 양이었다. 2온스는 가로세로 2피트(약 60.96센티미터) 정도 크기의 벽면을 바를 수 있는 분량으로 그 정도면 원하는 색깔 여부를 충분히 확인할 수 있었다. 매우 실험적이면서 동시에 경제적이었다.

안을 밖으로 드러내기

새로운 디자인을 필요로 하는 낡고 오래된 물건을 갖고 있는가? 어디부터 시작해야 할지 도무지 생각이 나질 않는가?

당신의 사고방식을 뒤흔들기 위해 파격적인 어떤 것을 시도해 보라. 당신의 경험 일부를 안에서 밖으로 드러낼 수도 있을 것이다. 나는 모니카 본비치니의 "단 1초도 놓치지 마라"라는 공연 예술 화장실 사진들이 아이디오에 처음 회람되었을 때, 그런 생각을 머리에 떠올렸다. 그것은 이중 방식 유리로 둘러쳐진 화장실이었는데 유리 박스 안에 들어간 사람은 마치 자신이 공개적으로 전시된 느낌을 받는다. 그러나 화장실 밖의 복도를 걸어가는 사람들에겐 어두운 반사 유리만 보일뿐이다.

이 화장실은 우리가 프라다의 뉴욕 본사 매장을 위해 디자인한 개성적인 2중 유리 탈의실을 연상시켰다. 그 매장에서 한 여성 고객은 투명하게 속이 비치는 유리 탈의실 안으로에 들어간다. 그녀가 바닥의 단추를 누르면 전기가 유리 안에 액체 크리스탈을 집어넣어 불투명으로 바뀐다. 여성 고객은 완벽하게 프라이버시를 보장받은 상태에서 새 옷으로 갈아입는다. 이어 그녀가 다시 바닥의 단추를 다시 누르면 불투명 유리가 다시 투명하게 바뀌면서 그녀는 바깥에 있는 친구들에게 보여 줄 최신 의상을 입은 상태로 나올 수 있게 된다.

이처럼 경험의 일부를 구성하는 행동을 바꾸어 주면 커다란 차이를 만들어 낼 수 있다. 당신의 서비스 중에도 안에 있는 것을 밖으로 드러낼 수 있는 요소가 있는가?

이 독특한 건축물은 프라이버시와
전시주의의 경계를 허무는 개념이다.

달리 말해서, 이 회사는 보다 값싸고, 실용적이며, 환경 친화적인 페인트 시제품을 내놓은 것이었다. 이 저비용, 고효율 제품 덕분에 나는 페인트 가게에 가서 한 번에 여러 개의 2온스 용기를 사 올 수 있었다. 다른 사람들도 그렇게 하리라 생각한다. 그들은 벤자민무어의 2온스 페인트를 칠해 보고는 틀림없이 같은 브랜드로 몇 갤런의 페인트를 재구입했을 것이다.

벤자민무어의 이야기 중에 내가 마음에 드는 부분은, 그 회사가 2온스 용기를 하나의 실험으로 제시했다는 것이다. 당신은 그들의 가게나 광고를 통해 그 물건을 확인할 수 있다. 그 자그마한 스낵 크기의 투명 플라스틱 용기는 그 자체가 하나의 혁신인 셈이다. 페인트 가게를 찾아오는 소비자들이 자신이 원하는 색깔을 찾아낼 수 있게 골치 아픈 문제를 해결해 줌으로써 고객 경험을 완전히 바꾸어 놓았다.

여기에는 몇 가지 귀중한 교훈이 있다. 먼저, 제품과 서비스는 수십 년 동안 변함없는 상태였다가 갑자기 들이닥친 이노베

이션을 맞아들인다. 더욱 놀라운 것은 한 경쟁 업체가 이노베이션을 하면, 다른 회사들도 그냥 뒷짐을 진 상태로 보고만 있지는 않는다는 사실이다. 때로 이노베이션에 반응하는 다면적인 '경험 포인트 experience point'가 있다.

와인 병과 코르크 마개의 문제를 확인해 보자. 1990년대 중반에 우리는 주요 와인 제조 회사와 함께 병과 코르크 마개의 미래에 대해 논의했다. 유리를 재료로 사용하지 않는 아주 매력적인 용기와 코르크 없는 봉인 방식을 고안했고, 예기치 않은 결론에 도달할 수 있었다. 병을 밀봉하는 가장 효율적이고 우아한 방식은 잘 만들어진 스크루 탑 혹은 보틀 캡(오프너가 필요 없이 비틀어서 따는 마개)을 사용하면 된다는 것이었다. 이 방식은 라트거트 rotgut(질 낮은 혼합주) 와인이나 맥주병에만 사용되고 있었다.

그것은 단지 미학의 문제만은 아니었다. 업계는 이노베이션을 해야 할 필요가 있었다. 해마다 만들어지는 와인 중 일부분이 부실한 코르크로 인해 '산화'되었기 때문이다. 와인 병의 코르크를 오픈하는 것이 와인을 사랑하는 의식의 일부가 되어 스위스제 칼의 존재 가치를 높여주었지만, 동시에 많은 와인 애호가들을 난처하게 하는 방법이 된 것도 사실이다. 가령 코르크를 오픈하다가 병목 한가운데서 부러지는 경우가 그것이다. 우리가 이 분야를 처음 탐험했을 때만 하더라도 비전통적인 마개와 용기를 바꾸는 일은 아직 먼 장래의 일이라고 생각했다.

그렇다면 그 다음은 어떻게 되었을까? 많은 와인 제조업체와 공급 업체들이 앞다투어 이노베이션을 하고 있다. 중간 가격대의 와인에는 코르크 대신 스크루 탑이 인기를 얻어 사용되고 있으며, 소비자들 사이에서 널리 받아들여지는 티핑 포인트

에 다가가고 있다. 한편, 과거에는 와인에 대해 잘 모르는 사람들이나 마시는 것으로 치부되었던 박스형 와인이 매력적인 '새로운' 용기에 담겨 등장하고 있다. 아이러니하게도, 박스형 와인은 일상 와인으로 사랑받으며 병 제품보다 더 높은 경쟁력을 갖추고 있다. 이 와인은 플라스틱 용기 안에 담겨 있어서 와인이 줄어들게 되면 용기 자체가 작아지도록 만들어져 있다. 그리하여 와인 병을 열었을 때 와인이 산화되는 단점을 막아준다. 실린더형 1리터 용량의 박스 와인이나 직사각형 3리터 용량의 박스 와인은 냉장고에 넣어두기도 편리하며 매일 따라 마시기에도 용이하다. 처음 마개를 딴 후 몇 주가 지나가도 맛에는 큰 변화가 없다. 또 와인 제조업자가 와인을 병에 담아 선적하는 비용을 절감해주고 표면에 다양한 색상의 그래픽이나 글자를 쉽게 넣을 수 있다. 박스형 와인은 공간을 덜 차지하고, 쉽게 깨지지 않으며 그 가치와 품질로 좋은 평가를 받고 있다.

전통적인 와인 병의 역사에 대해 생각해 보라. 와인병은 18세기 초에 처음 만들어진 이후 근 300년 동안 바뀌지 않고 사용되었다. 지금 우리는 여러 이노베이션들을 시도하고 있으며 향후 십년 동안 이러한 시도가 자리 잡게 될 것이다.

주위를 한번 돌아보라. 오랜 시간이 지났는데도 변하지 않는 물건이 있는가? 무엇을 바꾸면 지금보다 더 좋거나 색다른 것으로 바꿀 수 있을까? 이노베이션의 기회는 바로 우리 곁에서 잠자고 있으면서 누군가가 깨워주기를 기다리고 있다. 경험 건축가는 다른 사람들이 간과해 버린 것을 살펴볼 줄 아는 끈기를 가지고 있고 새로운 경험을 고안하는 힘을 발휘한다.

물에 분위기를 더하다

노련한 경험 건축가의 가치에 대해 확인해 보고 싶은가? 동네 슈퍼마켓에서 불티나게 팔리고 있는, 비타민이 첨가된 음료수 병을 살펴보자. 과거에 식용수는 수도꼭지에서 흘러나왔다. 병에 담긴 물을 미국 시장에 처음 선보였을 때, 기업들은 그 물이 만들어진 수원水源을 강조했다. 최근에 들어와 각종 병에 담긴 물들은 고속으로 성장하는 음료 카테고리의 하나가 되었다. 부티크 브랜드가 병에 담긴 물에 세련된 색상, 비타민, 멋진 상품명, 독특한 맛, 심지어 유머까지 부여하기에 이르렀다. 사무실에서 아주 힘든 오후를 보내고 있는가? 그렇다면 글라소에서 내놓은 배 색깔의 퍼시비어런스를 한번 마셔보라. 지난밤 늦은 시간까지 야근을 했는가? 그렇다면 녹차를 섞어 넣은 레스큐를 마셔보는 것은 어떤가. 비평가들은 이 물을 '디자이너 워터'라고 부르면서 내용물보다 스타일을 더 중시한다고 말한다. 이런 물들은 일종의 건강식품이며 유머러스한 문구들은 그런 건강 증진 효과에 일조하고 있다. 키위-딸기 맛이 나는 포커스에는 '당신의 지친 뇌 세포에 활력을 주는 경구 강장제'라는 문구를 적어 넣고 있다. 크랜베리-자몽 맛이 나는 밸런스는 '심신의 균형을 필요로 하는 운동선수, 발레리나, 기타 사람들에게 좋은 물'이라는 설명이 적혀 있다.

물론 우스꽝스러운 지시문이기는 하지만, 목이 마른 상태로 슈퍼마켓 매장에 들어가 어떤 물을 마실까 고르고 있을 때에는 이것이 완벽한 유인책이 되지 않겠는가? 영양학자들은 물에 비

타민이나 첨가제를 넣는 것에 대해 이의를 제기할지도 모르지만, 음료 회사들은 그냥 맹물을 파는 것이 아니라 디자인, 이야기, 유머 등이 가미된 분위기와 감수성을 판매하는 것이다. 건강식품 판매 실적과 그런 제품을 모방하는 회사가 수십 군데라는 사실은, 그것이 시장에서 호소력을 발휘한다는 뜻이다. 이처럼 단순한 물을 디자인된 경험으로 바꾸어 놓을 수 있다면, 그 어떤 제품이라도 이렇게 디자인화할 수 있다. 당신 회사의 제품이나 서비스가 미약하여 그런 식으로 디자인할 수 없다고 말하지 마라. 무엇이든 마찬가지겠지만, 당신의 상상력의 크기에 따라 그 아이디어가 썰렁하기도 하고 그렇지 않기도 할 것이다.

'여행'이라는 주제로 고객의 노선 파악하기

새로운 콘셉트를 가지고 클라이언트들과 협력 관계를 맺을 때, 우리 아이디오가 하는 일 중 하나는 고객의 '여행 노선'을 파악하는 것이다. 여행의 틀이 완벽하게 적용되는 기차나 비행기를 바탕으로 한 작업뿐만 아니라, 전혀 여행처럼 보이지 않는 주제에 대해서도 여행이라는 개념을 적용시켰다. 가령, 호텔 투숙하기, 은행 계좌 개설하기, 웹사이트 항해하기, 특허 신청하기, 레스토랑에서 음식 주문하기, 저녁 식사 만들기 등 서비스나 경험에도 '여행'의 개념을 적용했다.

그 과정에서 우리는 이런 사실을 발견했다. 여행은 당초 예

상보다 더 많은 단계를 갖고 있다는 것이다. 예를 들어, 자동차 구매하기를 여행에 대입해 보자. 자동차 구입은 당초 정해진 노선에서 벗어나는 일이 생기거나 불안감을 자아내는 단계들이 많았다. 또 다른 놀라운 사항은, 이 자동차 구매 여행이 생각보다 일찍 시작하여 늦게 끝난다는 사실이다. 우리는 여행 전의 심리 상태를 고려하는 것이 중요하다는 것을 깨달았다. 자동차를 구입하는 여행의 첫 번째 단계는 대리점을 방문하거나 신문 광고를 살펴보는 것이 아니었다. 그보다 앞선 여러 단계가 존재하고 있었다.

그것은 어떤 사건(가령 지금 몰고 다니는 차의 부품이 고장난 경우), 인생의 전환기(당신의 딸이 대학 유학을 떠날 예정인 경우), 새로운 사회적 압력(당신의 친구가 멋있는 새 차를 사는 바람에 당신이 상대적으로 초라하게 보이는 경우) 등에 기인하는 것이었다. 마찬가지로 자동차 세일즈 맨은 고객이 대리점 주차장에서 차를 몰고 떠난 순간 판매가 끝났다고 생각하기 쉽다. 하지만 고객의 충성심과 그들의 추천을 계속해서 이끌어내는 일은 서비스, 보수유지, 재판매 등 고객의 경험을 이해하고 그것을 계속 지원하는 것이다. 그 여행의 각 단계를 이해할 뿐만 아니라 각 단계의 고객 심리를 이해하는 것은 경험 건축가에게 소중한 자산이 된다.

사람을 살리는 여행의 중요성

어떤 여행은 사람의 목숨을 살리기도 한다. 데이비드 크래비츠의 이야기를 살펴보자. 데이비드는 자신의 아버지가 장기 이식 수술을 받은 것이 계기가 되어 장기 회수 시스템Organ Recovery Systems이라는 회사를 시작하게 되었다. 그는 장기 이식 현장을 두루 살펴보고, 기증자에게서 환자까지 장기가 도달되는 과정이 굉장히 불안정하며 테크놀로지가 결여되어 있다는 사실을 발견했다. 대부분의 이식 장기는 우리들이 해변에서 맥주를 차갑게 보관할 때 사용하는 스티로폼 쿨러에 담겨 이송되었다. 그리고 환자들은 귀중한 장기를 기다리는 도중에 죽어갔다. 지금 현재도 5만 5,000명의 미국인들이 신장 이식을 기다리고 있지만, 안타깝게도 그 환자들 중 일부는 장기를 기증받지도 못한 채 삶을 마감할 것이다.

ORS사는 이런 문제들을 어떻게 극복했을까? 이 회사는 아이디오와 함께 일하면서 신장이 기증지에서 이식 장소까지 운송되는 과정을 면밀하게 살펴보았다. 얼음 위에 놓인 신장은 오래 가지 못했다. 18시간이 한계였다. 따라서 운송 과정을 의사가 장기를 보존하기 위해 애쓰는 시간으로 생각하는 것이 아니라, 그 이상의 의미를 부여했다. 그 결과 라이프포트Life Port라는 운송 장비가 탄생하게 되었다. 이 장비는 운송 도중에 세포를 활성화시키는 차가운 용액을 신장에 정기적으로 뿜어주었다. 또 운송 중간에도 신장 상태를 계속 감시하고 평가한다. 이렇게 활성 용액을 주입한 결과, 운송 시간이 처음 18시간에서 두 배로 늘어났다. 이것은 신선한 상태로 신장을 운송하고, 그것을 성공적으

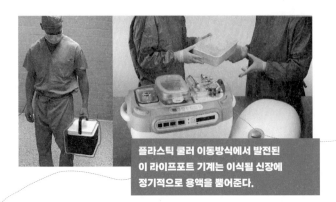

플라스틱 쿨러 이동방식에서 발전된 이 라이프포트 기계는 이식될 신장에 정기적으로 용액을 뿜어준다.

로 전달하여 더 많은 사람이 장기 이식을 받을 수 있다는 뜻이었다. 따라서 시간 내에 장기를 필요한 곳까지 운송할 수 있는 가능성이 높아졌다. 외과의사와 환자들도 부작용 없는 장기를 고를 수 있는 시간이 그만큼 더 많아진 것이다.

라이프포트와 같은 장비는 장기 이식을 기다리는 사람들이 긴 운송 시간으로 피해를 보지 않도록 하고, 적체 기간을 크게 줄여 수천 명의 목숨을 구할 수 있게 도왔다. 그로 인해 이식 장기의 숫자가 늘어나고 운송 압력이 완화되면서 건강 관련 산업은 절감된 응급치료 비용에서 10억 달러 가까운 금액을 줄일 수 있게 되었다. 데이비드 크래비츠가 장기 운송 여행에 예리한 통찰력을 발휘했기 때문에 나오게 된 결과인 것이다.

우리는 크래비츠와 함께 일하게 된 것을 자랑스럽게 여기며 심장이나 간과 같은 다른 장기를 위한 라이프포트 작업도 함께 진행할 수 있기를 희망한다. 새로운 제품이나 서비스를 알리는 여행이든, 어떤 물품을 가망 고객에게 가져가는 여행이든, 여행

은 정말 중요하다. 당신은 어떤 방식으로 시장에 변화를 일으킬 여행을 준비하고 있는가?

기동력을 사용해 직접 달려가라

경험 건축가는 경험을 디자인하는 직업이 늘 진화한다고 생각한다. 새로운 테크놀로지의 확산으로 인해 다양한 분야가 영향을 받을 뿐만 아니라 필요성이 수시로 바뀌기 때문이다. 고객의 여행이 어떤 고정된 지점에서 출발한다고 생각하던 시절은 사라지고 있다. 때때로 당신의 디자인 경험을 고객에게 직접 가져가야 할 때도 있고, 어떤 때는 고객이 일하고 있는 회사 주차장까지 찾아가야 할 때도 있다.

얼마 전 아이디오의 스마트 스페이스그룹(건축적 규모에서 경험을 창조하는 디자이너들)은 북부 캘리포니아에 있는 한 회사와 협력 관계를 맺게 되었다. 이 회사는 아주 파격적인 아이디어를 내놓았다. 환자가 치과를 방문하는 것이 아니라 치과의사가 환자들을 찾아가게 하자는 것이었다. 그 비즈니스 계획은 장비를 충분히 갖춘 이동 밴을 운행하여 수천 명의 직원들이 근무하는 대기업을 직접 찾아가는 것이었다. 그 회사들은 이런 의료 서비스를 직원들에 대한 복지의 하나로 생색낼 수 있었다. 직원들이 굳이 병원에 찾아갈 필요가 없으니 작업 기간도 줄일 수 있고 회사로서는 많은 비용이 들지 않기 때문에 일석이조였다. 앞으로 몇 년 안에 다른 전문직 서비스도 회사 주차장에 차를 대놓고 직원들의 편의를 고려하며 일하게 될지도 모른다.

시간 압박, 무선 테크놀로지, 소형화 사업의 진보 등이 이런 추세를 계속 지원할 것이다. 하지만 서비스나 경험을 이동 차량에 실어 제공하는 것은 앞으로 다가올 추세의 한 부분에 지나지 않는다. 성공적인 이동 서비스는 업계의 전형적인 시스템에 도전할 것이다. 예를 들어 당신의 사무실에서 2분 거리에 치과가 있다면 그곳에 대기실이 필요할까? 이처럼 가까운 거리에 있으면 접수 담당 직원은 당신 차례 바로 직전에 전화를 걸어 호출할 것이고, 그러면 당신은 일찍 가서 기다릴 필요도 없이 바로 진료를 받을 수 있을 것이다.

기동성은 큰 효과를 발휘한다. 특히 신체적 접촉이 거의 없는 회사일수록 그러하다. 예를 들어 오하이오주 메이필드에 자리 잡고 있는 자동차 보험회사인 프로그레시브 인슈어런스는 피해 보상을 신속하고도 효과적으로 처리하는 방식을 고안하여 어려운 문제 한 가지를 해결했다. 프로그레시브는 기동성을 바탕으로 활동하는 '즉각 반응 팀'을 운영하고 있다. 이 팀은 손해사정인들을 태운 여러 대의 포드 익스플로러 자동차를 사용하여 대도시 중심부를 24시간 순회하며 사고 현장에서 곧바로 손해보상을 해준다. 프로그레시브의 획기적인 돌파구는 빠른 일처리를 통해 고객들과 끈끈한 유대관계를 맺었다는 것이다. 손해사정인들은 노트북 컴퓨터를 휴대하고 다니며 관련 정보를 다운로드 받아 복잡한 계산을 현장에서 능숙하게 처리하며, 간단한 일도 아주 세련되게 처리한다. 일반적으로 손해 보상금은 지급하기까지 몇 주 혹은 몇 달 정도가 걸리지만, 이들은 며칠 혹은 몇 시간 안에 해결해 버린다. 나는 최근 30년 만에 처음

으로 차 사고를 겪었는데, 그때 다른 보험회사에서 겪었던 것을 프로그레시브의 현장 해결과 비교해 보며, 그들의 서비스가 정말 매력적이라고 생각하게 되었다.

이러한 이야기의 교훈은 경험 건축가가 가장 전통적인 사업 분야도 바꾸어 놓을 수 있다는 것이다. 대부분의 거대 보험회사들은 리스크를 싫어하고 서류 절차와 책상물림하는 직원들을 그대로 방치하지 않는다. 프로그레시브의 업무 속도는 보험 처리의 경험을 이동 자동차와 테크놀로지 위에 올려놓았다는 사실에서 비롯된다. 당신은 이를 너무 커다란 변화라고 말하면서 당신 회사에서 기동성은 통하지 않는다고 말할 수도 있다. 하지만 렉서스가 신차 구입자에게 제공한 '경험' 맛보기를 생각해 보라. 나는 2년 전에 렉서스 차를 구입했는데, 딜러가 첫 1,000마일 점검을 해주겠다며 내 사무실로 직접 찾아왔다. 내가 한 일이라고는 접수 담당자에게 자동차 키와 주차 위치를 적어놓은 쪽지를 맡긴 것뿐이었다. 누가 이런 서비스를 원하지 않겠는가? 오로지 서비스만 있고 골치 아픈 입씨름은 없었다. 1,000마일 점검과 관련하여 나는 즐거운 고객 여행을 했다. 아니, 그 어디로 가지도 않고, 여행을 한 유쾌한 경험이었다.

전통과 관습을 고집하며 한 장소에 너무 오래 머무르는 것은 당신 회사의 발전에도 좋지 않다. 테크놀로지, 정보, 개별화된 서비스, 이런 것들을 가지고 당신의 고객에게 직접 걸어가거나, 달려가거나, 재빨리 접근하라. 첫걸음을 떼는 데 너무 오랜시간이 걸린다면 결국 다른 사람이 먼저 그곳에 가 있게 될 것이다.

여행으로 비유하는 것이 전혀
먹히지 않을 때도 있다

여행으로 비유하며 새로운 제품이나 서비스를 유발시킨다는 것은 정서적인 반응을 포착하는 멋진 도구가 된다. 하지만 경험 건축가는 모든 크기에 다 들어맞는 한 가지 모델을 신봉하지 않는다. 이 역할의 본질은 각각의 새로운 제품이나 서비스의 독특한 요구사항에 들어맞는 경험을 디자인하는 것이다. 그래서 여행의 힘을 누구보다 잘 알고 있는 아이디오조차도 한 가지 모델이 모든 상황에 들어맞는다고 생각하지 않는다.

예를 들어, 몇 년 전 한 유명 소매업체가 우리에게 그들 매장을 찾아오는 아이들의 쇼핑 경험을 탐구해 달라고 요청했다. 그들은 대대적으로 매장 디자인을 바꾸기 위해 준비 중이었고, 우리는 아이들의 쇼핑 여행 노선을 완벽하게 파악하면 새로운 콘셉트를 찾아낼 수 있으리라 생각했다.

우리는 그 회사의 매장에서 많은 시간을 보내는 것으로 작업을 시작했다. 때로 한쪽 무릎을 꿇고 앉아 아이들의 눈높이로 내려가기도 했다. 아이들의 반응은 우리가 다른 프로젝트에서 연구했던 것과는 전혀 달랐다. 우선 아이들은 매장 방문을 전혀 여행이라고 생각하지 않았다. 그들은 어떤 제품이 처음 나오고 어떤 제품이 맨 나중에 나왔는지 기억하지 못했다. 하지만 세련된 것, 따분한 것 등에 대해서는 말할 수 있었다. 아이들은 쇼핑을 일련의 지속적 단계로 파악하지 않았다. 그래서 우리는 여행으로 디자인된 매장에는 아이들이 반응하지 않을 것이라는

감을 잡을 수 있었다.

다행스럽게도 우리는 그 문제를 다른 각도에서 접근할 수 있었다. 우리는 면밀한 관찰을 바탕으로 아이들이 매장에서 겪게 되는 몇 가지 상황들을 파악할 수 있었다. 우리는 그 심리상태를 중심으로 새로운 개념 틀을 만들었다. 우선 수백 개의 매장을 전면적으로 보수한다는 계획은 비용 낭비라는 사실을 깨달았다. 그래서 우리는 거대한 인테리어 계획을 포기하고, 우리 클라이언트에게 아이들의 경험을 도와주는 다음과 같은 사항들을 조언했다. 제품 프레젠테이션을 멋지게 하라, 포장에 신경 써라, 제품을 상품화하고 매장 내의 설비 등에 신경 써라. 테이블, 전시대, 조명, 그래픽 등을 좀 더 돋보이게 하라 등등.

'해먹'하면 떠오르는 것

아이콘은 당신이 새로운 경험을 디자인할 때 고객에게 전달하려고 하는 마음을 상징한다. 나는 여기서 종교적 성물이 아니라 강력한 연상 작용을 불러일으키는 문화적 상징을 말하고 있다.

두 종려나무 사이에 걸려 있는 평범한 해먹을 떠올려보라. 누구나 해먹을 바라보면 편안함을 느끼게 된다. 해먹 안에 누워있을 때에는 스트레스나 근심 상태에서 벗어날 수 있다. 최근 뒷마당에 있던 아이들의 놀이 시설을 철거했으므로, 나는 그 자리에 대신 해먹을 설치하여 가족 스트레스 치료의 한 방법으로 사용해 볼까 한다. 당신의 비즈니스에서 해먹은 무엇인가? 당신의 고객들에게 엄청난 흥미를 불러일으킬 만한 제품이나 서비스는 무엇인가?

이 프로젝트에서 주목해야 할 점은 관찰 사항을 바탕으로

해먹은 보기만 해도 느긋한
마음을 불러일으킨다.
당신은 이와 같은 힘을 갖고 있는가?

행동 노선을 정했다는 것이다. 만약 우리에게 친숙한 'A 계획'에
만 매달렸더라면, 아이들의 반응을 정확하게 살펴보지 못한 채
보다 전형적인 방식으로만 우리의 발견사항을 프레젠테이션했
을 것이다. 하지만 작업을 해나가던 중, 여행의 비유가 아무리
강력하다고 할지라도, 그것이 어린이용 매장을 위한 새 아이디
어를 궁리하는 데에는 적절하지 못하다는 것을 알게 되었다. 스
티븐 코비가 말했듯이 "지도는 실제의 땅이 아닌 것이다." 우리
는 고객들의 여행 지도를 좋아하지만, 그때만큼은 지도를 옆으
로 제쳐두어야 한다는 것을 깨달았다.

　이것을 나침반을 안내자 삼아 항해하는 경우라고 생각해
보자. 밤하늘의 별들이 나침반에 문제가 있음을 알려준다면, 노
련한 항해가는 최선의 도구를 가지고 새로운 길을 찾아낸다. 내
가 볼 때는 그것이 가장 좋은 방법이다. 그저 고정관념에 충실
하면서 관성적으로 프로젝트를 진행하는 것이 아니라, 새로운
지도를 작성하면서 주어진 환경에 맞는 이야기를 엮어나갈 줄
아는 독립된 마음가짐이 필요한 것이다. 새로운 발견사항들을

통해서 그 방향이 옳다고 판단되면 과감하게 노선을 변경할 줄 아는 자신감과 겸손함이 필요하다.

신빙성으로 경쟁력을 갖추다

경험 건축가는 진짜를 알아보는 예민한 후각을 가지고 있다. 그는 '공식적인' 전문가 보다는 진정성 있는 개인의 의견을 더 선호한다. 가령 레스토랑 평가 문제를 살펴보자. 얼마 전까지만 해도 우리는 생사여탈권을 쥐고 있는 지방 신문이나 〈프로머스〉, 〈포더스〉, 〈미슐랭〉 같은 전국 안내지의 평가에 의지하며 식당을 선택했다. 전문가들이 의견을 내놓았는데 우리가 어떻게 그 주장을 따질 수 있겠는가?

그런데 문제는 전문가들의 평가가 우리의 생각처럼 신빙성이 높지 않다는 데 있다. 식당들은 종종 임의로 전문가를 지정하고 그의 방문에 맞추어 특별한 음식이나 서비스를 내놓으며 평점을 좋게 받았다. 그리고 평가자들도 항상 객관적이지는 못했다. 게다가 한두 번 방문하고 평가 보고서를 쓰는 것이 과연 공정한 것일까? 바로 그런 틈새를 비집고 식당과 호텔만 전문적으로 평가하는 〈저갯Zagat〉이 등장하게 되었다. 저갯은 전문가들 대신 당신이나 나 같은 평범한 사람들을 평가자로 영입함으로써 평가의 개념을 완전히 뒤집어 놓았다. 저갯은 수많은 평범한 사람들로부터 얻은 진정성 있는 식당 정보를 바탕으로 만든 세계적인 권위를 가진 레스토랑 가이드북이 되었다. 저갯은 무

려 25만 명의 자원봉사 평가자들을 활용하고 있다.

팀과 나나 저갯 부부는 오래전부터 진정성이 그 나름의 보상을 가져온다고 확고하게 믿었다. 그들은 저명한 비평가를 고용하지 않는 대신 박학다식한 편집자들을 고용하여 조사 문항의 디자인과 대상 식당의 선정을 주도하도록 했다. 또 자원봉사자들이 만들어낸 평가 문장으로 각각의 식당을 '평가'했다. 그것은 피플스 초이스상과 비슷한 개념이었다. 엘리트 신문의 평가란에 나와 있는 잘난 척하는 평가와는 사뭇 다르게, 저갯의 평가는 대중적이며 사실을 바탕으로 하는 진정성 있는 분위기를 풍겼다. 저갯의 평가는 프로머스나 포더스의 '전문적' 평가와는 색달랐으며 대중들에게 나름대로 반응을 일으켰다. 저갯의 평가는 인기가 좋았고 그 인기를 힘입어 이제 식당과 호텔을 넘어서서 영화, 음악, 심지어 골프장까지 조사 대상을 확대하고 있다.

'진짜'라는 말은 진정한 호소력을 갖고 있다. 리얼리티 쇼는 일부 편집되기는 하지만 대체로 각본 없이 그대로 진행되는 쇼라는 점에서 높은 인기를 누리고 있다. 마찬가지로, 약간의 문제는 있지만 그럼에도 인기가 좋은 '핫 오어 낫HOT or NOT 웹사이트'의 매력은, 출연자가 생판 모르는 수천 명의 네티즌에게 평가받도록 한다는 데 있다.

아무튼 저갯은 1979년에 그 나름대로의 '리얼리티' 접근 방법을 사용함으로써 하나의 트렌드를 형성했고, 이는 아마존닷컴의 독자 리뷰를 넘어섰다. 많은 온라인 서비스들이 '주례사 friend-of-the-Writer' 비평을 제대로 솎아내는 방법을 잘 몰랐던 반면, 저갯은 편집자에게 리뷰를 요청했던 것이다. 저갯 고객 리

뷰는 박학다식한 전문 편집자가 깔끔하게 편집을 해놓았기 때문에 더욱 신빙성이 느껴졌다.

상당한 수준의 진정성 덕분에 저갯 부부는 높은 매출을 올릴 수 있었고 그에 따라 평판도 좋아졌다. '진짜 세상'이라는 브랜드를 내걸었기 때문에 부부는 새로운 잠재 시장의 문을 열게 된 것이다. 그 다음에는 어떤 것이 리뷰 대상이 될까? 호화여객선? 박물관? 자동차 정비소? 의사? 병원? 시공업자? 나는 그들이 이후 어떤 시장을 추가로 다룰 것인지 알지 못한다. 하지만 '진짜'를 내세워 어떤 가치에 다다랐다는 것은 알고 있다. 당신 회사는 '진짜'와 만날 기회가 있는가? 신빙성의 본질적인 가치와 보상을 얻어낼 방법이 있는가? 저갯의 사례를 보며 '진짜'의 힘을 믿어보길 바란다.

신빙성을 위조할 수 없듯이 당신의 개성도 위조할 수 없다. 우리는 진짜 재미있고 흥미로운 개성을 지닌 친구들을 알고 있다. 그들은 진짜이고, 정직하며 선량한 사람들이다. 그들의 말과 행동과 표정에는 독특하면서 매혹적인 것이 있다. 최선의 회사들에 대해서도 마찬가지로 이야기할 수 있다. 그들은 분위기를 주도하고 그들이 추구하는 정신을 불러일으킨다. 버진 항공사는 자유로우면서도 재미있는 회사이다. BMW는 운전을 아주 진지한 사업으로 생각한다. 애플은 아이콘 디자인이 핵심이다. 리츠 칼튼 호텔은 규정 이상의 서비스를 강조한다. 가구 회사 이케아는 저렴한 가격대의 가구 스타일을 제공한다. 이런 회사들은 보는 순간 알아볼 수 있다. 몇몇 회사들은 그들의 색깔을 화려하게 조명하는 빛나는 개성을 갖고 있어서 다른 경쟁사

들과 차별을 이룬다.

공로 배지

노련한 경험 건축가는 사용할 수 있는 모든 자원을 활용하는데, 특히 그 자신이 경험했던 것들을 폭넓게 활용한다. 예를 들어 내 아들은 최근에 낡은 상자들을 뒤지다가 내가 어린 시절 이글 스카우트로 활약하면서 받았던 녹색의 보이스카우트 공로 배지를 발견했다. 아들은 '개척정신' 혹은 '소방수' 등의 글씨가 새겨진 21개의 다른 배지들을 보며 나에게 질문을 쏟아냈다. 그 덕분에 나는 보이스카우트로 활동하던 시절의 멋진 추억이 물밀듯 밀려오는 것을 느꼈다.

요즘 사람들은 더 이상 공로 배지를 따내려고 애쓰지 않는다. 그러나 아이코노컬처의 트렌드 감시자들은 '공로 배지merit badge'라는 새로운 라이프스타일 패턴이 생겨나고 있다고 말한다. 심리학자인 아브라함 매슬로가 말한 인생의 발전 단계에서 충분한 '물질'을 얻었다고 생각하는 사람들이, 이제 '경험'을 수집하고 있다는 것이다. 나는 그 이야기를 듣는 순간, 아주 친숙하면서도 강력한 아이디어라는 느낌이 들었다.

예를 들어 나의 형 데이비드는 이미 20년 전에 그의 친구들 대부분이 더 이상 물질적인 것을 중요하게 생각하지 않는다는 사실을 깨달았다. 데이비드는 사람들에게 선물하기를 좋아한다. 그래서 해마다 크리스마스에는 그의 픽업 트럭에 선물을 가

득 신고 다녔다. 하지만 어느 해부터인지 그런 선물하기를 포기하고 그 대신 경험을 나눠주기 시작했다. 과거에 형이 나에게 어떤 선물을 주었는지는 잘 기억나지 않지만 지난 20년 동안 그가 친구들과 나눈 경험을 생생하게 기억하고 있다. 그는 해마다 20명 정도의 친구들과 그들의 가족들을 한데 불러 모아 함께 어떤 경험을 공유하도록 했다.

우리는 롤링스톤즈 콘서트나 몬스터 쇼에 가기도 했다. 또 유명한 프랑스인 주방장에게 요리법을 배우기도 했고 솜씨가 뛰어난 마술사에게 마술을 배우기도 했다. 대규모 실내 트랙에서 고카트go-karts(차체가 없는 경주 오락용 소형 자동차) 경주를 하거나, 스카이박스에서 새너제이 샤크스 팀을 응원하기도 했다. 그는 전 세버스를 동원하여 출장 요리 회사에서 맞춰온 음식을 우리에게 대접하기도 했으며 호스트와 차장 노릇을 동시에 맡으며 경험의 순간들을 주도했다. 데이비드의 경험 선물은 큰 자랑거리이자 행복한 행사 중 하나였다. 그가 간소한 해변 피크닉을 계획했더라도 우리는 여전히 재미있는 시간을 보냈을 것이다. 데이비드는 선물 주기의 신전에서 최고위 자리에 올랐다. 그는 우리가 필요할 수도 있고 또는 필요 없을 수도 있는 물건들로 벽장을 채우는 대신 우리가 영원히 기억할 수 있는 여러 경험들을 선물로 주었던 것이다.

'공로 배지'는 내 주위에서도 많이 찾아볼 수 있다. 15년 전 내 친구인 스튜어트 그레이엄은 자신의 평생 목표 중 하나가 100여 개의 국가를 방문하는 것이라고 했다. 그는 현재 93개국을 다녀왔는데, 아직 반평생이 남아 있으므로 충분히 목표를 달

성할 것이다. 그와 마찬가지로 아이디오 변신 팀의 팀원인 힐러리 허버도 비슷한 꿈을 갖고 있다. 그녀는 입사 인터뷰 때 스물다섯이 될 때까지 25개국을 방문할 것이라고 말했다. 여기서 말하는 공로 배지는 어른들에게만 국한된 이야기가 아니다. 내 아들은 여덟 살 때 고전 축약본인 《하디 보이스 전집Hardy Boys books》 58권을 순서대로 모두 독파하겠다고 결심했다. 그는 그 결심을 지키기 위해 그해 내내 다른 책은 모두 제쳐두고 그것만 읽어서 전집을 독파하는데 성공했다. 나의 딸은 현재 미국의 각 주 여행하기를 도전하고 있는데 그녀가 방문한 주의 리스트를 늘리기 위해 금년에는 다른 주로 가족 여행을 떠날 계획이다.

지금의 세대는 그들의 부모에 비해서 물질적 소유에 대한 욕망이 적다. 새로운 세대들은 풍요로움을 새롭게 규정하고 있기 때문에, 무엇을 소유했느냐보다는 무엇을 성취했느냐가 더 중요한 화두로 떠오르고 있다. 가치 있는 일을 함께 실천하기 위해 참가했던 경주, 직접 가담했던 행진, 자원봉사자로 나섰던 이벤트, 이런 것들을 더 중요하게 생각한다. 네바다 사막에서 해마다 벌어지는 버닝 맨Burning Man 축제에 사람들이 점점 더 많이 참가한다는 사실은, 이런 트렌드에 대한 확실한 증거일 것이다.

버닝 맨은 매해 8월 한 주 동안 열리는 아주 독특한 예술 축제이면서 임시 공동체다. 네바다의 블랙 록 사막에서 거행되는 이 축제에는 매년 3만 명 이상이 참가한다. 그곳에서 사 먹을 수 있는 것이라고는 얼음, 차, 커피뿐이며, 그곳에서 만들어진 가장 아름다운 예술적 설치물도 결국에는 불태워진다. 하지만

버닝 맨에 다녀온 사람들은 하나같이 영원히 잊지 못할 아주 즐거운 경험이었다고 말한다. 공로 배지를 늘리려고 버닝 맨에 다녀오는 아이디오 직원들의 숫자가 늘어나면서 우리 회사는 매년 8월의 며칠 동안은 작업 속도가 눈에 띄게 느려진다.

경험을 수집하고 싶게 만들어라

당신은 고객들에게 어떤 경험을 제공할 수 있는가? 당신은 그들에게 당신의 경험을 '수집'하라고 말할 수 있는가? 당신이 제공하는 장소를 모두 방문하라고 말할 수 있는가? 당신의 제품이나 서비스를 한번 써보라고 말할 수 있는가? 일본을 방문해 본 사람이라면 주요 기차역, 관광지, 온천마다 관광객이 휴대한 여행 책자나 공책에 찍을 수 있는 커다란 스탬프가 있다는 사실을 알고 있을 것이다. 일본의 문구점이나 선물 가게들은 그 스탬프를 받기 위한 모조 여권을 팔기도 한다. 일본은 그 나라 전역을 여행이라는 하나의 게임으로 만들었다. 여권에 각 나라의 스탬프를 수집하는 세계 여행자처럼, 사람들은 일본 이곳저곳을 방문할 때마다 스탬프를 찍는다.

디자이너 필립 스탁과 호텔 경영자 이언 슈레이거는 지금까지 전 세계에 걸쳐 8곳의 고급스러운 모건스 그룹 호텔을 설립했다(앞으로 더 많은 호텔이 세워질 예정이다). 나는 그 8곳 중 6곳의 호텔을 이미 방문했다는 사실을 깨달았고, 최근 마이애미를 방문하게 되면서 7번째를 '수집'하고 싶어졌다. 그리고 곧 로스앤젤레스의 몬드리안에 투숙함으로써 그 8개를 다 채울 계획을 세

웠다. 나는 그것을 공로 배지 요소라고 부르고 싶다. 일단 7개를 채우면 그 다음에는 마지막 8개를 채우고 싶은 것이 인간의 심리이다. 《해리 포터》 시리즈 전권을 모두 읽었고, 12권 정도 나와 있는 톰 클랜시의 스릴러 소설을 모두 읽었다면, 그 다음에 나올 최신작을 읽지 않고는 못 배기는 것이다.

구체적인 배지가 있건 없건 간에, 공로 배지는 그 자체의 생명력을 가진 하나의 현상이다. 고전 영화의 팬이라면 험프리 보가트가 주연으로 나오는 영화 〈시에라 마드레의 보물〉의 유명한 장면을 기억할 것이다. 그 장면에서 보가트는 무장한 비적들을 만나는데 그들은 어울리지 않게도 연방 경찰 복장을 하고 있었다. 그래서 보가트는 그들에게 배지(신분증)를 보자고 요청한다. 비적 두목은 그때 이런 인상적인 대사를 날린다. "배지? 우린 그 빌어먹을 배지 따위는 없어." 그렇다. 구체적인 물건으로서의 배지는 없어도 된다. 하지만 구체적인 것이든 혹은 정신적인 것이든 배지는 상징적인 의미를 갖고 있다.

샌프란시스코 자이언츠 팀이 추운 캔들스틱 구장을 홈구장 삼아 경기할 때의 일이다. 그 경기장은 엄청 추웠는데 7월에 야간 경기를 할 때에는 정말 농담이 아니라 스키 파카를 입고 봐야 할 정도였다. 관중들에게는 너무나 큰 시련이었는데 자이언츠 팀은 마침내 그것을 영예의 배지로 보답했다. 경기가 연장전으로 접어들어 그때까지 버티고 본 관중들에게는, '캔들스틱 구장의 십자가'라는 배지가 제공되었다. 그것은 고드름 형태에 오렌지 색깔과 검은 색깔이 가미된 금속 핀이었다. 그 핀은 모자나 양복 칼라에 꽂고 다닐 수 있었다. 자이언츠의 골수 팬들은

이 캔들스틱 십자가를 아주 자랑스럽게 여겼다. 몇 년 전 자이언츠가 훨씬 산뜻하고 따뜻한 SBC 파크로 구장을 옮겼을 때, 그 새로운 구장에서는 영예의 배지를 모자에 꽂고 나온 고참 팬들을 볼 수 있었다.

그러니 당신도 할 수 있다면, 가장 충성스러운 고객들을 뽑아서 당신 제품과 서비스의 든든한 지지자가 되도록 하라. 만약 그들이 당신의 제품 절반을 가지고 있다면 나머지 절반도 가지고 싶은 마음이 들게 하라. 그들에게 상징적인 물건, 여권의 스탬프, 황금별 같은 적절한 보상을 하라. 당신에게 충성스러운 고객들은 새로운 경험을 하고 싶어 안달이 나 있다. 그들에게 그런 경험을 제공하라.

특별함을 건축하라

경험 건축가는 당신의 회사가 특별해지기 위한 첫 번째 방법으로 평범함을 멈추라고 말한다. 경쟁자를 물리치고 시장에서 승리하고 규범을 넘어서기 위해서는, 당신의 고객, 파트너, 직원을 위해 멋진 경험을 창조해야 한다. 경험 건축가가 그런 일을 할 수 있도록 도와준다면, 당신의 팀에는 특별한 무엇이 있다는 입소문이 퍼지게 될 것이다.

8장
무대 연출가
The Set Designer

8

무대 연출가는 날마다 개선할 만한 작업 환경은 없나 기회를 살핀다. 그는 '이웃' 팀들을 위해 협력적인 공간을 창조한다. 그리고 공간이 어떻게 운영되고 있는지 살피면서 직원들의 필요에 따라 그 공간을 부분적으로 수정한다. 또 개인 공간과 협력 공간 사이에서 균형을 잡아 사람들에게 협력의 여지를 주는 한편 개인적인 작업을 할 수 있는 프라이버시 공간을 함께 마련한다. 무대 연출가는 프로젝트 공간을 창조하고 프로젝트가 진행되는 여러 주 혹은 몇 달 동안 살아 숨 쉴 수 있게 돕는다.

회사와 그 직원들은 구체적인 근무 환경의 기획, 디자인, 관리 덕분에 일을 더 잘하게 되거나 더 못하게 된다.
– 프랭클린 베커, 《일 잘되는 오피스OFFICES AT WORK》

무대 연출가는 아이디오의 십단의식 속에 단단하게 자리 잡고 있다. 창조적인 사무실은 잘 디자인된 무대나 영화 촬영장과 비슷하다고 생각해 왔다. 사무실의 디자인과 배치를 주무르는 비공식적인 무대 연출가는 자신이 회사의 업무를 지원할 뿐만 아니라 기업 문화를 구축한다는 사실을 알고 있다.

아이디오에는 DC-3의 날개가 천장에 매달려 있다. 몇 년 전 어느 팀이 가져와 정성스럽게 닦아 매달아둔 것이었다. 데이비드 리틀턴이 만든 다양한 색깔의 크리스마스 전구들은 일 년 내내 그의 작업 공간 위에서 반짝거리고 있다. 로비 스탠슬은 그의 뮌헨 사무실에 '세계의 괴상한 음식' 컬렉션을 전시해 두었다. 우리는 재미 삼아 혹은 동료 의식의 주도하에 누군가 자리를 비우면 그의 작업 공간을 재배치해 놓기도 한다. 예를 들어 데니스 보일의 작업 공간 구석에는 파리의 어느 카페에서 가져온 빗금 쳐진 차양과 에펠 탑을 연상시키는 15피트(약 457.2센티미터)의 구조물이 버티고 있다. 최근 어느 주말에 CFO인 데이브 스트롱이 자리를 비우자 어느 팀이 그의 사무실 공간을 재배치하여 선술집처럼 꾸며 놓았다. 진짜 바에서 쓸법한 등받이 없는 걸상과 다트판도 마련해 두었고 책상이 있던 자리에는 바 높이의 카운터를 만들었다. 스트롱이 그런 선술집 느낌의 공간을 계속 유지할지 어쩔지는 알 수 없으나 아무튼 현재까지는 그 사무실에 변화가 없다.

이 에피소드들은 무엇을 말하고 싶은 것일까? 우리는 협력하는 팀 프로젝트를 좋아하지만 동시에 개인의 의사를 최대한 존중한다. 직원들에게 그들의 작업 공간을 마음대로 바꿀 수 있

는 여유를 주는 것은 재미, 환영, 자극이라는 회사의 페르소나를 강화한다. 어떤 사람은 이렇게 물을지도 모른다. 직원들에게 주는 자유와 창의성이 회사에 이익이 되는가? 그런 질문에는 이런 질문으로 응답하겠다. 직원들의 사무실이 따분하고, 멍청하고, 에너지나 열정은 찾아볼 수 없는 공간이 되기를 바라는 회사가 있을까?

공간의 변화가 업무 능력을 높인다

TV 시리즈인 〈스타 트렉〉에서 우주선 엔터프라이즈호의 사령관인 제임스 T. 커크가 매주 그 드라마를 소개함으로써, 시청자들에게 우주는 '최종 프런티어'로 각인되었다. 마찬가지로 무대 연출가는 내적 공간이라는 전혀 다른 느낌의 최종 프런티어를 탐구한다. 우리가 주중에 거의 모든 시간을 보내는 작업 환경과 상업 환경을 내적 공간이라고 불러도 손색이 없을 것이다. 나는 왜 이런 종류의 공간, 특히 사무실 공간을 '최종 프런티어'라고 생각하는 것일까? 작업 환경이 회사의 이노베이션 문화에 중요한 부분을 차지하고 있음에도 불구하고 그 중요성을 제대로 알고 있는 회사는 드물기 때문이다. 경영자가 팀의 태도와 성취도를 높이고자 할 때에도 직원들의 작업 공간은 크게 고려되지 않는 사항인 것이다.

산티아고 칼라트라바가 건축한 아테네 올림픽 경기장의 비상하는 아치형 사이에 앉아보라. 당신은 무대 연출가의 가치를

의심하시 않게 될 것이다. 고객들에게 풍부한 경험을 제공하는 것으로 유명한 앙드레 발라즈 호텔 체인 중 어느 한 곳에 투숙해 보라(LA의 스탠더드나 마이애미 비치의 룰리). 그 호텔이 당신의 재미와 오락을 위해 디자인되었다는 사실을 의식하지 않을 수 없을 것이다. 그러나 평범한 회사의 사무실 안으로 걸어 들어가 보면 감각의 과소 부하 때문에 우리의 감각기관이 닫히는 느낌을 받을지도 모른다.

평범한 사무실 공간은 비즈니스 풍경의 일부가 되어 당신은 일하는 환경을 의식조차 하지 않게 된다. 비즈니스 전문가인 톰 피터스는 '딜버트빌' 혹은 '멍청함의 커다란 재앙'을 맹렬하게 비난한다. 그는 이렇게 말한다. "리셉션에서 연구실까지의 풍경이 황량하다면 직원들의 정신을 파괴한다. 이런 공간에서 사람들이 웃고, 울고, 장난치고, 뭔가 흥미로운 것들을 생산하리라고 기대하는 것은 불가능하다." 우리는 그의 말이 무슨 뜻인지 알고 있으며 또 그보다 나은 대안이 있다는 것도 알고 있다.

회사들은 전반적인 무대 연출이 건축가, 시설 관리자, 공간 플래너의 영역이라고만 생각한다. 각각의 직원들은 자신이 작업하고 있는 공간에 변화를 줄 여지가 없으며, 무대 연출은 그들의 지위에 어울리지 않는 '막연한' 개념이라고 생각한다. 하지만 새로운 아이디어가 주력 상품이고 에너지와 열정이 사업에 큰 역할을 차지하고 있다면, 당신의 팀원 개개인이 무대 연출가의 역할을 담당하는 것이 유익하게 작용할 것이다. 그로부터 많은 장점을 발견할 수 있다.

우리는 형편없는 사무실 공간을 보면 금방 알 수 있는데, 안

타깝게도 여전히 대부분의 회사들이 그런 공간을 계속 만들어 사용하고 있다. 당신은 흑백 영화에서 똑같은 책상과 타이프라이터가 일렬로 배치 되어 있는 톱니바퀴 같은 산업 현장을 보았을 것이다. 당신은 그 환경이 창의성과 이노베이션에는 별로 도움이 되지 않을 것이라고 생각하며 혼잣말을 중얼거리게 될지도 모른다. 세월이 바뀌어 21세기가 되었는데도 많은 사무직이 칸막이로 둘러쌓인 칙칙하고 답답한 공간에 갇혀서 우울하게 업무시간을 채우며 일하고 있다. 우리는 현재 컴퓨터, 휴대폰 네트워크 프린터 등을 갖고 있는데 그럼에도 불구하고 작업 공간은 별로 변하지 않았다.

대부분의 회사는 시설 관리 그룹에서 팀과 본부를 어디에 배치하면 좋을지 결정한다. 그들은 정기적으로 인테리어 디자이너와 건축가를 고용하여 새로운 공간을 계획하거나 기존의 공간을 수정할 수 있도록 요청한다. 나는 회사에서 사무실 공간의 기본 틀을 결정할 때 직원들이 능동적으로 참여할 수 있다고 본다. 무대 연출가는 사람들이 새로운 그룹을 형성하여 잠재력을 잘 발휘할 수 있도록 돕는다. 우리는 이미 마음속 깊은 곳에서 모두 무대 연출가다. 데스크톱, 의자, 심지어 사전 따위를 다시 배치하는 아주 사소한 일에도 우리의 하루 일과는 많은 영향을 받는다,

무대 연출가는 회사의 'X 요인'이 될 수 있고, 회사의 운영 상태를 개선 시킬 수 있는 무형의 요소로 작용할 수 있다.

어떤 직장은 너무나 따분하여 한두 가지 제한적인 요소만 제거해도 큰 개선 효과를 볼 수 있다. 어쩌면 당신은 지금 당장

이노베이션을 해야 하는 회사에서 근무하고 있는지도 모른다. 몇 년 전 나는 수백 명의 창조적인 사람들(화가, 작가, 그래픽 디자이너)을 고용하고 있는 회사를 방문했다. 내가 경영진에게 직원들의 근무 환경에 대한 중요성을 언급했더니, 그들은 그 반대 이유를 댔다. 사무실 공간을 새로 구축하거나 바꾸려고 한다면 상당히 많은 비용이 필요하다는 것이었다. 하지만 나는 거의 돈을 들이지 않고도 24시간내에 실시할 수 있는 변화 방법을 알려주었다. 하지만 그들은 내가 전혀 이해할 수 없는 이유들을 나열하며 "물건이 칸막이 위로 4인치 이상 올라가면 안 된다"는 고리타분한 규칙을 철석같이 지키고 있었다.

그 기계적으로 통일된 평범함을 깨트리기 싫어서일까? 나는 그들에게 그 규칙을 없애라고 말하며, 모든 직원에게 일제히 이메일을 보내 그 규칙이 사라졌음을 알리라고 했다. 생각난 김에, 가장 다채롭고 특이한 작업 공간을 제시한 사람이나 팀에게 상을 준다고 하면서 콘테스트를 열어보라고 권유했다. 개선할 여지는 얼마든지 있었고 그것은 좋은 시작이었다. 물론 그에 따른 비용이 문제이기는 하지만 말이다.

이노베이션을 전적으로 지지하는 회사들은 몇 개의 규칙을 완화하는 것으로 보다 많은 일을 시작할 수 있다. 예를 들어 프록터앤드갬블 디자인과 이노베이션의 힘을 인정하며, 신선하고 새로운 이노베이션 이니셔티브를 육성할 특별한 장소가 필요하다는 결론을 내렸다. 우리는 그들이 짐GYM이라고 부르는 공간—930평방미터의 이노베이션 센터—을 디자인하는 데 도움을 주었다. 한 가지 중요한 결정 사항은 P&G 직원 대부분이 살고

있는 곳 근처에 짐을 건설한다는 것이었다. 달리 말해서 그들은 회사에서 벗어난 별도의 장소에서 회사 안과 같은 효과를 내려고 했던 것이다. 그렇다면 협력이 관건이었다. 이니셔티브 스페이스라고 부르는 3개의 커다란 학습 지역에는 쉽게 움직일 수 있는 가구, 글을 써넣을 수 있는 표면, 포스트잇 등을 충분하게 갖추어 놓았다. 짐은 초현대 캐주얼 방식의 혼합물인 셈이었다. 카페가 있고, 최신정보와 전시 테크놀로지가 있었다. 흥미롭게도 P&G는 문화적인 가이드라인을 마련하여 이노베이션이 생소한 직원들이 그 공간을 좀 더 잘 활용하도록 도왔다.

P&G는 팀들이 서로 협력하고 아이디어를 교환하는 장소로 활용할 수 있도록 짐을 구상했다. 제품과 서비스에 대해서만 아이디어를 교환하는 것이 아니라, 진행 중인 이노베이션의 과정에 대해서도 의논하도록 권장했다.

이 쾌적한 공간은 이노베이션을 지속적으로 유지시키는 멋진 도구이다.

6장에서 언급한 비와 같이, 미텔은 플라디푸스 팀의 이노베이션 성공을 지원하기 위해 '온 캠퍼스 오프 사이트' 공간을 마련했다. 회사의 이노베이션을 위해 특별한 공간을 마련하지 않았던 회사들도 무대 연출가 역할을 권장해야 할 만한 몇 가지 이유를 가지고 있다. 예를 들어 제대로 된 회사라면 능력 있는 직원을 선발하고 싶어 하는데 회사의 업무 환경이나 개성 있는 공간들이 인재를 유인하는 커다란 유인책이 될 수 있다. 실리콘 밸리에서 인재 쟁탈전이 벌어졌을 때 최초의 인터넷 붐이 절정에 달했다. 이때 우리 아이디오는 신입 사원 여러 명을 선발할 수 있었는데, 그들은 우리 사무실을 둘러보고 일하기 좋은 환경인 것 같아서 지원했다고 말했다. 사무실의 무대 연출을 매력적으로 해놓은 덕분에 재능 있는 인재들을 뽑을 수 있었고, 나아가 원하지 않는 직원들의 이직률을 조금이라도 줄일 수 있었다. 이는 회계사조차도 좋아할 만한 결과였을 것이다.

멋진 사무실이 매출 증가에 직접적인 기여를 한다고 증명하기는 어렵기 때문에, 무대 연출가는 더욱 열심히 노력하여 회사가 공간에 더 많은 투자를 할 수 있도록 유도해야 한다. 비록 그런 노력에 어려움이 있다고 하더라도 라스베이거스 카지노처럼 높지는 않을 것이다. 라스베이거스는 1950년대 이래로 공간 개선에 따른 이노베이션 효과가 수익에 많은 영향을 준다는 것을 알고 있었다. 가령 호텔 투숙객들이 엘리베이터로 가는 길을 일직선으로 만들지 않고, 슬롯머신을 통과하여 지나가도록 지그재그로 만들면, 슬롯머신 점유율이 0.7퍼센트 올라가는 것으로 측정되었다. 평범한 레스토랑에 키노keno(일종의 빙고 게임)를 설치

했더니 영업 실적이 수익이 나는 쪽으로 개선되었다. 카지노 업계 이외의 지역에서는, 공간 활용의 가치가 이처럼 명확하게 측정되지 않는다는 것도 사실이다. 하지만 열정 넘치는 공간과 열정 넘치는 팀 사이에는 분명 뚜렷한 상관관계가 있다. 픽사나 이베이 같이 업계를 선도하는 회사들은 직원들의 작업 환경이 직원들의 업무 향상에 필수 요소라는 사실을 알고 있다. 자유롭게 생각하고 직원들의 아이디어에 의존하는 회사일수록 작업 공간이 보조 이상의 역할을 한다는 것을 알고 있다. 공간은 아이디어가 형태를 취하고 기회가 만들어지는 장소이다.

여기에 한 가지 사례가 있다. 몇 년 전 다큐멘터리와 실생활 프로그램을 담당하던 BBC의 한 팀이 우리 아이디오를 찾아와 그들을 상당 기간 괴롭힌 문제에 대해 의논했다. 새로운 프로그램을 만들고 있는 본부 소속의 직원들은 아주 시시한 작업 환경에서 근무 시간을 보낸다고 생각했다. 그 직원들은 초라한 본부 사무실을 따분하게 생각했고 그러한 공간이 팀의 에너지에 아무런 보탬도 주지 않는다고 말했다. 이 문제를 해결하기 위해 아이디오 런던 지사는 BBC와 협력했다. TV 산업은 프로젝트 중심으로 움직이기 때문에, 런던 지사는 팀워크를 높이는 공간 개선에 초점을 맞추었다.

아이디오가 취한 첫 번째 조치 중 하나는 브레인스토밍 전담 구역을 설치하는 것이었다. 하얀 칠판, 대형 포스트잇, 좋은 프레젠테이션 테크놀로지, 편안한 의자, 멋진 카페 테이블 등을 갖춘 브레인스토밍 실을 만들었다. 브레인스토밍을 할 수 있는 장소는 사소한 것처럼 보일지 모르지만, 사실 커다란 차이를 만들어 내

는 공간이다. 몇 주 사이에 BBC외 브레인스토밍 실은 큰 인기를 누리게 되었고 이곳을 사용하던 팀들은 다른 사무실 사람들이 퇴근하고 한참 후에도 그 방을 사용했다.

브레인스토밍실 이외에 주문 맞춤된 프로젝트 공간은 또 다른 히트작이 되었다. 그것은 특정 대상의 감수성을 반영할 수 있게 디자인된 방이었다. 예를 들어 팀이 10대 시청자들을 대상으로 한 작업에 집중할 때는 빈백 의자나 푹신한 소파에 앉아서, 팝 밴드, 최신 유행 잡지, 기타 10대의 침실을 연상시키는 물건들에 둘러싸인 채 인기 있는 쇼 프로그램을 시청했다. 이 방의 아이디어는 10대 시청자들처럼 해당 환경에 완전히 몰두한 상태에서 인기 쇼를 시청하거나 시제품을 보면서 통찰과 공감을 얻을 수 있다는 것이었다. 반면 어느 정도 나이 있는 시청자를 대상으로 하는 쇼를 개발할 때에는, 그 프로젝트 공간을 가정적인 분위기로 바꾸었고 벽난로 위에는 9시로 고정된 시계를 갖다 놓았으며 테이블 위에는 차 주전자를 올려두기도 했다.

변덕스러운 TV 산업을 잘 모르는 사람들이 이런 콘셉트를 보며 황당하다고 생각할 수도 있다. 하지만 이 프로젝트 실은 새로운 아이디어와 파일럿 쇼pilot show를 비판하는 인기 높은 공간으로 부상했다. 이런 연결 공간에서는 기존의 사무실에서는 제공하지 못했던 새로운 것을 얻을 수 있다. 동료들과 어울리고 소속 그룹 이외의 곳에서 아이디어를 얻는 기회를 주는 것이다. 카페와 개인 극장을 혼합시켜 놓은 것처럼 보이는 이 연결 공간은 BBC 직원들이 차 한 잔을 마시며 축구 경기나 파일럿 쇼를 시청할 수 있는 인기 장소가 되었다.

창의적인 회사들은 공간을 잘 활용하여
내부 문화와 외부 이미지를 강화한다.

　가장 커다란 돌파구는 가장 직접적이었다. 새로운 '프로그
램'을 제안하는 데 사용할 수 있는 전용 장소가 만들어진 것이
었다. 이런 공간을 마련하기 전까지는 각 팀이 외부 사람들과 미
팅을 할 때 손님을 회사로 부르는 법이 거의 없었다. BBC 밖에
있는 회의실을 임대하거나 아니면 외부 독립 제작자의 사무실에
서 만남을 가졌다. 그러던 그들에게 갑자기 최신식 테크놀로지
를 완벽하게 갖춘 회의실이 생긴 것이다.

　회의론자들은 "그래서 어쨌다는 거지?"라고 말할지도 모른
다. 하지만 하나씩 놓고 본다면 이런 변화들은 예외적인 것처럼
보이지 않을 것이다. 무대 연출가는 부분의 합이 전체보다 크다
는 것을 알고 있다. 종합적으로 볼 때, 이 프로젝트 중심의 협력
공간은 팀에게 새로운 추진력을 안겨주었다. BBC는 이 그룹이
공간을 재조정하고 난 후에 프로그램 제작 위탁을 더 많이 받았
다고 보고했다. 당연히 매출도 늘어났다. 창의적인 그룹이 매출
을 늘리겠다고 하는데, 누가 공간 개선의 노력과 비용에 대해 시

비를 걸겠는가?

당신의 사업 분야가 무엇이든, 계속해서 새로운 아이디어를 내놓아야 하고 그것을 실천할 수 있도록 행동해야 한다. 업무환경을 더 좋게 만드는 일을 사업 공식의 한 부분으로 만들어라. 공간을 바꾸는 일이 창의성에 기여하는 효과를 구체적으로 검증할 수 없다고 하더라도 새로운 시도를 하지 않는다면, 그건 변명에 지나지 않는다.

새로운 구장 덕분에 승률이 달라졌다

나는 오하이오 북동부에서 성장했기 때문에 내 '고향' 야구 팀은 싫으나 좋으나 클리블랜드 가디언스였다. 나의 어린 시절 그리고 20대와 30대를 지나는 동안에도 가디언스는 미국 프로 야구에서 가장 성적이 나쁜 팀 중 하나였다. 시카고 컵스가 가디언스보다 못한 성적을 기록한 해도 있었지만, 컵스는 그래도 사랑스러운 구석이 있었다. 반면에 가디언스는 그야말로 형편없는 팀이었다. 오랫동안 소속 지구에서 우승한 적이 없었을 뿐만 아니라 시즌 내내 승률 5할을 넘기지 못했다. 오죽하면 할리우드가 〈메이저리그〉라는 코미디 영화에서 실수만 하는 팀으로 클리블랜드 가디언스를 골랐을까.

그러나 1994년 클리블랜드 가디언스는 놀랍게 변신했다. 이 팀의 감독과 선수는 지난해 그대로였다. 그들은 똑같은 도시를 본거지로 삼았고 그들을 응원하는 팬 역시 지난해와 같은

사람들이었다. 하지만 그해 어쩐 일인지 그들은 전에 없던 놀라운 성적을 보여주었고, 그 덕분에 형편없던 승률에도 변화가 생겼다. 그 변화를 가져온 촉매제에는 바로 구장의 이전이 있었다. 가디언스는 수용 규모가 8만 명이지만 이리호 옆의 외풍으로 인해서 보통 그 10분의 1 정도의 관중만이 들어오는 뮤니시펄 경기장에서 철수하여, 규모는 작지만 통풍이 잘되는 수용 규모 4만의 프로그레시브 필드로 이전하였다. 프로그레시브는 시내 중심부에 건설되었고 개장 후 처음 5년 동안은 게임이 있는 날이면 언제나 만원을 기록했다.

갑자기 '배드 뉴스 베어즈Bad News Bears' 라고 불리던 클리블랜드가 그 시즌 내내 미국 야구에서 가장 좋은 기록을 올린 것이다. 하지만 운이 없었던지, 1994년에 프로야구 파업이 벌어졌고 그해의 플레이오프는 취소되었다. 하지만 1995년에 클리블랜드 가디언스는 40년 역사상 처음으로 페넌트 레이스에서 우승하였고, 가디언스가 플레이오프에 나가려면 지옥이 얼어붙을 때까지 기다려야 할 것이라고 말하던 오하이오 사람들의 코를 납작하게 만들었다.

만년 꼴찌였던 클리블랜드 가디언스가 구장을 이전한 것만으로, 다시 말해 근무 환경의 변화 하나로 일약 우승을 하게 된 것처럼, 당신의 팀도 무대에 변화를 주는 것 만으로도 앞으로 나아가는 힘을 얻을 수 있을지 모른다. 근무 환경을 다시 연출하는 것 만으로 당신의 팀을 우승팀으로 만들 수 있다면, 누가 그런 변화를 꾀하지 않겠는가?

프로그레시브 필드는 팀을 재건하여 구단주에게 이익을 올

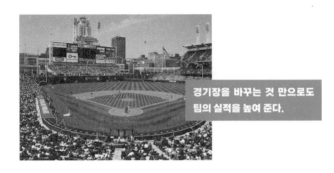

경기장을 바꾸는 것 만으로도
팀의 실적을 높여 준다.

려 주었을 뿐만 아니라, 도시 전체에 변화의 바람을 몰고 왔다.
새 구장은 재건축의 물결을 불러왔고 그리하여 록앤롤 명예의
전당, 세계적인 수준의 과학박물관, 아이맥스 극장 등이 재건축
에 들어갔으며 각종 소소한 개선 사항들은 도시 전체의 경제와
사기를 드높여 주었다. 비록 개선된 클리블랜드 가디언스가 현
재는 포스트 시즌에 진출하지 못하고 있지만, 새 구장은 그 팀
과 공동체에 지속적으로 좋은 영향을 미쳤다. 현명한 무대 연출
가는 이처럼 차이를 만들어낼 수 있는 것이다.

아이들처럼 움직이며 새로운
아이디어를 쏟아내라

잘 연출된 구장이 팀을 승리로 이끌 힘을 갖고 있듯이, 좋은
유치원 교실에는 독창적인 아이디어들이 뛰놀고 있다. 5~6세의
아이들은 아직 충분한 훈련을 받기 이전이라 자연스러운 창조
능력을 그대로 유지하고 있다. 그래서 유치원생들에게는 새로

운 아이디어가 넘쳐난다. 대부분의 유치원 교실은 높은 에너지와 지속적인 운동이 충만한 환경을 가지고 있다. 그 공간 속의 모든 행동은 바람직한 행위를 수용하거나 지지하는 쪽으로 움직인다. 새로운 공간을 만들기 위해 책상을 한쪽으로 치우기도 하고 교실 구석진 곳을 특별 프로젝트를 위한 장소로 배정하기도 한다. 기동성과 유연성이 환희, 흥분, 창조의 정신에 기여한다.

이 글을 읽으며 당신은 흔한 아이들 이야기라고 생각할지도 모른다. 그러나 미국의 가장 창조적인 몇몇 회사들은 공간에 대해 고민할 때면 망설임 없이 유치원식 접근 방법을 취하고 있다. 가령 조지 루카스의 인더스트리얼 라이트 앤 매직Industrial Light and Magic을 보라. 이 회사는 지난 30년 동안 영화와 특수 효과 분야에서 지속적으로 이노베이션을 해왔다. ILM은 외계를 다룬 영화 〈스타워즈〉로 커다란 성공을 거두었고 그것을 바탕으로 캘리포니아 북부에 영화 제국을 건설할 수 있었다. 이 회사가 수십억 달러의 매출을 올릴 수 있던 비결은 비주얼 신제품을 추구하면서 기술적, 창의적, 재정적 리스크를 기꺼이 감수한다는 사실이다. 다른 할리우드 회사들은 이런 전략을 기피했다.

ILM의 창조적인 팀원들은 우리 아이디오의 팀원들과 비슷한 감성을 공유하고 있기 때문에 우리는 그들과 함께 다양한 이야기와 아이디어를 교환했고 때로는 직원들까지 교환했다. 루카스의 지속적인 성공에는 10여 가지의 이유가 있지만, 다음은 널리 알려지지 않은 내용을 말해 보려고 한다. ILM은 직원들의 작업 공간에 아주 유연하게 접근한다. 그들은 프로젝트별로 각각의 인원을 배정하는데 작업량의 변동 폭 또한 아주 심한 편이

다. 새로운 영화 프로젝트가 '실패작'으로 판명 나면 곧바로 퇴출되기 때문이다.

ILM의 사무실 공간은 창의적이면서도 자극적이다. 이 회사는 프로젝트 팀의 변화하는 필요에 맞추어 재빨리 사무실 환경을 바꿀 준비가 되어 있다. ILM에서 무대 연출가는 쉴 새 없이 일한다. 한 직원은 최근에 내게 이런 말을 했다. "나는 때때로 ILM이 I Love Moving(나는 이사를 좋아한다)의 약자가 아닐까 하는 생각이 듭니다. 우리는 올해에만 800번을 옮겼는데 회사를 통틀어 봐야 직원이라고는 1,200명뿐입니다." 이러한 과정이 너무 번거롭게 느껴진다면 다음을 한번 고려해 보라. 새로운 팀으로 새로운 프로젝트를 수행하는 데 문제가 된다면, 한 장소에 계속 머물러 있는 것이 오히려 더 많은 비용을 지불하는 방해요인이 될 수 있다. 유동적인 작업 환경은 사람들이 '고정된 틀에 빠져서' 동일한 사고방식을 따라가는 것과 소규모의 똑같은 사람들 하고만 대화하는 것을 막아 준다.

당신이 일하고 있는 회사는 정적인 곳인가? 사람들을 좀 더 움직이도록 할 필요가 있는가? 변화에 대한 본능적인 저항감 때문에, 새롭고 창의적인 사람들로 팀을 구성하는 것을 망설이고 있는가?

어쩌면 당신도 유치원생들처럼 자유롭게 움직이며 독창적인 아이디어를 쏟아내야 하지 않겠는가?

과감하게 본사를 옮긴 리바이스

무대 연출가의 난관은 이런 것이다. 다른 건물이나 다른 동네로 이사하고자 하는데 당장 이사할 수 있는 경제적 능력이 없다면 어떻게 해야 하는가? 가령 현재 머물러 있는 건물을 장기 계약했다면? 그럴 때 필요한 것은 질문의 각도를 돌리는 것이다. 별다른 선택권이 없어 보일 때에도 새로운 공간으로 나아갈 수 있는 가능성을 찾아보는 것이다.

나는 오래전에 리바이스와 함께 일할 기회가 있었다. 그때 그 회사가 이사할 수 있었던 것은 노변爐邊 정담에서 시작되었다는 이야기를 들었다. 리바이스의 CEO인 월터 하스 주니어는 샌프란시스코의 엠바카데로 센터(34층의 고층 빌딩)로 본사를 옮긴 것을 후회하고 있었다. 다른 회사들에게는 훌륭한 사무실 공간이었을지 모르나, 리바이스와는 어울리지 않았다. 그들은 여러 회사와 그 센터를 나누어 쓰고 있었기 때문에 리바이스 팀이 함께 어울릴 로비 공간이 없었다. 커피를 한 잔 마시려고 해도 엘리베이터를 타야 했으며 유리벽 사무실은 프라이버시나 동료 의식을 마련해주지 않았다. 하스는 새 건물을 싫어했고 마치 덫에 빠진 듯한 느낌을 받았다. 하지만 그 건물을 20년 동안 장기 임대한 상태였기 때문에 옮겨갈 수도 없었다.

그가 몬타나의 전원으로 놀러 간 어느 날 밤, 하스는 부동산 개발업자인 가슨 베이커에게 새 본사가 상아탑 속에 갇혀 있는 것 같아서 가족적인 분위기를 상실한 듯하다고 속마음을 털어놓았다. 그날 밤 모닥불 앞에 앉아 있던 베이커는 그에게 아

주 놀라운 제안을 했다. 샌프란시스코 중심부에 캠퍼스 같은 회사 부지를 찾아서 하스가 꿈꾸는 새로운 본사를 지어주겠다고 약속한 것이다. 기존의 리바이스가 있던 엠바카데로 센터는 대신 그들이 떠안고 임대료도 리바이스가 현재 지불하는 것 이상으로 요구하지 않겠다는 말도 했다.

그 다음 주에 샌프란시스코로 돌아온 개발업자는 일류 건축가들의 도움을 받아 그가 제안했던 것들을 차례대로 실행에 옮겼다. 그렇게 몇 차례 프레젠테이션을 거친 후, 리바이스의 중역과 직원들은 본사의 이사 계획에 동의하게 되었다. 이렇게 하여 샌프란시스코의 텔레그래프 힐 기슭에 대학 캠퍼스를 연상시키는 저층 벽돌 건물인 리바이스 플라자가 생겨났다. 그 건물을 리바이스의 중역과 직원들이 모두 사랑하게 되었음은 물론이다. 나는 그 시기에 리바이스와 협력관계를 맺으며 일하고 있었기 때문에 옛 본사 건물과 새 본사 건물을 모두 가 볼 수 있었다. 두 건물은 분위기가 매우 달랐다. 옛 건물은 엘리트풍에 초연한 분위기를 풍겼고, 새 건물은 개방적이면서도 협력을 유도하는 분위기였다. 각층에 있는 실외 테라스는 즉흥 회의와 커피 타임을 갖기에 충분했다. 직원들과 방문객들은 널찍한 플라자와 매력적인 분수, 풀이 많은 언덕, 나무, 꽃 등이 있는 넓은 공원을 좋아했다. 나는 리바이스 플라자가 특히 부러웠다. 우리 회사는 그들이 이사를 나간 후에도 여전히 엠바카데로에 머물러 있었기 때문이다.

나는 그들의 이야기가 특히 감동적이라고 생각한다. 올바른 태도의 무대 연출가가 유연성만 갖추고 있다면 공간 변화의 장

애물 따위는 충분히 극복할 수 있음을 보여주었기 때문이다. 마음에 안 드는 건물에 계속 머물러 있어야 할 필요가 있을까? 리바이스의 경영진은 엠바카데로 센터로 이사한 것이 잘못이었음을 솔직하게 시인했고, 그렇게 했기 때문에 또 다른 파격적인 제안을 적극적으로 검토할 수 있었다.

어떻게 보면 그 회사의 잘못된 이사 결정은 하나의 프로토타입이었다. 그 교훈은 무엇이었을까? 이사가 잘못되었음을 깨달았다면 다른 더 좋은 곳으로 이사해야 한다고 생각하는 용기와 상상력이 필요하다는 것이다.

비어 있는 공간을 연결하기

무대 연출가는 공간과 인간 행동 사이의 연결 관계에 대해서 고민한다. 그는 그러한 연결 관계를 추진하고 자신의 생각과 의도를 일관되게 밀고 나간다.

가령 이런 잘못된 선입관을 한번 생각해 보라. 복도는 사람들이 재빨리 지나쳐 가는 곳이다. 강의실은 문을 닫고 강의를 듣는 곳이다. 과연 그럴까? 이 오래된 선입관은 최근 UC 어바인 대학교의 프로젝트를 위해서 작업 중인 아이디오 팀에 의해서 면밀히 검토되었다. 그 팀은 시간이 많지 않았기 때문에 복도와 강의실을 집중적으로 관찰했다. 그들은 학생과 교수들을 만났고 공공의 영역과 개인적인 공간을 심도 있게 살펴보았다.

그들이 발견한 것은 무엇이었을까? 학생들은 강의실을 만남

의 장소, 혹은 더 많은 배움을 얻기 위한 도약점으로 생각하고 있었다. 강의실을 강의만 듣는 장소로 생각하는 것이 아니라 친구나 다른 스터디그룹을 만나 함께 이동할 수 있는 출발점으로 인식하였다. 아이디오 팀은 학생들이 복도에서 자주 만난다는 것에 주목했다. 그렇다면 그런 트렌드를 좀 더 확장해 보면 어떨까? 그 팀이 생각해낸 해결안은 주요 순환로를 따라 '방'과 비슷한 공간을 만드는 것이었다. 문이 없는 벽감을 만들어 거기에 하얀 칠판, 노트북 전원, 평면 모니터 등을 설치하여 협력관계를 원활하게 지원하는 것이다. 학생들은 룸 위저드Room Wizard(아이디오와 스틸케이스가 공동으로 만들어낸 방 예약 전자 프로그램)를 통해 이 장소를 미리 예약할 수 있다. 이곳은 대로변 카페의 탁 트임과 도서관 구석자리의 프라이버시를 동시에 느낄 수 있도록 만들어졌다. 이 콘셉트는 학생들에게 상당한 호응을 얻었다.

당신의 회사를 한번 둘러보라. 죽어 있는 공간이 많지 않은가? 즉각적인 상호작용과 느긋한 협력을 도와줄 수 있는 수정사항들이 보이지 않는가? 카페 테이블과 의자만 마련해 두면 자연스러운 연결점이 될 수 있는 숨은 장소가 있지 않은가?

과시하기 위한 공간은 과감하게 허물어라

새로운 작업 환경을 만들어야 한다면 당신은 여러 사람의 자존심을 건드릴 수도 있다. 권력을 가진 사람들은 사무실이나 건물의 외관이 그들의 성공 여부를 보여준다고 생각하는 경향

이 있다. 로마나 파리를 방문해 보라. 또 워싱턴 DC의 타임스 스퀘어에 가보라. 이것이 무슨 말인지 금방 알게 될 것이다.

왜 기업의 중역이나 비즈니스 지도자, 기타 전문직들은 보여지는 외관에 집중하는 것일까? 그들은 '축적한' 것보다 '성취한' 것을 더 중요하게 생각하기 때문이다. 좋은 공간 디자인은 사무실 또한 환경에 적응하고 성장하기를 바란다. 당신의 장점을 인식하고 그런 기업가 정신에 내재된 유연성을 반영하는 것이다. 견제되지 않는 자존심은 당신의 회사가 발전하는데 큰 도움이 되지 못한다. 그것은 당신이 비즈니스 과정이나 고객의 입장보다는 본인의 지위에 대해 더 신경 쓰고 있다는 인상을 주게 된다.

우리는 한 유명 병원의 심장 전문 외과의사들과 함께 일한 적이 있었다. 그들은 자신의 일을 자랑스럽게 여길 만했다. 그들은 매일 환자들의 목숨을 살려내고 있었고 동료들과 공동체로부터 많은 존경을 받았다. 그들은 병원에 만들어질 새로운 공간이 어떤 모습이면 좋겠는지, 자신들이 무엇을 원하는지 정확히 알고 있었다. 또 자신들이 그만한 대접을 받을 자격이 있다고 생각했다. 그래서 그들은 심장병 환자들을 위한 전용 출입구를 만들어달라고 요구했다.

우리는 병원에 몇 개의 출입문이 있으면 충분할까 생각해 보았다. 이어 외과의사들과 환자들의 의견에 귀를 기울였다. 우리는 주 출입구, 로비, 병실 등을 면밀히 관찰했고, 병원 공간을 새로 디자인할 때 외과의사들의 적극적인 참여를 요청했다. 환자의 입장은 어떤 것일까? 우리는 자문했다. 심장 절개수술을 받으러 오는 환자의 마음은 어떨까? 물론 병원을 방문한 환자는

수술이 걱정되고 초조할 것이다. 별도의 출입문, 그러니까 즉각 수술해야 할 정도로 심각한 환자들을 위한 출입문이 따로 마련되어 있다는 사실을 알면 덜 초조할까? 그것이 환자의 심리 상태에 어떤 기여를 할까?

우리는 외과의사들이 최종 결정권자가 되도록 했다. 그들은 별도의 출입구를 선호하는 듯했으나 우리 팀과 공감 훈련을 하고 난 뒤에는 다른 가능성도 검토하기 시작했다. 우리는 별도의 출입문 대신 2층으로 올라가는 대형 에스컬레이터 설치를 제안했다. 이 디자인은 심장병 환자(걸어갈 필요가 없다)와 외과의사들(독특한 내부 진입로)에게 편리함을 제공했다. 에스컬레이터는 억지로 심장외과의 위상을 높이려 하지 않았으며 그렇다고 환자들에게 위화감을 주지도 않았다.

이 글을 읽고 있는 당신도 당신의 일을 자랑스럽게 여길 가능성이 많다. 지금 사무실을 둘러보면서 당신의 공간이 올바른 메시지를 보내고 있는지 생각해 보라. **당신의 성공이 자랑스러운 공간을 만들어냈는가? 당신의 공간은 파트너, 고객, 방문객들을 진정으로 환영하는 장소인가? 독립적으로 일하면서 동시에 협력적으로 일할 수 있는 그런 공간인가?**

당신의 상상력을 사로잡는 공간으로 만들려고 한다면 어떻게 고쳐볼 수 있을까?

프라이버시를 존중해 주었더니
종이 감옥이 탄생했다

회사는 개인적인 공간과 협력적인 공간 사이에서 적절하게 균형을 잡아야 한다. 우리 아이디오는 일 자체에 협력적인 성격이 강하기 때문에, 공간 대부분이 팀워크를 지향하고 있다. 우리는 프로젝트 팀들이 서로 잘 교류할 수 있고 팀 미팅을 위한 공간을 충분히 공유할 수 있도록 탁 트인 평면도를 선호한다.

물론 어떤 기업에서는 개인적인 공간을 더 많이 원하고 또 필요로 한다. 예를 들어 한 유명 회사는 최고급 소프트웨어 엔지니어들을 채용하여 그들에게 개인 사무실을 만들어주는 특혜를 주었다. 원래의 아이디어는 개인 사무실 벽을 유리벽으로 만들어 음향상의 차단 효과를 주는 한편, 나머지 팀원들과 협력 관계를 원활하게 유지할 수 있도록 하자는 것이었다. 새로 채용된 프로그래머들은 그런 프라이버시와 빛의 조합을 좋아했다. 하지만 일단 사무실을 차지하게 되자 그들은 사무실과 사무실 사이 유리벽을 온통 종이로 도배했고, 그들의 개인 사무실은 종이의 감옥으로 바뀌어버렸다. 그에 따라 협력 친화적인 공간이라는 콘셉트가 사라졌다. 소문에 의하면 그 회사의 경영진은 그런 폐쇄적인 공간이 팀워크에 장애가 된다는 것을 알고 있었으나, 그 프로그래머들을 종이 감옥에서 빼낼 배짱은 없었다.

나는 이 이야기를 즐겨 인용한다. 무대 연출가가 인간의 강력한 충동을 무시할 때 어떤 일이 벌어지는지 잘 보여주고 있기 때문이다. 그 소프트웨어 전문가들은 프라이버시를 보장해 주

는 공간을 배정받았다. 그들이 그 공간을 좀 더 개인적인 영역으로 개선하고 싶어 하는 것은 당연한 일이다. 사람들이 협력적인 공간과 개인적인 공간에 어떻게 반응하는지 미리 생각하라. 결국 그 공간을 사용하는 사람이 최종 결정권자가 되는 것이다.

죽은 공간을 활용하라

대부분의 무대 연출가는 효율적인 공간을 만들기 위해 노력하지만 때때로 의도와 현실 사이에는 괴리가 생기기도 한다. 예를 들어 서부 지역의 한 대학과 프로젝트를 진행할 때, 우리는 학생들이 사용할 공공의 공간이 부족하다는 사실을 발견했다. 왜 이렇게 되었느냐고 지적하자, 그 대학의 행정관은 사람이 하나도 없는 안뜰을 가리켰다. 플라자 크기의 그 공간은 분명 공공의 영역으로 계획된 곳이었다. 그 공간이 원래의 건축 도면과 평면도에서는 좋게 보였을지 모르지만 현재의 디자인은 학생들에게 전혀 도움이 되지 못하고 있었다. 학생들은 그 플라자에 굳이 찾아가거나 그곳을 통과해야 할 이유가 없었다. 물론 겉보기는 공공의 영역처럼 보였으나 단 한 사람도 그곳을 활용하지 않는다는 것이 큰 문제였다. 그곳에 서서 대화를 나누는 학생들도 없었고 즉흥적으로 스터디 그룹 미팅을 하지도 않았다. 그곳은 말 그대로 죽은 공간이었다.

실제로 모든 회사에는 약간씩 죽은 공간이 존재한다. 그 공간도 당초는 무언가 목적이 있고 가치 있는 곳으로 설계되었을 것이다. 하지만 사람들이 다른 공간을 더 많이 사용하거나 그곳

으로 옮겨가면서 공공의 장소로 만들어진 공간은 사람이 찾지 않는 유령 마을처럼 버려졌다. 그곳에서 그룹 활동을 하거나, 프로젝트 실로 바꾸거나, 상호작용적인 전시 공간으로 전환하거나, 새로 나타나는 트렌드에 관한 정보를 게시하는 장소로 활용한다면 그 죽은 공간을 새롭게 꾸밀 수 있을 것이다. 어떤 회사는 그런 죽은 공간에 에스프레소 커피 기계를 설치하여 아주 인기 있는 장소로 바꿔놓기도 했다.

여기 무대 연출가를 위한 좋은 뉴스가 있다. 당신은 그 죽은 공간을 위해 느닷없이 전천후 목적으로 사용하는 아이디어를 내놓을 필요는 없다. 일단 사람들에게 그런 공간이 있다는 것을 알려라. 그러면 사람들이 그 공간이 가지고 있는 새로운 용도를 알아내어 서서히 활성화시킬 것이다. 〈더 홀 어스 카탈로그The Whde Earth Catalog〉의 창업자인 스튜어트 브랜드는 이렇게 말한다. 건물은 그 입주자들이 변화하는 필요에 따라 그 형태를 바꿈으로써 서서히 적응하며 배워나간다. 무대 연출가의 과제 중 하나는 직원들이 서서히 우아하게 배우는 공간을 창조하여 다이내믹한 프로젝트 팀들이 계속 이노베이션할 수 있도록 지원하는 것이다.

장소의 힘

어쩌면 당신은 스스로를 무대 연출가라고 생각하지 않을지도 모른다. 당신은 매일매일 사무실이 잘 돌아가도록 하는 것만으로도 벅찰 수 있다. 하지만 걱정하지 마라. 작은 변화도 상당

한 차이를 만들어낸다. 내 친구인 톰 피터스는 공간에 대해 아주 사소하지만 의미 깊은 교훈을 가르쳐 주었다.

이노베이션 연구실 만들기

이노베이션이 발전하고 성장하기 위해서는 적절한 공간이 필요하다. 여러 팀이 만나서 의논하고, 프로토타입을 만들며 그들의 작업 결과를 프레젠테이션할 수 있는 장소가 있어야 한다. 이노베이션 프로젝트를 진행하는 사람들이 집이라고 부를 만한 공간이 있어야 한다. 최근 이노베이션에 대한 관심이 높아지면서 연구실을 설치하는 회사가 늘어나고 있다. 물론 그것을 백퍼센트 원인과 결과의 작용으로 볼 수는 없겠지만 그래도 높은 상관관계가 있다. 우리는 많은 회사가 멀리 떨어진 오지의 공장이 아니라, 회사의 캠퍼스 내에 성공적인 이노베이션 연구실을 설립하는 것을 보았다. 당신이 그룹을 위해 이노베이션 공간을 설치할 때 약간의 시행착오가 필요할지 모른다. 먼저 간단한 공간에서 시작하며 일을 진행하면서 배워나가는 것이 좋다.

이노베이션 연구실의 기본사항

이노베이션 연구실은 일단 만들어 놓으면 그 스스로 자생력을 키우게 된다. 그래서 첫걸음을 떼는 것이 가장 중요하다. 다음은 그 초기 단계를 헤쳐나가는 데 도움이 되는 몇 가지 조언이다.

○ 핵심 프로젝트 팀이 아무리 소규모일지라도 15~20명을 함께 수용할 수 있는 방을 만들어라. 그러면 연구 결과(혹은 진행 중인 일)를 동료들과 함께 나눌 수 있을 것이다. 그렇게 하기에 가장 좋은 장소가 바로 이노베이션 공간이다. 그 공간이 너무 비좁아 그룹 프레젠테이션이나 학습 워크숍을 할 수 없다면 곤

란하다.

○ 그 공간을 이노베이션 전용 공간으로 만들어라. 당신의 창조적인 노력은 스케줄을 다시 짜거나 이사하는 법 없이 지속적으로 계속 되어야 한다. 전문가들은 그것을 '정보의 일관성'이라고 하는데, 나는 그것을 그룹 가속도의 유지라고 부르고 싶다.

○ 칠판, 지도, 그림 등, 기타 흥미로운 시각자료를 붙일 수 있는 충분한 공간을 마련하라. 벽면을 고급 소재로 단장하지 마라. 그렇게 하면 벽면을 창의적으로 활용하는 것 자체가 어려워진다. 나는 최근에 아주 아름다운 기업 연구소를 방문했다. 그곳은 여러 이노베이션 팀들이 부러워할 정도로 예쁘게 단장된 곳이었다. 하지만 워크숍을 설치하려고 하는데, '채색된 표면에 테이프 부착 금지'라는 규칙에 걸려 대형 포스터를 붙이지 못하고 말았다. 공간의 아름다운 외관이 아이디어의 자연스러운 흐름을 막은 경우였다. 당신의 이노베이션 공간에서는 이런 일이 벌어지지 않도록 하라.

○ 대부분의 팀원들이 편리하게 들를 수 있는 곳에 연구실을 설치하라. 파트타임 팀원들도 틈나면 들를 수 있는 곳, 적당히 떨어져 있어서 전화 벨 소리가 들리지 않는 곳이 좋다.

○ 이노베이션의 주력상품을 풍성하게 제공하라. 프로토타입 도구, 각종 크기와 색깔의 포스트잇, 마스킹 테이프, 스티로폼과 포스터 판, 가위, 연필 깎는 칼, 스토리보드 프레임, 칠판용 마커 등을 준비하여 아이디어의 윤곽을 마음껏 그릴 수 있게 하고 또 재빠른 프로토타이핑을 하게 하라.

만약 어떤 것을 중요한 것으로 만들고 싶다면 그것을 눈에 잘 띄는 곳에 두라. 유익한 것들에게는 좋은 자리를 주는 것이다.

톰은 아주 두꺼운 사전 한 권을 여러 해 동안 집안 서재 쪽
대기 선반에 보관하고 있었다. 그는 두세 달에 한 번 정도 그 사
전을 꺼내 책상 위에 두고 단어를 찾아보았다. 그러던 어느 날
팰로앨토의 골동품 가게에서 단풍나무 사전 받침대를 발견하게
되었다. 그 받침대에 사전을 올려놓으면 늘 펴놓고 아무 때나 필
요한 단어를 찾아볼 수 있을 것 같았다. 그 받침대를 서재에 놓
았더니, 집에서 일하는 날에는 하루에 두세 번씩은 단어를 찾아
보게 되었다. 사전을 책꽂이 꼭대기에 꽂아두지 않고 가까운 곳
에 펼쳐둔 것만으로도, 예전보다 100번은 더 자주 단어를 찾아
보게 된 것이었다.

중요하게 생각하는 것들을 좀 더 접근하기 쉽게 하기 위해
서는 어떤 방법이 있을까? 공간의 작은 변화가 행동을 바꾸어놓
을 수 있을까? 소매상들은 이러한 원칙을 본능적으로 알고 있
다. 가령 어떤 물건을 슈퍼마켓 통로의 전면에다 두면, 저 구석
의 안 보이는 선반에 두는 것보다 훨씬 더 빨리 팔린다. 작가인
나 또한 '금일 출간 서적' 난에 서평이 실리는 것이 슈퍼마켓 통
로 전면과 비슷하다는 것을 알고 있다. 사무실 환경을 새로 꾸
민다고 할 때 평방 미터당 매출 증가세를 숫자로 나타내기는 어
렵겠지만, 분명 공간 재배치의 효과가 있다는 걸 확신한다. 협
력, 창조성, 어떤 분야에 대한 열정 등, 당신이 강조하고자 하는
것에 대해 생각해 보라. 그런 다음 약간의 변화를 가지고 실험
해 보라. 필요한 공간을 만들어내기 위해 잘 사용하지 않는 파
일이나 책들이 있다면 한번 치워보라. 당신의 관심을 끈 황당
한 아이디어나 글을 전시할 게시판을 만들어보라. 사람들을 모

이게 하고 그들과 대화를 나누고 싶다면 당신 책상 가까운 곳에 소형 냉장고나 커피 기계를 가져다 놓아보라. 당신은 이런 작은 변화가 커다란 변화를 가져온다는 것을 깨닫게 될 것이다.

중요한 물건을 움직이기로 말해 보자면 '당신'보다 더 중요한 것이 있을까? 당신 자신을 이리저리 움직여 보면 사물을 신선하게 볼 수 있는 눈을 가지게 될 뿐만 아니라 당신이 일하는 스타일에 더 잘 어울리는 환경을 찾아낼 수 있다. 성공한 사람들은 출세의 상승 곡선을 타면서 점점 더 일반 직원들과 구분된 공간을 갖게 된다. 이런 구분이 프라이버시와 지위의 혜택을 주는 것은 사실이나, 때때로 일에 흠뻑 빠져 함께 뛰어야 더 좋은 성과를 이룰 수 있는 상황에서는 단점이 될 수 있다.

학교에서 볼 수 있는 이런 사례를 생각해 보자. 매사추세츠의 디어필드 고등학교 교장인 프랭크 보이든은 학생들과 자연스럽게 어울릴 수 있는 좋은 방법을 알고 있었다. **보이든은 초연하게 떨어져 있는 교장이 되기보다는, 매일 학생들과 대면할 수 있는 탁월한 방식을 고안해냈다. 새 학교 건물을 지을 때 복도의 한구석을 넓혀서 그곳에 자신의 책상을 설치한 것이다.** 그곳은 학생들의 흐름 속에서 하나의 작은 섬과 같은 역할을 했다. 그렇게 지속적으로 상호작용을 하다 보니 교장은 학생 개개인과 학생 집단에 대해서 더 잘 알게 되었고, 어떤 사소한 문제가 큰 문제로 번지기 전에 그 기미를 포착하여 해결할 수 있었다. 보이든은 미국 내의 최우수 교장 중 한명으로 평가받았고 존 맥피의 책 《교장The Headmaster》의 주제가 되기도 했다.

나는 프랭크 보이든이 어떤 생각으로 그렇게 했는지 짐작할 수 있다. 얼마 전 나는 회사의 고위 간부 몇 명과 함께 아이디오 본사 건물 2층에 있는 새로운 공간으로 자리를 옮겼다. 그곳은 모든 중역들이 탐내는 환경이었다. 창문으로 밖이 훤히 내다보이고, 넓은 공간에 소음도 차단되어 있었다. 그런데 한 가지 문제가 있었다. 사무실이 너무 고립되어 있어서 사람들을 거의 만날 수가 없었던 것이다. 그래서 우리는 어떻게 했을까? 중역들은 창쪽 공간을 포기했고 사무실의 크기를 절반 수준으로 줄였다. 전망도 없고 프라이버시도 없었지만, 모든 직원들이 우편물을 찾아가는 곳에서 아주 가까운 공간에 자리를 잡았다. 중앙의 식당에서는 직원들의 대화가 끊임없이 들려왔는데 내 사무실은 그곳에서 약 다섯 발자국 떨어진 아주 가까운 곳에 자리 잡았다. 그 영역은 백여 명 이상의 직원들이 커피를 뽑아 마시고, 베이글 빵과 시리얼을 먹는 곳이다. 나의 형 데이비드와 CEO 팀 브라운의 사무실에서는 직원들과 대화하는 소리가 들려온다. 다양한 잡지들이 전시된 코너를 돌아가면 각자 책상에 앉아 있는 직원들을 한눈에 바라볼 수도 있고 전 세계 각지에서 우리 회사를 찾아오는 방문객들도 볼 수 있다.

낮 시간 동안에 나는 비공식적인 대화를 여러 마디 얻어들음으로써 우리 아이디오가 현재 어떻게 돌아가는지 생생하게 들을 수 있다. 나는 동료 팀원들과 잘 연결되어 있다는 느낌이 든다. 그러니 당신의 사무실 문을 닫고 칸막이 속에 틀어박히고 싶은 생각이 들 때, 오히려 회사의 흐름 속으로 뛰어들어보길 바란다. 어떻게 하면 당신의 사무실 공간이 회사의 자연스러운 한

부분이 될 수 있을까 생각하라.

공간이 당신의 비즈니스에서 가장 허약한 연결고리가 되게 하지 마라. 무대 연출가의 힘을 사용하여 당신의 작업장과 사무실을 가장 융통성 있고 강력한 도구 중 하나로 만들어라. 훌륭한 공간은 사기를 높여주고, 직원 선발에도 도움이 되며, 심지어 당신의 작업 강도까지 높여줄 수 있다. 직원들의 근무 환경을 좋게 만들어라. 그러면 그들은 좋은 환경에서 일하며 더 많은 노력을 기울일 것이다. 어쩌면 당신의 그룹은 엄청난 결과를 얻기 일보 직전의 상태일지도 모른다. 따라서 이런 시기에 그들이 더 즐겁게 일할 수 있는 공간을 제시할 수 있다면 그 경계선을 넘어가는 결정적인 도움을 줄 수 있다.

당신의 팀에 좋은 무대를 만들어라. 그러면 그들은 당신이 생각하는 것 보다 더 많은 실적을 올려줄 것이다.

9장
케어기버

The Caregiver

9

케어기버는 인간적인 이노베이션을 기반으로 하고 있다. 헌신적이고 성실한 의사와 간호사가 케어기버의 전형이라고 할 수 있다. 좋은 의사에게 진료를 받았던 경험이 있다면 생각해 보라. 그는 전문적인 방식으로 당신을 보살피고, 가족 이외의 사람에게서는 찾아보기 어려운 방법으로 당신의 건강을 염려한다. 무릎을 다쳤거나 지독한 감기에 걸렸을 때 어머니가 해주었던 것처럼 당신을 각별하게 보살펴주는 것이다. 우리는 병원의 의사들을 찾아갈 때 그런 보살핌을 바란다. 이런 보살핌의 모델은 온갖 종류의 비즈니스에도 적용된다.

한 번에 한 사람의 고객만 생각하고 그에게 당신이 할 수 있는 최선을 다하라.

– 게리 코머, 랜즈 엔드의 창업자

의학적인 보살핌은 고객 서비스의 바탕이 되기도 한다. 의사나 간호사가 환자를 보살피는 순간이나, 환자와 일대일로 면담하면서 그에게 집중하고 의학 전문가다운 조언을 하는 순간 등이 그러하다. 능숙한 의사는 진단을 내리고 치료하며 환자의 현재 상태를 살피고, 나아가 환자를 편안하게 만들기 위해 자신의 모든 지식과 경험을 동원한다. 그들이 당신의 질병을 치료하기 위해 중요한 결정을 내리고, 당신의 건강 상태를 돌봐줄 때 당신은 세상의 중심에 있는 듯한 느낌이 들 것이다.

훌륭하게 남을 돌보는 사람들에게는 자신감과 여유가 느껴진다. 그것은 '환자를 대하는 태도'를 보면 알 수 있다. 그는 당신의 질문에 아주 적절하게 대답할 수 있고, 당신이 걱정하고 있는 것들을 말끔하게 해결해 준다. 그는 당신과 오랜 시간을 함께 있지는 않지만 그의 존재만으로도 안심할 수 있다. 그가 가지고 있는 지식과 기술로 당신을 더 좋은 상태로 만들어줄 것이라고 믿으며 차분한 마음으로 기대하는 것이다.

우리는 모두 케어기버들을 동경한다. 개인 트레이너나 미용사의 인기가 높은 것도 같은 이유이다. 당신에게 온갖 신경을 다 써주는 여성 종업원이나 식당 주인이 있었다면 떠올려보라. 그들은 당신이 유일한 고객이라고 느끼도록 만드는 사람들이다. 그들은 공감하려고 노력하면서 인간관계를 확대하기 위해 열심히 일한다. 그들은 가르치는 것이 아니라 보여준다. 또한 당신의 선택 사항을 지도하는 일에 능숙하다.

케어기버는 고객 개개인을 이해하기 위해 노력한다. 왜냐하면 최선의 보살핌은 개인의 이익과 필요에 연계되어 있기 때문

이다. 좋은 병원이 치료와 효율성을 잘 종합해 내는 것처럼, 훌륭한 서비스는 목전의 과제를 잘 수행하고 그 과정 내내 당신을 하나의 인격체로 대우해 준다. 현금 지급기 앞에 줄서서 기다릴 때의 불편함을 생각해 보라. 또는 세일즈맨이 눈앞의 당신은 나 몰라라 하며 다른 사람의 편의를 먼저 봐준다던가, 거래 도중 갑자기 전화가 걸려와 당신을 무시한 채 계속 통화만 하는 협력 업체가 있다면 어떨지 생각해 보라. 이런 사소한 일들이 계기가 되어 당신은 '특별 고객'이 된 것처럼 느껴지는가 하면 서비스 기계에 의해 다루어지는 '일개 고객 한 명'이 된 것 같은 느낌이 들기도 할 것이다. 케어기버는 서비스가 좀 더 간단하고, 좀 더 인간적인 어떤 것이 될 수 있다고 생각한다.

이 원칙을 이해하기 위해 보살핌의 최전선인 병원 응급실을 예로 들어보자. 세인트루이스에 있는 SSM 드폴 건강 센터의 CEO인 로버트 포터는 아이디오의 인간 중심 디자인 작업과 의료 서비스라는 급변하는 세계를 결합시킨 보건 전문가 중 한 사람이다. 그가 우리에게 검토해 달라고 부탁한 주제 중에는 환자들의 응급실 사용에 관한 것도 포함되어 있었다(우리에게 작업을 의뢰한 고객들은 응급실을 응급 본부라고 불렀는데 그곳의 업무가 너무 복잡해서 작은 규모로는 해결되지 않기 때문이다). 우리는 통상적인 절차대로 문화 인류학자의 눈으로 그곳을 관찰했다. 한 아이디오 직원은 다리가 부러진 척하고서 자신의 경험을 영상으로 찍어 담아오기도 했다. 우리는 환자들이 응급 본부에 도착했을 때 엄청난 스트레스를 받는다는 사실을 깨달았다. 또 처음 도착한 응급 본부는 아주 혼잡스럽다는 인상을 주었다. 우리가 어떻게 대응했

겠는가? 우리는 응급 본부 직원들이 도착하는 환자들에게 나누어 줄 간단한 지도를 작성했다. 응급 본부에 도착하면 거쳐야할 7단계, 가령 평간호사를 만나고, 보험을 접수 하고, 수간호사의 평가를 받은 후 이어 의사와 면담하는 등 여러 과정을 간단한 지도로 작성하여 만든 것이다.

환자들이 병원을 처음 방문했을 때 느끼는 어려움 중 하나는 누가 누구인지 잘 알아보지 못한다는 것이다. 그가 관리직인지, 간호사인지, 기술요원인지, 의사인지, 방사선 전문가인지 헷갈린다는 것이다. 몇 년 전 우리 샌프란시스코 사무실은 아이디오 팀을 위한 '야구 카드'를 만들어서 회사를 처음 방문한 방문객이 누가 누구인지 금방 알아볼 수 있도록 했다. 이 아이디어를 드폴 병원 프로젝트에도 활용하여 병원에서 케어기버들이 야구 카드 콘셉트를 사용하도록 권했다. 전통적인 형태의 비즈니스 카드와는 다른 이 수직 형태의 카드는 그 사람의 얼굴과 이름, 직책 등 개인 인적 사항이 적혀 있다. 이 카드는 직원들을 인간화하고 친밀감을 구축해 준다. 이 카드 덕분에 고객은 낯선 병원에서 받는 치료가 외로운 경험처럼 느껴지지 않을 것이고, 의사와 간호사 같은 케어기버들을 인간화시킬 수 있었다. 스트레스가 아주 심한 상황에 처한 사람에게 좀 더 많은 정보를 제공했더니 그들은 한결 편안함을 느끼게 되었다.

하지만 아이디오와 드폴 팀은 치료 과정에 대해서는 변화를 시도하지 않았고, 의사의 시술방법을 바꾸려고 하지 않았다. 드폴 병원은 간단한 프로젝트에 의한 절차와 문화의 변화가 환자들에게 더 좋은 환경을 가져왔다고 말했다.

고객들에게 일하는 과정을 보여주면 그들은 더욱 섬세한 보살핌을 받는다는 느낌을 갖는다.

그렇다면 무엇이 달라졌을까? 먼저 우리는 진료 절차를 구체적으로 설명했다. 어디서 시작하고 어떤 양식을 작성해야만 의사의 진료를 받을 수 있는지, 또 어느 시점에서 의사가 환자의 입원 혹은 통원 치료를 결정하는지 설명했다. 그것은 부분의 합과 전체의 차이였다.

물론 대부분의 회사들은 치료 사업에 종사하지 않는다. 하지만 좀 더 단순하고 인간적인 보살핌을 위해 복잡한 단계들을 관리 가능한 단계로 분해해야 한다는 교훈은 다른 분야의 사업에도 직접적으로 적용할 수 있다.

개인적 취향

예를 들면 마음에 드는 와인 한 병을 고르고 있는 상황이라고 생각해 보자. 우선 중간 규모의 와인 매장에 들어가 보더라

도 너무나 다양한 종류의 와인이 있기 때문에 그 중 하나를 고른다는 것은 정말 쉽지 않은 일이다. 가격대 또한 천차만별이라 소비자를 더욱 당황하게 하고 때론 비싼 가격에 겁이 나기도 한다. 어떤 매장에서는 이런 질문을 했다가는 바보 취급을 당하지 않을까 하는 걱정마저 생긴다.

베스트 셀러스Best Cellars 와인의 창업주인 조슈아 웨슨은 간단한 진실 한 가지를 파악했다. 많은 사람이 와인을 좋아하지만, 와인 산업과 관련된 신비함, 와인을 마시기 전에 하는 의식들의 헷갈림, 와인에 대한 각종 속물근성 등으로 인해 와인을 즐기기 어려워한다는 것이다. 나는 최근에 호주 와인 제조업체들의 이벤트에서 조슈아를 만났는데, 그가 와인을 구입하는 소비자들에게 전하는 높은 수준의 서비스와 보살핌에 감동받았다. 그는 와인을 구입하는 과정을 좀 더 개인적이고, 간단하며, 재미있는 경험으로 만드는 데 집중했다. 그는 다음과 같이 말한다. "우리는 와인에 대해 잘 알고 있으며 당신이 어떤 와인을 좋아하는지도 압니다." 그의 매장은 그 두 가지 지식을 종합하여 행복한 결과를 이끌어내는 고객 경험을 제공한다.

베스트 셀러스에서 판매하는 와인은 5달러에서 15달러 정도의 가격대가 대부분이다. 그의 매장은 〈뉴욕 타임스〉부터 기타 존경받는 와인업계 잡지에 이르기까지 여러 곳에서 좋은 평가를 받았다. 그는 소비자가 포도원, 빈티지, 그밖의 품종이 표시된 와인을 잘 알고 있는 전문가가 될 필요는 없다고 주장했다. 베스트 셀러스는 소비자의 입맛을 다음의 4가지로 정리했다. 화이트 와인일 경우에는 '신선한, 부드러운, 향이 좋은, 거품이 생

기는' 등의 4개 카테고리로 분류했고, 레드 와인은 '즙이 많은, 부드러운, 잘 익은, 달콤한' 등의 4가지로 분류했다. 각 카테고리에는 형용사를 사용하여 설명을 도왔는데, 가령 레드 와인의 '잘 익은' 카테고리에는 '집중하는, 강력한, 만족시키는'이라는 설명을 추가해 두었다. 신경 써서 만든 그래픽 디자인과 실내 인테리어 역시 소비자의 결정에 도움을 주었다. 와인을 넣어둔 진열장 뒤쪽에 조명을 비추도록 하여 고급 부티크 같은 분위기를 연출했다. 매장을 이렇게 꾸며놓을 수 있었던 것은 무대 연출가인 데이비드 록웰 덕분이었는데 그는 맨해튼에 있는 베스트 셀러스 기함 매장의 인테리어 공사를 지휘하기도 했다.

베스트 셀러스의 웹사이트를 방문해 보면 당신은 와인 고르기에 더욱 다양한 도움을 받을 수 있다. 예를 들어, 입맛에 관한 질문 중에는 이런 파격적인 것도 있다. "당신은 팬케이크에 어떤 시럽을 발라 먹습니까?" 이 질문은 화이트 와인이라면 '신선한'이나 '부드러운'을 선택할 법한 고객에게 던지는 질문이다. 베스트 셀러스 매장에서는 매 주마다 세 가지 맛의 와인을 추천하면서 소비자들에게 새로운 와인을 도전해 볼 것을 권한다. 포괄성이 이 매장의 목표이다. 베스트 셀러스에서 핵심적으로 약속하는 내용은 이런 것이다. "우리가 당신이 와인을 즐기는 기쁨 사이에 놓여 있는 모든 장애를 제거해 드리겠습니다." 나는 이것이 모든 기업들에게 해당될 수 있는 교훈이라고 생각한다. 소비자들, 특히 처음 방문한 손님이 당신으로부터 멀어지는 모든 원인을 알아내야 한다. 그런 다음 단순함, 분명한 의사소통, 고객 중심의 디자인을 종합하여 장애들을 하나씩 하나씩 제거하라.

내가 조슈아를 만났을 때 그는 자신의 매장에서 열리고 있는 와인 페어링wine paring에 대해서 말해 주었다. 와인 업계는 예전부터 와인과 음식 맛을 서로 비슷하게 배합시키려고 노력해 왔다는 것이다. 그러나 베스트 셀러스의 와인 페어링은 평범함 그 너머를 겨냥하고 있다. 전통적인 와인 페어링은 와인과 멋진 음식을 배합시키는 것이지만, 조슈아의 매장은 땅콩 버터 샌드위치, 빅맥 등 그 어떤 음식과도 어울리는 와인 페어링을 시도하고 있다. 조슈아는 와인 업계를 괴롭히는 속물근성을 제거하여 좋은 비즈니스를 선도해야 한다고 확고하게 믿고 있다.

진취적인 사업가인 조슈아는 그날 저녁 독특한 콘셉트의 와인 시음회를 개최했다. 내가 볼 때 그 행사는 그의 매장에서 내세우는 핵심 포인트를 잘 설명해 주었는데, 15달러짜리도 잘 고르면 정말로 좋은 와인이 될 수 있다는 것이었다. 두 가지 스무스한 레드와인을 맛보게 한 뒤에 그는 우리에게 어떤 것이 더 입맛에 맞느냐고 물었다. 와인1과 와인2를 선택한 사람이 대체로 반반이었다. 그는 와인2가 실제로는 더 비싼 와인이라고 밝히면서, 와인2를 선택한 사람들에게 와인2가 와인1보다 20퍼센트 더 맛 좋은 와인인지, 2배 더 맛 좋은 와인인지, 3배 더 맛 좋은 와인인지를 물었다. 이어 조슈아는 이런 결론을 내렸다. "당신은 와인2가 6배 더 맛있다고 생각해야 합니다. 와인2의 가격은 와인1(15달러)보다 여섯 배 비싼 90달러니까요." 나는 와인1을 다시 맛보았는데 훨씬 비싼 와인2와 비교했을 때 그 맛이 크게 다르지 않았다는 걸 깨달았다.

BEST CELLARS
SELECTION

fizzy
fresh
soft
luscious
juicy
smooth

베스트 셀러스는 속물 근성을 거부하고
고객들이 좋아하는 와인을 찾게 해주어
그들에게 봉사한다.

이 이벤트를 통해 베스트 셀러스는 무엇을 얻었을까? 그들은 고객들이 편안한 마음으로 들어올 수 있는 와인 매장을 만들었다. 그리고 자신이 고른 와인에 대해서 자신감을 갖도록 했다. 베스트 셀러스는 신규 회원을 환영하는 클럽과 비슷하다. 바로 그것이 케어기버가 할 수 있는 진정한 역할이다. 조슈아 웨슨은 보살핌과 서비스가 있어야만 좋은 경험을 만들어낼 수 있다는 사실을 알고 있었다.

조슈아는 값싼 와인을 멋지게 내놓는 방법을 터득했다. 이 원칙은 좀 더 고가품의 시장에서도 통한다. 이건 소매업에 밝은 내 친구에게 들은 이야기인데, 몇 년 전 티파니 사는 그들이 판매하는 고급 보석들에 이런 광고를 붙여 내보냈다. "목걸이, 100달러부터." 또는 "티파니 약혼반지, 1,000달러부터." 내 친구는 물었다. "왜 그렇게 했는지 알겠나?" 나는 짐작할 수가 없었다. "그건 공포심을 낮추기 위한 것이야. 고객이 아무리 낮은 가격의 물건을 찾더라도 티파니의 점원이 그 고객을 깔보거나 비웃지 않는다는 것을 널리 알리기 위해서였지." 일단 이렇게 유인하고 나

면 그 손님은 그보다 더 비싼, 혹은 훨씬 디 비싼 물건을 사 들고 매장을 떠날지도 모른다. 티파니에서 쇼핑하기 위해 대형 리무진을 타고 올 필요는 없다고 재치 있는 방법으로 알린 그들에게 경의를 표한다. 처음 찾아오는 손님을 쫓아버린다면, 그는 다른 가게의 고객이 될 것이고 다시는 당신을 찾아오지 않을 것이다.

느린 손으로 빠른 차를 운전하는 방법

때로 우리는 의외의 곳에서 보살핌 서비스를 배우기도 한다. 그 영감의 원천을 '가장자리 경험'이라고 불렀다.

아이디오는 이례적인 배경을 가진 독특한 인물들을 채용함으로써, '가장자리' 세계를 내다볼 수 있는 창문을 확보한다. 후안 브루스는 그 대표적인 인물이다. 그는 스탠퍼드에서 제품 디자인을 전공한 전형적인 아이디오 직원이다. 그는 열세 살 때 자신이 원하는 고성능 자동차를 갖기 위해 부모에게 한 페이지짜리 제안서를 제출했다고 한다. 관습적으로 운전을 용인해 주는 나이보다 세 살이나 어렸음에도 그는 부모를 졸라 원하는 차를 샀다. 그가 선택한 차는 낡은 BMW였는데 후안은 곧 기계 조립 실력을 발휘하여 그 차를 완전히 분해했다가 다시 조립하는 데 성공했다. 그는 열다섯 살 때에 타원형 자동차 주행 연습장에 나가서 차를 몰았고(그는 그 연령이면 적법이라고 내게 말했다), 열일곱 살에는 자동차 경주 대회에 직접 참가하기도 했다.

이십대 초반에 후안은 베벌리힐스 스포츠카 클럽의 강사가

되었다. 후안의 고객들은 기업의 CEO, 맷 르블랑 같은 TV 스타, 액슬 로즈 같은 헤비메탈 로커 등 다양했다. 이들이 경기장에 가져오는 스포츠카는 페라리, BMW, 포르셰 등의 하나 같이 최고급 차종이었다. 그들은 모두 빨리 달리고 싶어 했는데, 후안은 목숨을 걸어가며 생판 모르는 사람들이 운전하는 스포츠카 조수석에 앉아 시속 150마일의 빠른 주행을 지켜보았다.

후안은 그의 유명 고객들에 비해 훨씬 적은 나이였고, 그의 고객들보다 사회적 지명도 역시 낮았다. 그런 그가 남을 호령하는 데만 익숙한 돈 많은 유명인들을 코치할 수 있던 비결은 무엇일까? 그들은 팬이 아니라 운전 코치를 원했기 때문이다. 후안은 그들을 개인, 그것도 아주 멋진 개인으로 대접했다. "외교술이 뛰어나야 해요"라고 후안은 말했다. 그는 한두 바퀴 정도 그들의 차를 몰면서 훌륭한 운전이 어떤 것인지 직접 보여주고 싶었다. 하지만 자기 차를 남의 손에 맡기고 싶어하지 않는 고객을 위해서는 조수석에 앉아 출발하는 수밖에 없었다. 그건 그의 배짱을 보여주는 대목이기도 했다.

그가 깨달은 규칙 제1조는 고객들은 설교를 싫어한다는 것이었다. 권위적인 선생님은 더더욱 원하지 않았다. **윈스턴 처칠은 이렇게 말했다. "난 언제나 배울 준비가 되어 있지만 한 수 가르침을 받는 것을 좋아하는 것은 아니다."** 후안의 고객들 대부분이 그렇게 생각했다. 어쩌면 우리 모두 같은 마음일지 모른다. 그래서 후안은 전형적인 선생님과 제자 사이가 아닌 정반대의 방향으로 움직였다. 그는 가르치는 내색을 하지 않는 대신 진심을 다해 그들에게 조언했다. 초고속 상태의 흥분을 원하는 고객들

에게 후안은 보살피는 마음을 담아 조언했고, 그것은 오류 없는 훌륭한 서비스가 되었다.

대부분의 CEO와 유명인사들은 가속 페달을 있는 힘껏 밟는 것을 좋아했기 때문에, 자동차 운전의 선 같은 원칙—'느린 손, 빠른 차'—을 알려주기 위해서는 은근하면서도 간접적인 방법을 취해야 했다. "진짜 빠른 운전자는 차 안에서 천천히 행동합니다"라고 후안은 말했다. 유명인사들은 초고속의 흥분을 맛보고 싶어 했으나, 그 초고속 상태에 도달하기 위해서는 침착함이 필요했다. 부드럽게 기어를 바꾸고 천천히 코너를 돌아야만 안전한 방법으로 높은 속도에 이를 수 있으며, 시속 150마일의 고속에서 급작스럽게 움직인다면 그것은 곧 사고의 원인이 될 수 있어 신중해야 했다.

후안은 고객들에게 코너를 돌고 난 그 다음을 생각하라고 말했다. 미리 예상을 해야 하고, 너무 일찍 코너에 접어들어서는 안 된다고 조언했다. 커브에 들어설 때 그들의 운전에 조금이라도 문제가 생기면 후안은 그것을 금방 알아차렸다. "너무 빨리 돌고 있어요." 초고속의 피렐리 자동차가 시속 100마일의 속도로 커브를 돌지 못할 것 같으면 그가 옆에서 조언했다. "천천히 편안하게 운전해야만 고속 상태를 유지할 수 있어요."

내가 놀랐던 것은 바로 그 때문이었다. 후안은 운전대를 잡고 싶은 충동을 억제했다. 고등학교 시절 내게 운전을 가르쳤던 강사는 시속 35마일의 속도에서도 화를 냈다. 후안 브루스는 이름은 날렸을지 모르나 판단력은 영 형편없는 저명인사 때문에 목숨을 잃을지도 모르는 상황에서도 침착하게 행동했다. 하지만

그런 노련한 브루스조차 강사 노릇을 계속해야 할지 회의를 느낀 적이 있었다고 한다. 가령 액슬 로즈의 차에 동승한 경우가 그러했다. "정말 겁이 났어요. 하지만 그는 아주 침착하더군요."

나는 물론 액슬 로즈의 대변인은 아니다. 하지만 그건 고객이 코치의 성품을 닮은 경우가 아닐까 한다. 훌륭한 운전 강사 밑에 신통찮은 학생은 별로 없는 법이다. 고객의 자질이 무엇이었든 간에 그는 고객의 최선을 이끌어냈고, 각 개인에 따라 접근 방법과 스타일을 다르게 했다. 그는 사람들에게 아주 신나고 자연스러운 경험을 제공하며 고객들은 순간적으로 자신이 서비스를 받고 있다는 사실조차 잊어버리는 것이다.

당신이 하고 있는 일이 자동차 경주와 상관이 없을 수도 있다. 하지만 여기에는 귀중한 교훈이 있다. 서비스의 수준이 높을수록, 고객 서비스는 더 전문적이면서 투명해진다는 것이다. 케어기버는 말만 하는 것이 아니라 직접 행동으로 보여주는 사람이다. 단순히 고객에게 봉사하기보다 그를 하나의 개인으로 여기며 도와준다. 그리고 고객들에게 일방적으로 자신의 지식을 강요하는 것이 아니라 자신의 지혜를 공유할 수 있게 유도한다. 그들은 멘토라고 할 수 있다. 단 그들은 거드름을 피우지 않기 때문에 그들을 가리키는 멘토의 m은 대문자가 아니라 소문자이다(보통 명사의 맨 앞 철자에 대문자를 쓰면 강조, 고유함, 지위 높은 등의 뜻을 의미한다).

최고의 서비스를 만들어라

몇 년 전 우리는 난데없이 루프트한자 테크닉 본부로부터 한 통의 전화를 받았다. 그 본부는 개인용 또는 상업용 제트기를 주문 받는 부서였다. 그들이 우리에게 부탁한 일은 최고급 개인용 제트기를 타고 다니는 승객들을 위한 터치 스크린 리모컨을 만드는 데 도움을 달라는 것이었다. 개인용 제트기가 일반적인 장르의 상품은 아니었기에 우리는 그런 주문을 해온 사람의 요구사항을 최대한 맞춰주는 쪽으로 방향을 잡았다. 그는 보잉737을 소유한 억만장자였다. 그것은 사우스웨스트나 제트블루 같은 항공사들이 저가로 사용하는 것과 똑같은 비행기였으나, 다른 점이 있다면 이 비행기에서는 작은 땅콩 봉지는 제공하지 않는다는 것이다. (사우스웨스트 항공은 워낙 비행기 요금이 저렴하기 때문에 승객들에게 일체의 음료나 식사는 대접하지 않고 땅콩 한 봉지만을 제공한다). 또 이러한 개인 비행기들은 좌석 사이가 상당히 벌어져 있기 때문에, 다른 항공사의 비행기들처럼 좌석 뒤에 비디오가 달려 있지도 않았다.

그 고객은 아이포드처럼 간단하면서 그 호화판 제트 비행기 내에 있는 모든 장치를 통제할 수 있는 만능 리모컨을 원했다. 하지만 기능 수가 워낙 많았기 때문에 상호작용이 가능한 디자인을 간단하게 만드는 것은 쉽지 않은 일이었다. 우리는 30개 이상의 기계를 대상으로 디자인해야만 했는데, 고객은 단 하나의 무선 장치로 그 모든 기능을 조작하고 싶어 했다. 나는 동시에 여러 기계를 통제하는 리모컨을 작동하는 데에 어려움을 겪어봤

기 때문에 리모컨을 하나로 만드는 것이 결코 간단한 일이 아님을 알고 있었다. 아무튼 우리의 고객은 기내 온도를 조정하는 것부터 외부 장착 카메라를 이동시키는 일까지 모두 단 하나의 리모컨으로 해결하길 원했다.

우리는 그것이 멋진 리모컨 하나를 만들어내는 것 이상의 작업임을 알게 되었다. 우리는 버튼 하나로 다양한 기능이 이루어지도록을 조율해야만 했다. 가령 기내에서 노래가 나오게 하거나, 외부 카메라로 지상의 풍경을 보기 위해 실내조명을 어둡게 만드는 일에 이르기까지, 모든 기능을 하나의 공연처럼 선택할 수 있도록 해주어야 했다. 그 저명인사 고객, 기내 직원, 기내 엔지니어들과 차례로 대화를 나눈 후, 우리는 핵심적인 전제 사항을 수립할 수 있었다. 그 비행기의 리모컨은 두 가지 차원에서 작동되었는데 기본적인 기능은 버튼을 눌러서 통제되었고 이어 개인의 기호에 따라 환경을 만들어내는 심층 차원이 있었다. 이 장치는 동시에 다양한 기계와 장비 그리고 이더넷 Ethernet(동축 케이블로 컴퓨터를 LAN에 접속하는 근거리 통신망의 표준) 같은 디지털 장치를 통제했다.

내가 좋아하는 전기기계 장치는 마그네틱 도킹시스템인데 비행기가 뜰 때, 난기류 속에서 흔들릴 때, 착륙할 때에 리모컨을 거치대에 고정시켜 주는 시스템이었다. 이것은 그 비행기의 좌석벨트와 연결되어 있기 때문에 기장이 좌석에 그대로 머물러 있으라는 지시를 내릴 때 즉각적으로 메시지를 전달했다.

이 장치를 만들어낸 공로의 상당 부분은 그 엘리트 고객에게 돌아가야 한다. 그는 멋진 장치를 만들어낼 수 있도록 아

루프트한자 테크닉은 최고급 손님에게 최신 테크놀로지와 최고의 서비스를 제공한다.

이디오와 루프트한자를 격려했을 뿐만 아니라, 어느 날 활주로에 주기된 자신의 제트기에 앉아 6시간에 걸쳐 리모컨의 각 기능을 하나씩 하나씩 점검해 보았다. 그 고객은 자신의 리모컨이 가정용 TV 리모컨과는 전혀 다르다는 것을 누구나 알아보기를 바랐다. 리모컨의 외부를 도자기 재질로 만들자는 제안이 나왔으나 잘 깨진다는 이유로 거부되었다. 그 대신 기계식 코리안Corian을 외피로 사용하여 단단한 느낌이 들게 했고, 도금 알루미늄에 그래픽을 넣어 미학적인 효과를 높였다. 리모컨의 하부에는 발광성 '발'을 달아 평평한 표면에 놓으면 빛이 나도록 했다. 어두운 실내에서도 리모컨을 금방 찾을 수 있게 하려는 것이었다. 가끔 이 비행기를 타는 사람들(다른 사람들과 함께 이 비행기를 사용하는 자들)은 메모리 스틱에 그들이 선호하는 환경을 입력시켜, 비행기를 탈 때 사용하도록 했다.

　루프트한자의 '멋진' 시스템—네트워크로 통합된 기내 장비는 훌륭한 디자인으로 평가받아 독일의 레드 닷 상Red Dot Award

을 받았다. 그리고 이 리모컨 중 하나는 현재 뉴욕 현대미술관에 전시되어 있다. 그것은 루프트한자의 기내 오락 상품의 일부이기도 하다. 이것은 공감 능력이 뛰어난 사람들이 제품이나 서비스를 즐거운 경험으로 바꾸어 놓은 좋은 사례이기도 하다.

발에 딱 맞는 운동화를 찾는 일

케어기버들은 서비스 이노베이션이 다양한 형태와 크기로 이루어진다는 것을 알고 있다. 따라서 어떤 틀에 갇혀 있다면 아무것도 이룰 수가 없다. 이노베이션에 회유적인 회사들은 모두 비슷한 변론을 내놓는다. "우리 업계는 달라." 그들은 또 이런 말도 한다. "그 아이디어는 페덱스, 스타벅스, GE에는 통할지 몰라도 우리 회사에서는 안 통해." 그들은 자신의 비즈니스에는 변화의 여유가 없다는 고정관념에 빠져 있다. "우리는 빛나는 전통을 가지고 있어. 아무도 그런 변화를 지지하지 않을 거야."

그런 '아이디어 기근'에 대한 한 가지 답변은 캘리포니아 주의 밀 밸리에 자리 잡고 있는 아치라이벌Archrival이라는 작은 구두 매장에서 찾아볼 수 있다. 이 가게는 전통의 틀을 완전히 깨부신 곳이다. 마린 카운티의 쇼핑몰에 자리 잡고 있는 아치라이벌은 다른 운동화 가게와 별반 달라 보이지 않는다. 그렇게 외관만 보아서는 그 내부에서 어떤 놀라운 일이 벌어지고 있다는 인상을 주지 않았다. 하지만 수백 명의 운동선수와 코치들이 이 가게의 품질을 보증한다. 이 가게의 공동 창업자인 피터 밴 카메릭은 오래전에 이런 사실을 깨달았다. 자신이 팔고 있는 상품은

신빌이지만, 실세로는 보살핌, 즉 서비스와 전문 지식이 잘 결합된 고객 사랑을 판매한다는 것이다. 아치라이벌은 가장 좋은 운동화를 판매한다는 자부심을 가지고 있고 또 어떤 구두가 어떤 발에 잘 들어맞는지 그 미세한 차이점까지 꿰뚫고 있다. 애플의 직원이 애플의 제품을 누구보다 잘 설명하는 것 못지않게, 이 가게의 직원들은 하이테크 신발의 디자인을 설명할 수 있다.

피터는 고객들에게 양말만 신은채 서 보라고 요청한 다음 재빨리 고객의 발등이 높은지 혹은 평발인지 여부를 파악한다. 그리고 한번 걸어보라고 요청하며 그들의 걸음걸이에 특이한 점이나 장애가 없는지 살핀다. 그는 먼저 고객의 발 치수를 잰 다음 평소에 달리기는 얼마나 하는지, 테니스는 얼마나 자주 치는지, 축구나 농구를 자주 하는지, 혹은 산책을 자주 하는지 등 세세한 것들을 물어본다. 이어 딱 한 켤레의 신발(이 한 켤레를 고르는 것이 서비스의 핵심이다)을 가지고 와서 고객에게 신어보게 하고 가게 안을 걸어보라고 한다. 그것은 대부분 고객의 발에 딱 맞는 신발이며 고객들은 주저 없이 가지고 있던 카드를 꺼내어 값을 지불한다. 피터는 직원들에게 '발에 대한 이야기'와 생체역학을 제대로 파악하기 전까지는 손님들에게 구두를 소개하지 말라고 교육시킨다. 피터는 이렇게 말한다. "일단 발을 이해해야 제대로 된 신발을 처방할 수 있다."

부모들은 자녀의 운동화, 축구화, 기타 신발을 사주기 위해 자녀들과 함께 가게에 들른다(어떤 부모는 아이에게 신용카드와 함께 피터에게 보내는 쪽지 등을 들려서 혼자 보내기도 한다). 어떤 고객들은 지난 10년 동안 피터의 가게에서만 구두를 샀다고 말한다. "나는 피

터의 가게에 들어가 새 신발이 필요하다고 말합니다. 그러면 피터가 내 발에 딱 맞는 구두를 가지고 나오는데 나는 그 가격을 물어보지 않습니다." 이 신발 값을 근처에 있는 할인 매장 값과 비교해 보라. 같은 사이즈의 구두 두 켤레를 가져다주는 점원을 만날 수 있다면 그것도 상당한 행운이다. 두 구두(하나는 산책용, 다른 하나는 산악 구보용)의 차이를 물어보면 그 할인점의 점원은 이렇게 말할지도 모른다. "이게 바닥이 더 넓네요." 피터는 자신의 가게를 찾아오는 손님들 중 상당수가 이처럼 전문적이지 않은 할인점에 실망한 고객이라고 말했다.

아치라이벌의 경쟁력은 무엇일까? 피터는 훌륭한 서비스가 결국 지식과 공감대를 형성한다는 사실을 잘 알고 있는 사람이다. 그는 유명한 브랜드나 값비싼 모델을 권하지 않는다. 피터는 발과 등에 부상을 입은 전 프로 테니스 선수에게 딱 맞는 신발을 판매했는데, 그 선수는 두고두고 그 신발을 신으며 만족해했다. 수십 년 전에 피터는 마린과 샌프란시스코의 족부 의사, 정형외과 의사, 물리 치료사 등을 방문하여 자신의 전문 지식으로 그들을 감동시켰다. 오늘날 그는 의사들과 병원들로부터 하루 20건 이상 추천을 받고 있으며, 손에 구두 처방전을 들고 직접 피터의 가게로 찾아오는 손님들도 아주 많다. 피터는 심지어 은퇴한 족부 의사를 고용하여 고객들의 발에 딱 맞는 구두를 제공하고 또 발의 건강과 신발 보관 방법에 대해서도 좋은 이야기를 해주도록 한다.

이 구두 가게로부터 케어기버의 역할에 대해 어떤 교훈을 얻을 수 있을까? 아치라이벌은 광고를 거의 하고 있지 않지만 그

럼에도 사업은 계속 번창하고 있다. 마진도 아주 좋다. 아치라이벌의 전문 지식과 추가 서비스 때문에 구두 값을 깎으려고 하는 사람은 거의 없다. 더욱 중요한 사실은, 아치라이벌의 뛰어난 서비스가 고객을 감동시켜 단골손님을 만들어낸다는 것이다. 그들은 이후에도 두세 번 더 찾아와 구두를 사갈 뿐만 아니라 친구들을 함께 데려오기도 한다.

구두 가게 같은 소매업이 창의적인 기업의 연결점이 될 수 있다면, 사실상 거의 모든 산업 분야에서도 개선의 여지를 갖고 있다고 할 수 있다. 그 산업 분야의 전통이 아무리 오래되었다고 할지라도 말이다. 당신이 제품이나 서비스를 팔든 혹은 대기업 내의 고정 고객을 상대로 판매하든, 이 소규모 구두 가게의 교훈은 폭넓은 가치를 제공한다. 어쩌면 당신도 새로운 신발을 신고서 걸어가야 할 때가 된 것인지 모른다.

고객이 부담 없이 선택할 수 있는
안전망을 제공하라

지금까지 케어기버들이 고객에게 어떻게 다가가며, 어떻게 경험을 안내하고 어떤 편안함을 구축하는지 살펴보았다. 당신에게 특별한 제품이 있거나 생각해둔 제품 범위나 서비스가 있다면, 케어기버들이 좀 더 많은 것을 탐구할 수 있도록 격려하는 것도 의미가 있다.

우리 아이들이 좋아하는 피자 브랜드는 캘리포니아 피자 키

친California Pizza Kitchen: CPK이다. 이 회사는 고객들이 버섯, 소시지, 페페로니 이외의 다른 피자 토핑을 원한다는 것을 성공적으로 증명해 보였다. CPK는 타이 치킨, 가시발새우, 베이징덕 같은 다양한 토핑이 들어간 메뉴를 개발해냈다.

나는 이 회사 이름에 캘리포니아가 들어가 있어서 지방 체인 브랜드인 줄 알았으나, 싱가포르에서 베가스에 이르기까지 전 세계 어디에서나 CPK의 레스토랑을 찾아볼 수 있었다. 이 회사의 매출은 4억 달러에 육박하고 있으며 오래된 보증 시스템의 하나인 환불 제도에 약간의 변형을 가하여 'CPK 메뉴 선택 보증'이라는 제도를 실시하고 있다. 이 제도의 정신은 "모험을 해보세요—새로운 토핑을 시도해 보세요"라는 것이다. 각 메뉴에는 간단한 설명이 곁들여져 있다. "만약 새로운 토핑이 마음에 들지 않으면 당신이 평소에 좋아하던 메뉴로 바꾸어 드립니다." 이것은 정말 멋진 마케팅이자 뛰어난 브랜드 구축이었다. 캘리포니아 피자 키친의 입장에서 본다면 고객이 계속 페페로니 피자만 시켜 먹는 것은 좋은 현상이 아닐 수 있다. 이 회사의 체인 레스토랑은 좋은 빵 반죽과 온갖 신선한 재료를 다양하게 사용하는데 고객이 계속 페로니만 시킨다면 좋은 재료를 고객에게 맛보여 줄 기회조차 없으니 그리 반가운 고객이 될 수 없는 것이다.

마케팅 비즈니스에서 사용하는 전문 용어로 말해보자면, CPK는 타 브랜드에 손님을 빼앗기지 않기 위한 방지책이 거의 없는 회사가 된다. 왜냐하면 전 세계의 피자점이 모두 페페로니 피자를 만들고 있기 때문이다. 하지만 이 회사가 손님들에게 쿵

파오 스파게티나 트리컬러 샐러드 피자를 좋아하게 만들 수 있다면, 그들은 충성스러운 개종자가 될 가능성이 크다. 그런 이국적인 피자를 만드는 곳은 별로 없기 때문이다. 샌프란시스코 지역의 전화번호부를 뒤져보면 100여 개의 피자 판매점이 등록되어 있으나 타이 치킨 피자를 만드는 집은 딱 두 곳 뿐이며 모두 CPK의 현지 지점이다.

그러니 안전망(새로운 토핑이 마음에 들지 않으면 당신이 평소에 좋아하는 것으로 바꾸어 드립니다)을 잊지 말도록 하자. '메뉴 선택 보증' 제도는 새로운 시장영역을 개척할 수 있도록 도와줄 뿐만 아니라, 고객들에게 새 메뉴가 마음에 들지 않더라도 평소에 즐겨 먹던 메뉴를 다시 선택할 수 있다는 안전을 보장한다. 고객의 입장에서 볼 때, 부담 없이 새로운 메뉴를 경험할 수 있다는 것은 강력한 유혹이 될 것이며, 그런 만큼 이 제도는 테마파크에서 연금사업에 이르는 다양한 비즈니스에도 비슷하게 적용될 수 있다. 고객에게 안전망을 제공하면서 다양한 제품을 권해 보라. 그러

캘리포니아 피자 키친은 고객들에게 안전망을 제공하면서 독특하고 이국적인 메뉴를 맛보라고 권한다.

면 고객은 틀림없이 당신의 노력에 갑절로 보상해줄 것이다.

정상적으로 운영되는 레스토랑에서 음식 준비에 투입되는 직접비용은 판매 가격의 3분의 1정도라고 한다. CPK의 메뉴 선택 보증은 고객들의 충성심을 구축해줄 뿐만 아니라 최악의 경우 메뉴를 바꿔 달라는 요구가 들어온다고 하더라도 기존의 전액 환불에 비해 손해가 3분의 1밖에 나지 않는다. 이것은 양쪽 모두에게 이로운 서비스 이노베이션인 것이다.

고객의 리스크가 없는 상황에서 새로운 상품과 서비스를 도전해 볼 수 있는 기회를 제공하라. 고객들이 사전에 안전한 선택을 할 수 있도록 배려하는 지혜가 필요한 시기다.

멋진 서비스를 위한 케어기버의 조언

1. 컬렉션을 안내하라

대부분의 제품 혹은 서비스 카테고리에 있어서, 고객들은 너무 많은 대안과 너무 적은 정보 때문에 선택을 어려워 한다. 어떤 대학이 내 아이들에게 좋은 학교일까? 어떤 휴대폰(혹은 서비스 계획)이 내 생활 스타일과 가장 잘 어울릴까? 수백 가지 대답이 가능한 크고 작은 질문들이 많이 있다. 하지만 어떤 것이 나에게 가장 좋은 결정인지 안내해 줄 수 있는 인도자는 별로 없다. 고객들은 모든 가능성을 분류해주는 전문적인 지식을 필요로 한다. 소수의 선택 안을 선정해주고 어떤 관점에서 그렇게 선택했는지 당신의 관점을 설명하라. 스타벅스에서는 1만 개 이상의 지점에서 틀어주는 '선택 된 가수들'의 음반으로 나를 보살펴 준다. 오늘날에는 발매되는 음악이 너무 많아서 내가 듣고 싶은 새 음악을 찾는 것조차 쉽지 않은 결

정이 되어버렸다. 하지만 스타벅스는 예를 들면 '노라 존스가 좋아하는 음악의 리스트'를 제공해 준다. 그것은 선택을 한결 수월하게 만든다.

2. 추가적인 전문 지식을 구축하라

만약 당신의 회사가 믿을만한 정보나 조언을 제공할 수 있다면 충성스러운 고객 기반을 형성할 수 있다. 아치라이벌은 발에 딱 맞는 신발의 중요성을 현지의 의사, 병원, 족부 의사 등에게 가르치면서 사업을 시작했다. 이 가게는 심지어 은퇴한 족부 전문 의사를 고용하여 고객들에게 발과 신발에 대한 수준 높은 지식을 제공했다. 인건비 부담이 없다면, 어떤 직원을 고용하여 고객들에게 환상적인 서비스를 제공해 주겠는가? 당신의 고객을 어떤 정보원과에 연결시켜 주겠는가?

3. 작은 것이 아름답다

서비스를 제공하거나 소매 아웃렛을 세우려고 한다면 카페, 술집, 이발소 등을 주의 깊게 살펴보라.(사람들은 그런 곳에서 잡담하기를 좋아한다). 고객 '친밀성'을 유지한다는 것은 사람들을 많이 끌어들인다는 것이고 더 많은 기대와 행동을 내다보고 있다는 것이다. 때때로 작은 가게들의 네트워크가 커다란 가게보다 좋다.

4. 환경 보호를 생각하면서 인간관계를 구축하라

고객들에게 당신의 제품을 재활용하라고 권하라. 그러면 더 많은 주고받기의 선순환이 이루어질 것이다. 고객들은 자기가 남을 돕고 있다는 사실을 알고 만족할 것이다. 그렇게 하는 과정에서 당신은 고객과 당신의 브랜드를 더욱 가깝게 밀착시킬 수 있다.

5. 고객들에게 "클럽에 가입하라"고 권하라

항공사나 호텔업 같은 산업 분야에서 고객 충성 프로그램을 만들어 고객을 관리하는 것은 때론 강력한 도구가 되었다. 이 모델은 다른 산업에도 확대 적용될 수 있다. 당신의 가장 충성스러운(혹은 가장 많은 이익을 올려주는) 고객들에게 '특별 고객 지위'를 부여하여 그들을 우대하는 것은 좋은 비즈니스 모델이 된다. 프레드릭 F. 라이힐펠트는 《충성 효과The Loyalty Effect》라는 책에서 고객 보유율이 5퍼센트 올라가면 이익은 25~100퍼센트 높아진다고 추정했다. 이것은 모든 산업 분야가 마찬가지다. 기이하게도 렌트카 회사들은 이 사실을 알고 있는데 비해, 자동차 회사나 딜러들은 알지 못한다. 왜냐하면 그들은 고객 관계에 더 집중해야 할 이 시점에도 개별 세일즈에만 신경을 쓰기 때문이다. 예를 들어 나의 아버지는 지난 50년 동안 GM 자동차만 15번을 바꾸어 탔고, 그 동안 내내 GM 딜러의 서비스를 받았다. 하지만 아버지가 GM 전시장에 들어설 때마다 그들은 아버지를 낯선 사람 대하듯 했다. 이런 고객들을 제대로 관리하지 못한다면 회사가 얼마나 많은 고객들을 잃어버리게 될지 알고 있는가? 최고의 고객들을 알아보고, 그들을 잘 보살피고, 그렇게 하여 그들이 당신 회사의 브랜드 홍보대사가 되도록로 만들어라.

고객을 어떻게 관리할지 생각하라

보살핌의 정신은 초호화 제트기에서 레스토랑 그리고 작은 가게들에 이르기까지 더 좋은 제품과 서비스를 제공하는 것이다. 하지만 수천 개의 지점과 수백만 명의 고객을 가진 세계적인

기업이라면 어떻게 해야 할까? 진정한 대중 시장을 상대로 이노베이션 서비스를 개발하는 것은 엄청난 일이다. 다양한 상황과 장소를 통해 어떤 것은 통하고 어떤 것은 통하지 않는지 가려내는 일에는 인간적인 요소가 너무 크게 작용하기 때문이다. 경쟁 시장에서 활약하는 대부분의 회사들은 경쟁력을 유지하기 위해서라도 지속적으로 새로운 서비스를 만들어내어 고객과 회사 직원들에게 제공해야 한다. 하지만 대기업에게 새로운 아이디어를 개발하여 시험하고 그것을 실시하는 창의적이고 엄정한 과정은 선뜻 실천하기 어려운 일이다.

그러나 금융 서비스업의 거두인 아메리카 은행Bank of America: BOA은 새로운 서비스 상품을 프로토타이핑하기 위해 독특하면서도 성공적인 방법론을 개발했다. BOA의 CEO인 켄 루이스는 미국의 대형 은행이라는 점에 만족하지 않고 거기서 한발 더 나아가 최고의 은행이라는 평가를 받고 싶었다. 이 은행은 이노베이션을 위한 개발팀을 조직했고, 은행의 여러 지점들을 학습 실험실로 삼아 실제 프로토타입 작업에 나섰다. BOA는 각 지점의 테크놀로지 기반, 고객 구성, 노스캐롤라이나 신 본사와의 근접성 등을 바탕으로 애틀랜타의 20개 지점을 시험 대상으로 선정했다.

이 은행의 이노베이션 프로그램을 연구한 하버드 경영대학원의 스테판 톰키 교수는 그 과정에서 수백 개의 아이디어가 나왔으며 실제로 수십 건의 실험이 이루어졌다고 보고했다. 예를 들어 프로토타입을 진행하면서, 직원들은 고객을 문앞에서 맞이하고, 고객을 카운터 뒤의 다른 직원에게 안내하여 은행의 다

양한 금융 서비스를 제공했다. 지점의 분위기는 은행이라기보다 부티크 분위기가 느껴지는 개인 은행 같았다. 고객은 편안한 소파에 앉아서 기다리는 동안 투자 상품에 관한 글이나 금융 잡지를 읽을 수 있었다. 또한 라운지에 설치된 컴퓨터로 인터넷에 접속하여 자신의 계좌를 확인할 수 있었다. 전자 주가 현황이나 CNN에 연결된 PDP TV는 줄 서서 기다리는 고객들에게 각종 오락과 다양한 정보를 제공했다.

각각의 새로운 탐구는 고객 보살핌이라는 아이디어에 입각하여 조심스럽게 디자인되고 시행되었다. 학문의 세계에서 경제학자들은 'ceteris paribus(다른 조건들이 모두 동일하다면)'이라는 라틴어를 많이 사용한다. 하지만 BOA가 새로운 고객 서비스 콘셉트를 시험하는 실제 상업 세계에서는 다른 조건들이 동일한 경우는 결코 존재하지 않았다(그 때문에 명칭이 변수인 것이다). 그래서 이노베이션과 개발팀은 다른 시간대에 다른 지점을 계속 테스트함으로써 날씨, 직원 이직률, 계절적 요인 등 변화가 많은 요소들을 끊임 없이 통제해야만 했다.

가장 흥미로운 테스트는 고객들이 자기 차례를 기다리면서 쓰는 시간의 관리 문제였다. 실제 기다린 시간과 기다렸다고 생각하는 시간 사이에는 차이가 있었지만, 더 중요한 것은 후자(기다렸다고 생각하는 시간)였다. 왜냐하면 케어기버들의 세계에서, 실제로 벌어진 일에 대한 고객의 인상이 더 중요하기 때문이다. 톰 크가 〈하버드 비즈니스 리뷰〉에 보고한 바와 같이, BOA는 사람들이 줄 서서 기다리는 시간의 임계치가 3분이라는 것을 발견했다. 그 시간이 지나가면, 고객은 실제 시간보다 더 오래 기다

렸나고 생각하녀서 자신이 기다린 수고를 과대평가한다. 실험에 의하면, 기다리는 고객을 즐겁게 해주는 영상을 틀어주면 오래 기다렸다고 생각하는 부분을 완화할 수 있었다. 은행은 고객 만족도 지수에서 한 가지 사항만 개선해도 고객 당 1.4달러의 매출 증가 효과를 가져온다는 사실을 깨달았다. 기다리는 시간을 비교적 짧게 느낄 수 있도록 하는 콘셉트 개선의 효과를 돈으로 측정할 수 있었던 것이다.

BOA는 더 나은 고객 보살핌을 목표로 하는 서비스 프로토타입에 상당한 투자를 했다. 그것은 완벽한 프로그램은 아닐지 몰라도 그런 지속적인 노력—이노베이션 팀의 창설, 프로토타입 지점들의 선정, 서비스 개선 콘셉트의 체계적인 테스트 등—이 BOA의 특징이었다. 이 글을 쓰고 있는 현재, 이 은행의 보살핌 노력이 제대로 된 방향으로 가고 있음을 보여주는 증거들이 나오고 있다. 가령 〈뉴욕 타임스〉의 보도가 그것이다. 이 은행은 다른 은행들과는 달리, 은행의 지점들을 '매장'으로 취급하고 있으며 '매장에서 고객들과 스스럼없이 상호작용하도록' 지점장들을 훈련시켰고 격려하고 있다고 보도했다. 충성심을 보이는 '만족하는 고객' 만들기에 많은 노력을 들이고 있고 그래서 이 손님들이 자기 친구들에게 이 은행을 널리 추천한다는 것이다. 〈파이낸셜 타임스〉는 이 은행을 2년 연속 '올해의 은행'으로 선정했다.

서비스를 테스트한다는 아이디어가 당신의 회사에도 통할 수 있을까? 그 개념이 소매업에만 적용되는 것은 아니다. 예를 들어 우리는 메이요 클리닉과 협력하면서 그들의 SPARC 이노베이션 팀을 창설시켰다. 이 팀은 병원 내의 특정 공간을 활용

하여 외래 환자들에 대한 서비스의 질을 높이자는 목표를 갖고 있었다. 이것은 BOA의 프로토타입 지점들과 비슷한 부분이 있었으나, 그 내용이나 검사 및 측정 방식에 있어서는 상당한 차이가 있었다. VHA 헬스 파운데이션은 메이요의 SPARC 프로그램이 외부 환자의 보살핌에 초점을 맞춘 업계 최초의 '라이브 임상 실험'이었다고 말한다. 이것은 보건업뿐만 아니라 고객 보살핌을 개선하려는 다른 서비스 산업들에도 적용될 수 있는 모델이다.

초인종 효과를 기억하라

BOA의 연구는 고객 여행에서 불가피한 요소인 기다림을 주제로 다루었다. 그 기다림의 시간을 어떻게 관리하느냐가 당신 회사의 인지도에 결정적인 영향을 미친다. 가령 지난 6개월 동안 당신이 받았던 최악의 서비스가 있었다면 떠올려 보자. 그때 과하거나 불필요할 정도로 오래 기다린 적이 있는가? 아마도 그랬을 것이다. 어느 정도 기다리는 것은 불가피하므로 그것을 좀 덜 고통스럽게 만드는 방법을 찾아야 한다.

하지만 케어기어들은 이 기다림의 시간 동안 고객을 방치해 두지 않는다. 하지만 안타깝게도 대부분의 회사에서는 고객의 기다림을 어쩔 수 없는 것인 듯 방치하기도 한다. 나는 그것을 '초인종 효과Doorbell Effext'라고 부르는데, 초인종을 누르고 나서 문이 열릴 때까지 혹은 열리지 않을 때까지 기다리는 시간과 비슷하

기 때문이다. 초인종을 누른 뒤 문 앞에서 기다리는 동안 당신은 안의 상황이 어떻게 돌아가는지 알지 못한다. 당신은 문 앞에서 기다리고 있다. 문 뒤의 상황은 보이지 않고 소리도 들리지 않는다. 당신이 누른 초인종 소리를 듣고 안에 있던 사람이 문 앞으로 달려오고 있는지, 아니면 종소리가 빈 현관에 공허하게 울려 퍼지고 있는지 알 수 없다. 더욱 나쁜 상황은, 종이 제대로 울리고 있는지, 또는 울리지 않고 있는지 의심스러운 것이다. 우리는 이런 어색한 중간지대를 한 번쯤 경험한 바 있다. 상당한 시간이 흘렀는데도 안에서 아무런 반응이 없다면 종을 다시 누르고 싶은 강력한 충동을 느끼게 되는 것이다.

이런 때 당신이라면 좀 더 기다리는가? 아니면 한 번 더 벨을 누르는가? 그렇게 해서 집 안에 있는 사람을 괴롭힐 수도 있지 않을까? 혹시 벨이 고장났을지도 모른다고 생각하며 문을 쾅쾅 두드리는가? 아예 포기해 버리고 물러서는가? 문제는 그냥 기다린다는 것이 아니라, 결정이 나지 않은 상태로 불편하게 기다려야 한다는 것이다.

이와 비슷한 일은 서비스 회사들에게 많이 발생한다. 그들은 아무런 정보도 주지 않은 채 고객들을 그런 불편한 상태에서 계속 기다리게 만든다. 회사의 입장에서 볼 때 그 정도 기다리는 시간은 당연하게 생각될지도 모른다. 하지만 현관에 혼자 서서 2분 이상 기다려야 하는 사람은 정말 답답할 것이다. 이런 순간에는 약간의 정보만으로도 상당한 효과를 발휘한다. 엘리베이터가 현재 몇 층에 있는지 보여주는 계기판을 보는 것만으로도 기다림의 초조함은 상당히 완화된다. 고객 서비스 직원

이 "고객께서 문의하신 상황은 3분 안에 답변 드리겠습니다"라고 대답해 준다면 기다림의 고통이 훨씬 반감되는 것이다. 심지어 테마 파크의 표지판이 "여기서부터 기다리는 시간은 45분입니다"라고 알려주는 것이 아예 알려주지 않는 것보다는 낫다.

미국 국세청으로 소득세 보고서를 우편으로 보냈던 사람들은 매해 4월 15일이면 '초인종 효과'를 경험했다. 나는 그 보고서를 늘 마감 시간이 다 되어서야 보내는데 그로 인해서 약간의 만족감까지 느꼈다. 가령 당신이 500달러의 환급을 예상하고 그것을 빨리 돌려받기를 원한다고 하자. 일주일 정도 시간이 지났더라도 크게 신경 쓰이지 않을 것이다. 2주가 지나가도 정부가 하는 일은 원래 느리지 하면서 참는다. 하지만 3주, 4주가 지나가고 6~7주로 접어들면 당신은 환불 수표가 어디에 있는지 걱정하기 시작한다. 혹시 우편으로 발송하던 도중 없어진 게 아닐까? 그러다가 생각이 발전하여 4월에 냈던 소득신고서가 과연 국세청에 도착하긴 했을까 하는 걱정까지 하게 된다. 이것이 바로 초인종 효과가 일으킨 걱정의 연쇄 과정 중 가장 고통스러운 부분이다. 나는 그런 미결 상태가 언제나 당황스러웠다. 그래서 국세청이 전자 신고를 도입하자 정말 기뻤다.

주위를 둘러보라. 어디에서든 아직도 길게 줄을 서서 기다리는 사람들을 볼 수 있을 것이다. 가끔 웹 브라우저의 아이콘을 클릭했는데도 몇 초 동안 아무것도 떠오르지 않을 때가 있다. 모래시계도, 진행 바도, "잠시 대기하십시오"라는 말도 나타나지 않는다. 컴퓨터 스크린이 멍하니 나를 쳐다보고 있을 뿐이다. 이때를 참지 못하고 다시 해당 아이콘을 클릭하면 상황을

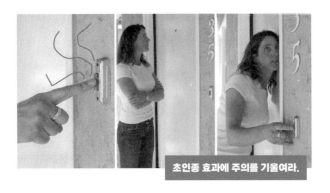

초인종 효과에 주의를 기울여라.

더욱 악화되기 마련이다.

당신이 제품을 판매하든 서비스나 정보를 제공하든, 당신의 고객들은 기다림의 시간은 감수해야 한다. 데스크톱 컴퓨터에서 뭔가 튀어나오기를 기다리거나 문 앞에서 사람이 나오기를 기다릴 때, 남을 보살피는 사람들은 고객들이 아무 정보 없이 마냥 기다리도록 내버려 두지 않는다. 그러므로 초인종 효과를 의식하라. 고객들에게 현재 상황을 미리 알려주라. 그러면 그들은 당신의 브랜드에 충성심을 보여줄 것이다.

자동화보다는 중개

이 장의 핵심 전제 중 하나는 수준 높은 고객 보살핌이 인간적인 접촉에 의해 영감을 받는다는 것이었다. 하지만 어디서나 도입되고 있는 자동화 시스템으로 어떻게 그런 개인적인 연결 관계를 유지할 수 있을까? 웹 기반의 서비스나 기타 컴퓨터

관련 서비스를 제공하고 있다면 남을 보살피는 사람들은 어떤 원칙을 마음속에 두고 있어야 하는가?

흥미롭게도 로우—테크 서비스는 테크놀로지의 세계에서 정말로 중요한 것이 무엇인지 알려준다. 예를 들어 모든 출장 비즈니스맨들이 겪는 몰개성적 스타일의 서비스를 생각해 보자. 가령 전날 밤 객실 문고리에 매달린 카드를 가지고 모닝커피를 주문하는 방법이 그런 경우이다. 당신은 펜을 들고 선택사항에서 카페인을 뺀 것, 크림, 밀크, 설탕 등에 꺽쇠 표시를 한다. 그러면 그다음 날 호텔 직원이 당신이 주문한 모닝 커피를 가져다주는 것이다. 하지만 나는 그것이 그다지 유쾌한 경험이라고 생각하지 않는다. 호텔의 커피 서비스를 스타벅스와 한번 비교해 보라. 그곳에는 훨씬 더 폭넓고 풍성한 선택 사항들이 기다리고 있다. 에스프레소 커피의 냄새, 커피콩 가는 소리 등은 그 경험을 더욱 신선하게 만들어준다. 매장 직원은 당신이 원하는 완벽한 커피를 만들어주고 원한다면 블루베리 머핀 빵을 내오기도 한다. 요점은 이런 것이다. 당신은 호텔 문고리에 카드를 걸어두던 때와 달리 스타벅스에서는 커피를 만드는 과정에 핵심적인 역할을 한다. 스타벅스에서 당신의 이름을 요구하는 것은 순전히 영업적인 목적 때문만은 아닌 것이다. 그렇게 하는 것이 그 경험을 개인적인 것으로 만들기 때문이다.

인간적인 과정과 상호작용을 유지하는 것은 가치 있는 일이다. 이것은 자동화의 수준이 어느 정도 진전되었는가와는 상관없다. 이 새로운 서비스를 사용하는 사람들이 실제적이고 구체적인 상호작용을 하도록 지원하라. 그래서 그 서비스나 제품을

사신만의 것으로 인식하고 경험하게 하라.

완전 자동화가 만들어졌다고 해서 개인적인 상호작용이 불필요하게 되었다는 뜻은 결코 아니다. 아이디오 런던 지점장이며 재주 있는 상호작용 디자이너인 매트 헌터는 많은 의미를 담고 있는 이 말을 즐겨 사용했다. "자동화 보다는 중개서비스를 사용하고 기계적인 서비스를 원하지 않는 게 무엇인지, 그걸 알아내는 게 중요합니다." 달리 말해서 사람이 가장 잘하는 것은 사람에게 맡기라는 것이다. 사람들은 소프트웨어가 모든 것을 장악하여 문제를 저절로 해결해 주리라 생각하지만, 좋은 디자인이란 결국 자동화가 모든 문제를 극복해주지 못함을 깨닫는 것이다. 하이테크의 세계에서 가장 좋은 서비스는 테크놀로지를 활용하되 더 좋은 개인 대 개인의 고객 서비스를 제공해 주는 것이다.

바로 그러한 이유 때문에 세계 최고의 테크놀로지를 갖춘 최고급 호텔에서는 아직도 프론트 데스크에 직원을 세워두고 투숙객들과 눈을 마주치며 이야기를 나누는 것이다. 고객 서비스 개선의 핵심은 고도의 기술적인 정보는 충분히 활용하면서, 잘 훈련된 직원들이 더 좋은 고객 서비스를 할 수 있도록 하는 것이다. 사람의 손길이 들어가느냐 들어가지 않느냐는 그처럼 중요하다. 바로 그런 이유때문에, 고객들을 위해 많은 문제를 해결해 주려고 하는 회사들—그 과정에서 고객들의 참여를 배제해 버린 회사들—이 노력은 많이 하지만 별로 좋은 성과는 거두지 못하고 있는 것이다.

미소의 힘을 믿어라

마지막으로 케어기버들의 가장 근본적인 요소 한 가지를 들어보겠다. 나는 이 요소가 앞으로도 오랫동안 변하지 않을 것이라고 본다. 이것은 고객 서비스의 세계에서 종종 잊히는 무기인데, 바로 사람의 미소이다. 개인적으로 또 직업적으로 일본과 관련이 많은 나는 지금까지 도쿄를 25회 이상 다녀왔다. 회사 출장일 때는 늘 유나이티드 항공을 타지만, 가족 여행일 때에는 꾸준히 일본 항공JAL을 사용한다. JAL을 처음 탔을 때 나는 다른 항공사와는 무언가 다르다는 것을 눈치챌 수 있었다. 거의 모든 승무원들이 탑승하는 승객들에게 미소를 짓고 있었다. 정말 대단한 콘셉트라는 생각이 들었다. 유나이티드 항공사도 이런 점을 알고 있을까? 다들 이노베이션은 돈이 많이 든다고 생각하지만 미소에 무슨 비용이 들겠는가? 내가 볼 때 그 미소는 정말 다정하고 진심에서 우러나는 것이었다. 그 때문에 JAL은 다른 경쟁사보다 앞서가는 듯했다.

이 점을 알아차린 회사가 바로 리츠칼튼 호텔이었다. 리츠칼튼은 내가 첫 번째로 선택하는 호텔은 아니지만, 언제나 거기 머무는 동안 놀라운 서비스 수준에 감동받았다. 나는 리츠칼튼 필라델피아에 투숙했던 어느 일요일 아침, 미소 어린 서비스가 정기적인 훈련의 결과라는 것을 막후에서 지켜볼 수 있었다. 나는 그날 아침 7시 30분에 디자인 업계의 중역들에게 연설하기로 되어 있었다. 그 중역들은 나처럼 서부에서 동부로 날아왔기 때문에 이른 아침의 일과를 부담스러워했다. 그날 연례 회의는

웃음의 위력을 활용하라. 당신의 고객들은 그 차이를 알아볼 것이다.

오전 9시부터 시작이었으나 이 열정적인 중역들은 남들보다 한 발 앞서서 뛰고 싶어 했다. 그래서 리츠칼튼은 그들을 위해 특별 아침 식사를 준비했다.

나는 아침 식사 한 시간 전에 식사 장소에 도착했다. 덕분에 호텔 직원들의 아침 회의 모습을 볼 수 있었다. 팀의 조장은 직원들에게 사기 진작에 관한 연설을 하고 있었다. 황금 샹들리에가 매달려 있고 그 호텔의 등록상표인 받침 달린 잔이 장식된 테이블들 사이에서, 약 40명 정도의 호텔 직원들이 곧 도착할 손님들을 맞이하기 위해 모여 있었다. 조장은 아침 식사에 대한 전반적인 사항부터 시작하여 개별 메뉴와 서비스 사항에 대해 자세히 설명했다. 연설을 마치기 직전 그는 말했다. "이분들은 중요한 고객들입니다. 오늘 이 고객들이 우리 호텔에서 좋은 경험을 하고 가기를 바랍니다. 그러니 최선을 다하고, 그들의 필요에 신경을 기울이고, 무엇보다 '미소'를 잊지 마세요. 미소로 그분들의 기분이 좋아지고 여러분들도 기분이 좋고, 결국 우리 호텔의 특징인 멋진 서비스를 하게 되는 겁니다."

그날 아침 조장이 그렇게 조원들을 격려하는 모습을 보고 나니 나 자신도 약간 감동받는 느낌이었다. 나는 그의 연설 대상이 아닌데도 말이다. 그 과정에서 나는 이런 것을 깨달았다. "신사 숙녀는 신사 숙녀가 서비스한다"라는 전통이 리츠칼튼 문화에 깊이 뿌리내리고 있지만, 그래도 그 가치를 정기적으로 강화해야 한다는 것이다. 고객들에게 내보이는 미소가 자연스럽고 진심에서 우러나온 것이겠지만, 그럼에도 치밀한 훈련을 거쳐야 그런 미소를 지속적으로 지어 보일 수 있을 것이다. 남을 보살피는 사람들의 특징인, 다정하면서도 전문적인 서비스를 신봉하는 회사는 그런 식으로 직원을 훈련시키고 꾸준함을 가지고 기업 문화를 가꾸어 가야 한다.

사소한 일처럼 보일지 모르지만 남을 진정으로 보살피는 사람들이라면 그것을 간과하지 않는다. 개인이든 회사든 지금보다 더 많이 미소를 짓는다면 더 따뜻한 고객 서비스를 할 수 있다.

10장
스토리텔러
The Storyteller

10

이야기는 객관적인 사실, 보고서, 시장 트렌드 등으로는 결코 해내지 못하는 방식으로 사람들을 설득한다. 스토리텔러는 팀을 한 곳으로 결속시킨다. 어려운 일을 결국 성공시킨 팀의 이야기는 여러 해가 지난 뒤 기업 전설의 일부로 편입된다. 스토리텔러는 신화를 직조하고, 사건들을 재구성하여 더 높은 리얼리티로 승화시키며, 멋진 교훈을 만든다. 현대의 스토리텔러는 구전에만 의존하는 것이 아니라 영상, 이야기, 애니메이션, 만화 등 다양한 미디어를 활용하여 멋진 이야기를 전한다. 그는 다른 스토리텔러들이 그 메시지를 널리 전할 수 있도록 영감을 불어넣는다. 더욱 중요한 것은, 스토리텔러가 실제 인물들로부터 영웅을 만들어낸다는 것이다.

세상은 원자가 아니라 이야기로 구성되어 있다.

– 뮤리얼 루케이서

좋은 이야기의 힘은 수천 년의 역사를 가지고 있다. 사람들이 둘러앉아 이야기를 나눌 수 있는 공간이 있는 한, 스토리텔러는 꾸준히 사람들의 관심과 주목받을 것이다. 2800년 전 호메로스가 작품을 문자로 기록하기 훨씬 전부터 무수한 서사시인과 음유시인들이 《일리아드》와 《오디세이》의 이야기를 암송했다. 셰익스피어는 16세기에 자신의 스토리텔링 기술을 십분 발휘하여 역사를 문학으로 둔갑시켰고, 그 후 오늘날에 이르기까지 세계적인 베스트셀러 작가로 남아 있다(비록 영화 판권의 권리는 조금도 행사하지 못하지만 말이다). 심지어 21세기에 들어와서는 조지 루카스 같은 인기 있는 영화 제작자가 좋은 신화는 시간에 구애받지 않는다는 안목을 발휘하여 신화를 바탕으로 한 여러 편의 영화를 만들어냈다. 그의 영화들은 100억 달러에 가까운 매출을 올리며 스토리텔러의 지속적인 가치를 웅변으로 증명했다.

브랜드를 중시하는 현대의 기업들은 좋은 이야기를 어떻게 말해야 하는지 알고 있다. 그들은 이니셔티브, 근면 이노베이션이라는 강력한 내러티브로 우리의 상상력을 사로잡는다. 우리가 의식하든 의식하지 않든 상관없이, 기업들은 고객과 파트너 그리고 그들 자신에게 계속해서 이야기를 들려주고 있다. 멋진 협력의 이야기, 새로운 제품 혹은 성공한 서비스의 이야기, 차고에서 시작해 대기업으로 성장한 이야기 등등.

아이디오의 영업 개발 책임자인 데이비드 헤이굿은 타고난 스토리텔러이다. 처음에 나는 그가 우리들보다 더 다양한 삶을 살았다고 생각했다. 그는 형무소에서 중죄인들을 상대하는 작업에 지원했던 경험이 있으며, 또 해군 특수부대 요원들과 함께

야전 캠핑을 나가기도 했다. 베트남전에 참전했을 땐 그의 동료 병사들은 차가운 C-레이션에 약간의 첨가물을 더 집어넣고 C4 폭약으로 끓여서 만든 피자를 먹기도 했다. 그는 또한 여러 기업에서 일어난 멋진 성공과 실패의 사례들을 우리에게 들려주었다. 어느 날, 그가 스페셜라이즈드 바이시클스Specialized Bicydes에서 일하던 시절의 월요일 아침 이야기를 해주었을 때, 그 내용이 소재 때문에 감동적인 것은 아님을 깨달았다. 평범한 월요일 아침 회의를 흥미롭게 만들 수 있다면 그야말로 스토리텔링의 대가인 것이다. 그건 아주 매혹적인 기술이었다.

주제가 뚜렷한 이야기들은 저마다 힘을 가지고 있다

스토리텔링의 또 다른 본질은 무엇일까? 신화를 만들어내고 이야기를 하는 것은 인간본성의 일부이다. 그래서 각 기업에는 기업의 탄생 과정이나 성공 사례를 다룬 나름의 신화가 있다. 심지어 각 나라에도 오랫동안 이어져 내려오는 신화—문화적 가치를 강화시키는 개인 혹은 조직과 관련된 이야기들—가 존재한다. 지난해 가족들과 함께 보스턴을 여행하면서, 나는 한밤중에 말을 달려 영국군의 도착을 알린 미국의 애국자 폴 리비어Paul Revere의 이야기를 다시 듣게 되었다. 그가 말한 신호는 우리 미국 사람들의 집단 무의식 속에 고이 간직되어 있다. "신호를 한 번 올리면 영국군이 지상으로 도착하는 것이고, 두 번 올리면

바다로 도착하는 것이다."(롱 펠로우가 리비어의 애국심을 노래한 시의 한 구절). 이 이야기는 미국의 초등학생이라면 누구나 배우는 역사 교훈일 뿐만 아니라, 한 사람이 역사에 커다란 영향을 미칠 수 있다는 이야기이기도 하다.

전 세계 어느 나라와 문화에도 이와 유사한 전설들이 존재한다. 그런 신화들이 모두 전통적인 의미의 영웅들만 주인공으로 삼고 있지는 않다. 일본에는 하치코라는 충견 이야기가 있다. 하치코는 매일 주인을 따라 도쿄의 시부야 역까지 나가서 배웅을 하고, 퇴근 무렵에 다시 역으로 나가 주인이 돌아오기를 기다렸다. 어느 날 그 개의 주인이 갑자기 세상을 떠나 다시 돌아올 수 없었는데, 하치코는 매일 퇴근 무렵이면 역에 나가서 주인을 기다렸으며 그렇게 10년을 반복하다가 수명이 다하여 죽고 말았다. 나는 도쿄를 수십 번 방문했는데 그때마다 시부야 역의 '하치코 입구' 바로 맞은 편에 있는 호텔에 투숙했다. 25층의 객실에서도, 하치코가 주인을 기다리던 곳에 세워진 실물 크기의 동상이 아주 잘 보였다.

하치코의 이야기는 하나의 신화가 되었고, 일본에서는 하치코를 모르는 사람은 찾아보기 힘들다. 이처럼 명예, 의무, 충성심의 이야기는 일본 사람들에게 감동을 전한다. 일본인에게 "하치코 앞에서 만납시다"라고 하면 누구나 그 장소를 금방 알아듣는다. 하치코는 70년 전에 이미 세상을 떠났지만 그 충견의 이야기는 아직도 긴 여운을 남기고 있는 것이다.

회사의 전설은 전 세계로 퍼져 있는 다문화적 기업에 가치와 목적의식을 부여하는 강력한 수단이 된다. 휼렛 패커드가 차

충견 하치코 이야기는
변함없는 충성심 의
가치를 일깨워 준다.

고에서 시작한 회사라는 이야기는 전 세계의 수십만 HP 직원들에게 소중하게 여겨지고 있을 뿐만 아니라 적은 자본으로 시작하여 대기업이 되기를 꿈꾸는 신생 기업들에게 영감을 주고 있다. 대학 기숙사에서 만든 아이디어로 시작해 수십억 달러 규모의 회사를 키운 마이클 델의 성공담은 차고조차 없는 기업 지망생들에게 또 다른 확신을 안겨준다. 사우스웨스트 항공사의 직원들은 칵테일 냅킨 위에 그려진 사업 구상이 회사의 시작이었다는 전설을 즐겨 말한다. 사실 그 외의 수많은 기업들이 그렇게 소박하게 시작하여 지금의 탄탄한 기업으로 성장했던 것이다.

이야기에는 진정성이 담겨 있어야 한다

스토리텔러인 스티븐 데닝은 모든 이야기가 다 통하는 것은 아니라고 지적한다. 《리더를 위한 스토리텔링 안내The Leader's

Guide to Storytelling》에서 네닝은 상황에 맞는 적절한 이야기를 생각해 내야 한다고 말한다. 비즈니스 관련 이야기는 행동을 촉발시키고, 가치를 전하고, 협력을 권장하며, 사람들을 미래로 인도하는 그런 목적에 집중해야 한다는 것이다. 어떤 목적을 달성하려고 하는지 명확하게 알고 행동하는 것도 중요하다. 예를 들어, 우리 집 아이들이 어렸을 때 나는 거의 매일 밤 그들을 재우기 위해 동화책을 읽어 주었다. 이런 소기의 목적 달성이 비즈니스 환경에서 자주 벌어졌다면 당신은 이미 스토리텔러의 역할에 적임자이다.

스티븐 데닝은 당신이 어떤 타입의 이야기를 말하든 '부분적' 진실과 '총체적' 진실은 구분할 줄 알아야 한다고 말한다. 그는 기업이 총체적 진실을 말해야 하는 경우에 부분적 진실이 안주하는 경우가 많았다고 지적했다. 회사가 제시하는 메시지의 대부분이 진실이어야 한다라는 것이 광고업계의 일반 법칙이다. 이런 메시지가 바로 부분적 진실이다. 그러나 총체적 진실은 "오로지 진실만을 말하는 진정한 진실"을 가리킨다. 데닝은 역사적인 사건 하나를 예로 들어서 두 가지 진실의 차이를 설명했다. 부분적인 진실은 이런 것이다. "타이타닉 호는 처녀항해에 나섰고 7백 명의 '행복한' 승객들이 뉴욕에 도착했다." 이것은 부분적으로만 진실이다. 자세히 들여다보면 뉴욕으로 도착하지 못한 승객들에 대해서는 전혀 보여주지 못한 것이다. 부분적 진실의 이야기는 그 속에 많은 왜곡이 존재한다. 반면에 총체적인 이야기는 진정성을 갖고 있다. 고객들, 직원들, 지구촌 이웃들은 그 차이를 금방 알아본다.

나는 최근 기업 신화에 새로운 트렌드가 유행하고 있다는 것에 주목했다. 대부분의 오래된 회사들은 비전이 가득했던 창업자나 사장에 관한 이야기에 집중하는 반면에, 새로 설립된 회사 내에서는 날마다 벌어지는 사건과 위기들을 잘 처리해 낸 영웅들에 관한 이야기가 많았다. 어느 날 오후 나는 샌프란시스코 사무실 바로 건너편에 있는 스타벅스에 들렀다. 나는 한 페이지짜리 이야기가 멋지게 코팅되어 카운터에 진열되어 있는 것을 보고 흥미를 느꼈다. 스타벅스의 바리스타(커피 만드는 것을 도와주는 하급 직원)로 시작하여 점장까지 올라간 어느 여성의 사진과 함께 그녀가 직접 작성한 이야기가 적혀 있었다. 성실하게 일하면서 느끼는 보람, 유방암 환자들을 돕는 일을 하고 있다는 즐거움과 뿌듯함, 능력을 발휘할 수 있게 해주는 직장에 대한 고마움 등이 빼곡하게 적혀 있었다. 그녀는 스타벅스에서 받는 봉급과 주식을 모아 샌프란시스코 만 지역에 집을 샀다고 자랑스럽게 말했다. 그건 정말 대단한 일이었다. 그 자그마한 이야기는 나에게 신선한 깨달음을 주었다. 그것은 무엇보다 효과적인 직원모집 도구였지만, 동시에 전 세계의 커피 애호가들에게 이렇게 말하고 있었다. "우리는 좋은 사람입니다. 당신이 세계에서 가장 큰 커피숍 체인을 운영하게 된다면 당신 역시 좋은 사람이 될 수 있습니다."

　당신의 회사가 크든 작든, 회사는 끊임없이 당신의 비즈니스, 당신의 가치, 당신의 성취에 대한 이야기를 수집하고 전파할 것이다. 신화적인 이야기는 공통된 특징을 갖고 있기 때문에 오래 지속된다. 이 사람에게서 저 사람에게로, 한 세대에서 다음

세대로 전해지면서 신화에는 때때로 사실이 아닌 것이 끼어들기도 한다. 그렇지만 좋은 신화는 진정성을 갖고 있기에 사실 아닌 것이 끼어들더라도 내재된 진실은 변하지 않는다.

이야기 들어주며 그 속에 숨은 답을 찾을 수 있다

그렇다면 스토리텔링은 어디에서 시작되는가? 그 질문에 대한 한 가지 답변은 스토리텔러가 어디에서 영감을 얻는지 물어보는 것이다. 그리고 왜 스토리텔링이 이노베이션에 중요하게 작용하는지 알아보는 것이다.

《창의성의 법칙》의 독자들은 기억하겠지만, 제인 풀턴 수리는 아이디오의 인적 요소 분야 전문가로서 문화 인류학자들에게 영감을 주고 있다. 그렇다면 문화 인류학자가 스토리텔러의 역할에 대해 우리에게 무엇을 가르쳐줄 수 있을까? 제인은 그녀의 일이 주로 사람들의 이야기를 들어주고 해석하는 것이라고 생각한다. 또 그런 이야기를 기록하면서 그 속에 내재된 의미와 암시를 밝혀내는 것이라고 본다. 텍스트와 하부 텍스트를 눈여겨 보며 그녀 자신 또한 스토리텔러가 되는 것이라고 생각한다.

우리는 다른 사람의 이야기를 들으며 빨리 지름길로 달려가고 싶다는 생각을 하게 된다. '바텀 라인(재무제표의 끝줄, 여기서는 결론)'의 마음가짐을 갖고 있는 우리는 지겨운 과정 대신 빨리 결론이 나오기를 바란다. 하이라이트만 이해하고 프레젠테이션의

핵심 포인트에만 접근하려고 한다. 보통의 사람들이라면 모두 지름길로 달려가려고 할 것이다.

제인은 즉각적인 하이라이트를 바라지도 않고 빨리 결론에 도달하려고 하지도 않는다. 그녀는 예스냐 노냐 하는 질문을 던지지도 않는다. 그녀는 현장으로 나가 흥미로운 사람들을 만난다(거의 모든 사람이 제인에게는 흥미로운 사람들이다). 그녀는 "당신이 쓰고 있는 휴대폰 서비스에서 어떤 점이 좋고 또 어떤 점이 싫은가요?"라고 묻지 않는다. 대신 "당신의 휴대폰이 고장 나서 속상했던 이야기를 들려주세요"라고 말한다. 그러면 개인적인 취향에 대한 이야기가 이어진다. 그녀는 사람들과 개인적인 연결 관계를 맺고 이야기 중심으로 토론을 이어나가면서 더 깊은 통찰력을 얻는다. 그것은 곧 인간성을 존중하는 것과 마찬가지라고 생각하는 것이다. 그녀는 다년간의 현장작업을 통해, 이렇게 성실하게 대화를 이끌어나가면 상대방이 "아, 내 이야기를 들어주려고 하는구나!" 생각하며 마음을 열게 된다는 사실을 깨달았다. 누구나 자기 이야기를 남에게 들려 주길 원한다. 그런 개인적인 이야기를 시작할 수 있게 한다면 곧 당신이 찾고 있는 주제들에 대해서도 이야기할 것이다.

왜 이처럼 인내심을 가지고 믿음의 터전을 깔아놓는 것이 중요할까? 왜냐하면 제인이 말했듯이, 스토리텔링은 정보를 전달하는 가장 인간적인 방식이기 때문이다. 민담이나 종교적인 이야기가 오랫동안 전해지는 이유는 다 거기에 있다. 스토리텔링은 인간성을 구축하는 중요한 한 부분이다. 스토리텔링을 존중하는 것은 곧 인간적인 모험에 뛰어드는 것이며, 당신의 일을

걱상시키는 섯이다. 공동의 언어를 창조하는 것이고, 더 큰 공동체를 구축하는 것이다.

제인에게 스토리텔링의 중요성에 대해 물어보면, 그녀는 틀림없이 멋진 이야기 한 가지를 들려줄 것이다. 제인이 우리에게 말해준 바에 의하면, 몇 년 전 우리 아이디오는 한 병원 프로젝트를 수행하고 있었다. 우리는 약 20명에 달하는 간호사, 행정 책임자, 의사들과 함께 회의를 하면서 그 프로젝트를 시작했다. 첫 번째 회의는 참가자들 사이에서 회의감 반, 기대감 반이 적절히 섞인 상태에서 진행되었다. 하지만 킥오프 미팅을 잘못 시작하면 전체 프로젝트가 피해를 입을 수도 있는 상황이었다. 하지만 그날 스토리텔링이 팀의 결속을 도왔고 목표의 중요성을 더욱 강조해 주었다. 킥오프 미팅을 준비하는 과정에서 제인은 팀원들에게 약간의 숙제를 해오라고 미리 일러놓았다. 그들이 직접 목격한 것 중에서 훌륭하거나 엉성한 건강관리 경험을 하나씩 생각해 보라고 한 것이다. 그 이야기의 핵심은 직접 경험한 '개인적인' 것이어야 했다.

킥오프 미팅이 시작되고 몇 분 지나지 않아 사람들은 웃고 울었다. 한 간호사는 어떤 환자가 죽어가던 날을 이야기했다. 그 환자는 아내를 불러달라고 했다. 하지만 간호사가 아무리 노력해도 그 아내와 연락이 닿지 않았다. 환자는 점점 의식상태가 나빠졌고 그녀는 환자의 아내를 반드시 불러주고 싶었다. 그때 환자는 그녀의 팔을 잡았다.

"됐어요." 그가 말했다. **"이제 우리는 뭔가 함께 할 수 있는 일을 발견했군요. 내게 죽음에 대해서 말해 줘요. 그럼 나는 당신에게**

삶에 대해서 말해줄게요." 그때까지도 그 아내는 나타나지 않았고 간호사는 그날 이 환자에게 간호사가 아닌 다른 역할을 해주어야 한다는 사실을 깨달았다. 그녀는 그 환자의 마지막 순간을 함께 해주었고 그에게 아주 귀중한 선물을 할 수 있었다.

그 간호사가 이야기를 마치자 회의실 안에 울지 않는 사람이 없었다. 참석자 대다수가 그 회의 이전에는 서로 모르던 사람이었다. 그러나 여러 가지 이야기가 그들을 한 데 묶어주었고 그 프로젝트에 열정과 통찰을 불어넣어 주었다. 이야기의 모음집은 나쁜 경험과 좋은 경험 사이에 간격이 아주 넓다는 것을 보여주었고, 건강관리 서비스를 잘하는 것이 얼마나 보람찬 일인가를 그들에게 상기시켜 줄 수 있었다. 사람들을 연결시켜주고, 팀이 인간적인 방식과 인간적인 주제를 다루도록 해주는 데에는 이야기만 한 것이 없다.

아이디오는 미니애폴리스의 메드트로닉 회사와 여러 해 동안 함께 일해 오고 있다. 이 회사는 인공 심장 박동기 분야의 선두업체로 잘 알려진 우량 의료 기술 회사이다. 메드트로닉 직원들은 연봉도 잘 받고 있으며 또 그들 상당수가 회사의 주주였다. 그 때문에 그들이 일을 잘하는 것일까? 물론 그런 점도 작용할 것이다. 하지만 메드트로닉은 일을 잘하는 것 이상을 바라고 있다. 이노베이션에 있어서 경쟁사를 뛰어넘기를 바라는 것이다. 그러기 위해 이 회사는 스토리텔링을 하나의 도구로 사용했다. 고위 중역 중 한 사람이 내게 이런 말을 해주었다. 그 회사의 팀에 격려가 필요할 때면 환자들—어린아이나 나이든 사람들—을 데려와서 이렇게 말한다고 한다. "메드트로닉 제품이 당신

의 인생을 바꾸어 놓은 이야기를 우리에게 들려주세요." 그 효과는 아주 놀라웠다. 이렇게 생명을 살린 이야기들을 몇 개 듣고 나면 회의실의 '강심장들'도 눈에 눈물이 고인다는 것이다. 그러면 메드트로닉 팀들은 환자들을 위해 더욱 열심히 일해야겠다는 각오를 다지면서 다시 일에 매진하게 되었다.

우리가 늘 생명을 살려내거나 죽어가는 사람을 위해 일을 하는 것은 아니다. 하지만 우리 대부분은 우리가 하는 일의 가치를 믿고 있다. 밖으로 나가 피와 살을 가진 실제 사람들을 만나보라. 그들이 하는 이야기에 귀 기울이며 요점을 묻지 말고 끝까지 그들이 하고 싶어 하는 이야기를 다 할 수 있도록 해 보라. 흐르는 물처럼 스스로 속도를 조절하다 보면 길을 찾아낼 것이다. 만약 당신이 그런 인내심을 가진 사람이라면 생각보다 더 많은 것을 배우게 될 것이다.

변화는 사소한 것에서 시작된다

대기업에 변화를 도입한다는 것은 생각보다 어려운 일이다. 새로운 콘셉트를 꿈꾸는 것만으로는 충분하지 않다. 그 이야기를 말하는 새로운 방식을 꿈꿀 수 있어야 한다.

몇 년 전 우리는 어느 자동차 회사로부터 아주 까다로운 일을 의뢰받았다. 우리는 자동차 업계가 여성 고객을 중요하게 생각하지 않는다는 전제로부터 시작했다. 놀랍게도 대부분의 차는 여성 운전자를 충분히 고려하지 않은 채 디자인되어 판매되

고 있었다. 대부분의 차량 구입 결정권은 여성이 갖고 있는데도 말이다. 이를 바탕으로 새로운 기회를 의식한 자동차 회사는 우리 아이디오에게 20대 여성을 대상으로 한 자동차 개발에 대한 아이디어를 요청했다.

우리는 평소와 마찬가지로 그 프로젝트에 열정적으로 뛰어들었다. 우리는 젊은 여성 직원과 그 친구들을 동원하여, 어반 아웃피터스Urban OutFitteres나 오리진스Origins 같은 소매 가게에서 그들이 지칠 때까지 쇼핑하도록 했다. 물론 그들은 실제로 물건을 살 필요는 없었다. 우리는 여러 명의 여성에게 허구적인 예산을 주어 딜러에게 보냈고 새 차를 '사도록' 했다. 딜러들은 애매한 자세부터 야비한 태도에 이르기까지 다양한 반응을 보였다. 그들은 여성 고객들에게 겁을 주면서 함부로 이용하려고까지 했다. "아빠와 함께 다시 오세요." 한 남성우월주의자인 자동차 세일즈맨은 이렇게 말하기도 했다. 우리는 그 여성들을 인터뷰하면서 몇 가지 사실을 알게 되었다. 가장 분명한 사실은, 많은 여성이 쇼핑하기를 좋아하며 대부분의 자동차 딜러들은 혼자온 여성 고객에게 비참한 기분을 안겨주었다는 것이다. 또 다른 사실은 20대 여성들은 컨버티블 승용차를 좋아하며 12명의 여성 중 11명이 컨버터블이나 선루프가 달린 차를 선호했다.

그러나 그런 표면적인 특징을 뚫고 심층으로 들어가 보니 좀 더 미묘한 차이가 도사리고 있었다. 홈 데코레이션 매장에서 쇼핑 경험을 하던 여성들은 컨버터블보다 더 근본적인 것에 매혹된다는 것을 보여주었다. 그들이 추구하는 것은 가벼움과 변덕스러움이었다. 그런데 그런 특징은 현대적인 자동차에서는 발

견할 수 없었다.

한편 이 작업을 위한 우리의 프로젝트 공간은 그림과 보조 도구들, 가령 재미있는 T셔츠와 잡지 스크랩—젊은 여자와 매력적인 남자들의 사진—과 최신식 구두와 옷 등으로 가득 차기 시작했다. 우리는 샘솟는 아이디어를 자랑스럽게 생각했고 한시라도 빨리 클라이언트들과 그것을 나누고 싶었다. 하지만 플라스틱 커버를 덮고 옆면에 쇠고리가 달린 전형적인 형태의 보고서는 너무 평범한 것 같았다. 우리가 전달하고자 하는 생생한 자료들을 감안할 때 더욱 그러했다.

"우리의 보고서를 잡지처럼 만들면 더 멋지지 않을까요?" 팀원 하나가 프로젝트 실에 가득 쌓여 있던 잡지 한 부를 뒤적이면서 말했다. 잡지 형태의 보고서는 분명히 매력적이었다. 수다스럽고, 친숙하며, 캐주얼한 분위기와 쾌활함이 가득했고 글자보다 사진과 디자인을 강조한 섹시한 디자인이 우리의 보고서 느낌과 딱 맞아떨어졌다.

우리 아이디오는 그런 형태의 보고서는 만들어본 적 없었지만 그 팀은 신경지를 개척해 보자면서 흥분했다. 그들은 젊은 여성을 대상으로 하는 잡지들을 여러 권 참조했는데, '쇼핑 전문 잡지'라는 부제가 달린 〈럭키〉를 특히 많이 참조했다. 우리의 '잡지'에는 인터뷰, 관찰, 브레인스토밍으로 여자와 자동차에 대해 알게 된 많은 내용들이 포함되었다. 인터뷰에 응해준 여성 쇼핑객 12명의 개인적인 신상도 함께 실었다. 그들이 누구이고, 어떤 자동차를 경험해 봤으며, 자동차의 세계를 어떻게 보고 있는지 등을 소개했다. 그 여성들이 미혼에서 기혼으로, 청년에서 성

년으로, 클럽 출입자에서 엄마로 변화하는 도중에 있는 신분이라는 것도 함께 알렸다. 이들에게 영향력을 끼친 사람들을 다룬 기사는, 그들이 인생의 고비를 만났을 때 조언을 들으러 가는 사람들이 누구인가 소개했다. 또 우리는 구매 과정에 나서는 여성들의 사진도 함께 실었다(우리가 동원한 여성들은 왜 그 구매 과정을 사진으로 찍으려 하는지에 대해 나름대로 이야기를 제공했다).

우리의 클라이언트인 그 자동차 회사는 잡지 보고서를 어떻게 생각했을까? 32페이지의 화려한 내용이 담긴 그 보고서는 곧 동이 나고 말았다. 회사는 그 잡지형 보고서가 색다르고 재미있는 생각을 일으킨다고 말했다. 그들이 익히 알고 있던 보고서보다 더 따뜻하고 더 인간적이었다는 것이다. 더욱 중요하게도, 그 보고서는 여성이 매력적이라고 생각하던 중요한 속성에 대해서 의문을 일으켰다. 우리의 스토리텔링이 완전한 것은 아니었기에 우리는 발견사항들을 더 갈고 닦으면서 핵심 속성들을 찾아냈다. 가령 '피난처' 개념이 그러했다. 대학을 갓 졸업하고 아직도 룸메이트와 같이 살고 있는 젊은 여성들에게 있어서, 자동차는 유일하게 도망칠 수 있고 안락함을 얻을 수 있는 공간이었다. 프로젝트가 진행되고 콘셉트가 점점 더 세련되게 자리를 잡아 나가면서 우리 팀은 관련 아이디어를 제시할 새로운 미디어를 찾았다. 우리는 자동차 공구함 속에 들어 있는 사용자 매뉴얼을 비유로 낙착을 보았다. 여성들이 자동차에 바라는 특징과 편의성 등을 충실하게 반영한 디자이너용 도구였다.

우리는 여성이 차를 구매하는 과정을 담은 4분짜리 애니메이션 영상으로 프로젝트를 완결했다. 영상에서 여성은 자동차

를 구매하기 전에 온라인 검색을 하고, 직접 전시실을 방문하여 각종 특징을 살펴보고, 마지막으로 룸메이트와 함께 차를 시승해 본다. 자기계발 잡지, 자동차 메뉴얼, 애니메이션 영상 이 세 가지는 아주 독특하면서도 집중력 높은 스토리텔링 도구이다. 이것들 덕분에 우리의 관찰사항과 발견 결과들을 매력적인 형태로 마무리할 수 있었다. 스토리텔링의 중요성을 잊지 마라. 어떤 미디어가 자신의 이야기를 가장 잘 전달할수 있을까 곰곰이 생각해 보면 분명 답을 얻을 수 있을 것이다. 당신은 '미디어가 곧 메시지'라는 마샬 맥루한의 말을 믿지 않을지도 모른다. 하지만 좋은 미디어는 당신의 메시지를 지원하고 또 돋보이게 한다. 메시지를 구상하면서 동시에 어떤 미디어가 좋을지 그것도 함께 생각해 보도록 하라.

인포머셜을 충분히 활용하라

때때로 이야기는 상대방에게 충격을 줄 때 가장 잘 통하기도 한다. 그래서 여기 충격적인 아이디어를 하나 제시해 보겠다. 기업의 스토리테링을 더 좋게 하기 위해 고민하며 어떤 단서를 찾고 있다면 파격적인 부분, 가령 많이 비난받고 있는 인포머셜을 한번 생각해 보라.

나는 정신을 놓지 않았다. 인포머셜의 평판이 나쁘다는 것 또한 잘 알고 있다. 하지만 창의적인 스토리텔러는 열린 마음을 갖고 있으며 엉뚱한 곳에서도 배울 것이 있으면 배우려고 한다. 당신이 좋아하든 싫어하든 TV 인포머셜은 아주 집중된 형태의

현대적인 스토리텔링 중 하나이며, 그것은 엄청난 성공을 거두었고 또 앞으로도 사라지지 않을 것이다.

뛰어난 인포머셜은 통하기 마련이다. 제품을 아주 자세하고 설득력 있게 제시하기 때문이다. 비즈니스 파트너에게 회사의 계획을 설명하거나 새로운 제품이나 서비스를 소개하려고 할 때, 모든 회사가 바로 그렇게 하기를 바라는 것이다. 그렇다면 성공적인 인포머셜은 어떤 것이 있을까? EQ미디어 파트너스라는 인포머셜 회사의 창업자인 요한 베르힘은 대단원 전까지 세 번의 미니 클라이맥스를 구축해야 한다고 말한다. 먼저 의심과 논쟁을 소개하고, 근심과 걱정을 띄운 후 그것들을 하나씩 격파해야 한다는 것이다. 그런데 대부분의 기업 비디오는 인포머셜처럼 포괄적이지도 못하고 설득력 있지도 않으며, 원하는 만큼 효과적이지도 않다. 기업 비디오는 방영 3분이 지난 후에도 여전히 회사 소유의 창고를 보여주는 반면, 인포머셜은 극적 긴장을 구축하는 이야기를 말하고 있는 것이다.

인포머셜이 반응속도를 그처럼 성공적으로 조정할 수 있었던 것은, 아주 빠른 피드백 장치를 갖고 있었기 때문이다. '전화 교환원이 늘 대기하고 있는' 수백 개의 전화선 덕분에 고객의 반응을 즉각 알아볼 수 있는 것이다. 조지 포먼처럼 즉시 피드백의 위력을 보여주는 인포머셜은 따로 없을 것이다. 솔턴 회사가 바비큐 그릴을 처음 광고할 때에는 유명 인사를 모델로 쓰지 않았기 때문에 초창기의 매출은 크지 않았다. 은퇴한 권투선수인 조지 포먼을 광고에 투입하였지만 여전히 즉각적인 매출 신장은 일어나지 않았다. 광고 촬영을 진행하던 도중 비공식적인

휴식시간에 있던 일이다. 포맨이 무심히 그릴에서 햄버거를 하나 집어 들고 크게 한 입 베어 먹었다. 그는 분명 카메라를 의식하지 않고 있었다. 그 진정한 순간을 다음번 인포머셜에 집어넣었더니, 교환대의 전화통이 타임스 스퀘어처럼 번쩍거렸다. 짐작했겠지만 폭증했고, 몰래카메라에 담긴 진정성 있는 순간은 그때부터 그 제품의 모든 인포머셜에 등장했다.

물론 당신에게 노골적으로 인포머셜을 모방하라고 얘기하는 것은 아니다. 하지만 현실의 한 측면을 지적하고 있는 것이다. 대부분의 기업 스토리텔링은 기업 비디오 증후군에 갇혀 있다. 단조롭고, 의심을 불러일으키며 때로는 지겨울 정도로 회사의 목표만 앵무새처럼 반복하기 때문이다. 기업이 만드는 비디오 내용은 대대적인 수정이 필요하다. 당신에게 뭔가 말해야 할 멋진 이야기가 있는데 그걸 말할 시간이 부족하다면, 멋진 광고, 영화, 그리고 인포머셜을 살펴보라. 통하는 것은 취하고 그렇지 않은 것은 버리면서, 당신의 이야기에 새로운 활력을 가져다주는 멋진 아이디어를 마련하라.

행운의 쿠키를 넘어 새로운 아이디어를 만들어라

멋진 이야기는 온갖 크기와 형태로 움직인다. 스토리텔링의 힘 덕분에 해마다 수백만 달러의 행운의 쿠키가 팔리고 있다. 그것이 아니라면 행운의 쿠키가 이처럼 폭발적인 성공을 거둔

이유를 설명할 수 있는 방법이 없다. 사실대로 인정하자. 행운의 쿠키는 음식 전문가들이 열거하는 '10가지 특별한 맛' 목록에 포함되지도 않는다. 게다가 플라스틱 같은 느낌이 난다. 고전적인 생김새는 그럴듯할지 모르지만 요리의 즐거움이나 맛은 보장해 주지 않는다. 그럼 무엇 때문에 행운의 쿠키가 이토록 인기 있는 것일까? 그 이유는 이 쿠키의 이름 앞에 '행운'이라는 말이 들어가 있기 때문이다. 행운의 쿠키는 10퍼센트 정도가 쿠키 노릇을 하고 나머지 90퍼센트가 경험 역할을 한다. 우리는 어떤 쿠키가 누구에게 돌아가는지 알아보는 의식을 사랑하고, 바삭 소리와 함께 그것을 열어서, 그 안에 들어있는 행운을 큰 소리로 낭독하는 순간을 즐긴다. 그것은 간단하고 재미있게 나눌 수 있는 경험의 하나이다.

당신은 다른 장소로 퍼져나가는 행운의 쿠키 현상을 목격해 본 적 있는가? 내가 쿠키 없는 행운의 카드를 처음 받아본 곳은 아이디오 샌프란시스코 본사 맞은편에 있는 팔로미노 레스토랑이었다. 중국 레스토랑이 그렇듯이, 팔로미노는 저녁 식사를 하러 온 사람들에게 행운의 카드를 나눠준다(아마도 청구서 액수의 충격을 완화하기 위한 것이리라). 팔로미노의 행운의 카드를 개봉하려면, 구멍을 내놓은 3개의 면을 뜯어야 한다. 그것은 행운의 쿠키와 비슷한 의식이다. 그 카드 속에 들어 있는 행운의 말은 저녁 식사를 하러 온 사람들의 마지막 코스인 셈이다.

동양에서 서양으로 건너뛴 행운의 쿠키는, 이제 음식에서 음료로 진화화였다. 대부분의 고급 주스나 아이스티, 특히 초록색 병에 든 음료는 금속 병뚜껑의 내부를 자그마한 미디어 기회로 삼고 있다. 어니스트티 음료는 행운의 쿠키와 마찬가지로 음

료 뚜껑에 오래된 고대의 지혜를 적어두었다. 지난번에 어니스
트티를 마셨을 때, 음료에 적힌 현자의 메시지는 릴리 톰린의 말
을 인용한 것이었는데 인용문의 내용은 이러했다. "당신이 설사
쥐의 경주에서 승리했다 하더라도 당신은 여전히 쥐에 지나지
않는다." 이러한 인용문은 하나의 이야기라고 할 수는 없지만 그
래도 말문을 틔워주는 구실을 한다. 친구들과 동료들 사이에서
개인 이야기의 연쇄반응을 일으키는 것이다.

어디서나 스토리텔링의 마차 위에 올라타기를 좋아하는 우
리 아이디오는 프링글스 감자칩에 식용 잉크를 사용하여 흥미
로운 수수께끼나 단어를 적어넣으면 어떻겠느냐고 제안했다.
P&G는 트리비얼 퍼슈트Trivial Pursuit와 협력하여 감자칩에 써넣
을 문안을 준비했다. 이것은 행운의 쿠키로부터 퍼져나온 이노
베이션의 연쇄 현상 중 한 부분이었다. 우리는 프링글스를 먹는
것을 재미있는 사회적 이벤트로 만들어냈다. 덕분에 그들의 시
장 점유율은 출시 첫해에 14퍼센트가 늘어났다.

당신도 스토리텔링을 사용하여 고객들과의 유대관계를 다
져보면 어떨까? 당신의 차가 시동을 걸 때마다 어떤 즐거움을
주거나 무언가 새로운 사실을 알려줄 수 있을까? 당신의 엘리베
이터는 오늘 회의에서 써먹을 새로운 이야깃거리를 말해줄 수
있을까? 당신의 휴대폰 네트워크가 다이얼어스토리dial-a-story(전
화에 의한 스토리 서비스)에 연결시켜 줄 수 있을까? 이런 변화들을
통해 아주 작은 가게들도 서비스나 제품을 아주 이례적인 어떤
것으로 만들 수 있다.

이야기를 말해야 하는 7가지 이유

왜 회사는 더 좋은 스토리텔러가 되는 데에 신경 써야 하는가? 우리는 이 질문을 심도 있게 고민해 보기로 했다. 우리 샌프란시스코 사무실의 로시 지베치는 스토리텔링이 이노베이션 프로젝트에 어떤 도움이 되는지 연구하기 위해 아이디오 지원 팀을 만들었다. 다음은 왜 회사가 더 좋은 스토리텔러가 되어야 하는지, 그녀가 제시한 7가지 이유이다.

1. 스토리텔링은 신빙성을 구축한다

우리는 첫 번째 클라이언트 미팅을 할 때 현장 조사 결과에 대해 이야기한다. 우리의 클라이언트는 관련 업계에서 수십 년 동안 버텨온 관록이 있지만, 그럼에도 우리가 직접 조사한 이야기(현장에 내려가 최근에 관찰한 결과)는 신빙성을 가진다. 설사 그것이 클라이언트의 시장 감각과 어긋나더라도 말이다. 현장 조사를 바탕으로 한 신선한 관점은 사람들의 존경을 받는다. 그들은 특정 시장에 대해서는 이미 잘 알고 있을지 모르지만 흥미로운 1인칭 이야기를 가진 스토리텔러는 자신의 경험에 대해선 세계적인 전문가이기 때문이다.

2. 스토리텔링은 팀을 결속 시킨다

매혹적인 이야기는 정서적인 반응을 일으키며 그 안에서 통찰을 얻게 해준다. 앞에서 이미 말했지만, 우리는 클라이언트에게 부정적이거나 긍정적인 경험을 말하게 하면서 킥오프 미팅을 시작한다. 회의 참석자들은 감동적인 내용이나 슬픈

이야기를 말하면서 눈물을 흘리기도 했다. 또 재미있는 이야기가 나오면 웃음을 터트리거나 고개를 끄덕거리기도 했는데 이때 팀은 전보다 더 강해지고 집중력 또한 높아졌다. 당신은 이런 결과에 놀랄지도 모른다. 분석적인 접근을 좋아하는 중역들도 인간의 절실한 문제에 답변하는 이야기에는 감동했다.

3. 스토리텔링은 논쟁적이거나 불편한 주제를 탐구하도록 '허용'한다

때때로 우리는 팀원들에게 간단한 시연회를 해달라고 요청한다. 그들이 좋아하는 물건을 가져와서 그에 대해 이야기를 해보라고 하는 것이다. 최근에 한 클라이언트는 자신의 제품에 신빙성, 내구성 품질 등을 부여하고 싶다고 말하며 그것을 상징하는 물건으로 등산용 아이스픽(얼음 깨는 끌)을 가지고 왔다. 그는 그런 추상적인 특징을 말로 설명하는데 불편함을 느꼈지만 이야기를 엮어내어 상품을 설명하자 한결 편안하게 의견을 전달할 수 있었다. 스토리텔링은 일종의 트로이 목마이다. 의심과 회의의 1차적인 방어선을 넘어서면 관련 아이디어에 대한 공개적인 토론을 가능하게 해준다.

4. 스토리텔링은 그룹의 관점에 영향을 미친다

우리는 인구 이동, 산업 역학, 시장 트렌드를 연구하는데 반대하지 않는다. 하지만 사실만을 가지고는 새 프로젝트의 방향을 결정하거나 영감을 얻는 것에 어려움이 있다. 감동적인 이야기는 그룹의 관점을 형성하는 데 하나의 우화 역할을 하며 대부분의 위대한 지도자들은 스토리텔링을 성공 전략으

로 활용했다. 고대에는 저녁 모닥불 주위에 둘러앉아서 이야기를 나눴고 현대에 들어와서는 온갖 통신기구를 사용하여 이야기를 전달한다.

5. 스토리텔링은 영웅을 창조한다

우리의 이노베이션 작업에 영감을 준 관찰 사항들은 사람들의 이야기 속에 깃들어 있었던 것이다. 이 사람들은 현재 시중에 나와 있는 제품 혹은 서비스로는 만족하지 않는 고객 혹은 가망 고객이다. 이런 사람들은 프로젝트의 디자인 목표에 이름을 붙여주고 또 얼굴을 그려준다. 당신은 팀원들이 가끔 이렇게 말하는 걸 들었을 것이다. "그게 엘리자베스에게 도움이 될까?" 때때로 우리는 이런 실제 인물들의 필요를 종합하여, 영화에서처럼 우리의 목표를 다 수용하는 허구적인 캐릭터를 만들어냈다. 이 캐릭터는 우리에게 영웅을 제시한다. 그는 우리가 이노베이션의 목표를 맞추어야 할 사람이다.

6. 스토리텔링은 새로운 어휘를 만든다

회사원들을 상대로 연설할 때 내 목표는 새로운 콘셉트를 소개하고, 이노베이션을 격려하는 새로운 대화를 이끌어내는 것이다. 지난 25년 동안 출간된 각종 경제경영서는 전 세계의 이사회실과 회의실에 새로운 용어들을 소개했다. 예를 들어 말콤 글래드웰은 '티핑 포인트'라는 용어를 유행시켰다. 클레이튼 크리스텐슨은 '단절적 테크놀로지'라는 용어를 소개했다. 제프리 무어는 기업인들에게 '캐즘을 넘어서다'라는 말을 가르쳤다. 우리 아이디오에서 통용되는 좋은 이야기들은 이노베이션을 위한 새로운 틀을 제시하는 각종 어구와 단어

늘로 넘쳐난다. 우리는 'T자형 인물', '디자인 사고방식', '생각하면서 구축하는 프로젝트', 아예 처음부터 시작한다는 뜻의 '페이즈 제로' 같은 말을 널리 사용하고 있다. 어떤 회사의 어휘는 다른 설명이 필요 없을 만큼 명백하지만 다른 어떤 회사의 것은 모호하기도 하다. 하지만 이야기 속의 멋진 어휘는 콘셉트를 강화하고 이노베이션을 널리 확산시키는 중요한 역할을 한다. 언어는 생각의 결정체이다. 그래서 이야기가 중요하고 어휘가 중요하다.

7. 스토리텔링은 혼란으로부터 질서를 이끌어낸다

해야 할 일 리스트에는 항목이 너무 많고, 확인해야 할 음성 메시지가 너무 많으며, 읽지 않은 이메일이 너무 많다. 우리는 주의력이 결핍된 무질서를 허용하여 이 주제에서 저 주제로 간단없이 건너뛴다. 주제들을 걸러내고, 무시하고, 제치고, 의도적으로 잊어버린다. 여기서 좋은 스토리텔링은 이런 혼란을 쾌도난마처럼 끊어준다. 몇 년 전에 일어났던 일을 한번 떠올려보라. 당신은 그때 주고 받았던 이메일이나 전화 통화의 내용을 기억하는가? 아마도 기억하지 못할 것이다. 그러나 오래전 당신의 부모, 당신의 첫 직장 상사, 당신의 친한 친구가 들려준 이야기는 아직도 기억할 것이다. 이야기를 말한다는 것은 인간관계를 구축하는 방법들 중 하나이다. 인생이든 비즈니스든 스토리텔링은 그처럼 중요한 것이다.

손님들에게 자유로운 방법으로
우리 회사를 안내하라

이야기할 수 있는 기회가 당신 주위에 얼마든지 퍼져 있다는 사실을 잊지 말라. 당신 주위의 공간은 파워포인트 프레젠테이션과는 아주 다른 방식으로 중요한 이야기를 말해 줄 수 있는 잠재력을 갖고 있다.

아이디오에서는 클라이언트나 초대한 손님들에게 회사 견학을 시켜 주는 것은 흔히 있는 일이다. 유니버설 스튜디오 견학과는 다르겠지만 그래도 약간의 정보와 오락성을 갖고 있다. 나 역시 지난 수십 년 동안 1000번 이상의 고객 견학을 수행해 왔고, 그러한 과정이 유익하다는 피드백을 받기도 했다. 우리의 견학은 어떻게 이루어질까? 아이디오 직원이 소수의 손님들을 데리고 회사를 돌면서 각종 공간과 전시물을 보여주며 자연스럽게 관련 이야기를 나눈다. 이것은 아메리카 인디언 원주민들이 '이야기 염주'를 돌리면서 일련의 이야기들을 풀어나가는 방식과 유사하다. 우리에게는 몇 가지 '스토리텔링 입구'가 있다. 거기에는 우리가 지난 몇 년 동안 작업한 흥미로운 제품과 서비스들이 진열되어 있다. 또한 머티리얼스 바Materials Bar와 테크 박스 Tech Bar도 보여준다. 또 사례 연구, 창조적인 과정의 일부분, 보여줄 만한 가치가 있다고 생각되는 발견사항들이 진열되어 있어 이야기가 끊이지 않는다. 투어 도중에 직원들이 일하고 있는 독특한 작업 공간을 보여주기도 하는데, 방문객들에게 우리가 어떻게 일하며 무엇을 하고 있는지 파악할 수 있게 해준다.

왜 이러한 견학이 그토록 풍요롭고 생동감이 넘치는 일이 될 수 있을까? 나는 늘 배치를 바꾸는 우리의 사무실 공간 때문에 그렇다고 생각한다. 우리 사무실은 다른 회사와는 전혀 다른 형태로 다채롭고 시각적인 사례를 많이 제공하고 있다. 사전 각본도 없고, 미리 정해진 방문 코스도 없으며 공식적인 견학 지점도 없기 때문에 우리 회사의 견학은 늘 새롭고 신선한 분위기를 유지한다고 생각한다. 게다가 모든 안내는 순전히 구두로만 진행된다. 나는 1000번 이상 회사 견학을 수행했지만, 그때마다 소개하는 방법이 다 달랐고 나의 동료 직원은 또 나와는 다른 방식으로 견학을 진행한다. 나는 한두 명의 전문가가 견학을 전담해서는 안 된다고 생각한다. 당신 회사가 인형을 만들든지 아니면 컴퓨터 칩을 만들든지 그것은 문제가 되지 않는다. 당신의 스토리텔링이 다양하고 신선한 것이 되게 하려면 다양한 사람들이 함께 행동할 필요가 있다.

회사 견학은 당신 회사의 업적을 자랑할 수 있을 뿐만 아니라 스토리텔링의 문화를 풍요롭게 하고 팀의 사기를 높여주는 좋은 기회가 된다. 외부 사람들이 와서 보고 싶어 하는 독특한 환경에서 일한다는 사실은 특별한 자부심을 안겨주기 때문이다. 바로 그것 때문에 파워포인트 프레젠테이션은 직접 회사를 견학하는 스토리텔링의 가치를 따라잡지 못한다는 것이다. 직접 경험하는 것보다 더 좋은 것은 없다.

지난 몇 년 동안 나는 여러 회사들이 그들 회사의 견학 무대를 좀 더 멋지게 꾸미고 있다는 사실을 알게 되었다. 몇 년 전 나는 시나가와의 소니 본사 건물 꼭대기에 있는 미디어월드를

견학한 적이 있다. 그곳은 내가 경험한 가장 멋진 회사 견학 중 하나였다. 소비자와 '프로슈머Prosumer' 전자제품의 가까운 미래를 보여주며 연중 상시로 개장되어 있는 곳이었다. 하지만 그 후 2년 뒤 다시 그곳을 찾았을 때 나는 실망하고 말았다. 그곳에 전시된 테크놀로지는 2년 전과 비교해 바뀐 것이 거의 없었기 때문이다. 견학 시설에 그처럼 많은 돈을 들였으니 오랜 시간에 걸쳐서 그 비용을 뽑으려면 어쩔 수 없었을 것이다. 이에 비해 우리 회사의 견학은 훨씬 덜 세련되었지만, 많은 돈이 들지 않았기 때문에 지속적으로 그 내용물을 바꿀 수가 있었다.

당신 회사의 스토리텔러들에게 그들 고유의 견학 루트를 조직하고, 그들 마음대로 둘러볼 곳을 정하게 하고 또 약간의 대사도 허용하도록 하라. 나는 그렇게 할 것을 강력하게 권한다. 그러면 1000번째 견학도 첫 견학처럼 영감에 넘치는 견학이 될 수 있

견학은 멋진 스토리텔링을 제공한다. 당신의 공간을 사람들에게 직접 보여줄 수 있는 기회를 많이 만들어라. 그러면 당신의 팀에 스토리텔러가 가득 차게 될 것이다.

다. 그러면 스스로 사생력을 갖출 수 있게 되는 것이다.

당신의 이야기가 회사 견학이든, 현재 진행 중인 새로운 서비스의 비디오 프로토타입이든 간에 스토리텔러의 첫 번째 규칙을 준수하라. 이야기의 진정성을 유지하고 또 그것을 사람들에게 재미있게 전달하라. 감성의 코드를 울려라. 사람들이 남에게 전하고 싶어하는 이야기를 말하라. 이야기는 당신의 개인적인 유산의 한 부분이고 동시에 당신 회사의 진정한 브랜드가 될 것이다.

11장
종합적인 페르소나

The persona

11

완벽한 팀이 되기 위해 모든 페르소나에서 최고의 기량을 갖출 필요는 없다. 올림픽 10종 경기와 마찬가지로, 목표는 몇 몇 분야에서 뛰어나고 많은 분야에서 고른 힘을 갖추는 것이다. 만약 당신의 팀이 문화 인류학자의 현장 답사에 능하다면 세계 적인 수준의 무대 연출가가 없어도 팀을 꾸려나가는 데 큰 문제 가 없을 것이다. 마찬가지로 실험자의 시행착오에서 얻은 통찰 은 강력한 타화수분자의 필요를 상쇄시켜 줄 것이다. 이노베이 션 문화를 지속적으로 유지하는 데 10가지 접근 방법이 있다면, 정말 중요한 것은 그 10가지를 모두 통달하는 데 있는 것이 아 니라 최종 점수를 얼마나 올리느냐에 있는 것이다.

나는 페르소나가 가지고 있는 힘을 믿는다. 10가지 역할 중 어느 한 가지만 잘 수행해도 당신의 회사에 문화적, 기업적 혜택

을 가져온다. 하지만 여러 가지 역할을 동시에 수행하는 다기능 팀을 만들어낼 수 있다면 큰 결과로 돌아올 것이다. 이노베이션은 궁극적으로 팀 스포츠이다. 모든 역할을 적극적으로 수행할 때 당신은 이노베이션을 위한 힘을 만들어낼 수 있다.

이노베이션에서 승리하기

땀을 흘리는 것과 열심히 일하는 것은 오랫동안 창의성의 핵심 요소로 생각되어 왔다. 재능 있는 운동선수들도 그 재능을 최대한 활용하려면 엄청난 훈련을 해야 한다고 말한다. 이노베이션을 위해 팀을 짜는 것은 운동 경기와 아주 유사하다. 운동 경기에 적용되는 원칙이 이노베이션에도 적용되기 때문이다.

1. 힘을 얻기 위해 스트레칭을 하라

장기적인 안목으로 볼 때, 회사의 크기나 힘보다는 유연성이 더 중요하다. 베들레헴 제철, 팬암, 몽고메리워드 같은 회사들은 한창 전성기였던 당시에는 대기업이었으나, 새로운 비즈니스 모델로 도전해 오는 경쟁사에 밀려 시장 점유율의 상당 부분을 잃고 말았다. 타화수분자나 실험자 같은 페르소나는 당신의 회사를 민첩하고 신선한 상태로 남아 있게 해준다. 유연성은 새로운 힘이다.

2. 멀리 내다보라

이노베이션은 하나의 프로그램이 아니라 생활방식이다. 웰빙

이 일시적으로 인기를 얻는 나이어트 방법이 아니라 건강한 생활방식인 것처럼 말이다. 페르소나를 채택하고 이노베이션의 문화를 육성하는 것은 영업부만의 일이 아니며, 인적자원과 연구 개발에만 맡겨놓을 일이 아니다. 이노베이션의 정신은 기업의 전 사업 분야에 스며들어야 한다. 당신의 이노베이션 페르소나들을 잘 정비하고 당신의 팀도 그렇게 하도록 하라.

3. 절대 포기하지 마라

일류 운동선수들은 날마다 연습에 나서면서 포기하고 싶은 순간에도 절대 포기하지 않는 마음가짐을 갖고 있다. 허들러는 가시적으로 한두 가지의 어려움이 보여도 그것을 극복해야 한다고 생각한다. 디렉터는 새로운 아이디어들이 꾸준히 쏟아져 나오는 것을 좋아한다. 그렇게 하는 것이 단 하나의 새로운 이니셔티브로 떠들썩했다가 몇 달 뒤에는 잊어버리는 깜짝 쇼보다 더 좋다고 생각하기 때문이다. 협력자는 다른 내외부 팀들과의 협력을 통해 어려운 일을 함께 나눔으로써 기업의 힘을 키우고 회사의 에너지 저수원을 넓힌다. 대부분의 이노베이션 페르소나들은 이러한 원칙을 지키며 움직인다. 지속적인 배움 과정과 일관된 지지 자세를 통해 자신의 관점을 관철해 나가는 것이다.

4. 심리 게임을 수용하라

운동선수들은 어김없이 스포츠의 심리적인 측면을 언급한다. 특히 피로와 좌절이 닥쳐올 때 경쟁심의 심리적 측면이 중요하다고 말한다. 부정적인 행동 패턴이나 관점이 당신의

발목을 잡고 있는가? 당신은 어떤 맹점을 제거할 수 있는가? 장대높이뛰기 경기에서 많은 사람이 지켜보는 가운데 두 차례나 실패하고 마지막 시도를 해야 한다면 엄청난 중압감을 느낄지 모른다. 마찬가지로 모든 이노베이션 페르소나들, 특히 허들러 역할을 맡은 사람과 실험자는 강인한 심성을 발동해야 한다. 특히 상실과 피로감이 커져서 이제 그만 두고 싶은 마음이 들 때에는 특히 더 강하게 밀고 나가야 한다. 이노베이터는 동료들이 포기하고 난 이후에도 유망한 아이디어를 계속 추구하는 '비상식적인 감각'을 가진 사람이다.

5. 감독을 존경하라

최고의 선수들은 그들을 밀어주는 감독을 두고 있다. 좋은 감독은 선수가 최고의 기록을 낼 수 있도록 유도해 주지만, 실력 없는 감독은 당신의 커리어와 생활의 궤적을 크게 제한시킨다. 만약 당신의 감독이 당신의 이노베이션을 계속 제한하려고 한다면, 새로운 스승을 찾아보는 것이 좋을 것이다. 당신 안의 문화 인류학자, 협력자, 스토리텔러를 알아보고 육성시켜 줄 수 있는 사람을 찾아라. 좋은 감독은 당신이 갖고 있는 장점들을 충분히 이끌어내는 사람이다. 당신은 곧 그 차이를 알아볼 것이다.

스포츠나 기업에서 팀을 구성할 때 한 명의 스타플레이어에 지나치게 의존하는 것은 여러 의미로 좋지 않다. 페르소나와 성격이 잘 종합되도록 하라. 물론 팀원들의 재능이나 관점 차이로 가끔은 마찰을 일으키기도 할 것이다. 하지만 지속적인 이노베이션을 추구할 때 약간의 창의적인 마찰은 오히려 생산성을 높

이는 촉매제가 된다. 따라서 효율적인 팀 구성에 대해 잘 생각해 보고 살펴보라. 어디가 강점이고 어디가 약점인가? 새로운 역할을 도입하거나 육성해야 할 필요가 있는가? 예를 들어 문화인류학자나 타화수분자가 도와줄 만한 미개발의 학습 기회가 있는가? 훌륭한 실험자가 값진 시행착오를 통해 당신의 아이디어를 갈고 닦아줄 분야는 무엇인가? 새로운 이니셔티브를 지속하기 위해 허들러, 협력자, 디렉터 등을 사용할 생각인가? 무대 연출가는 당신 팀의 새로운 에너지를 이끌어내고, 좋은 고객 경험을 창조하게 해주는가? 기업 내부와 외부의 스토리텔러들을 잘 활용하고 있는가? 다행히도 어떤 한 사람에게 모든 이노베이션 페르소나를 기대할 필요는 없다. 당신 회사의 궁극적인 성공을 위해 여러 역할을 할 수 있는 사람들로 하나의 팀을 구성하는 것이다. 당신이 만든 종합적인 이노베이션 팀을 통해 결국 성공을 거둘 수 있을 것이다.

페르소나를 상황에 맞추어 활용하라

이 책이 생산적인 대화를 유도하고 이어서 행동으로 구체화하는 계기가 되었으면 한다. 그런 대화의 파급 효과는 회사들로 하여금 유기적인 성장을 돕는 이노베이션 문화를 구축하게 만들어준다. 이노베이션 페르소나를 회사 업무에 적용할 때 한 가지 기억해야 할 사항은, 그 페르소나들이 기존에 맡고 있던 역할이나 지위를 반드시 대체하는 것은 아니라는 점이다. 지난 몇

년 동안 나는 많은 회사에서 이노베이션 디렉터를 채용하고 있다는 것을 발견했다. 심지어 명함에 경험 건축가라고 직위가 찍혀 있는 사람을 만나기도 했다. 하지만 이건 페르소나의 활용에 그리 중요한 문제가 아니다. 가령 우리 아이디오에는 경험 건축가나 타화수분자가 많이 있지만 그들의 명함이나 보직표에는 그런 역할이 굳이 인쇄되어 있지 않다. 페르소나는 기존의 직위와 상관없이 어디서나 공존할 수 있다. 엔지니어, 프로그래머, 프로젝트 매니저, 임원 같은 용어는 쉽사리 사라질 것 같지 않다. 어쩌면 당신은 타화수분자의 심장과 실험자의 정신을 가진 엔지니어일 수도 있다. 이런 재능을 동시에 발휘함으로써 시너지 효과를 낼 수 있는 것이다.

의식하지 못할 수도 있겠지만, 당신은 기존의 역할 이외에 다른 역할도 능숙하게 수행하고 있다. 내가 아이들에게 부모 노릇을 하고자 하면 그것이 가장 중요한 역할이 된다. 물론 그 역할에는 시간이 많이 들어간다. 그렇다고 해서 나의 다른 역할인 남편, 동생, 아이디오 직원이라는 역할을 포기한 것이 아니다. 이런 역할은 다른 역할들을 부정하지 않고, 다른 많은 사람과 마찬가지로, 공중에 여러 개의 공을 던져놓고 땅에 떨어지지 않도록 잘 다루는 마술사처럼 그 역할을 성실하게 수행해낸다. 일이 잘 풀릴 때는 이런 역할들이 상호보완적인 역할을 하기도 한다.

기존의 직장이나 직위에 이노베이션 페르소나를 적절히 가미하는 것은 실제로 가능한 일이며 바람직한 방법이다. 비록 명함에는 직위가 시스템 분석자로 적혀 있어도 당신은 얼마든지 문화 인류학자가 될 수 있는 것이다. 마케팅 부서에 근무하면서

도 티화수분자가 될 수 있나. 회계 관련 일을 하면서도 충분히 허들러가 될 수 있고 인사 담당 직원도 훌륭한 무대 연출가가 될 수 있다. 당신의 전공이 재정학이라고 해도 스토리텔러가 될 수 있다. 직위나 보직표에 당신의 발목을 잡히지 말라. 이 세상을 바꾼 사람들의 명단을 한번 살펴보라. 그러면 그들이 전통적인 역할에 전혀 제약을 받지 않았던 사람들이라는 것을 알아볼 수 있을 것이다.

원만한 T자형의 인물을 뽑는다는 것이 아이디오의 인원선발 정책임을 기억하는가? 어쩌면 당신의 경우, 당신의 페르소나가 T자의 가로대가 될지도 모른다. 당신의 전문 분야에서 여러 해에 걸쳐 경험의 깊이를 구축했다면, 협력자, 케어기버, 실험자 등이 되는 것은 당신의 넓이를 확보해 줄 것이다. 우리는 T자형 인물의 미래가 더 유망하다고 생각하는데, 그들은 대체가 어려운 사람들이기 때문이다. 만일 당신의 재능이 뛰어나고 여러 작업이 중복되어도 잘 소화하는 스타일이라면, 그 누구도 당신의 일을 아웃소싱으로 돌리기 어려울 것이다.

나는 10가지 페르소나의 가치를 확신하지만 프로젝트마다 그 10가지 페르소나를 다 동원할 필요는 없으며 또 매 순간 그것을 확보해야 하는 것도 아니라고 생각한다. 이에 대한 좋은 예는 목수의 도구함 비유이다. 가지고 있는 도구를 한 번에 다 사용해야 하는 경우는 드물다. 하지만 그 도구함은 빈번히 사용하는 도구들을 모아놓은 것이다.

이노베이션은 저절로 일어나지 않는다. 우선 적절한 팀을 구성해야 하는데 그게 가장 어려운 점이다. 그러므로 문화 인류

학자, 실험자, 타화수분자 등과 함께 올바른 길을 찾아라. 허들러, 협력자, 디렉터 등과 함께 이노베이션을 위해 조직하라. 무대 연출가에게 부탁하여 무대를 만들게 하고, 경험 건축가, 케어기버, 스토리텔러 등을 불러내어 당신의 관객에게 감동을 전하라. 이노베이션은 회사의 이익을 좋게 해주는 일에만 관여하는 것이 아니다. 그것은 생활의 한 방식이다. 재미와 활기를 주며 어디서나 통한다. 10가지 페르소나를 적절하게 활용할 수 있다면 당신은 회사에 창의적인 정신을 활발하게 불어넣을 수 있고 당신만의 독특한 이노베이션 문화를 구축할 수 있을 것이다.

이 책이 당신에게 도움이 되기를 바란다. 그럼, 행운을 빈다!

감사의 말

어두운 방안에서 굶주린 예술가처럼 외롭게 글을 쓰고 있는 저자를 떠올린다면, 당신은 이 페이지를 건너뛰어도 좋다. 종이 위에 글을 쓰는 일은 여전히 외로운 작업이지만, 책을 만드는 일은 조금 다르다. 당신이 지금 손에 들고 있는 이 책을 만들기 위해 수많은 사람이 도움을 주었다. 물론 그들을 하나하나 열거할 수는 없지만 특별히 감사해야 할 분들에게는 이 지면을 통해 인사하고 싶다.

스코트 언더우드는 언어에 조예가 깊은 사람으로 백과사전적 지식을 가진 인물이다. 그는 내게 구분, 문법, 글쓰기 스타일 등에 대해 많은 조언을 해주었다. 나는 다른 어느 교수보다 스코트에게 영어의 뉘앙스를 더 많이 배웠으며, 그의 우정을 소중하게 여기며 이 자리를 빌어 감사의 마음을 전한다.

올림픽 선수 출신이자 저널리스트인 브리지트 핀은 〈비즈니

스 2.0)의 바쁜 스케줄에도 불구하고 스포츠 분야에서 이노베이션과 관련된 이야기들을 많이 찾아주었다. 이 책에 올림픽 경기에 대한 비유가 많이 나오게 된 것은 순전히 그녀 덕분이다.

브렌던 보일과 데이비드 헤이굿은 이노베이션 주제와 관련하여 12번의 인터뷰와 수천 건의 이메일 자료 등 가장 많은 기여를 해준 사람들이다. 이 책에 유독 그들의 이름이 많이 등장하는 것은 그만큼 양질의 정보를 다양하게 제공해 주었기 때문이다. 내가 정보 요청을 그만둔 후에도 계속 정보를 제공해 주었다.

마크 허슨은 소살리토에 있는 싱크 탱크 앤드 티키 라운지를 나의 집필실로 사용할 수 있게 해주었다. 덕분에 정기적으로 그곳에 머무르며 작업에 매진할 수 있었다. 마크의 작업 공간에는 문이 하나 있었는데, 작업하는 내내 나는 그 문을 한 번도 닫지 않았다.

헌터 루이스 위머는 탁월한 디자인 능력을 발휘하여 이 책의 표지와 각 장에 사용된 사진을 멋지게 꾸며주었다. 헌터는 이 책의 표지에도 자신 만의 스타일을 멋지게 구현했다.

린 윈터는 이 책에 사용된 모든 사진을 찾아주었다. 내가 너무 피곤해서 쓰러지기 직전인 순간에도 그녀는 열정과 끈기를 발휘하며 좋은 사진들을 골라주었다.

팀 브라운, 데이비드 스트롱, 피터 코글란은 예상보다 더 많은 시간이 필요했던 이 책의 집필 기간 동안, 인내심을 발휘하며 회사의 다양한 업무를 맡아 주었다. 그들의 도움 덕분에 나는 약 200일이라는 시간 동안 주중, 주말, 밤낮 할 것 없이 집필에 매진할 수 있었다.

나의 문학적 대리인이며 스승인 리처드 어베이트, 더블데이의 선임 편집자인 로저 숄 등도 많은 도움을 주었다. 크리스 포투나토와 그의 제본 팀은 기대보다 두 배 빠른 속도로 일하여 이 책의 출간 시기를 앞당겨주었다.

나의 형 데이비드 덕분에 이 책의 출간이 가능했다고 할 수 있다. 그는 아이디오를 창업했을 뿐만 아니라 이 책 속에 들어있는 많은 아이디어의 시작이 되었다. 또 지난 50년 동안 나를 위한 충고와 지도를 아끼지 않았고, 그의 스탠퍼드 대학의 연구실을 빌려주어 그곳을 나의 제2의 집필실로 삼을 수 있었다. 나는 형에게 진 은혜를 모두 다 갚지 못할 것이다. 물론 형이 그걸 바라지도 않겠지만 말이다.

리트맨을 향한 감사의 마음을 이곳에 쓰는 것이 적절한지 모르겠다. 그에게 전할 감사의 말을 다 적기엔 페이지가 부족할 테니 말이다. 아무튼 이렇게 완성된 원고를 두고 나와 존의 노력을 서로 구분하는 것은 불가능할 것이다. 우리는 지난 6년 동안 아주 친밀한 유대를 이어 오며 원고를 완성시켰기 때문이다.

나의 아내 유미코는 이 프로젝트에 직접 참여하지는 않았지만 내가 집필에만 전념할 수 있도록 든든한 지원군이 되어 주었다. 그동안 유미코와 내 가족은 많은 희생을 감수했고, 누구보다 내게 큰 힘이 되었다.

그 외에 다음과 같은 분들에게도 감사드리고 싶다. 휘트니 모티머와 데비 스턴, 조아니 이치키와 캐더린 휴즈, 케이티 클라크와 마그리트 리콜리오소, 그리고 일리아 프로코포프, 찰스 워렌, 힐러러 허버 같은 아이디오의 변신 팀 직원들, 폴 베네트, 로

비 스탠슬, 디에고 로드리게스, 제드 몰리, 톰 피터스, 밥 서턴, 맬컴 글래드웰, 론 아비처, 스테판 톰크, 스티븐 데닝, 세스 고딘, 33 그룹 같은 영감을 준 모두에게 고마움을 전한다.

이 책이 출간되기까지 도움을 주신 분들에게 깊은 감사의 마음을 전한다.

톰 켈리

본문 사진 출처

1장 문화 인류학자

© Mark Serr

© Michelle Lee/ IDEO

Universal News Courtesy of Universal News & Cafe

© Steve Murez and IDEO

2장 실험자

© Nicholas Zurcher

© IDEO; product © Rupert Yen

© Nicholas Zurcher

Courtesy of Fallon Worldwide, Clive Owen and cityscape photography by Michael Crouser, BMW photography by Mark LaFavor

© Kara Krumpe/IDEO

3장 타화 수분자

© Nicholas Zurcher thanks to Richard Pancoast

© Hunter Lewis Wimmer/IDEO

© Nicholas Zurcher

Courtesy of Volvo Car Corporation

4장 허들러

© Virgin Atlantic Airways

Courtesy of Ron Avitzur

© Hunter Lewis Wimmer/IDEO

혁신의 조건
이노베이션의 10가지 얼굴

초판 발행 2022년 11월 21일
펴낸곳 유엑스리뷰
발행인 현호영
지은이 톰 켈리, 조너선 리트먼
번 역 범어디자인연구소
편 집 송희영
디자인 오미인
주 소 서울시 서대문구 신촌역로 17, 207호 (콘텐츠랩)
팩 스 070.8224.4322
이메일 uxreviewkorea@gmail.com

ISBN 979-11-92143-35-4

THE TEN FACES OF INNOVATION